美术鉴赏

MEISHU JIANSHANG

刘雪花 著

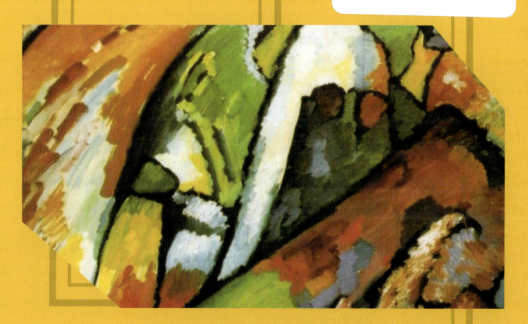

华中科技大学出版社
http://www.hustp.com
中国·武汉

内 容 简 介

本书包括美术鉴赏常识(美术鉴赏概论,美术的范畴与作品形式,美术的欣赏与鉴赏,工具、材料、技术与美术作品),美术鉴赏综合论述(美术作品的层次内容,鉴赏心理过程),绘画(中国画,油画,版画,水彩画,壁画),雕塑(雕塑的种类、形式、技法及流派,传统雕塑作品欣赏,现代雕塑作品鉴赏),书法(汉字演进及字体变化,历代名家及名作),陶瓷鉴赏(陶器的发明,商代原始陶瓷,秦汉陶瓷,"南青北白"与"三彩",五大名窑各领风骚,元代景德镇独树一帜,明代陶瓷规模空前,清代陶瓷全面繁盛),服装(传统服装,现代服饰),建筑艺术(建筑艺术概述,经典传统建筑鉴赏,现代建筑鉴赏,经典园林鉴赏)等方面的内容。

图书在版编目(CIP)数据

美术鉴赏/刘雪花著. —武汉:华中科技大学出版社,2018.1
ISBN 978-7-5680-3741-9

Ⅰ.①美… Ⅱ.①刘… Ⅲ.①品鉴 Ⅳ.①J05

中国版本图书馆 CIP 数据核字(2018)第 002271 号

美术鉴赏
Meishu Jianshang

刘雪花 著

策划编辑:	彭中军
责任编辑:	彭中军
封面设计:	孢 子
责任校对:	刘 竣
责任监印:	朱 玢

出版发行:华中科技大学出版社(中国·武汉)　　电话:(027)81321913
　　　　　武汉市东湖新技术开发区华工科技园　　邮编:430223
录　　排:华中科技大学惠友文印中心
印　　刷:湖北新华印务有限公司
开　　本:880 mm×1230 mm　1/16
印　　张:12.5
字　　数:367 千字
版　　次:2018 年 1 月第 1 版第 1 次印刷
定　　价:69.00 元

本书若有印装质量问题,请向出版社营销中心调换
全国免费服务热线:400-6679-118　竭诚为您服务
版权所有　侵权必究

目录

MEISHU JIANSHANG MULU

第一章　美术鉴赏常识 ……………………………………………………………… (1)
　第一节　美术鉴赏概论 ……………………………………………………………… (2)
　第二节　美术的范畴与作品形式 …………………………………………………… (3)
　第三节　美术的欣赏与鉴赏 ………………………………………………………… (10)
　第四节　工具、材料、技术与美术作品 …………………………………………… (17)

第二章　美术鉴赏综合论述 ………………………………………………………… (21)
　第一节　美术作品的层次内容 ……………………………………………………… (22)
　第二节　鉴赏心理过程 ……………………………………………………………… (25)

第三章　绘画 ………………………………………………………………………… (29)
　第一节　中国画 ……………………………………………………………………… (30)
　第二节　油画 ………………………………………………………………………… (46)
　第三节　版画 ………………………………………………………………………… (54)
　第四节　水彩画 ……………………………………………………………………… (62)
　第五节　壁画 ………………………………………………………………………… (69)

第四章　雕塑 ………………………………………………………………………… (79)
　第一节　雕塑的种类、形式、技法及流派 ………………………………………… (80)
　第二节　传统雕塑作品欣赏 ………………………………………………………… (89)
　第三节　现代雕塑作品鉴赏 ………………………………………………………… (92)

第五章　书法 ………………………………………………………………………… (97)
　第一节　汉字演进及字体变化 ……………………………………………………… (98)
　第二节　历代名家及名作 …………………………………………………………… (103)

第六章　陶瓷鉴赏 …………………………………………………………………… (115)
　第一节　陶器的发明 ………………………………………………………………… (116)
　第二节　商代原始瓷 ………………………………………………………………… (119)

第三节 秦汉陶瓷 ……………………………………………………………………（120）
第四节 "南青北白"与"三彩" …………………………………………………（123）
第五节 五大名窑各领风骚 ………………………………………………………（125）
第六节 元代景德镇独树一帜 ……………………………………………………（130）
第七节 明代陶瓷规模空前 ………………………………………………………（133）
第八节 清代陶瓷全面繁盛 ………………………………………………………（135）

第七章 服装 …………………………………………………………………………（139）
第一节 传统服装 …………………………………………………………………（140）
第二节 现代服饰 …………………………………………………………………（152）

第八章 建筑艺术 ……………………………………………………………………（163）
第一节 建筑艺术概述 ……………………………………………………………（164）
第二节 经典传统建筑鉴赏 ………………………………………………………（175）
第三节 现代建筑鉴赏 ……………………………………………………………（183）
第四节 经典园林鉴赏 ……………………………………………………………（191）

第一章
美术鉴赏常识

MEISHU

JIANSHANG

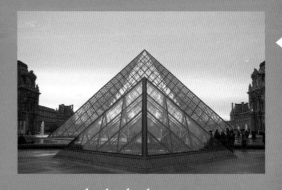

第一节 美术鉴赏概论

鉴赏有欣赏和鉴别的意思。欣赏，一般不包含鉴别。美术鉴赏的内涵比美术欣赏的内涵更深，其具体要求也高一些。欣赏是在有所选择的基础上进行完整的赏析，其基本态度是肯定、赞许并为之感动。鉴赏是在一定层次的要求下对艺术作品进行鉴别、批评等。它首先要求主体对作品做出是非判断，在仔细识别某一流派的艺术主张，其作品所体现的思想内涵、艺术技巧的前提下进行分析、研究、鉴别，然后对某一流派的美术作品做出肯定、赞赏，或是批判、否定的表态。作为新世纪的人，不仅要能欣赏古今中外的美术作品，而且应具备一定的、鉴别复杂的美术作品的能力。

人类在按照自然规律改造客观世界的同时，按照美的规律打造自身。美术作为人类追求、创造美的活动产物，展示了人类在历史发展过程中对美的认识。如何面对美术作品？从美术的特有性质和角度去认识、分析、体验、评判，使人对自然美、艺术美、形式美的探索延至新的高度，从美术活动的生理、心里分析上确定鉴赏的审美意义、方法、性质，完成鉴赏活动，这便是鉴赏美术的精神活动所在。

鉴赏美术作品的意义，首先是对人类文明史和人的智慧及创作力的认识、学习与继承，进一步认知人类自身的发展进程。其次是开阔眼界、增长知识、陶冶情操，培养审美能力，提高艺术修养。再次是通过不同的审美层面、审美内容、审美方法、审美途径，使审美鉴赏能力更上一层楼。在科学技术迅猛发展的今天，对全民素质的提高有着新要求，加快研究和探讨现代审美鉴赏教育已在美育活动中显得日益重要。这反映出社会各方面对迅速提高各类人才审美素质的迫切要求，也体现了现代人对提高自身审美素质的内在要求。这些对人品质的塑造、智育的提高，对建设社会主义精神文明等都具有极其重要的意义。

鉴别美术作品有其自身的基本规律，应注意以下几点。

(1) 艺术形式与时代、环境的关系。各个历史时期的文化有受限于当时文明程度的缺憾，同时有其超时代的闪光点；不同环境下产生的美术有其鲜明的地域特点，同时有时代特性。美术的特性在时代和环境的状态下所彰显的生命力，是把握艺术作品鉴别方法的重要因素之一。

(2) 美术与美术作品的产生有着明显的民族性。美术是人的美术，各民族对美的体现都集中反映了本民族对美的追求和审美情趣。民族作为社会的一种存在形式，人的思维方式、文化传统习俗、审美心理、感情因素，都形成了民族间的差异，各民族都有着本民族的特性和民族的风格，可以通过学习鉴赏美术来了解民族文化。

(3) 宗教、信念对美术的影响。人类社会所出现的宗教、神权等信仰与统治，是宗教信仰者的一种精神支柱、精神寄托，是一种社会现象，并出现了为宗教服务的美术与美术依附于宗教而存在的现象。这些美术作品，一方面表现出宗教宣传品的特质；另一方面又体现美术作品是劳动人民智慧结晶的结论。

鉴赏美术作品有以下几种基本方法。

(1) 比较法。各民族的美术、各时期的美术与各种环境领域的美术都有不同的特征，罗列这些艺术的差异，并

进行比较、评析,就能够达到鉴赏的目的。比较方法分横向比较(如中外美术比较)法,纵向比较(如古今美术的比较)法,分类比较法,形式比较法等。将美术作品进行比较是对其加深认识的最基本的方法之一。

(2) 博览法。美术的鉴别要上档次、上水平,要在大量阅读、观察、分析、感受的基础上有所积淀,才能调动更加敏锐的分析思维,增强鉴别能力和提高评价能力。

(3) 重点法。鉴别美术应从各种美术的特征入手,捕捉美术的精华,从重点的角度、方位、画种层面切入,拾取浩瀚世界美术中的精华,达到理想的鉴赏目的。

此外,还有综合法、休闲式鉴赏法、联想法等各类鉴赏方法,在此不一一列举。

第二节 美术的范畴与作品形式

通过了解美术的范畴与美术的作品形式来理解美术的功能、价值,初步掌握美术鉴赏必备的基本知识与方法,为今后具体的美术鉴赏打下基础。

一、美术的范畴 ONE

(一) 美术与生活

美术是艺术中的一个主要门类。它是一种社会现象和社会事物,与生活息息相关,是组成生活的重要部分。中国旅游标志在生活中很常见。其中奔马的原型是甘肃武威出土的东汉"马踏飞燕"(见图1-2-1),是一件杰出的美术作品。这件美术作品以飞燕的迅疾衬托奔马的神速,造型栩栩如生,构思巧妙,注重传神,将奔马奔腾不羁之势与平实稳定的结构融为一体,使它具有蓬勃的生命力和勇往直前的气势。汉代,人们生活离不开马。马被奉为神明,体现民族尊严,是国力强盛和英雄业绩的象征,因此汉代出现了大量以马为主题的美术作品。

艺术源于生活,生活是美术创作的永恒的源泉。美术是人类"全面的"社会生活的反映。美术源于生活又高于生活,美术中处处都体现着生活、体现着自然。生活千姿百态,世界变化无穷,因此美术作品丰富多彩,能更好地满足不同人群的视觉与心理需求。同时可以充实人们的生活,带给人们美的享受,从中获得美的体验。

以《日出·印象》(见图1-2-2)为例,经过晨雾折射过的红日,出现在一个灰绿色的世界中,这个世界是真实的,却又充满梦幻色彩,似乎每时每刻都随着阳光而变化着。画家莫奈运用神奇的画笔将看似正常的瞬间视觉印象烙印在了画布上,留下了永恒的光辉。现在美术已然成为一种生活态度,它使人们的人生变得更美好、更有意义。

(二) 美术的内涵

美术从本质上来说是人类运用一定的物质材料,通过用点、线、面、体、明暗、色彩、空间等基本要素整合形成的美术语言,是在平面或立体的空间中塑造具体、直观的可视形象的一种艺术形式。与其他艺术门类相比最大的区

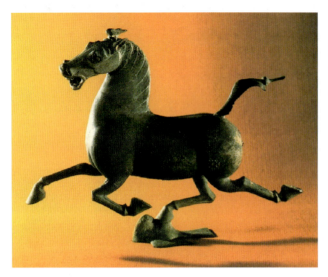

图 1-2-1 马踏飞燕

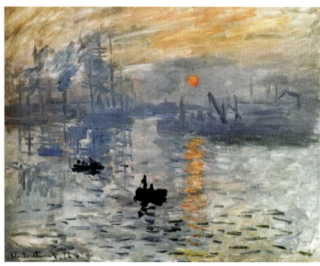

图 1-2-2 《日出·印象》

别是,美术是有形的、并占有一定空间的"造型艺术"或"空间艺术",同时是用眼睛看的"视觉艺术"。在千变万化的美术现象和美术形态中,面对复杂的美术创作和鉴赏等精神活动,简单概括似乎很难接近美术的本质。因此必须从美术诞生的缘由去探求美术概念的变化,明确美术的内涵,并逐步掌握美术的本质。

1. 美术产生之谜

美术源于何时?怎样出现?又是为何产生?这些问题就和人类的起源一样古老、遥远,在学术界被称为"斯芬克斯之谜"。

自古以来,人们对美术产生问题的探求就没有停止过,提出了许多具有说服力的推断和假说,也以此为核心逐渐形成了多种包括美术在内的艺术产生的理论体系。影响较大的主要有"模仿说""游戏说""表现说""巫术说""生产劳动说""集体无意识""多元决定论"等。它们从不同的视角解读美术产生的理论,不断促进人们对美术本质的思考和理解。通过对这些知识的了解可以帮助人们把握美术的内涵,同时有利于具体美术作品的鉴赏。

这些理论从各个不同侧面阐述了艺术(包括美术)产生的推动力,可以解释许多美术产生的现象,但至今都很难用单一理论完全令人信服地彻底阐明美术产生的原因。因为美术产生是一个十分复杂的问题,所以必须以人类起源为前提,实际上也就是产生美学的问题,对其的考证是一项时间跨度大且困难重重的工作。探求美术产生之谜,是了解不断发展的美术的必然,也许答案本身就蕴藏在这种不停的探求中。

可以肯定地说,美术产生在一个相当漫长的历史过程中。美术的产生和发展来自人类的社会实践活动,这是人类本能需要,是人类文化发展历史进程中的必然产物。在各种不同的美术产生学说中,"多元决定学说"是目前较为科学和合理的解释。

在追寻人类美术产生的过程中可以发现:人类的审美意识和审美能力是在历史的进程中孕育诞生、发展变化的。尽管原始美术与现代意义上的美术从本质上截然不同,但原始美术的形式,不仅展示了先民审美意识的萌芽和发展,而且可以看到以后成为美术造型基本法则的一些基本因素的源头。美的果实,是漫长的历史所培育出来的,这就是美的历程。

2. 不断发展的美术概念

美术的语义随着它自身不断的发展而变换、丰富、明确。在我国,无论作为绘画、雕塑、建筑、书法和工艺等艺术形式(统称狭义的"美术"),还是作为语言艺术、视觉艺术、听觉艺术和综合艺术(统称广义的"艺术"),都是在"西学东渐"的历史背景下,于 19 世纪末 20 世纪初陆续传入我国的西方"舶来品"。"美术"一词分别是英文"fine

arts"、法文"beaux-arts"或德文"kunst"等中文译文,但从引入至今,概念在不断地变换更迭。在西方,"美术"概念的形成和确立经历了一个漫长的发展和演变过程,与通常所说的"美术"相对应的只是西方"美的艺术"的概念,西方从20世纪前后至今用的多是"艺术"(art)一词。在国内最早运用"美术"这一术语并产生一定影响的代表人物有王国维、鲁迅和蔡元培等。当时对"美术"这一概念有狭义和广义的双重意义。20世纪20年代前后,"艺术"一词才开始取代"美术"成为广义概念,而"美术"则从一个双重性概念变成了一个纯狭义的视觉艺术概念。随着时间的推移,广义"美术"的概念逐渐被历史掩盖,狭义的概念成了唯一的用法。目前,美术是放在艺术之下的一门独立学科,是集绘画、雕塑、建筑、书法、设计、工艺和民间美术等艺术形式为一体的视觉艺术、造型艺术或空间艺术。

美术概念之所以是不断改变的,是因为美术是一种具体的历史现象,不停变动的文化形态,是一个非常复杂的精神活动过程。美术概念的发展和演变,也正是人类探求美术本质的过程。

美术概念的界定是相对于艺术及艺术其他门类而进行的,换句话说是对美术具体的种类及变现方式的一种概括。美术是社会意识形态的一种,也是一种物质形态。在历史上,美术是一个语义多变的概念,人们更倾向于称美术为造型艺术、视觉艺术或空间艺术。美术包括绘画、雕塑、工艺美术、建筑艺术、艺术设计、民间艺术、摄影艺术等门类。在中国还包含书法和篆刻艺术。

从对美术产生问题的探求和对美术概念的不断完善认识中,美术成为人类文化发展历史进程中的必然产物。

3. 发展的美术

在对美术产生、美术概念的历史变化有了基本了解,并基本明确美的概念界定后,还要认清美术是不断变化的,树立正确的美术发展观。美术与其他艺术门类一样,从人类社会实践之中萌芽,并随着社会进步和时代的发展不断变化,不同的时代背景诞生不同的美术作品。从远古时期的巨石结构、地画、石刻到文明初期的彩陶艺术、青铜艺术、漆器与建筑艺术,随着人类社会的衍变又逐渐产生了雕刻、壁画、帛画、书法、版画、油画及各种手工艺等丰富的美术表现形式,到了现代社会有了巨大的发展与变化。要开展美术鉴赏活动,必须对美术的变化有正确的认识,做到与时俱进。

这种变化会给人们把握美术的现象与本质带来困难:一方面,人们的认识容易停留在个人原有知识的层面上,无法接受新的、不断变化的美术;另一方面,容易在面对多变的美术时迷失评判标准,失去甄别的能力。为此要用开放、宽容的心态去面对这些多变的美术,对美术的理解必须是动态的、富有变化的,而不是静态的、一成不变的。要以发展的眼光去理解美术,主动地学习美术鉴赏需要的新知识。凡有开拓性的美术作品往往在一开始时得不到公众的接受和理解,原因就在于美术的发展总是超出人们把握的。如20世纪法国巴黎卢浮宫扩建方案中,世界华裔著名建筑师贝聿铭设计的那座玻璃金字塔(见图1-2-3),最初在艺术之都的巴黎受到冷遇。但之后,人们对它的态度发生了极大的变化:从普遍觉得不能接受,反对建造玻璃金字塔,到大部分人接受了这座"为活人建造"的玻璃金字塔的设计。如今,卢浮宫前的这座玻璃金字塔,已经被广泛认为是与埃菲尔铁塔一样的巴黎的标志和象征。必须树立正确的美术发展观,学会用发展的眼光去看、去思考、去理解美术及其现象。因为美术这种发展带来的冲突变化,有时连美术家与艺术批评家都不是马上就能接受和理解的。

在我国,从五年一届的全国美展的变化中,可以看到在中国美术的发展和人们对这种变化的理解。如2004年的第十届全国美展获奖作品中,就可以看到从风格、形式到材料的运用等都有了较大的突破,体现了发展中的我国当代美术状况。此外,近几年国际大型双年展、文献展中也频频出现中国艺术家的作品,国内双年展等前卫性的美展也吸引越来越多地普通大众的关注。从某种意义说,这就是美术在悄悄发生着变化,人们对这不断发展的美术的认识也在不断提高。美术在不断发展和变化,必须正确认识美术发展的必然性,用开放的心态去面对这些多变的美术现象,并能以发展的眼光去鉴赏美术作品,更好地观察、理解复杂的美术现象。这是进行美术鉴赏活动的基本前提。

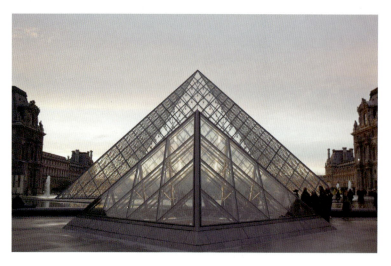

图 1-2-3　玻璃金字塔

二、美术作品的形式

美术作品是美术的接受与消费的基础和载体,是美术鉴赏活动中实现交流的中介。美术的欣赏、品评离不开美术作品。因此,必须学会对美术作品进行分析和总结,加强对美术的理解,为更好地走进美术、理解美术并融入其中打下基础。在界定美术概念的同时,必然涉及美术作品的形式。美术作品是美术的存在的具体方式,它必然与美术的内涵一样不断地发生变化。美术作品是艺术家精神劳动的结晶,是艺术家选择与他遵循的某种艺术观念相适应的材料和手段所创造出来的产品。

美术作品由内容与形式组成。两者都是美术家苦心经营的核心问题,也是美学所关注的重点。当然,美术作品的内容与形式是相互制约、相互渗透、密不可分的有机整体。美术作品中的内容可以从两个基本构成因素去研究。一是题材,即美术家在作品中所表现的现实生活及其所包含的意义,是客观存在于美术作品内容中的因素。二是主题,即美术家对这些生活及其意义的认识、评价、态度和情感,是主观存在于美术作品内容中的因素。美术作品中意义有四个层次:第一层次内在于每一美术种类的物质材料之中;第二层次内在于作品形式的构成之中;第三层次是作品的物象、事件、情节的指称含义和表现含义;第四层次是文化意义。其中前三层适合说明抽象作品意义的构成方式,便于理解抽象作品的意义。

(一)美术作品的艺术构成

要做到准确理解美术作品的题材、主题及意义,就必须对美术作品的艺术语言及形式构成法则进行深入的研究和讨论。美术作品是"有意味的形式"。美术作品的形式是作品内容的存在方式,是内容的实质化体现。因此,形式要准确而鲜明地表达内容的基本诉求。同时,形式因自身具有的相对独立的审美意味而具有相对的独立性。这种形式要从它的基本要素和要素的构成组合两部分来进行探讨。

1. 美术作品的艺术语言

美术作品基本要素即美术作品中的艺术语言,正是这些要素构成了丰富多彩、绚丽迷人的美术作品和艺术形象,是一种特殊的艺术语言,主要由点、线、面、体、明暗、色彩、空间等视觉组成。这些艺术语言是大部分美术门类所共有的内容,对它们特点的了解是欣赏各类美术作品的重要基础。在美术作品中这些艺术语言,其特殊性主要表现在它们并不只单纯依附于主题情节、形象而离开内容就空洞无力的语言,在作为视觉艺术和造型艺术的美术

作品中,这些艺术语言本身就包含有强烈的情感因素,有明确的指向性。

点:在美术的艺术语言中,点是最重要的,具有不同的面积或体积,在平面上的点,由于大小、位置、疏密等不同,可以使人产生不同的视觉感受,给人带来不同的情绪。如中国山水画中传统的点苔法,可归纳为介子点、个字点、菊花点等32种。西方印象派画家毕砂罗、西涅克、修拉等人用点彩画法表现,创造作品。这些点既是表现具体物象的能力,又是一种独特的美。

线:也称线条。线千变万化,在造型中具有很重要的作用。线可以看作是点的延伸,点定向延伸为直线,变向延伸为曲线。线是二维空间中面的边界线,是三维空间中形体的外轮廓线和内部结构线。不同的线条能表达不同心理和情感波动,能表现出一定的空间关系,线的交叠形成不同的疏密,还能产生空间、运动等效果。如中国古代人物画中的"十八描"就是古人为了表现人物衣物褶纹而归纳出的用线方法。在荷尔拜因、安格尔的作品中也可以看到西方绘画线条的魅力。保罗·克利更进一步提到了"用一根线条去散步"。

面(形、形态):在美术的艺术语言中,面比点、线更能显示事物具体的形,所以面有时被概括为形或形态。如中国传统的剪纸艺术,就用这种方式展现强烈的概括力和视觉冲击力。有规则形和不规则形是面的两大形态。规则形给人以大方、秩序、明朗的感觉,在设计艺术中运用得比较多。而不规则的面,给人以丰富、琐碎、复杂、动荡的感觉,在绘画中运用得比较多。

体:即体积,与形状是密不可分的,可称为形体。人对大小形体的感觉是不相同的,大的体积给人以雄伟、浑厚等感觉;小的体积给人以灵巧、轻快的感觉。具有造型实体的雕塑、建筑艺术,其重要艺术语言就是体的表达(与形共同构成形体)。

明暗:自然界的物理现象,有光必然会造成物体接受光的不规则性,从而产生了相对应的明暗变化。达·芬奇总结出"明暗转移法"(云雾法)后,它就成为西方绘画表现立体感的主要艺术语言之一,如在他的油画名作《蒙娜丽莎》中的背景处理。伦勃朗传世油画名作《夜巡》,在作品中运用大量暗的背景,与受光部分对象形成了强烈的对比,给观众既强烈醒目又和谐统一的印象,表现人间仙境般的境界。

色彩:一种视觉信息,是美术的艺术语言中最具有感染力的一种,每个人都对不同的颜色有着自身的喜好,它的变化最为丰富和微妙,也富有个性和情感意义。

空间:物质存在的一种客观形式。美术总是存在于一定的空间之中,所以美术又称"空间艺术"。视觉、触觉和运动觉组织产生了空间意识,在美术中因其种类不同,空间性质也不尽相同。一切事物都具有一个存在的独立空间。但美术作品(尤其是绘画)因艺术家的主观表现可具有多维性。一般说,绘画的空间是二维的,雕塑和建筑的空间则是三维的,它们呈现空间的方式就各不相同。表现空间的方法很多。透视是其中最为普遍的艺术手法,在西方古典绘画、雕塑和建筑中运用最为突出。

虽然艺术语言本身就包含有情感因素,也有一定的指向性,但就这些单纯的因素本身往往还不足以构成美术作品,也就是说,只有当这些因素汇聚成某种独特的组织结构时,才有可能形成艺术形象和美术作品,如瓦西里·康定斯基的抽象油画(见图1-2-4)。这些单独的艺术语言被用音乐的主线汇成一幅独特的抽象作品。只有对这些美术作品艺术语言的构成有了深入的了解,才能更好地去分析、理解各类美术作品。

2. 美术语言的形式构成法则

美术作品的形式构成是指作品内容诸要素独特的组织结构,即形式美的基本法则。美术的美学特征、艺术手法和造型特点主要体现在形式美中。形式美法则包括构图、构成、布局、经营位置等,就是按照艺术家的需要把一些形象展现到一起,使之形成有机的联系,传达艺术家的某种意图。这种"安排"不是随心所欲的,而是有规则的。形式美是能够被人们感受到的。只有通过审美实践活动,才能培养出一双能感受形式美的眼睛。美术作品形式美的表现手法多种多样,需要具体了解的以下几种。

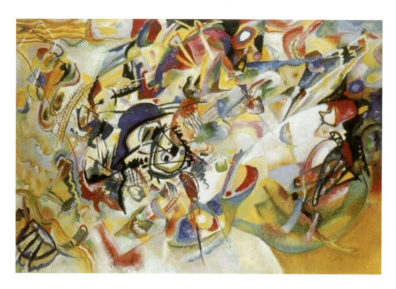

图 1-2-4　抽象油画

变化与统一：也称多样与统一。事物本来就是丰富多彩和富有变化的统一整体，在美术作品中，个别形象和形式要素、语言的多样化，可以极大地充实作品的艺术形象，但这些变化必须达到高度统一，使其统于一个中心的形象或主体的部分，才能构建有机的整体形式。

对比与和谐：对比是使一些可比成分的对立特征更明显、更强烈、更有冲击力，和谐则是各个部分或因素之间的相互协调，指可比因素存在的某种共性，也就是同一性、近似性或调和的配比关系。

比例与尺度：美术作品的形式结构和艺术形象中都包含的一种内在的抽象关系。比例中包含着数学的秩序，如美的人体就具有某种特殊比例，它在古代希腊就被发现并作为美的规范。古希腊前期人体比例规范被确定为7个头的长度，到后期又确定为8个头的长度。同时，几何学中的黄金分割被当作美的比例大量运用到美术创作中，如古希腊雕刻《米洛的维纳斯》以及众多古希腊建筑的建筑平面与正立面的长、宽之比，都接近黄金比。

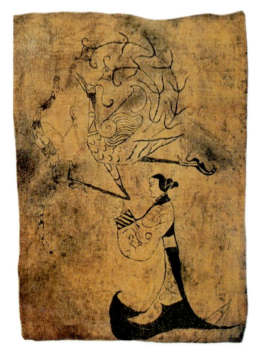

图 1-2-5　《人物龙凤图》

（二）美术作品的分类

1. 外在形态的归类

美术作品的各个门类是随着美术的不断发展、变化而产生的。今天的美术门类，不少可以上溯至原始社会时期，有些门类则相当年轻。艺术可以永生，但美术作品的门类在历史长河中，却不可避免地会有生长、繁荣、衰落、沉寂、蜕变等变化，这是合乎艺术自身发展规律的。同时，正是它本身这种新陈代谢，使艺术充满生命力。如湖南省博物馆收藏的战国时期的《人物龙凤图》（见图1-2-5），于1949年2月在湖南长沙陈家大山楚墓出土，与1973年在湖南另一楚墓出土的《人物驭龙图》一起被视为中国单幅绘画最早的作品。

要给美术分类必须了解艺术的分类，目前艺术理论史分为"从艺术的外在形态""从对应接受主体的感知方式""依据艺术与时间空间的不同关系""依据主客体的主导功用"等几种分类方式，其中以前两种的分类影响最大。

作为艺术大系统中一个局部小系统的美术，与艺术分类大体

对应地以"工具、材料、制作特点""题材、内容""功用特征""形式手法"等四种角度区分,由此生发中国画、油画、水彩画、水粉画、版画、建筑艺术、素描等众多美术种类。一个大的门类还可以再细分。以中国画为例,在历史上就有北宋《宣和画谱》中的"十门"和明代陶宗仪《辍耕录》所载的"画家十三科"等分科法的归类。具体到题材和表现对象时,则大致可分为人物画、山水画、花鸟画、界画、花卉、瓜果、翎毛、走兽、虫鱼等画科;按表现方法则有工笔、写意、勾勒、设色、水墨等技法形式;按设色不同还可分为金碧、大小青绿、没骨、泼彩、淡彩、浅绛等几种。然而,即便是这样的区分,也只是相对的,因为有一些作品甚至目前也很难界定所在类属。也可以按照文化史"从实用到审美发展"的基本规律,把美术分成实用性美术和观赏性美术两种类型。但具体哪些门类是实用性的美术,哪些门类是观赏性的美术还是很难定义的,因为每一个美术种类在实用性还是观赏性的功能上都会随着历史和社会生活的发展而产生变化。

目前,通用的美术分类主要以工具、材料、制作特点为区分点,将美术分为绘画、书法、雕塑、建筑、工艺美术、艺术设计及摄影等几大门类。严格来讲,以工具、材料、制作特点区分的美术门类远远不止以上几类。这种分类本身也在随时代发展发生着变化,如当前不断发展着的动漫艺术和数字艺术,就不是艺术设计这个门类所能涵盖的,此外还有环境艺术设计这个美术门类。从广义上讲还包含了建筑、园林及雕塑等传统的美术门类等。

美术区别于其他艺术种类的是它的直观性和瞬间性(也被称为凝固性),这是几乎所有美术的门类都共有的特征,但还要注意美术各门类由于各种因素导致的不同特征,如美术各门类工具材料不同形成的特点;美术各门类的作用与使用功能不同导致的特点;由各门类本身的历史积淀及语言手法等体现出来的特色等,需要在美术作品鉴赏时引起注意。对这些区别与共性特征有整体把握,可以帮助人们更好地对具体美术作品的鉴赏与评价。

2. 美术作品的风格与流派

在了解了美术作品外在形态的类别概括后,还要通过艺术家作品的风格与流派来把握美术作品。只有把握好艺术家艺术风格与流派的实质和特征,才能更好地理解具体美术作品的内涵,并做出恰当的分析与评价。当欣赏各种美术作品时,总能感受到它们各自不同的特色与魅力:有的富丽堂皇、有的平淡简洁,有的雄伟浑厚、有的秀丽雅致,也有的有趣自然或怪诞离奇,还有的抒情温婉,有的则富有哲理等。总之,它们的艺术形象、感情色彩、韵律节奏等都会各不相同,艺术特色便迥然有别,这便形成了美术作品的风格与流派。美术作品的风格与流派是艺术家在长期艺术创作中自然形成的艺术现象,是艺术多样化特征的标志。风格一般指美术作品中显露出的格调和气派,由于艺术家不同的创作个性,就产生了丰富多样的艺术风格。艺术风格是很难只用语言来表达的,只有结合对作品的鉴赏才能更好地理解。流派则是优秀风格群体的集中呈现,其形成是多元和复杂的。由于不同美术家之间的艺术风格常常存在共性特征的,这就可以被归纳为几种不同的类型。在美术的发展中,同一类型的美术风格往往形成一些特定的美术流派,如欧洲文艺复兴时期的威尼斯画派。而作品风格近似、代表了相对统一社会思潮和审美追求的艺术家也会构成艺术流派,如19世纪中期,由画家库尔贝等人提倡而兴起的现实主义美术流派;当然包括艺术家继承发展传统流派的过程,自觉性地总结而成的艺术流派,如明代董其昌等人提出的中国山水画"南北宗"等。最具典型性的是20世纪现代艺术的最主要代表人物巴勃罗·毕加索(Pablo Picasso)。他一生风格多变的作品,形成和影响了多个艺术流派。毕加索是一个不断变化艺术手法的探求者,印象派、后期印象派、野兽派的艺术手法都被他汲取改造而形成了自己的风格,在他艺术历程上甚至没有规律可循,世界上从来没有一位画家像毕加索那样以惊人的坦诚之心和天真无邪的创造力,如孩童般完全彻底、自由任意地重造世界,随心所欲地展现他的威力。他不要规定,不要偏见,什么都不需要,又什么都想要去创造。他是现代艺术"立体派"的创始人,还不断影响或引领现代艺术各流派的发展。可以说,凡是活跃在20世纪的画家,没有一个人能完全绕开毕加索开创的前进道路而前行的,但他本人从来没有受到任何风格或流派的制约。

中国绘画流派中也有这样一个典型的代表——明中期在苏州地区出现的"吴门画派"。"吴门画派"是文人画

走向极盛的重要标志。"吴门画派"简称"吴派",又称"明四家",是一个既有文人画家,又有职业画家、画工的群体,以沈周、文徵明、唐寅、仇英四人为代表,以表现江南文人优雅闲适的生活情趣的作品居多。

从文徵明(1470—1559)典型的文人画《兰竹图》(见图1-2-6)《湘君湘夫人图》《松壑飞泉图》等画作中,可以看出"吴门画派"画家书画技艺全面,画风文雅典丽,笔墨中蕴藉含蓄与秀逸风骨。

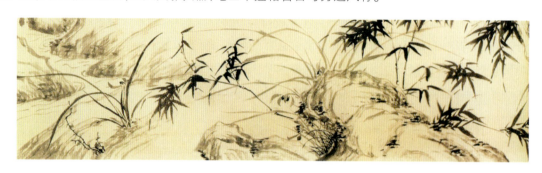

图1-2-6 《兰竹图》

通过对毕加索与"吴门画派"风格与流派的了解,可以更深入、有效地认识和理解美术家及其创作的本质,更好地解读他们的具体美术作品。美术风格与流派,是从区别于外在形态分析的角度对美术作品进行的归类和概括,是深层次理解美术作品的关键所在。对美术风格与流派的了解,让人们逐步走近美术作品的作者(包括美术家和其他创造者),领略艺术家的渊源、相互影响、更有利于日后对美术作品内蕴的探究与领略。

第三节　美术的欣赏与鉴赏

一、美术的欣赏与鉴赏概述　　ONE

人类全部知识对人生来说是不够的,知识之外还有体验、感情和意识的描述。美术的欣赏与鉴赏就是一种审美体验,人们在接受美术作品时被作品中的美术形象打动,通过体验,领悟与再创造活动,得到一种超然、怡情的审美享受和心智启示。

（一）美术欣赏与鉴赏的概念与差异

在英文中"appreciation"既有"欣赏(understanding and enjoyment)"也有"鉴定、鉴别、评论(statement of qualities of a work of art)"之意。在中文里,美术作品的"欣赏"与"鉴赏"是有文意区别的。"欣赏"一词中文可解释为"领略、玩赏"。在日常生活中,描述一些情感意识活动时习惯用"欣赏"一词,如欣赏一件雕塑作品、欣赏一部优秀的戏剧等。通过欣赏体验,内心会获得如愉悦、悲伤、宏伟、甜蜜甚至是一些言辞难表的感动。而"鉴赏"有别

于"欣赏",鉴赏是包含欣赏概念的,是对欣赏过程升华的更高要求。欣赏的概念局限在感知、想象、情感体验等感性方面,而鉴赏不仅要求鉴赏者有一定的欣赏水平,而且要具有"判断美的能力"。所以美术鉴赏是对美术作品进行欣赏和评价,运用感知、经验和知识对美术作品进行感受、体验、分析和判断,从而获得审美享受,并理解其作品背后美术现象本质的活动。

(二) 美术鉴赏是一种审美再创造活动

对美术实践活动来说,美术创作与美术鉴赏是两个必不可少的基本环节。美术创作是美术鉴赏的基础,没有创作便没有鉴赏的对象。美术鉴赏也是美术创作发展的动力和源泉,以美术鉴赏为基础的美术批评,在某种程度上又起到制约、推动、监督美术创作的作用。

人们一般认为,欣赏或鉴赏美术作品比创作美术作品要容易得多,其实并非如此。"金陵八家"之首的龚贤就深有感触地说过:"作画难,而识画尤难。天下之作画者多矣,而识画者几人哉!"匈牙利著名的艺术社会学家阿诺得·豪泽更是明确指出:"人可以生来就是艺术家,但要成为鉴赏家却必须经过教育。"

通过鉴赏活动,人们也与美术创作一样获得了自我价值的确立与体现。人们根据自己的生活经验、美术修养、兴趣观点、思想情感和审美理想,对作品进行展开式的挖掘、感悟,就如美术作品在被美术家逐步外化成形的过程一样让人惊喜连连,鉴赏者在鉴赏这一创造过程中获得了自我肯定与满足。

鉴赏一件美术作品的同时,也就相当于在进行再次的创作。美术鉴赏是积极主动的创造过程,欣赏者通过自己的理解与评价使得美术作品的内涵得以延伸。卡西尔说:"为了冥想和欣赏艺术作品,他必须以自己的方式创造它,我们若不在某种程度上重复和重构一件艺术作品得以产生的过程,我们就不会理解和接受它。"

(三) 美术鉴赏的意义

人们普遍认为,对美术的鉴赏有助于平衡当代科技文化的理性偏见,有助于为众多民众提供一个联系自己感官的领域,否则人的感官就有可能变得迟钝或丧失功能。但现在普及的美术教育一直处于一种弱势甚至是缺失的状态,人们被动地接受、记忆知识,仿佛只有那些提供"标准答案"的学科才能给人们一个避风港。在过分青睐"标准答案"的同时,感性体验就被忽略致使其退化、迟钝、麻木。一个个鲜活的生命,变成了一个个相似的木偶。美术的鉴赏学习则恰好能帮助人们充分地认识自我。因为审美的过程是由主体指向客体的,主体对客体的感知、领悟是积极主动的。主体体验的程度及获得的审美收获完全取决于个体自身的,其他任何力量都无法干涉。

美术作为视觉艺术,所传达的信息直观而形象,是文字不能比拟的,美术鉴赏的对象是人类优秀文化遗产和现实生活中具有积极代表意义的东西。通过学习这些内容,使作品中蕴涵的人文精神进入灵魂深处。当然,美术鉴赏并不是宣扬某些道德观念和政治品行的教化工具。美术鉴赏教育功能的实现靠鉴赏者自发地对美术作品的内涵进行体味与领悟。优秀的美术作品,有的提供了不错的视觉形象,有的包含了对文化、历史社会的思考。在鉴赏这些作品的同时,是在感化和内省自身。从这个角度讲,鉴赏能达到益智增识,提高文化修养和陶冶情操的目的。

审美是艺术作品的核心价值。当创作者在创作作品时的出发点正好契合鉴赏者的内心感悟时,便会产生艺术上的强烈共鸣。如吴冠中创作的《江南春雨》,点滴笔墨,轻松写意之间,就把人带进了江南水乡恬静、缥缈的意境之中,让人不知不觉"似人画中行"。

二、调动感性世界开始鉴赏体验　　TWO

如何顺利地开始鉴赏感性体验呢?可以将鉴赏的感性体验分成直觉、联想与想象、内化与升华三个阶段。鉴赏体验过程本身实现了鉴赏的意义,所以每个人都可以在这一过程中挖掘未曾有过的情感体验,接近美术作品并

顺利找到属于自己的鉴赏体验,进入属于自己个性的世界。

(一) 从感性体验中走入

先要抛开分析和实用的惯性思维,不要以对待科学研究的实证态度来分析美术作品。鉴赏体验实质是一项心理活动。在体验的过程中,人们的各种感觉器官都被充分调动起来,各种心理活动,如直觉、想象、联想、移情等可能在瞬间迸发并复杂地交织在一起。不过,一般情况下主体对客体的鉴赏体验,都是由表及里,由外而内的,是从对客体视觉形式美感的体验生发到对形式美感背后的文化意义的深入思考。所以,要从"直觉"体验开始。

1. 直觉

在艺术创作中,推理、分析、判断等理性思考几乎都是没有任何作用的,唯有直觉能帮助艺术家解决问题。而在鉴赏体验中,直觉是鉴赏作品的基本心理准备。直觉就是挣脱了意志和抽象思考的心理活动。这种对待艺术的状态是人的本能反应,但不是轻易能实现的。只有将对象视为一个整体,一个完整的、绝对的和珍贵的存在,不对其探寻、解释以及利用,即达到一种忘我和纯粹"非利害的凝神关注",才能获得真正是鉴赏的体验。

2. 联想与想象

就心理体验的过程而言,审美首先是通过感觉器官取得对作品的艺术感知,再经过神经传导系统,进入人脑产生兴奋感,进而使客观对象的形象发散开来,这便有了关于艺术的联想和想象。很多人在欣赏美术作品时,联想和想象似乎是他与作品产生关联的最为直接的途径。如欣赏透纳的油画《暴风雪中的汽船》(见图 1-3-1)时,尽管画面中没有十分具象的海与船,但观者仍然想象感受到狂风呼啸和海水翻腾,甚至能嗅到那夹杂着的咸涩冰冷的海风。当然,这样的视觉体验首先来自于艺术家的创作灵感与智慧。毕加索曾讲过:"有的画家把太阳转化成一个黄点,但也有别的画家却把一个黄点转化为太阳。"其次来自于鉴赏者的联想和想象,借助于以往的生活经验,将作品传达的信息进行深化和扩展。但物极必反,无止境的联想和想象阻碍体验作品本身,会落入似文学性的描述,把联想和想象带来的快感等同于美感。只有经过不断的鉴赏积累,才能更好地体会美术作品的韵味。

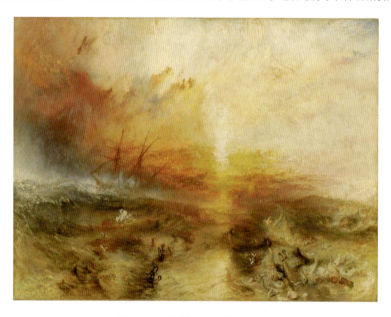

图 1-3-1 《暴风雪中的汽船》

3. 内化与升华

"审美体验基于观察但远不止于观察,体验往往凭借凝神关注,在感性直观中甚至在出神的陶醉中,在主、客体统合中,将自身与客体一同置于运动之中。"审美体验的内化与升华不是一朝一夕就能培养的。朱熹在《朱子语类·性理》中提出"涵泳元素",意思是在鉴赏作品时,不要浅尝辄止,要不断品味、把玩,全身心投入,再到感同身

受,进而达到"物我为一"的高深境界。在美术欣赏过程中,刚开始的直觉体验时,审美主体(人)与客体(作品)是相对立的,到审美内化阶段,主客体浑然一体,如庄周梦蝶,彼此依然分不清楚辨不明白。

人们的直觉、想象等各种心理因素与个人的人生经验、文化素养交织在一起,可能瞬间就产生顿悟或共鸣。此时,可以徜徉在作品的意境之中,与作品之间没有任何隔阂,而这份收获的喜悦的宝藏属于本人。

(二)巧妙面对鉴赏中遇到的困难

鉴赏的感性体验过程可分成从直觉到联想与想象,再到内化与升华三个阶段。而在实际的美术作品鉴赏时,要学会从文化情境中分析、从艺术家个性角度分析,还有从画面形式分析等方面展开,这些知识也会促进鉴赏活动的推进。鉴赏时形成的感性思维活动,可以帮助人们发动感性思维,接近美术作品。而当人们具备了一定美术鉴赏能力的时候,就会越发体会到感性思维活动在鉴赏时带来的精神愉快之感。但这些不是鉴赏的实质内容,鉴赏最终还是要返璞归真,而非仅一些知识的积累。所以在美术作品的实际鉴赏中会遇到这样或那样的问题,很多时候无法与美术作品进行深层的沟通,即便是"直觉"体验,也可能会过于肤浅。

如何解决这些问题呢?在学习过程中所积累下来的学习经验,就能够很好地解决一些美术欣赏的难题。例如面对困难时候,我们内心深处会本能地会提出很多疑问,可以用"5W2H"的办法有效地提问。5W 指"why"——"为什么"、"What"——"是什么"、"where"——"何处"、"when"——"何时"、"who"——"谁";"2H"指"how"——"怎么做""how much"——"什么程度"。

当无法鉴赏的作品的时候,可以这样自问,谁创作的作品(who)?这件作品什么时候创作的(when)?当时的社会文化生活背景是什么样的(where)?作品题目与内容有何关联(why)?艺术家想传达什么信息给人们(what)?作品用了什么美术语言?形式、色彩、肌理等有什么妙处(how)?与同时期的作品比较有什么差别?其创新魅力在哪(how much)?提出的问题越多,就越能理解作品的本质。自问与自答这一过程就是开始与作品建立联系的过程。自问的问题未必需要真正的回答,有些可能也没有合适的理由去解释,这没有关系,当沉浸于作品时这些问题也许会悄然消失或给人茅塞顿开之感。

另外,要顺利、有效地开展鉴赏活动,应当积极地投身到美术活动中去,进行美术交流与美术实践,这样才会产生更真实直接的体验和感悟。还需要具备很多的与美术相关的知识,如了解了中国画的构图、笔法、色等美术知识,就更容易体会作品的精妙之处。

三、通过美术批评深化鉴赏体验 THREE

(一)美术批评的意义与作用

美术批评能够帮助人们更好地理解美术作品。美术批评是纯粹理性的思维,在感性体验的思想过程中,人们对审美客体的某些方面可能无法面面俱到,而进入美术批评阶段,批评者往往会从多个角度来审视客体,以便使批评的结论能够全面、客观令人信服。因此,美术批评能够加深人们对审美客体的印象与理解。另外,对人们无法感同身受的作品给予一定的指引,尤其在面对一些新美术作品与美术现象时,及时的美术批评能有效地帮助大众去接受这些新兴的美术创作。

如中国 20 世纪 90 年代兴起的新生代艺术现象,作品中的内容和形象都是一些随处可见的生活情景,对于看惯了有主题的作品,习惯于寻找"意义"的观众来讲,会不知所措。通过美术评论,可以使人们在接近艺术作品时,会不再那么陌生。

（二）如何开展美术批评

"知人论世"与"澄怀味象"是进行美术批评时必须遵守的准则。美术批评不是个人发泄与简单的对与错、好与坏的评判。"知人论世"即知晓历史文化、了解创作者的信息。"澄怀味象"即超脱功利得失的心境，以澄澈的胸怀去品味对象。这两点是进行准确批评的重要前提。

在进行美术批评的时候，可以使用三种批评方式。

第一种是日记式的，通常也称为感情式、印象式的或自传式的批评。这种艺术批评是批评家主观感受和个人印象的直接描述。如海德格尔关于凡·高油画作品《一双鞋》（见图 1-3-2）的描述：鞋子磨损的内部那黑洞洞的敞口中凝聚着劳动者的举步维艰；这硬邦邦、沉甸甸的破旧鞋子里，聚积着寒风料峭中、一望无际的田垄上劳动者步履的坚韧和滞缓；鞋上沾着湿润而肥沃的泥土，显示着大地对成熟谷物的爱护和馈赠，表征着鞋子浸透着对生活的无怨无悔，以及那战胜了贫困的无言喜悦。

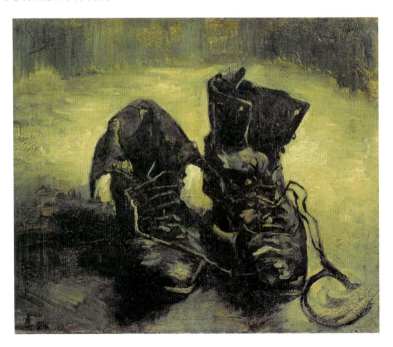

图 1-3-2　《一双鞋》

第二种是形式主义的，又称内心、内在的或自发审美的美术批评。它描述美术作品的特征和品质。

第三种是背景主义的，也称为美术史、心理分析的和思想艺术的批评。它强调影响作品形成特定或具有某种特殊含义的因素或力量。美术批评能显露个人对美术作品价值的衡量，开展美术批评可以采用文本的形式，也可以采用讨论会的形式。各种关于美术价值的观点相互补充、相互激荡，可以帮助大家开拓思维，加深认识，提升美术素养。

四、加强个人的美术修养　FOUR

每个人都希望自己能够紧随社会文化风向，并试图通过各种途径来展现自己与众不同的特质。所以，主动亲近艺术，走进与理解美术，已成为文化生活的不可或缺的部分。这需要人们具备一些鉴赏素养的储备，进而不断提高个人美术修养，提升鉴赏境界。

(一) 积极投入，亲身体验

1. 积极投入对美术的体验

随着经济稳步快速发展，全国各地兴建了各类美术文化机构，如博物馆、美术馆、歌剧院等。这些机构为了便于广大群众的参与，大都施行了免费开放的政策。可以说，美术从来没有像今天这样离人们如此之近，人们没有理由视而不见，听而不闻。对美术的鉴赏最基本的就是与原作"面对面"，由于条件有限，学校教育大都依靠一些图片和视频播放实现对优秀美术作品的欣赏，利用课堂有限时间进行观念、方法的引导。对美术的体验与感悟往往需要在生活中走近它并融入其中。目前我国很多地区发展起来了以美术交流为主的相关产业，如北京798艺术空间、宋庄艺术村等。各类的美术展览也已成为大城市的文化招牌标志，如上海双年展、平遥国际摄影节、广州三年展等。近10年网络媒体兴起，不仅拓展了美术表现的方式，而且使美术文化的传播更加迅速、快捷、广泛，众多美术网站、论坛和艺术家的博客，已成了大众了解美术信息的便利途径。

2. 积极参与鉴赏交流、丰富鉴赏体验

仅仅是欣赏还不够，还需要思考与交流。交流的方式多种多样，可以在个人博客中抒发己见，也可以在学术刊物上发表论文、组织开展美术讨论会等。美术话题已成为人们沟通的一种很好的媒介。

交流沟通也是个人自我鉴赏力提高的重要途径。对作品的鉴赏会因个人的阅历、知识储备、生活经历不同有着截然不同的感受，并不是所有作品都可以"读懂"或者与之产生共鸣。

3. 积极参与美术实践，在实践中提高鉴赏能力

创造是艺术的本性，创造是艺术存在的基础。只有在创造中才能加深艺术知识的学习与研究。因此人们也不能忽视美术实践对提高鉴赏能力的作用。美术实践是帮助人们提高鉴赏能力的最有效的途径。例如在理解国画白描线条的美感时，最好的办法就是拿起毛笔绘画。美术实践会加深对线条的理解，针对描画对象的差异而采用相应的描绘方法，能使人更好体会创作者的意图及作品的美感。

美术实践还能培养创造性思维与解决问题能力。任何美术创作都是一种综合性的行为，包括思维意识的积累、创作材料的寻找、创作形式的探讨、展览方式的布局等。美术实践与美术鉴赏互动，共同实践着艺术的本性——创造。

(二) 拓展知识，深入领会

1. 解读美术作品需要历史、文化知识的储备

美术是人类认识世界的过程中最早产生的一种文化形态，并始终伴随着人类的历程，承担着文明建设的重要使命。不同类型的文明不断碰撞、融合、传播，形成了今天百花齐放的世界文明。因此理解美术先要理解人类的文明和人类的历史。要在人类文明发展的前提中去认识美术作品的意义、形式、风格等。

美术作品中凝聚着艺术家的主观情感，同时是客观社会生活的直接反应。现实社会的境遇是造就一个艺术家的根基，不同的社会文化情景，不但影响着艺术家的创作，而且影响人们对美术作品的理解。如颜真卿的书法，其书风钟鼎坐堂、正大光明、丰厚、雄浑、气势如虹，与盛唐之音有着重要的关系。他在安史之乱后写下的《祭侄文稿》(见图1-3-3)中，则满纸墨迹都浸透着悲壮与愤恨。

此外，了解文学、哲学等人文学科知识也有助于鉴赏美术作品，如中国山水画独特的创作风貌就呈现了中国山水文化的哲学内涵。

2. 鉴赏美术作品需要了解美术知识

在对美术作品进行鉴赏与批评时，一些基础美术知识的积累是必要的。美术的范畴与美术作品的形式，就是鉴赏美术作品必备的基础知识。这些知识又必须结合具体美术作品的鉴赏实践才有效果。

从美术发展的角度来认识美术作品是进行美术鉴赏的一个有效途径。因此首先要具备相关的美术历史，风格

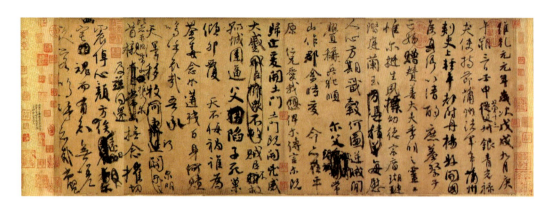

图 1-3-3 《祭侄文稿》

和流派的知识储备。如不同历史时期美术作品有何特色？美术风格是什么？艺术家创作的方法有哪些？在美术发展的历史长河中如何实现艺术的突破等，这些要素是帮助分析作品艺术价值的重要依据。其次要了解美术作品的表现语言、构成特点、视觉特色。这些要素是开启鉴赏之门的敲门砖，让人们更容易与作品进行沟通、产生共鸣。以雕塑为例，雕塑作品通过形态语言、质地语言、空间语言展现其与众不同的艺术特色。如果说绘画是色彩的艺术，那么雕塑就是"无色"的艺术，更加突出的是质地的"本身色彩"给人带来的感受。

（三）生活经验与生活阅历是提升鉴赏境界的宝贵财富

人生境界的提高关键在于人生的经历、醒悟、心智的成熟。心智就是一种能够剥离蒙蔽事物本性屏障的能力。这种剥离不单单指外部世界，同样作用于自我。

人生的经历、醒悟、心智的成长与成熟直接关系艺术的体验感受。如在城市中长大的孩子可能就无法理解齐白石老人画的蚂蚱为何如此栩栩如生等。没有胸怀社会理想的人可能永远无法体会博伊斯的装置作品《油脂椅》（见图 1-3-4）中"共建暖性社会"的愿望，而仅仅想"油脂"曾经让一些在寒雪中渐渐冷却的战士获得重生。没有思考过自我存在意义与人生价值的人，可能就无法与高更的《我们从哪里来？我们是谁？我们往哪里去？》产生呼应。我们常说艺术是无价的，因为真正的艺术品可以在你人生的任何阶段与你交流。人生的意义就是对生活本身最充实、最纯粹的感受体验，应该让艺术伴随我们，一同享受生命的每一天。

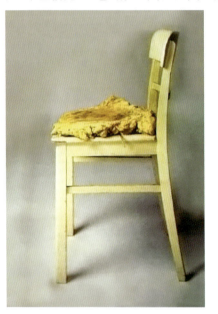

图 1-3-4 《油脂椅》

（四）培养广泛的审美情趣、注重"现场"真实性体验

1. 避免审美情趣单一化

"美术"之"美"不仅仅是好看、漂亮之意，在鉴赏过程中容易出现对"美"（好看、漂亮）的过分关注问题。人本能地对美好的事物有种向往与欣喜，这在鉴赏过程中也是最容易激发的审美情感。对"美"的追求也成为一部分艺术家的艺术风格，并在美术历史中占据、确定历史地位。但纵览美术历史，能用美好来形容的作品寥寥无几，甚至大部分作品之审美价值都与美好无关。美好的作品有米开朗基罗《最后的角判》、毕加索的《亚维农少女》、达利的《内战的预感》、德·库宁《女人与自行车》等。在鉴赏时不要把"美"（好看、漂亮）之意愿先入为主地放在期望之中。如果总是以美好的期望去面对美术作品，可能内心会产生挫败感和无法进入作品的隔离感。在面对美术作品，尤其是现代美术作品和当代美术作品时，作品本身的内容美丽与否并不重要，重要的是作品是否能够激发人们的思考。

2. 美术鉴赏应关注"现场"

美术作品其实没有那么神秘,鉴赏的过程有时非常简单,就如同一见钟情的恋人,是彼此一个眼神的交流而已,如此的简单就因为恋人彼此面对面,美术鉴赏应该更关注"现场"体验。当实际面对作品时获得的感悟是属于自我的体验,更真实、可信,这才能算是真正的审美体验。

鉴赏活动的开展一方面要求鉴赏者具有良好的心境品质,另一方面要求鉴赏者具备一定的个人修养,了解一些文化知识。更为重要的是能够坚持不懈地开展相关活动。鉴赏实践活动的开展是美术功能与价值实现的关键。通过鉴赏实践帮助读者提高审美判断能力,激发形象思维和创造性思维、促进自我人格的完善。鉴赏境界的提升是循序渐进的,正所谓"操千曲而后晓声,观千剑而后识器",只要坚持不懈,就会有意想不到的收获。

第四节 工具、材料、技术与美术作品

各门类美术采用不同的工具和材料,有着各自不同的技术需求。这些都会对美术作品产生直接影响。

一、中国画工具材料及基本技术特点　　ONE

中国画的工具材料主要有笔、墨、纸、砚和中国画颜料。纸、笔、墨、砚被称为"文房四宝"。

中国画采用特制的纸作画,中国画纸有两大类。用树皮为原料制成的为皮纸类,包括宣纸、高丽纸、云南皮纸、四川夹江纸等。以竹皮为原料制成的称为竹纸类,包括毛边纸、元书纸等。这些纸中以安徽宣城的宣纸为最佳。宣纸又分生宣纸和熟宣纸。生宣纸特点是吸水性强,用以画写意中国画效果甚佳,可以形成水墨淋漓浸润,用笔酣畅潇洒的画面效果。经过矾水刷过的熟宣纸不渗水,适宜画白描或层层着色的工笔重彩画。

中国画笔又主要分为羊毫、狼毫和兔毫等不同性能的笔。羊毫笔柔软耐用,含水丰富,宜于渲染颜色,描绘花卉、叶子等。狼毫挺健,富有弹性,含水较少,适宜描绘枝干、叶筋、山石等。兔毫又称紫毫,比狼毫更劲健刚毅。此外还有兼毫,取两种以上性质不同的毫制成,使之软硬适度,干润相济。中国画还有大小之分,笔锋有长短之别。人们可以按自己的喜好选择不同的毛笔书写、绘画。

墨分油烟墨和松江墨两大类,绘画以用油烟墨为佳。挑选墨时应注意墨色,泛紫光的墨品质最好,黑色其次,泛青光的更次,发白的最差。磨墨的方法是将清水加在砚中,均匀用力,慢慢研磨直到浓稠即可。如今人们大多使用墨汁作画,注意在墨汁中适当添加清水稀释。

砚是磨墨用的,以细腻滋润、容易发墨为佳。现在墨汁被广泛使用,砚的功能性已经不如过去,其欣赏性反而比较突出了,往往成为爱好者的收藏之一。

中国画颜料主要分为矿物色和植物色两大类。矿物色包括朱砂、石膏、石绿、赭石、金粉等。植物色包括花青、

藤黄、胭脂等。矿物色的最大特色就是基本不褪色，能够保持长久的色泽鲜明。植物色则容易褪色，尤其是花青。

中国画主要用线条造型，而不像西画那样讲究光线明暗和块面之间的关系。线条有轻重、缓急、曲直、粗细的变化，古人曾归纳出18种描法。中国画的皴法其实也是线的扩展和变化，用以塑造山石树木等形象。墨色运用的微妙变化也是中国画的一大特点。

二、油画工具材料及油画的产生　　　　　　　　　　　　　　　TWO

油画是西方绘画中主要的一个画种。它一般绘制在特制的油画画布上，也可绘制在经过制作以后不再渗油的画板或纸板上。油画布通常采用亚麻布，先将布固定在木框上，然后进行防止渗油的工艺处理。首先刷几遍胶，待胶干后再刷上油粉底子即可。

油画笔像刷子，由猪鬃做成，硬而短，有各种型号。也可以采用狼毫毛笔来刻画油画的细部。

油画刀可以用来刮除颜色，修改画面，也可以用来调色和代替画笔作画。油画使用专门的调色油来调和颜色，用松节油来稀释颜料。油画颜料是特制的含油颜料，品种丰富多彩，色泽鲜艳。现在出售的大多都是由工厂生产的锡管或塑料管装的油画颜料。

油画是所有绘画种类里最富有表现力的画种。它既可以画出对象丰富细腻的质感、色调变化、光感和立体感，又可以画抽象写意的作品，易于反复修改。油画可以根据画面内容和主题的需要采用各种丰富的表现技法（如细腻的、粗犷的、光洁的、粗糙的、层层罩色的、大块笔触挥洒等）来取得画者最理想的画面效果。

油画并不是突然发明出来的，它是由蛋彩画一步步演化而来的。15世纪油画出现以前，欧洲绘画主要是壁画和蛋彩画。蛋彩画根据译音又称坦泼拉，这是西方中世纪就开始流传使用的一种古老的绘画方法。这种方法是首先在木板上打上几层石膏浆，干透后再细细打磨表面，使其细密光滑，然后用蛋黄（蛋黄是天然的乳胶，有时也蛋黄、蛋清并用）和蜜做成的调和剂调配颜色在上面作画。它的着明显的缺点是不能改动和添加，一笔定乾坤。文艺复兴时期许多画家都尝试改进蛋彩画的调和剂。北欧尼德兰画家凡·爱克兄弟在15世纪初大胆改进了颜料调和剂，用亚麻仁油作为调料液来代替蛋黄调和剂，取得了非常好的效果。亚麻仁油做调料液使颜色容易调配，便于修改，还可以通过叠加，使画面变得透明而富有光泽，而且不变色。油画产生以后，在15世纪70年代从尼德兰传到意大利，从此以后在欧洲广为流传。

三、水彩、水粉画工具材料及基本技法　　　　　　　　　　　　THREE

广义的水彩画是指用水作为调色媒介的绘画，包括颜料透明的水彩、颜料不透明的水粉、丙烯颜料等。狭义的水彩画仅指代透明颜料画的水彩画。我国美术院校习惯采用狭义的水彩画概念来定义，多数美术院校采用不透明的水粉画作为最初的色彩训练工具。

水彩画用水作调和剂，颜料大多是透明或半透明的，所以它的绘制方法多是从画面中最浅的颜色开始，层层着色，最后画出深色。水彩画具有透明、流畅和轻快的画面效果。

水粉画也用水做调和剂，但其特点是不透明，覆盖力强，能调配出复杂的色彩变化，表现丰富的色彩层次。水粉画由于覆盖力强，作画时通常先从大面积的暗部着手，然后调入白色层层提亮，最后画最亮的高光部分。市面上有专门的水彩画笔和水粉画笔出售，一般来说，水彩画笔的锋较长，水粉画笔的锋较短，当然两者都可以采用中国

画毛笔作画。

水彩画需要采用特殊的水彩画纸,其表面比较粗糙、质地较厚。水粉纸的选择范围比较广泛,只要较厚的、不渗水、不吸色的纸均可使用。

水彩画和水粉画的基本技法都存在干画法和湿画法。干画法是待第一遍颜色干透以后再着下一遍颜色,水粉画还可以采用厚涂的方法作画。湿画法是在第一遍颜色未干时接着上第二遍色,使色彩相互交融、和谐自然。

四、版画工具材料及制作方法　　FOUR

版画因材料不同分为木版画、铜版画、石版画、丝网版画等几大类。版画制作中需要先在各种材料的版上刻制,然后再加上油墨或水墨转印到纸上。通常一个版就可以印制出若干张作品,是便于宣传的美术作品。

木版画是用木刻刀在木材板上刻制的,也是版画中最常见的一种形式。版材以梨木、黄杨木等最为常见,现在多使用椴木类的胶合板。木版画粗犷、大气,带有木刻刀在木版上留下的"刀味",由于造价较低,被艺术家广泛采用。

铜版画是采用铜版(或锌版)做版材,有腐蚀法、飞尘法等不同的制作方法。腐蚀法是在表面上加上一层蜡膜以后,用钢针笔在腊面上刻画雕印,然后放在酸里腐蚀,腐蚀完以后去掉腊膜,滚上油墨,放上铜版纸,送进铜版机里印制完成。铜版画特点是细腻精致,表现力丰富,但制作程序较复杂,往往造价很高。

石版画是用含有油质的药墨在石版上作画,然后在画上涂一层阿拉伯树胶,即可用油墨印制作品。

丝网版是在尼龙丝网上作画,其特点是变化丰富,表现力强。丝网版画的艺术特色是层次丰富,色彩亮丽,肌理复杂多变,深受人们喜爱。

五、雕塑工具材料及雕塑感　　FIVE

雕塑运用的材料有金属、石材、水泥、玻璃钢、石膏等。金属材料的雕塑结实光洁,蕴含着有现代工业化的意味,大理石的雕塑古朴典雅,有一种同自然山石相通的质朴韵味。雕塑表面的光洁与粗糙的程度,会直接会影响雕塑的视觉效果。

现在雕塑大多是先用钢筋、铁丝、木条等物搭好骨架,再用泥往骨架上一层层塑造基本形象,同时用木制的或竹制的雕塑刀一步步刻画形象的细部直到完成。完成后再用水泥、石膏等在塑像上翻制模子。有了模子就可以再翻制出各种材料的雕塑形象。

雕塑因材料的限制和空间环境的影响,从色彩到形象都不以追求真实为目的,而是强调体积的组合变化,讲究整体感以及形体的节奏感和韵律感,也就是所谓的雕塑感,这直接影响雕塑的魅力。石雕又被称为做减法的雕塑,它通过打掉多余的石料来塑造形体,它带有石头的坚硬特点。泥塑又称为做加法的雕塑,它从零开始,逐步添加泥块塑造成形,带有泥的柔软性。

第二章
美术鉴赏综合论述

MEISHU

JIANSHANG

美术鉴赏即是对美术作品进行评价和欣赏。美术鉴赏实际上是一种审美活动,它是鉴赏者运用自己的感知能力、情感、审美经验和知识修养,对美术作品进行感受、理解和评价,从而获得审美享受和艺术知识,提高审美能力、陶冶情操的过程。它也是鉴赏者面对足以引起审美情感的作品,两者相互作用而产生出的一种心物感应、物我交融的复杂心理过程。

美术鉴赏同美术作品密切相关,美术家创作出美术作品后,必须通过美术鉴赏去发挥作品的社会作用。只有通过鉴赏,才会使美术作品具有长久的价值和广泛的社会意义,美术作品的审美作用才得以实现。美术鉴赏是艺术家联系观众和社会的纽带。

美术鉴赏既涉及作品本身的艺术魅力和审美价值,又涉及鉴赏者的知识、能力、修养以及复杂的心理过程。可以说,美术鉴赏受到主客体两方面条件的制约。同时,它还受社会历史发展的影响。不同时代会有不同的艺术评价标准,时代在发展,评价标准也会随之改变。

美术鉴赏还涉及美术作品的形式与内容的问题,艺术真实与生活真实之间的关系等问题。

美术鉴赏也是陶冶情操,提高审美能力和扩展艺术眼界的重要途径。当人们流连于人类所创造的艺术世界中时,古老雄伟的埃及金字塔,优美典雅的维纳斯雕像,华丽而辉煌的敦煌壁画,带着永恒微笑的《蒙娜丽莎》,悠远而空灵的中国山水图卷,呼之欲出的白石老人的虾……所有这一切,让人看到人类的智慧和力量,体会生活的美好和生命的可贵。在欣赏过程会被这些真实而生动的形象所打动,唤起优美、崇高的思想感情。在这种潜移默化的过程中,会得到灵魂的净化,情感的陶冶,在不知不觉中接受健康向上的精神品质和道德情操,从而改善人的情感状态,影响人的行为。同时得到视觉的愉悦和享受,扩大知识领域,开阔视野。

第一节

美术作品的层次内容

一、美术作品的层次分类　　ONE

1. 代表时代审美理想的美术作品

代表时代审美理想的美术是一个时代最重要的美术作品,在美术史上的地位举足轻重,同时在技法上也有相当高的造诣。这样的作品饱含着一个时代的审美观和艺术观。例如达·芬奇的油画《蒙娜丽莎》,米开朗基罗的雕塑大卫像,董希文的油画《开国大典》,罗中立的油画《父亲》等。

达·芬奇的油画《蒙娜丽莎》代表了文艺复兴时期的审美理想和人文主义思想。他一反当时流行的宗教题材绘画,以赞美和歌颂的笔调描绘了一位普通意大利妇女的形象。此外,这幅画所采用的明暗、透视等科学绘画手法,是自15世纪以来经过许多艺术家的探索,最后达·芬奇在前人基础上加以总结,在这幅作品中达到了完美的

高度。可以说《蒙娜丽莎》既是歌颂人、赞美人的文艺复兴精神和新世界观的体现,也是那个时代绘画技巧方面的高峰和总结。这样的作品在美术史馆上的地位相当高,因而成为世界名作。

2. 探索艺术形式的美术作品

探索艺术形式的美术作品,体现了创作者在艺术形式方法的探索精神和创造精神。例如我国当代艺术家吴冠中先生的作品,西班牙现代派艺术家毕加索的作品等,都在艺术形式方面进行了许多大胆的探索和创造。他们对艺术的开拓和发展有不可磨灭的功绩,在艺术史上他们同样会流芳百世。

吴冠中先生曾留学法国,学习西方现代艺术。1950年学成回国以后一直在艺术中探索。他不仅探索中西艺术的融合,而且探索艺术形式的表现和发展。他被公认为中国现代绘画史上最强调形式美和抽象美的画家。无论从他的水墨画或油画作品中,都能看到他对艺术形式的执着追求。他的江南水乡民居系列作品,就有着非常强烈明快的形式感和节奏感。他的代表作品有《松魂》《春山雪霁》《大江东去》等。

毕加索是20世纪最负盛名的现代派大师之一。他在法国最初主要是采用立体派手法进行创作,成为立体派名家。成名以后他仍然继续在艺术形式方面进行探索,他的新作层出不穷,表现手法不断翻新。他的创作展示了人类无穷的创造力,例如《亚威农少女》《牛头》以及20世纪五六十年代创作的雕塑、陶艺等。

3. 商业美术作品

商业美术作品主要是为出售、为满足画廊或艺术爱好者的需求而创作的。它需要适应大众的口味,或适合某个时代潮流。因此,商业美术作品中包含的艺术家的个性或创新较前两种作品为少,它的艺术价值也相对会低一些。各画廊里准备出售的美术作品、花鸟山水小品、陈逸飞先生为出售创作的油画都属于商业美术作品。有些商业美术作品非常动人,但因为它从内容到形式都没有什么新意,因此很快就会被人们遗忘。

4. 民间美术作品

民间美术作品是广大非美术专业人才创造的艺术品,很多是民间代代相传的手工艺术。它蕴含着普通百姓的创造才能、审美观念和聪明才智。它在今天越来越受到人们的重视。现在一些美术学院和艺术研究机构已经成立了专门的民间美术系科或机构,用以研究和保护自己民族的民间美术。民间美术包括剪纸、年画、农民画、泥塑、织绣等。

二、形式与内容的关系

通常,人们在观赏美术作品时偏重于对作品内容的注意和了解,对作品的形式则比较容易忽略。艺术家相反,一旦主题确定,艺术家通常更关注艺术的表现手法,表现形式,作品的构成关系等问题。偏重于内容的理解,会使美术鉴赏失去其独有的视觉性,没有以视觉为基础的观察,美术鉴赏便成了一种文学式的对作品内容情节、故事主题的分析理解了,这就算不上真正意义的美术鉴赏。单纯偏重对作品形式的关注而忽视对主题内容的理解,又会使美术鉴赏流于感性和肤浅。因此,美术鉴赏既强调从形式出发去感受和体会作品,又要求欣赏者对内容主题进行深入的理解和认识,这样的鉴赏才是有依据有深度的鉴赏活动。

当人们在鉴赏中对作品进行评价时,一般人又往往以主题内容为主要标准。只要主题鲜明,内容有意义,至于表现手法和画面形式,则容易被忽略,只要没有明显的不足,通常人们就会以主题佳的作品为好作品。事实上,好的美术作品除了有明确的主题、深刻的意义外,还必须有与此主题相适应的表现形式,这样的作品才能称得上是内容与形式相统一的美术杰作。形式的本身并不是相某些人认为的那样,是冷冰冰的形式,若不赋予它主题情节等内容,它就不能引起人的情感共鸣。关于形式这一命题,认为形式本身就包含着情感或生命。我们可以从凡·高

激动扭曲和旋转的线条中,感受到画家不安的情绪和内心的骚动;也可以从董源的《潇湘图》中,领会到画家宁静而旷达的、对大自然的体验。可见,艺术形式并非毫无生气的空洞外壳,它本身具有的情感因素就包含在其形式中。下面,具体的美术形式要素加以分析,这种分析将帮助学习如何从形式、直觉中去把握对象,体验情感。帮助读者在以后的美术作品鉴赏中提高鉴赏能力。

内容与形式的统一并不是一句空话,各种美术的形式因素都是同人的情感——相对的,一定的形式会引起人的相应的情感。人们往往从曲线或转折较为和缓的线条中感受到温柔、悲哀、宁静、悠闲、欢乐等情感;从方向向上或向前的线条中感受到一种积极进取的或活跃的感情;从方向向下或向后的线条中获得一种软弱、松懈、垂头丧气或缺乏活力的情感感受。就色彩来说,人们总是从红色中感受到温暖和热情;从蓝色中感受到冷静或清凉;从绿色中感受到青春或生命。从形状来说,正方形和圆形总给人一种牢固、稳定的感觉;长方形、椭圆形、等腰三角形总与运动、变化的感觉相对应。就具体事物来说,清风、白云、霞光、烟雾、垂柳、青泉、幽林、曲涧、江南田园、花前月下、黄鹂等,总是与柔和、优美、女性、和谐、安静、悲哀等阴性的情感感受相对应,而长风、浓云、骄阳、苍松、翠柏、江河、塞外、骏马、虎豹、蛟龙、雄鹰等,总是与坚强、崇高、雄劲、男性、运动、欢乐等阳性情感感受相对应。描写《狼牙山五壮士》(作者詹建俊,见图2-1-1)的油画作品,正是画家采用了粗犷奔放的笔触,厚重的肌理,成方块状的多直线的造型,将5位抗日战士塑造成矗立于天地间的磐石般的壁垒,从内容到形式都体现了英雄的力度和气势。试想,如果采用圆滑曲线的外轮廓造型,细腻的用笔,轻薄的色彩,作品定会失去悲壮、庄严和伟大的气魄的。

图2-1-1 《狼牙山五壮士》

三、生活真实与艺术真实的区别　　　　　　　　　　THREE

人们通常理解的真实,就是尽可能客观地模仿对象的写实的真实,与对象相似的真实。其实,模仿写实的、相似的真实具有其相对性,在美术作品中,绝对的真实是不存在的。每个艺术家在创作时,都以自己心目中的真实为尺度来描绘对象。这种心灵中的尺度,事实上已带上了每个人非常强的主观色彩。人们经常会发现这样的情况,几位画家以写实的态度描绘同一对象,结果却大有出入。虽然每件作品都与对象相像,写实的功夫都令人赞叹,艺术家也希望以尽可能客观地态度去描绘对象,但各件作品之间还是存在很大差异。因为艺术家在描绘对象时是按照自己的主观尺度对客观对象进行选择和加工的,他采用的艺术表现手法同样带上了浓重的个人色彩。这种带有主观因素的相似只能说是相对的相似,是艺术家对某一方面的突出或强调,对其他方面也可能会减弱或忽略。

此外,由于受传统艺术观念的影响,人们通常认为艺术作品一定要与对象建立起写实的关系,这样才可能

描绘客观世界的真实。其实,艺术不过是艺术家通过作品表达自己对世界的主观认识和感受,而这种表达方式,并没有理由规定必须采用模仿写实的手法。只要能真诚地表现艺术家的认识和感受的任何方法或手法,都是可取的。因此,切不可用模仿写实的、画得像照片似的"真实"作为唯一尺度来评价一切美术作品。照片似的真实通常容易被欣赏者接受,是因为人们可以用真实对象作为参考。

艺术的价值并不在于对客观对象的精确模仿,而在于表现出对象的精神实质和传达出作者的主观感受及理解。从这个意义上说,不描写客观事物外在形象的真实,而描写艺术家精神上和感觉上的心灵真实不也是"真实"吗?这种"心灵的真实"由于每个人的思想、性格、气质的不同,它会呈现出巨大的差异和复杂的面貌。例如,西方写实艺术家描绘的风景,强调准确的几何透视关系,对象的结构和明暗。法国印象派的风景,把注意力转向了整个画面的光与色彩的变化上,树木的结构和明暗退居次要的地位。中国的山水画,艺术家着意表现的是人对大自然的体验和个人的人生观,山水树木以较为抽象的线条及各种皴法来表现。三者之间有很大的差异,但都从某一方面反映了"真实"。

只有对"真实"有了比较开放的认识,在鉴赏中才能更好地对待各种不同真实的作品。切忌用绝对真实或模仿写实的真实标准来衡量一切美术作品。"真实",由于时代、民族、观念的不同,其内涵也在发生变化。"真实"是一个开放的概念。

第二节 鉴赏心理过程

美术鉴赏是高级的审美活动。它必然涉及鉴赏者复杂的心理过程。对鉴赏心理过程的认识,有助于人们对鉴赏方法的探讨。美术鉴赏的心理过程可以描述为对形式的感知,在感知基础上对情感的体验,对内容意义的理解,鉴赏者的想象与再创造。

一、感知形式　ONE

美术又称视觉艺术,它通过线条、色彩、块面等各种形式因素诉诸人的视觉,是一种十分直观的艺术。在欣赏美术作品时,人们最初接触到的当然是美术作品本身,即它的外在形式要素,如一幅画的色彩、形象、构图、表面的肌理等。美术鉴赏的心理过程,首先就是对美术作品形式的感知。

但是不少人并不清楚美术鉴赏的实质和内涵,他们不是针对作品本身去感知和欣赏,而是从一开始就津津乐道作品的文学性的解释,如什么作品的主题,作品的历史背景,作者的生平逸事等。这些问题并非无关紧要,在鉴赏中也需要全面的了解。关键是脱离对具体作品本身的感受去谈这些问题,就使鉴赏缺少了美术性。

真正从美术作品本身出发的鉴赏活动，首先是通过视觉与美术作品发生感性的、自然的和直接的关系，即对作品的各种形式因素进行直觉的、整体的把握和感受。这种对色彩、线条、构图、体块等形式因素的直观把握，是审美的基础，也是美术鉴赏的出发点。例如当第一次看到凡·高的油画时，当初次欣赏米开朗基罗的大卫雕像时，当张大千的山水画突然展现在眼前时，能引起最初的感觉和第一印象的东西，往往是对象最直观的形式和素材。凡·高油画旋转的笔触，强烈的色彩和粗糙的画面；大卫像光洁的大理石的典雅、冷峻；中国水墨画墨色的淋漓与宣纸的浸润等。这些笔触、色彩、肌理、质感等形式因素，能激起人们带有情感因素的反应和体验。当然，对美术作品形式的感受还是最基本最初级的一步也是十分重要的一步。只有把握住对美术作品形式的直觉感受，鉴赏才有根基，才可以称得上是真正意义上的美术鉴赏，而不是准文学的美术鉴赏。

二、体验情感　　TWO

在感知形式的基础上，进而是对情感要素的体验。情感要素既包括艺术家通过对美术形式要素的运用所表达的主观感受，也包括鉴赏者由于个人的不同经历和修养对作品形式要素的独特情感体验。更重要还是鉴赏者个人的体验。一件美术作品中的线条、色彩、体块、肌理、构图、明暗等种种形式要素构成一个完整的作品。各种形式要素都为表达创作者的某个主要思想或情感发挥作用。这里的各种形式要素绝不是无情感可言的死形式，形式本身就包含有情感因素。一条水平直线能引起人安宁、辽阔的情感体验；倾斜的构图能让人感觉不安，充满运动感；未经调配的高纯度色彩使人产生兴奋、愉悦的心情；粗糙的表面肌理给人以豪放、粗犷的感受等。艺术欣赏者能够在林林总总的艺术形式中体验出各种不同的情感，原因何在呢？对这个问题的解释众说纷纭。其中比较有说服力的解释是完形心理学派的异质同构说。这一派的研究指出，外在自然事物和艺术形式之所以具有人的情感性质，是因为世界上的一切形式都同一定的力的运动形态相关，力的运动形态又同人的内心情感变化结构相同，但质料不同。例如当人看到摇曳的柳条时就会在内心产生悲哀感，原因是摇曳这种运动形式，同人悲哀时内心起伏不定，既不激动，也不平静的运动形式相关。这就是说，柳条的摇曳同人悲哀时的情感是异质同构的。同样，当人看到海潮退去后在沙滩上留下的波浪形曲线时，在内心便会产生流畅动荡的感觉。波浪形曲线是海水运动的痕迹，它同人的流畅动荡的情感也是异质同构的。不同质地，但力的结构形态相同，艺术形式或自然食物便同人的情感一一对应，所以人就会在形式中体验到种种情感。

感知形式与体验情感很难分出先后，在鉴赏过程中，这两种活动可以说是同时发生的。当视觉在感知形式的同时，也体验着形式所包含的情感因素。

除艺术形式唤起的审美情感外，各种形式构成的具体形象——动物、植物、景色、场面、物品等同样会激发起人的情感，使欣赏者从作品的形式和形象中获得情感的体验。这些具体可感的形象比纯粹的形式更易于分辨，也更容易打动观众。如绘画中的一座巍峨雄奇的大山，能使欣赏者油然而生崇高壮美的之情；一幅清纯自然充满活力的少女肖像，能激起欣赏者对青春和一切美好事物的由衷赞美和向往之情；一件形神毕现的动物雕塑，会令观者怦然心动，激起他对生命的怜爱和赞颂。

美术作品直接诉诸人的视觉，它不是简单的图解和说明，而是通过视觉调动欣赏者的情感体验能力，去积极地感受和体验作品，情感活动在欣赏中起着主导作用，是进行艺术欣赏的一种推动力。如果以一种冷淡的、心不在焉的态度去对待美术作品，而不是积极主动地投入自己的情感，那就不可能得到艺术美的享受，这也称不上真正的艺术鉴赏。鉴赏者的情感体验越强烈、真挚和丰富，他就越能得到审美愉悦和满足。

三、理解内容意义　　THREE

感知形式、体验形式和形象中包含情感是美术鉴赏的切入点,是真正意义上的美术鉴赏。但感知形式和体验情感仅仅是鉴赏者对作品的直观感受和认识,这时鉴赏仅触及作品的表层,还缺乏对艺术作品深层次的理解和认识。任何艺术作品都是一个具有多种层次和多重含义的复杂整体,它是艺术家主观情感、思想、人生态度、价值观、独特个性等的体现,也是艺术家所运用的艺术技巧和风格特点的凝聚物。可见,美术作品既包括可感的形象、形式等层面,又包括形象形式的所传达的、潜藏在作品中的某种深刻的人生观、价值观或哲理性,这是艺术作品更深层次的内涵。在感受和体验的基础上,人们需要去理解的就是作品更深层次的内涵,它包括作品的主题、内容、意义、象征性、意蕴、意境、时代精神、民族深层意识等。对深层意义的理解有助于感性认识的深化、唤起欣赏者崇高、隽永的思想感情,潜移默化地接受作品传达的某种精神品质的熏陶,在获得美的享受的同时,改善人的情感状态,影响人的行为。

对作品内容意义等深层次的理解,单凭感性的直觉和体验是的不够的,还需要积累大量的审美经验,更需要广博的知识和修养,包括对艺术史的了解,社会学知识的学习,文化历史知识的积累等。鉴赏是有深度的审美活动,它需要鉴赏者多方面的知识和能力的协同。

四、想象和再创造　　FOUR

在美术鉴赏活动中,想象也占有重要的地位。当人们在感受形式、体验情感和理解内容直义的同时,伴随着想象活动。美术鉴赏活动本身就是再创造的过程。鉴赏者不是消极被动地接收信息,而是运用想象和其他心理功能对艺术形象进行积极主动的再创造。如果说感知形式的作用是为进入鉴赏的世界打开了大门,那么想象就是为进入这个世界插上了翅膀。

想象是指人脑对已有的表象进行加工改造面创造出新形象的过程。美术鉴赏活动中,鉴赏者主动地接受美术作品的刺激,并对由于刺激而出现在头脑中的表象进行积极的加工改造,按照主体的审美理想去充实和丰富对象,或创造出新的形象。例如鉴赏者欣赏一幅画时,被绘画的色彩、构图、形象所吸引,虽然画中的艺术形式和形象是固定的,不像文学作品或音乐作品的形象那样完全需要欣赏者去想象和创造,但是美术作品的形象和意味并非一览无余地呈现给观者,作品中暗含的隐喻性内容就需要想像的参与。作品的形象和形式可以作为想象的依据,在其引和制约美术下,鉴赏者以个人不同的生活经历、艺术修养、文化知识和独特个性融入想象活动之中,对艺术形象进行丰富、补充和加工,使原作品的形象更为丰满,意味更为丰富深长。

想象活动,尤其在写意性的美术作品(如中国水墨画)中表现得鉴赏方法更为突出和重要。齐白石的《荷影图》中,一群小蝌蚪活泼地挤向荷花倒映在水中的影子,好奇地探望着。画中除荷影、小蝌蚪和几条代表水的墨线外,空无他物,一切全靠欣赏者用想象去对有限的形象进行丰富和加工。由此人们会想象出花叶繁茂的荷塘,抖动小尾巴、晃着黑脑袋的活泼顽皮的小蝌蚪在其间的嬉戏。这一切和体验,体现着生活的美好和情趣,也使人领略到画家对生命的珍爱,对美好生活的愉悦之情,从而感悟出艺术家从中表现的意趣和象征意义。

美术鉴赏实际上是一个接收的过程,接收本身也是再创造。在鉴赏中并不需要一味地去把握作者原有的

创作意图或思路，完全可以根据鉴赏者自己的经验、个性、修养去充分发挥想象，充分尊重个人独特的认识理解和感受美术鉴赏是一种与个人主观因素密切相关的再创造活动。因此，那种在鉴赏中总是怀疑自己的感受理解是否正确，是否合乎作者意愿的想法应当摒弃。鉴赏者要充分相信自己对作品的感受、体验、理解和想象，发挥欣赏者的创造性和能动性。所谓鉴赏的权威性，不利于鉴赏者创造性及主观性的发挥，不应当强调和看重这种权威性。鉴赏需要充分发挥和尊重个性。

　　总之，美术鉴赏的入门是对艺术形式和形象的敏锐感知，对作品中的情感作进一步体验，投入情感引起共鸣，进而是对作品内容、意义、象征意味、作者、时代等因素的深入理解，在这一系列过程中均伴随着活跃的想象，以补充和丰富形象的不足，发挥鉴赏者的主观能动性，完成在个性基础上的、对作品的感悟和把握，获得审美享受。

第三章 绘画

MEISHU

JIANSHANG

第一节 中国画

一、中国画的分类

中国画可以按素材分为人物、山水、花鸟、鞍马畜兽等几类,也可按绘画手法分为工笔和写意,还可按色彩使用分为设色和水墨。

1. 素材种类

人物画在中国画中最早发展起来。魏晋南北朝时期是中国古代绘画开始走向独立的一个重要转折时期。绘画在这一时期摆脱了附属的装饰地位,成为具有独立地位的审美对象。而这一转折期正是从人物画的发展开始的(见图 3-1-1)。最为著名的是东晋时期的画家顾恺之。他的画风格清新独特,被称为"顾家样"。他的画人物清瘦俊秀,线条流畅,有"游丝描"或者"铁线描"之称。到唐代,人物画得到了迅速的发展,涌现出了"画圣"吴道子、美人画家张萱等杰出的人物画家。

至宋代,人物画中又发展出了别致的风俗画,即以社会生活风习为题材的人物画。其中最为著名的代表是张择端的《清明上河图》。其中描绘了北宋时期汴河两岸的繁荣街景,真实细腻地反映了北宋时期的人文风俗。除此之外,货郎图、婴儿图也是流行于宋代的风俗画题材。这类题材到封建社会后期更多地融入民间绘画当中。

山水画也在魏晋萌芽,在顾恺之《女史箴图》后部分就可以看到早期山水的面貌。"人大于山,水不容泛"成为这一时期山水的普遍特点。直到隋代,山水画才真正独立,空间透视感变得更为真实。展子虔的《游春图》(见图 3-1-2)是现今流传的最早的一幅山水画。从中可以看出空间和人物比例问题都得到了较好解决。而盛唐时期的李思训、李昭道父子则将青绿山水推向了一个新的高度。水墨山水迅速发展从唐代开始。吴道子、王维等对后世影响最大。五代水画发展的重要时期,创造出以北方峻岭和江南山川两大山水画体系。前者以荆浩、关仝为代表,后者以董源、巨然为代表。

花鸟和鞍马也在唐代脱离工艺装饰形成独立的画科。唐代花鸟主要用来表现宫廷贵族喜爱的珍奇花鸟为主,多画于屏风和团扇上作为装饰和点缀。唐代对鞍尤为重视。史书曾有记载:"玄宗好大马,御厩至四十万。"曹霸、韩幹等都是盛唐时期以画马闻名的大家,描绘的也都是御厩中的骏马(见图 3-1-3)。到了五代,富庶安定而艺术活跃的西蜀和南唐地区花鸟发展突飞猛进,直接继承了唐代中原艺术传统,远远超越了唐代花鸟水平。

2. 绘制手法

总体来说,在唐代之前,无论画种,依然是以写实再现、追求事物外在形象的真实为首要目标的。因此没有明确的工笔与写意之分,并且基本上以工笔为主。工笔画特点是写实,注重再现对象的外在特征与具体细节,

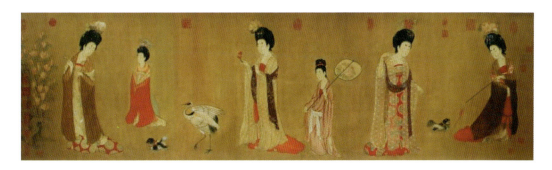

图 3-1-1　人物画

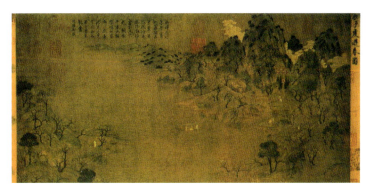

图 3-1-2　《游春图》

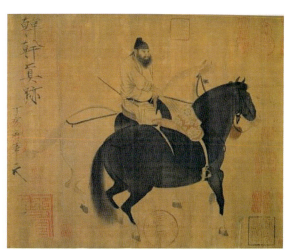

图 3-1-3　骏马

绘制工整严谨。根据赋色的浓淡又可分为工笔重彩和工笔淡彩。另外,还有一类仅用线条勾勒而无赋色的绘画白描方式。白描有单勾和复勾两种。以线一次勾成为单勾,有用一种色墨的,亦有根据不同对象用浓淡两种墨勾成的。复勾则仅以淡墨勾成,再根据情况复勾部分或全部,加重质感和厚度变化,使物像生动传神(见图 3-1-4)。因取舍力求单纯,对虚实、疏密关系刻意对比,所以白描有朴素简洁、概括简明的特点。工笔重彩多见于花鸟画,在汉代就已有萌芽,至宋代达到高潮。赵佶即为代表的宫廷院画是其中的集大成者。白描多见于人物画和花鸟画。在其中取得了突出成的有顾恺之、李公麟等。

进入宋代以后,由苏轼提出的"文人画"观念逐渐得以传播,更为抽象的写意风格也逐渐成熟。写意画更注重提炼对象的象征意义,表达作者自身的内心情感,在绘制上追求豪迈大气。笔法的表现方式也由单一线条转向块面。写意绘画多以写意山水为主,到明代陈淳、徐渭又开创了写意花鸟的新世界。到明代董其昌提出"南北宗"论,写意绘画——尤其是写意水,逐渐在明清文人画领域占据了不可动摇的统治地位。

当然,工笔和写意并非绝对的泾渭分明。所谓的"兼工带写",即是结合工笔和写意的技法相混合而来进行绘画创作的技法。到明清时期,中国画尤其是文人画达到了一个全盛期,此时的很多画家都能在同一件作品中将工笔与大小

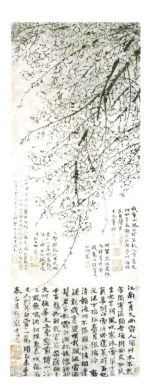

图 3-1-4　物像生动传神

写意运用得流畅自然。

3. 赋色

从色彩上来看,早期的中国基本上那是彩色。一般将着色的山水画称为青绿山水,为工笔重彩与工笔淡彩。随着写意绘画的不断发展,又出现了淡墨设色。

水墨画始于唐代,成于五代,盛于宋元。基本要素有单纯性、象征性、自然性。墨色可分作浓墨、淡墨、干墨、湿墨、焦墨等。"墨分五色",即是要用墨色的浓淡变化去表现世间万物的丰富变化。因此,与设色绘画相比,水墨画更讲究水与墨融合的微妙比例变化。董其昌曾有言:"以境之奇怪论,则画不如山水,以笔墨之精妙论,则山水绝不如画。"由此可见,墨色的运用与控制恰当与否,决定了是一件水墨画作品是否成功。

二、中国画的材料与工具　　TWO

笔、墨、纸、砚被称为文房四宝,也是中国画最常使用的材料与工具。想要了解中国画,首先要从了解中国画的材料与工具开始。

1. 笔

中国画所使用的笔通称为毛笔。毛笔笔头的原料以羊毛、黄鼠狼狸毛、山兔毛、石獾毛、香狸毛为多,猪鬃、马尾、牛尾、鸡毛、鼠须等也广为使用。毛笔杆多用竹管,也有用红木、牛角、骨料、象牙、石头等作杆的。

根据笔锋的长短不同,毛笔又有长锋、中锋、短锋之别,性能各有特色。长锋容易画出婀娜多姿的线条,短锋容易使线条凝重厚实,中锋则刚柔并济,画山水以用中锋为宜。根据笔锋的大小不同,毛笔又分为小、中、大等型号。画山水各种型号都要准备一点,一般"小山水"(小狼毫)"小白云""大白云"羊毫笔各备一支,再有一支更大的羊毫"斗笔"就可以了。新笔锋多尖锐,只适宜画细线,皴、擦、点擢用旧笔效果好。有的画家独爱毛笔,点线运笔之中有苍劲朴拙之趣。

2. 颜料与墨

传统的中国画颜料,一般分成矿物颜料与植物颜料两大类。从使用历史上讲,先有矿物颜料,后有植物颜料。远古时的岩画上留下的鲜艳色泽,就是运用的矿物颜料(如朱砂)。不易退色、色彩鲜艳是矿物颜料的显著特点,其形态为粉状,使用时需加明胶。植物颜料主要是从树木花卉中提炼出来的,形态多为块膏状,加水即可使用。

矿物质颜料可制作出朱砂、朱膘、银朱、石黄、石青、石绿、赭石、蛤粉、铅粉、泥金、泥银等颜色。植物颜料可制作出花青、藤黄,胭脂、洋红几种颜色。现在在这几种传统颜料的基础上,又加了化工颜料,有曙红、深红、大红,铬黄和大蓝等颜色。

除了使用有色颜料的彩色绘画,水墨画也是传统中国画中的不可分割的一种。水墨画是在有色绘画基础上发展起来的、高度凝结了中国传统哲学思想与审美内涵的独特艺术形式。墨作为中国人沿用了几千年的书写材料,也是创作水墨画的主要材料之一。墨的主要原料有烟料、胶及中药等。通过在砚加水研磨可以产生用于毛笔书写的墨水。松烟墨和油烟墨是两种传统的固体墨。松烟墨顾名思义是由松树烧取的烟灰制成的,其特点是色乌,光泽度差,胶质轻,只宜书写。油烟墨多以动物或植物油等取烟制成,其特点是色泽黑亮,有光泽。最常见的桐烟墨坚实细腻,具有光泽。中国画一般多用油烟墨,只有着色的画偶然用松烟墨。但在表现某些无光泽物,如墨蝴蝶,黑丝绒等,松烟也是好的选择。中国画的墨,一般是加工制成的墨锭。墨锭的外表形式多样,可分本色墨、漆衣墨、漱金墨、漆边墨等。现在工业化生产的液体墨已经替代了传统的墨锭。那些具有历史和艺术价值的墨锭已成为爱好者珍贵的收藏品。

古人论画时讲用墨有四个要素：一是"活"，落笔爽利，讲究墨色滋润自然；二是"鲜"，墨色要灵秀焕发、清新可人；三是"变幻"，虚实结合，变化多样；四是"笔墨一致"，笔墨相互映发，调和一致。

3. 纸

在蔡伦改进造纸术之前，棉、帛等纺织材料是早期中国画的主要载体。纺织材料具有浸润性好，容易着色等特点，性能比早期的纸张优越，相对成本较高。而现在中国画广泛使用的宣纸起源于唐代，因原产于宣州府（今安徽泾县）而得名。宣纸不如丝帛布匹昂贵，但与一般纸张相比，具有易于保存，经久不脆，不易褪色等特点，故有"纸寿千年"之誉。到明代又在熟宣的基础上发展出半熟宣和生宣。

熟宣是加工时用明矾等涂过的，故纸质较生宣的硬，吸水能力弱，使得使用时墨和色不容易洇散开来。因此熟宣多用于工笔或白描绘画。但其缺点是时间一长会出现"漏矾"或脆裂。生宣则吸水力强且柔韧性好。如用淡墨水书写，容易渗入、化开；用浓墨水写则相对容易。所以创作书画时，需要掌握好墨的浓淡程度，方可得心应手。

由于宣纸具有持久的保质特点，同时墨的主要成分是稳定的碳元素，因此中国画尤其是水墨画，对于油画等其他画种有利于保存和收藏的特点。

4. 砚

砚是中国独有的，也是中国画绘制过程中不可或缺的研墨用具。古砚多用铁、铜、银、石、瓦、陶、澄泥、玉、漆等制成，石头应该是最早的砚材。砚台的品种繁多，装饰风格各异。随着历史的演进，形制也各具特色，富有强烈的时代特点。砚的现产地以广东、安徽、甘肃、宁夏、山东、河南、河北等地为主。现在的砚具有质地细腻、雕刻精美、发墨快、不损笔、不易干涸和易于洗涤等优点。充分利用砚石的各种天然形态、色泽纹理、透明石眼，雕成各式砚台。从唐代起，端砚、歙砚、洮河砚和澄泥砚被并称为"四大名砚"，其中尤以端砚和歙砚有名。

三、中国画主要技法　　THREE

笔墨是中国画技法和理论上的术语，亦是中国画技法的总称。单从技法方面来说，"笔"有指勾勒、锁点等笔法，"墨"有指破、积、烘、染等墨法。笔墨必须紧密结合，相互映发，才能极致地表现物象，表达意境，使画作神形兼备、栩栩如生。

（一）线

在唐末五代之前，中国画家多用线来表现物象。晋代谢赫的《古画品录》以六法的标准来评画作的优劣，但只讲骨法用笔，并没有提到用墨技巧。在中国画源远流长的历史中，历代中国画家创造出了各种风格迥异的线描形式。

(1) 铁线描：又名"琴弦描""游丝描"，线条外形状如铁丝而得名，是一种没有粗细变化、遒劲有力的圆笔线条。由铁线描勾勒成形的浓纹线条常常稠叠下坠，是表现硬质布料的重要技法。从绘画作品来看，顾恺之、阎立本、李公麟等画家在作品中的勾线都可以称之为"铁线描"。此种描法诞生于魏晋隋唐之际。

(2) 莼菜描：因宋代书画家米芾形容吴道子笔下的线条为"莼菜条"而得名。线条滑溜细腻，波浪起伏，可以利用线条的宽窄变化表现物体的凹凸变化，使线描的画面具有立体感，与同时代的"铁线描"形成鲜明的对比，各有风味。后来亦被称为"兰叶描"。

(3) 战笔水纹描：近似水纹波浪而得名，用中锋下笔，衣纹重叠似水纹而顿挫，疾如摆波。周文矩的《重屏绘棋图》中，人物的衣纹线条简明细致、流利均匀，是此描法的典型。

(4) 柳叶描:其线条形如柳叶而得名,与此类似的还有"竹叶描""枣核描""芦叶描"等。这些都适合表现粗麻质地衣物的褶皱不平。代表有《芦叶达摩图》中达摩的粗麻衣裳,罗聘的《醉钟馗图》(见图 3-1-5)中的衣纹等。

(5) 枯柴描:因其形似枯柴而得名。多用渴笔,宜用大笔紫毫逆锋横卧,顿挫如写篆隶书法,得苍古雄劲之意,刚中有柔,以整而不乱为宜。明代吴伟、张路、周巨等所作人物服饰均是这种类型。

(6) 橛头描:因其描法形似橛而得名。其画法是用秃笔,坚硬挺拔中含有婀娜多姿之意。用秃笔而带枯竭的笔墨写出,笔势粗壮、结实,如同木桩。笔墨转折强硬有力,收笔细致紧缩,善于表现较硬的麻质衣纹质感。

(7) 行云流水描:顾名思义其线条有流动之感,状如行云流水。李公麟白描《免胄图》中,画面迎风飘动的旗帜和士兵身上软质罩衫线条流畅,便是此种描法。

(8) 混描:中国古代人物衣服褶纹描勾法之一,见于古代人物画中,后人因其描法特点而命名。画法是先以淡墨勾衣纹褶,再以浓墨提色,最后用赭石复勾,使线条深厚稳重。

以上均为在人物画种表现衣纹褶皱的线描方法。除此之外,在描绘树木风景时,古代画家还创造出了各种利于表现植物,尤其是树木的线条。

(9) 蟹爪枝法:枝干向下垂,形似蟹爪而得名。用笔锋芒毕露,多以浓墨下笔,枝干参差,有曲有伸。北宋李成的《读碑窠石图》(图 3-1-6)是其中最具代表性的作品。

图 3-1-5 《醉钟馗图》

图 3-1-6 《读碑窠石图》

(10) 鹿角枝法:因多用于绘制如鹿角般枯干嫩枝形而得名。先以笔线画出主干,再加小枝,墨色多为前深后淡,枝干分前、后、左、右。用笔宜在曲折之中见坚硬苍劲之势,具有重叠深远之趣。写秋林可不杂他干,夏树加浓墨点作叶;初春可以嫩绿小点,霜林则以朱砂与赭石杂点红叶。

(11) 点叶法:由古代画家在艺术实践中根据各种树叶生长结构和形态加以总结而来。其点法种类都以各自形状而命名。《芥子板画传·树谱》中列出了个字点、介字点、菜花点、胡椒点、梅花点、垂藤点、小混点、鼠足点、松叶点、水藻点、大混点、尖头点、杨叶点、藻丝点、梧桐点、椿叶点、攒三点等二十九种点叶法。各有树叶名目,每一种都自然真实,多用于山水、花鸟画及人物画的补景等。

(12) 夹叶法:又称"双勾法",是以各种树叶的生长结构和形态加以概括总结出来的表现形式。《芥子板画传·树谱》列有二十七种,其形状有似个字,介字,菊花,竹叶等。先以墨线勾出,干后,铺设植物质色,青绿山水,金碧山水则加染矿物质色,宜厚重。浅绛山水之夹叶多用于点叶树丛之间(见图 3-1-7)。

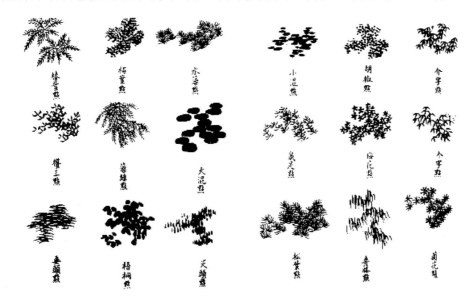

图 3-1-7 夹叶法表现

(二) 皴

"皴"的本义是指皮肤因受冻或干燥而裂口。而在中国画中,则成为山水画笔法的一个专用名词,指的是用干、湿不同的笔墨画出树、石、山体的纹理和阴阳向背,增强其质感。唐朝以前,山水画中的山石均为"空勾无皴"的。到唐末、五代、北宋时期,山石才有皴,这是山水画在历史进程中的一大进步。古代山水画所常用的"十八皴"就是古代画家在艺术实践中,根据各种山石的不同地质结构和树木表皮状态,加以概括而创造出来的表现手法(见图 3-1-8)。

(1) 斧劈皴:唐李思训所创的山水勾勒笔法,笔线苍劲,运笔多顿挫曲折,有如刀砍斧劈而得名。这种皴法宜于表现质地坚硬、棱角分明的岩石肌理。其中又有大,小斧劈之分。大斧劈用笔苍劲而方直,须如截钉,方中带圆,形式雄壮、磅礴,墨气雄厚。小斧劈用笔宜有波折顿挫,转折处无圭角,能圆浑。李唐、刘松年、吴镇都善长小斧劈。而到南宋夏圭又创造出一种专门描绘水中岩石的"水斧劈"。

(2) 披麻皴:亦称"麻皮皴",由五代董源始创,以状如麻披散又错落交搭而得名。此法宜于表现江南土山平缓细密的纹理。董源多运用短披麻皴,巨然多用长披麻皴。

(3) 芝麻皴:用笔作皴如芝麻小粒,聚点成皴,宜表现巨岩、峰峦等多凹凸之皴点,用笔较细且有穿插疏密之变化,亦如细雨雨点,常见于唐代山水画。

图 3-1-8 "皴"的表现

(4) 解索皴：披麻皴的变法，行笔屈曲密集，如解开的绳索，故名解索皴。北宋范宽、元代王蒙都喜用此法，笔笔中锋，刚柔并济。

(5) 牛毛皴：王蒙从"披麻皴""解索皴"变化而来的一种皴法。这种皴法细若盘丝厚若牛毛。此法着力表现江南山川植被茂密，郁郁苍苍的壮美之景。用笔纤细飘动，层层编织，反复叠加，杂而不乱，密而不闷，乱中有节奏律动。《夏山高隐图》《青卞隐居图》《夏日山居图》是王蒙用此皴法的典型作品，明代沈周的《庐山高》也是此画法的代表作。

(6) 拖泥带水皴：南宋夏圭所开创。描绘山石纹理时，常先用水笔淡墨扫染，然后趁湿用浓墨皴，营造水墨相融的特殊效果。

(7) 雨点皴：亦称"豆瓣披"，为长点形的短促笔触、以逆笔中峰画出垂直的短线，细密如雨，主要表现山石的苍劲厚重。在画史上运用雨点皴的成功范例是北宋的范宽。他的皴法被人称为"枪笔"，他的山水"峰峦浑厚，势状雄厚"，别有一番风味。

(8) 米点皴：为北宋书画家米芾、米友仁父子所创。它是用饱含水墨的横点密集点山，泼墨、破墨、积墨并用，将江南山水间早晨初雨后的云雾变幻、烟树迷茫的景象表现得淋漓尽致。米芾的点形阔大，称大米点；米友仁画出的点形略小，称为小米点。

(9) 云头皴：依云的造型创作，以弯曲的线条组织而成，用笔圆转富有变化，笔多屈曲迂回，向中心环抱，表现烟岚重深的景致最为得体。云头皴最早见于北宋郭熙的《早春图》。

(10) 荷叶皴：取荷叶筋展披拂之形，是表现江南土质山脉，经雨水长期冲刷后形成的景。

(11) 折带皴：元代倪云林所创。这种皴法主要用以表现方解石和水层岩的结构。折带皴需用"平写侧擦"的结组方式，先以顺风横向画出，接着转向侧锋，直落而下。倪云林的折带皴，用"渴笔"画出，极有艺术魅力。在实际生活中，山石质地是多种多样的，山石纹理和风貌也丰富多彩，单一的皴法往往不能满足表现上的需要，所以在实际的绘画创作中，也并非是一皴到底，而是常常将几种皴法结合使用，长短互补。

(三) 晕染着色

中国画在漫长的发展历程中，发展出了一套复杂而又精细的色彩晕染方法。尤其是在工笔花鸟画领域，色彩晕染对色彩的纯净、和谐与衔接自然十分考究。

(1) 勾填：中国画的一种设色技法。先用浓墨勾出物体轮廓，然后依照轮廓着色。其特点是着色时不要让颜色尤其是石青、石绿、白粉等被覆力强的颜色盖住墨线，也不让颜色和墨线之间留有空隙。如有空隙，称为"露白"。这是我国最早设色技法，始创于秦、汉，多用于服饰和重彩花鸟等，又称"勾勒填色法"。

(2) 没骨法：直接用彩色作画，不用墨笔勾勒立骨。这种技法由张僧繇始创，其形式是用青绿重色画的山水画，并染出明暗部分，与西画的表现形式比较相似。在敦煌石壁画中，也有这样的画例。北宋时没骨法开始应用于花鸟画，尤其适合表现芍药、牡丹、荷花、芙蓉、牵牛花(见图 3-1-9)等。

(3) 层染法：为表现物象的立体感和质感，以颜色分数次晕染物体形象的染色法，可用于"双勾"，亦可用于"没骨"，在预定形象上，先染一次色，干后，再次晕染，其用色可同色加深，亦可用不同色叠加，不同厚薄色彩加

染。少则两三次,多至八九次。每次都要在前次干后进行,使之色彩厚重,又不脏腻。可以平染,亦可晕染。染色用两支笔:一支蘸色,一支用清水渲染。设色宜淡,水笔含水宜适量,渲染均匀,深淡衔接处不留痕迹。层染在画花卉、人物、山水均可运用,又分"先染后铺""先铺后染"与"套染"等。层染法作品如图 3-1-10 所示。

图 3-1-9　牵牛花

图 3-1-10　层染法作品

(4)套染法:工笔花鸟设色技法。染色方向一致,逐步加染,由浓渐淡,面积由小到大。前次干后,再染第二次。染出的物象具有明显的立体感,且不易脏腻,也有从两边中向中间渐淡的"承按套染"或"碰染"。

(5)接染法,工笔花鸟设色技法,宜表现色泽鲜艳,厚嫩晕色的对象,如花卉、衣裙等。分别调出二至三种图案色,各色厚薄相同,以同类色或类似色居多,分几支笔将各色铺于纸上,迅速以偏干的清水笔将各色接起刷匀,先竖后横,迅速准确,使之不露笔痕,色晕均匀。

(6)烘晕:用一种颜色有浓淡地烘托出其他颜色的物象,使之形象突显,色彩变化丰富。如白花,可以用淡青或其他色烘晕在花的外围。晕染时动作要迅速、准确,使之不留笔痕。"烘云托月"(见图 3-1-11)即是讲的这种方法。

除了讲究用色的工笔花鸟和青山绿水,以黑白为主要表现色的墨绘画,对墨色的晕染样有讲究。所谓"墨分五色",即是指以墨色的干湿浓淡来表现自然界色彩的万千变化。

(7)泼墨:大笔蘸上饱和的水墨迅速下笔绘制而成。笔酣墨饱,或点或刷,水墨淋漓,气势恢宏。在干笔淡墨之中,镶上几块墨气淋漓的泼墨,可使画幅精神饱满,画面层次有致,增强干湿对比的节奏感。泼墨与泼水也可同时进行,把一碗墨和一碗水同时向纸上泼洒,随即用手涂抹,间或用大笔挥运,自然而有表现力地使水墨渗化得到有机结合。

(8)焦墨:可称之为枯笔、渴笔、竭墨,是最干的浓墨。用焦墨做成的绘画画风浑厚,笔墨深沉。

(9)宿墨:指砚中隔夜之墨,当宿墨脱胶之际,黏稠而又浓黑,蕴含水汽,笔痕犹存,有一种烟雨氤氲之气。山水画家常用之以醒画提神。黄宾虹将用墨归纳为:"浓、淡、破、渍、泼、焦、宿",其晚年以宿墨使用精妙闻名。在浓黑处,再积染一层墨,或点上极浓的宿墨,亦称"亮墨"。

(10) 积墨：层层加墨，这种墨法一般由淡开始，待第一次墨迹稍干，再画第二次、第三次，可以反复皴擦点染许多次，上了颜色后甚至可以再皴、再勾，画足为止，使物象具有厚重的立体感与厚重质感。用积墨法，行笔要灵活，无论用中锋还是侧锋，笔线都应参差交错，聚散适宜，切忌死板堆叠。用得好的积墨始终保有墨的光泽，积墨越多，光彩越足。

(11) 破墨：两种浓淡不同的墨色相互交融，比如以淡破浓，以湿破干。潘天寿认为用墨："在干后重复者，谓之积，在湿时重复者，谓之破。"作面用破墨法，目的在于使墨色浓淡相互渗透掩映，使画面富有活力。

(12) 积水法：宜表现枯干老枝和石，如水彩之湿画法，又似破墨。但使用有局限性，仅能画在绢、熟宣上。先以清淡、略有变化的墨水或植物色点染树石形象的大部或全部，水分要充分饱和。趁其未干分别点上稍浓的植物色和矿物色，任其自然渗化，不要移动，干后，便有水、墨、色的斑纹。积水法作品如图 3-1-12 所示。

图 3-1-11　烘云托月

图 3-1-12　积水法作品

四、名家名作赏析　　FOUR

1. 顾恺之

顾恺之，东晋著名画家，其活动时期主要是公元 4 世纪后期和 5 世纪前期。顾恺之的绘画在当时极负盛

名,是继东汉张衡、蔡邕等以来所有士大夫画家中成就最杰出的画家之一。顾恺之的人物画,强调点睛传神,认为"传神写照,尽在阿堵(眼珠)之中"。从画面的造型语言上看,以他的线描风格最值得称道。其笔迹紧劲连绵,如春蚕吐丝,行云流水,皆出自然,通称为高古游丝描。着色则以浓色微加点缀,继承了汉代墓室壁画的传统,简单明快。顾恺之的作品真迹现已失传,只有一些唐、宋时期的摹本散落于中外博物馆,但它们大多都能真实地反应那个时代的绘画风格和艺术水平。其中的《女史箴图》《列女仁智图》和《洛神赋图》(见图 3-1-13)等都具有相当的时代代表性。

2. 吴道子

吴道子,唐代著名画家,开元、天宝年间是其绘画创作的极盛时期。仅在洛阳、长安寺庙就留下壁画三百多处,此外还来有大最卷轴画。吴道子一生以宗教壁画的创作为主,题材种类繁多,而对于神仙世界的描绘,也不受传统宗教教义的约束。他打破了长期以来历代沿袭顾恺之的游丝线描法,用笔讲究、起伏变化,开创了兰叶描(即莼菜描)。其线条风格被称为"吴带当风",开创了"疏体"画法。

孔庙的石刻本《先师孔子行教像》如图 3-1-14 所示。

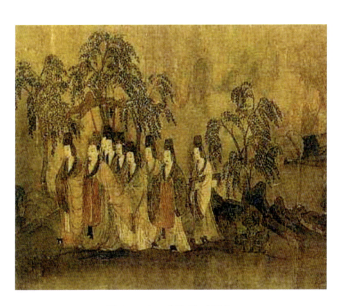

图 3-1-13 《洛神赋图》

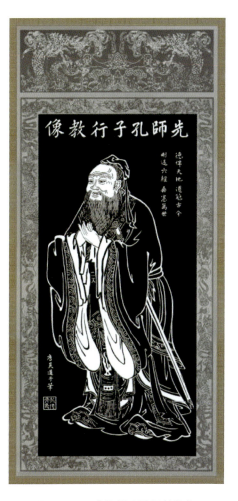

图 3-1-14 《先师孔子行教像》

3.《韩熙载夜宴图》

《韩熙载夜宴图》(见图 3-1-15)传为五代大画家顾因中所作。它以连环长卷的方式描摹了南唐巨宦韩熙载家开宴行乐的场景。这幅画卷不仅仅是对私人生活的写照,更反映当时的风情意趣,从一个生活侧面,生动地反映了当时统治阶级的生活场面。

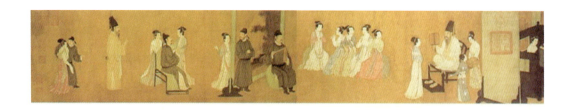
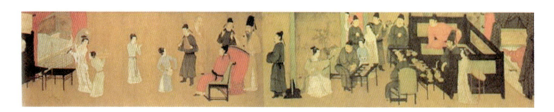

图 3-1-15 《韩熙载夜宴图》

4. 南宋四家

中国画史上的南宋画家李唐、刘松年、马远、夏圭称为南宋四家。其中李唐略早,成名于北宋。他创格变体,画风刚劲有力,气势雄伟,开南宋绘画新风。另外三人则继承了李唐的画法并受李唐影响。刘松年的笔墨严谨细密,刚健滋润,既继承了画界用笔精细的传统,又把人物与环境巧妙地融为一体。刘松年的代表作有描绘西湖庭院别墅四时景色的《四景山水图卷》(见图 3-1-16)。

图 3-1-16 《四景山水图卷》

5.《清明上河图》

《清明上河图》(见图 3-1-17)为北宋风俗画的代表作。这幅画描绘了清明时节,北宋京城汴梁以及汴河两岸的繁华景象与和谐自然风光,生动地记录了当时城市生活的面貌,是北宋城市生活的真实写照。

6. 赵孟頫

赵孟頫是一代书画大家,经历了矛盾复杂而荣华尴尬的一生。他作为南宋遗族而出仕元朝,在史书上留下许多争议。鉴于宋仁宗的青睐和赵氏艺术的出类拔萃,赵孟頫晚年名声大噪,在元朝文人中最为显赫。

赵孟頫的画作《秋郊饮马图》如图 3-1-18 所示。

7. 元四家

元四家是元代山水画的四位代表画家黄公望、王蒙、倪瓒、吴镇的合称。四人均是江浙一带人,且都擅长水墨山水并兼工竹石,形成典型的文人画风格。他们生活在元末社会动乱之际,尽管每个人社会地位及境况都不

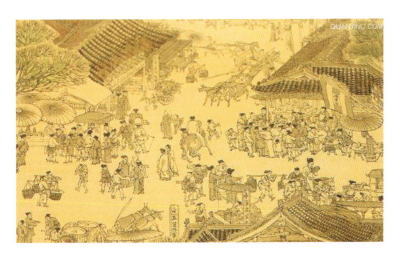

图 3-1-17 《清明上河图》（局部）

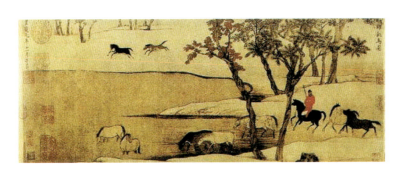

图 3-1-18 《秋郊饮马图》

同，画风也各有特点，但四人主要都从五代董源、北宋巨然的基础上发展而来，在艺术上都受到赵孟頫的影响，重笔墨，尚意趣，并结合书画诗文，是元代山水画的主流，对明清书画产生了深远影响。

吴镇的画师承自然，善用湿墨，将水墨画的特性表现得淋漓尽致，画风沉郁苍翠。其传世作品有《嘉禾八景图》《水村图》等。

王蒙为赵孟頫外孙，从小深受其熏陶。他作画喜用焦墨渴笔，点细碎苔点，画面繁密充实。他善画工笔林木丰茂的景色，显润清新，意境幽远。其代表作品有《青卞隐居图》《夏日山居图》《春山读书图》（见图3-1-19）等。

黄公望早年得到舅舅赵孟頫的传授，融宋代各大家之长，到了晚年，又"卧青心，忘白云"，感悟自然世界，形成"气清质实，骨苍神腴"的艺术风格。他的代表性作品《富春山居图》，历时七年，将富春江两岸数百里精粹收于笔下。其作品中锋、侧锋兼施，尖笔秃笔并用，长短干笔皴擦，湿笔披麻，浑然天成。

倪瓒青少年时期家境富裕，生活富裕，其兄为道教上层人物，家教良好，养成了其不同寻常的生活态度，清高孤傲，洁身自好，不问政治，浸习于诗画的创作之中，和儒家的人世理想截然不同。受友人黄公望影响，倪瓒养成了孤僻的性格和超脱尘世、逃避现实的思想。这一点在他的画上有直接体现。其作品呈现苍凉古朴、静穆萧疏的意向。倪瓒的作品多画太湖一带山水，构图多取平远之景，多以干笔皴擦，笔墨极简，所谓"有意无意、若淡若疏"。在元四家中，倪瓒在士大夫的心目中地位超然。其绘画实践和理论观点，对明清画坛产生了很大影响。倪瓒作品如图 3-1-20 所示。

8. 八大山人

"八大山人"本名朱耷，为明宁献王朱权九世孙，清初画坛"四僧"之一。明灭亡后，落发为僧，取八大山人号

图 3-1-19 《春山读书图》

图 3-1-20 倪瓒作品

并一直用到去世。他一生以明朝遗民自居。他的作品往往以象征手法抒写心意,如画鱼、鸭、鸟等,皆以白眼向天,充满倔强不甘之气。这样的形象,正是朱耷内心的真实写照。画山水,多取荒寒萧疏之景,剩山残水,寄情于画,以书画表达对旧王朝的眷恋。朱耷笔墨特点以放任恣纵见长,苍劲圆秀,清逸横生,不论大幅或小品,都有浑朴酣畅又明朗秀健的神韵。章法结构不落俗套,在不完整中求完整。朱耷擅花鸟、山水,其花鸟承袭陈淳、徐渭写意花鸟画的传统,并发展为阔笔大写意画法,象征寓意是其主要的手法,对所画的花鸟、鱼虫进行夸张,以其奇特的形象和简练的造型,使形象引人注意。其画主题鲜明,甚至将鸟、鱼的眼睛画成"白眼向天",以此来表现自己孤傲不群、愤世嫉俗,从而创造了一种前无古人的花鸟造型。在山水画方面,他取法董其昌,兼取黄公望、倪瓒,又能于荒寂境界中透出雄健简朴之气,用墨干擦而能滋润明洁,奔放不羁。他的绘画对后世产生了深远的影响,代表作有《花果鸟虫册》《快雪时晴图轴》《荷塘戏禽图卷》《杨柳浴禽图轴》(见图 3-1-21)等。

9. 扬州八怪

扬州八怪是中国清代中期活动于扬州地区一批风格相近的书画家总称,也有扬州画派的称呼。八人的名字各有说法,一般认为是罗聘、李方膺、李鱓、金农、黄慎、郑燮(郑板桥)、高翔和汪士慎。"扬州八怪"在尊重赵孟頫一脉的文人画传统之余,又故意偏离"正宗",另辟蹊径。他们继承了石涛、徐渭、朱耷等人的创作方法,"师其意不在迹象间",不死守临摹古法,下笔自成一家,在当时使人眼前一亮。

扬州八怪一生的志趣大都融汇在诗文书画之中,绝不粉饰太平。他们用诗画直观地反映民间疾苦、发泄内心的激愤和苦闷、表达自己对美好理想的追求和向往。郑板桥的《悍吏》《抚孤行》《逃荒行》就是如此。扬州八

怪最喜欢画梅、竹、石、兰。他们以梅的高傲、石的坚冷、竹的清高、兰的幽香表达自己的志趣。其中罗聘还爱画鬼,在他笔下百鬼夜行,并解释说"凡有人处皆有鬼"。鬼的特点是"遇富贵者,则循墙蛇行,遇贫贱者,则拊赝蹑足,揶揄百端"。

扬州八怪当中最为突出的是金农和郑燮。金农处于扬州八怪的核心地位。他在诗、书、画、印及琴曲、鉴赏、收藏方面都称得上是大家。其代表作有《东萼吐华图》《空捍如洒图》《雨蝶清标图》《铁轩疏花图》《菩萨妙相图》等。郑燮的诗、书、画世称"三绝",尤擅画兰竹。他十分注重对自然的直接观察,以真切的感受来导出画意,主张"胸无成竹"的艺术创作方法,代表作有《墨竹图》《荆棘丛兰图》(见图3-1-22)等。

图 3-1-21 《杨柳浴禽图轴》

图 3-1-22 《荆棘丛兰图》

10. 张大千

张大千原名正权,后改名爰,字季爰,四川内江人。张大千是20世纪中国画坛最具传奇色彩的国画大师,无论是绘画、书法、篆刻、诗词都颇有造诣。早期专心研习古人书画,特别在山水画方面极负盛名。后旅居海外,国风工写结合,重彩、水墨融为一体,相得益彰,尤其是泼墨泼彩,开创了现代新的艺术风格。张大千的艺术生涯和绘画风格,经历"师古""师自然""师心"的三阶段:40岁前"以古人为师",40岁至60岁之间以自然为师,

60岁后以心为师。早年遍临古代大师名迹,从石涛、八大山人、徐渭、郭淳到宋元诸家乃至敦煌壁画均有。60岁后在传统笔墨基础上,受西方现代绘画抽象表现主义的影响,独创泼彩画法,墨彩辉映的效果使他的绘画艺术在深厚的古典艺术中闪烁着耀眼的光辉。

在20世纪20年代,张善子、张大千在上海西门路西成里"大风堂"开堂收徒,传道授艺,所有弟子冠以"大风堂人"。它与"长安画派""海上画派""京津画派"不同,是唯一一个不以某个具体区域划分和命名的画派;它是一个延续、开放、包容性极强的中国画综合性画派,不管是山水、花鸟、人物画种,还是工笔、写意、泼墨泼彩等画法,大风堂画派的画风都呈现出百花齐放的景象。张大千作品如图3-1-23所示。

图 3-1-23　张大千作品

图 3-1-24　齐白石作品

11. 齐白石

齐白石,宗族派名纯芝,小名阿芝,名璜,字渭清,号兰亭、濒生,别号白石山人,湖南湘潭人。齐白石是我国20世纪最著名画家和书法篆刻家之一。曾任北京艺专教授、中央美术学院名誉教授、北京画院名誉院长、中国美术家协会主席等职。曾被授予"中国人民艺术家"的称号,荣获世界和平理事会1955年度国际和平金奖。1963年100周年诞辰之际被公推为"世界文化名人"。1890年转曾任龙山诗社社长。齐白石1888年始学画。1890年从萧芗陔、文少可学画像,27岁始从胡沁园、陈少蕃习诗文书画,37岁拜顾儒王闿运为师。自40岁起,离乡出游,五出五归,遍历陕、豫、京、冀、鄂、赣、沪、苏及两广等地,饱览名山大川,广结当世篆刻名人,画风亦由工转写,书法由何绍基体转学魏碑,篆刻由丁、黄一路改学赵之谦体。55岁避乱北上,两年后定居北京。时与陈师曾、徐悲鸿、罗瘿公、林风眠等相过从。

齐白石主张艺术"妙在似与不似之间"。齐白石在绘画艺术上深受陈师曾影响,50岁时衰年变法,绘画师法徐渭、朱耷、石涛、吴昌硕等,形成独具风格的大写意国画风格,开红花墨叶派。他以花鸟擅长,笔酣墨饱,力健有锋。但画虫则一丝不苟,极为精细。兼及人物、山水,名震一时,与吴昌硕共享"南吴北齐"之誉;以其纯朴的

民间艺术风格与传统的文人画风融为一体,达到了中国现代花鸟画最高峰。齐白石一生创作勤奋,作画极多,有《白石诗草》《白石印草》《齐白石作品选集》《齐白石作品集》等传世。

齐白石的作品如图 3-1-24 所示。

12．徐悲鸿

徐悲鸿,原名寿康,出生于江苏宜兴一贫苦农村画师家庭。以临摹吴友如人物画、烟盒、画片等开始其艺术生涯。

1913 年入上海图画美术学院短期学习,后结识高奇峰,受赏识,又为哈同花园作仓颉画像时结识康有为,成为其一生事业的转折点。1917 年东渡日本数月,回国后受蔡元培之邀出任北京大学画法研究会导师。1919—1927 年间留学法国。回国后先后在南京中央大学艺术系任教授和北平大学艺术学院任院长,中华人民共和国成立后任中央美术学院长。1953 年因病在北京逝世。

徐悲鸿的作品融古今中外技法于一身,显示了极高的艺术造诣和深厚的艺术修养,是古为今用、洋为中用的典范。他擅长素描、油画、中国画。他把西方艺术手法融入与中国画。他的代表作有油画《田横五百士》,中国画《九方皋》《愚公移山》等作品,充满了爱国情怀和对广大劳动人民的同情。徐悲鸿作为世纪之交的一代画家,是一位激进的革命者。他常画的奔马、雄狮、晨鸡等,都被赋予了强烈的革命热情和爱国色彩。尤其他的奔马享誉世界,成了现代中国画的象征和标志。同时,徐悲鸿还致力于美术教育工作。他率先将西方美术教育体系引入中国,初步建立了中国现代美术教育体系,培养出无数优秀的艺术人才。他对中国美术队伍的建设和中国美术事业的发展做出的卓越贡献。

徐悲鸿的作品如图 3-1-25 所示。

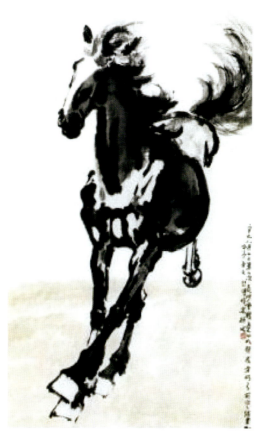

图 3-1-25　徐悲鸿的作品

第二节 油画

一、油画的分类

一般把油画按照描绘对象分为三类：人物画，风景画和静物画。

1. 人物画

人物画是把生活中具体的人作为表现对象，揭示具体人物的性格特征和当时社会生活风貌。欧洲的宗教题材作品都以人物为描绘对象。圣母、基督等形象都是来源于生活中的真实人物形象。15世纪，油性颜料的兴起，使画家能够准确、栩栩如生地表现人物皮肤和服饰。

人物画又可分为肖像画、风俗画、历史画和军事画。

2. 风景画

风景画作为一种独立体裁是17世纪荷兰画家始创的。在此之前，景物的描写只在人物画的背景里出现。油画风景大体经历了古典主义，现实主义，印象主义，后印象主义以及现代象征性风景等几个阶段的发展。法国画家柯罗、库尔贝，俄国画家列维坦都是优秀的风景画家。

3. 静物画

静物画多取材于日常用具、花卉、水果、食品等。画家通过对静物的描绘反映当时人民生活。最早可以归入静物画范畴的绘画于罗马的庞贝时期诞生，而作为独立画种始于17世纪的荷兰画派。艺术史上，卡拉瓦乔、柯尔内斯、夏尔丹、马奈、塞尚等对静物画的发展都产生深远影响。

二、油画的材料与工具

油画主要是以用快干性的植物油，如亚麻仁油、罂粟油、核桃油等调和颜料，在亚麻布，纸板或木板上制作而成的。作画时使用的稀释剂为挥发性的松节油和干性的亚麻仁油。除此之外，画笔，画刀外框等也是油画的主要材料和工具。

1. 颜料

油画颜料分矿物颜料和化学合成颜料两大类。最初的颜料多为矿物颜料，由手工研磨成细末，作画前调和。近代由于科技、生产的发展，将色彩粉末和油料调和之后装入锡管，便于携带和使用。同时颜料的种类也

不断扩充。颜料的性能与其所含的化学成分有关。掌握颜料的性能有助于充分发挥油画技巧,并使作品色彩得以长久保存。

2．松节油及其他调和油

在油面创作中,松节油主要用作稀释剂,用以调和颜料,类似水对水彩画、水粉画中的调和。绘制油画一般常用的调色液有三种:松节油、亚麻仁油、光油。松节油能迅速稀释并能在空气中迅速挥发,所以多用在绘制油画的初始阶段。对于油画技法掌握熟练的画家则喜欢根据需要自行调配调和油。例如松节油加核桃仁油加上光油,按比例调配就成了常用的三合一油,适合长期使用。光油通常在优化完成并干透后罩涂上,以此来保持画面的高光泽,防止空气侵蚀和积垢。

3．油画笔

油画笔(见图 3-2-1)一般用弹性适中的动物毛制成,较之水彩画用笔,油画笔毛质更硬。随着科技发展,还出现了用轻型尼龙材料制成的油画笔。其毛质较软,适合用丙烯等化学合成颜料作画。画笔有尖锋圆形、平锋扁平型、短锋扁平型及扇形等多个种类。

4．调色刀

调色刀(图 3-2-2)是用富有弹性的薄钢片制成的,有尖状、圆状之分。其主要作用是在调色板上调匀颜料。不少画家也以刀代笔,直接用刀作画。

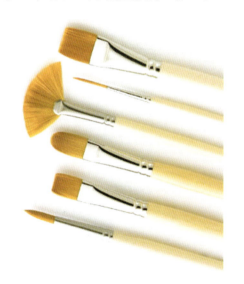

图 3-2-1　油画笔

图 3-2-2　调色刀

5．画布

标准的画布是将亚麻布或帆布紧绷在木质内框上后,用胶或油与白粉参和并涂刷在布的表面制作而成的。一般使用不吸油又具有一定布纹效果的底子,或根据创作需要做成半吸油或完全吸油的底子。布纹的粗细由画幅的大小决定,也根据作画实际效果进行选择。有的画家使用涂过底色的画布,容易形成统一的画面色调,作画时还可以不经意地露出底色。不吸油的木板或硬纸板经过涂底制作后也可以代替画布。

6．外框

完整的油画作品,外框是不可缺少的重要组成部分,尤其是写实性较强的油画,外框构成观者对作品视域的界限,使画面显得完整、集中,画中的物象在观者的感觉中纵深发展。画框的厚薄、大小依作品内容而定。古典油画的外框以木料、石膏居多,近现代油画的外框多用铝合金等材料制成。

三、油画主要技巧 THREE

油画工具材料的限定导致油画绘制技法有复杂的特点。几个世纪以来,艺术家在实践中创造了多种油画技法,使油画材料发挥出优秀的表现效果。油画主要技法如下。

1. 挫

挫是用油画笔的根部落笔着色的方法,下笔后稍作挫动然后提起,如书法的逆锋行笔,苍劲有力。笔尖和笔根蘸取颜色的差异,按笔的轻重方向不同能产生丰富多彩的变化。

2. 拍

用宽的油画笔或扇形笔蘸色后在画面上轻轻拍打的技法称为拍。拍能产生一定的起伏肌理,既不十分明显,又不过于平淡,也可处理原先太强的笔触和色彩,使其减弱。

3. 揉

揉是指把画面上两种或几种不同的颜色用笔直接搓合的方法,颜色搓合后产生自然的混合变化,获得微妙而鲜明的色彩及明暗对比,在画面上起到过渡和衔接的作用。

4. 线

线是指用笔勾画的线条。油画勾线一般用软毫的尖头,但在不同的风格中,圆头楔形和旧的扁笔也可勾画出类似中锋般的浑厚且扎实的线条。东西方绘画开始时都是用线造型的,在早期油画中通常都用精确严谨的线条轮廓起稿。到后来才逐渐演变为以明暗和体首为主,但尽管如此,油画中线的因素也从未消失过。纤细、豪放、工整或随意的以及反复交错叠压的各种线条运用,使油画语言丰富多彩,不同形体边线处理是画面的重点。东方画家对画的用线也影响了很多西方现代大师的风格,如马格斯、忧陈、华加荼、米罗和克利等都是用线的高手。

5. 扫

扫常用来衔接两个邻接的色块,使之不太生硬,趁颜色未干时以干净的扇形笔轻轻扫掠就可达到此目的。也可在底层色上用笔,将另一种色随之扫上去,产生上下交错、松动而不死板的色彩效果。

6. 跺

跺指用硬的猪鬃画笔蘸色后,以笔的头部垂直地将材料跺在画面上。跺的方法并很常用,通常只在局部需要特殊肌理的情况下才应用。

7. 拉

拉是指油画中有时需要画出坚挺的线条和物体边缘,如画锋利的剑或玻璃的侧面等。这时可用画刀调准颜色后用刀刃一侧将颜色在画面上拉出色线或色面,画刀画出的形体坚实明确,是画笔或其他工具难以模仿的。

8. 擦

擦是把画笔横卧,用画笔的腹部在画面鼓擦,通常擦时用较少的颜色大面积进行,可形成不很明显的笔触,也是铺底层色的常用方法。在干了的底色或起伏的肌理上用擦的笔法可画出与国画飞白类似的效果,使底层肌理更明显。

9. 抑

抑是用刀的底面在湿的颜色层上轻轻向下压后提起,颜色表面会产生特殊的肌理。在有些需要刻面特殊

质感的地方用抑技法可达到预期的效果。

10. 砌

砌的方法是用刀代替画笔，像泥瓦匠用泥刀环泥灰那样将颜色堆砌到画布上去，直接留下刀痕。用砌的方法可以有形成不同的厚薄层次变化，刀的大小和形状以及用刀的方向不同也会产生丰富的对比。用面刀调取不同的色不作过多调和，任其在画面上自然地混合能产生微妙的色彩变化。砌的方法如果使用得当，就会表现出极强的塑造感。

11. 划

刀锋在未干的颜色上划出阴线条和形，有时可露出底层色来。不同的画刀能产生深浅粗细不同的变化，画笔的笔触及画刀划产生的色面，形成点、线、面的起伏和肌理变化。

12. 点

一切笔法均出自点。点画法早在古典坦培拉技法中就是一种表现层次的重要技法。在维米尔的作品中也使用了点的笔触来表现光的闪烁和物体的质地。印象派使点彩笔法成了其基本特征之一。但莫奈、雷诺阿和毕沙罗等的点法具截然不同的变化和个性。新印象派则走向极端，机械地将点作为其唯一的笔法，所以新印象派也被称为点彩派。现代写实油画中也有沿用以点的疏密来产生明显层次的，可以形成肯定又不呆板的过渡。点的方法在综合性画法中，与线条和体面结合可形成丰富的对比，用不同形状和质地的油画笔可产生不同的点状笔触，对表现某些物体的质感能起特殊作用。

13. 刮

刮的方法一般是用刀刃刮去画面上多余的部分，也可用刀刮去不必要的细节，让显得紧张的画面关系放松下来。颜料干后也可用画刀把高低不平处变得柔和平淡一些。

14. 涂

如果说点画法和勾画法是形成油画点与线的手段的话，那么涂就是构成油画体块(面)的主要方法。涂有平涂、厚涂和薄涂等方法，也有把印象派的点彩法称为散涂的。平涂是铺设大面积色块的主要手段，均匀的平涂也是装饰性油画的常用技法。厚涂则是油画区别于其他画种用笔主要特征之一，可以使颜料产生一定的厚度并留下明显的笔触而形成肌理。用画刀把极厚的颜料刮到或直接将颜料挤到画布上，可称为堆涂。薄涂是用油将颜色稀释后薄薄地涂上画面，可产生透明或半透明的效果。散涂则使用笔显得灵活多变、巧妙生动。晕涂则是揉扫涂法的结合。

15. 摆

用笔将颜料直接放在画布上不作更多的改动称摆。摆也是油画基本的、以较肯定的、准确的笔法之一。摆的手法在油画开始和结束时比较常见，关键处只需几笔就能使画面改观。擦是把画笔横卧，用画笔的腹部在下笔前做到胸有成竹方可奏效。面鼓擦，通常擦时用较少的颜料大面推进，可形成不很明显的笔触，也是铺层底色的常用方法。在干了的底色或起伏的肌理上用擦的笔法可画出类似国画白的效果，使底层肌理更为突出。

16. 透明覆色法

透明覆色法用不加白色而只是被调色油稀释的颜料进行多层次描绘，必须在每层干透后进行下一层上色，由于每层的颜料都较稀薄，下层的颜色能影响上层的颜色，上层的颜料形成变化微妙的色调。

例如在深红的色层上涂稳重的蓝色，就会产生蓝中透紫即冷中寓暖的丰富色彩效果。这往往是在调色板上无法调出的色调。这种画法适于表现物象的质感和厚实感，尤其能栩栩如生地描绘出人物肌肤细腻的色彩变化，令人感到肌肤表皮之下流动着血液。其缺点也很明显：色域较窄，制作过程工细，完成作品的时间长，不易于表达画家即时的艺术创作情感。

17. 不透明覆色法

不透明覆色法也称多层次着色法。作画时先用单色画出形体面貌，然后用颜料多层次塑造，暗部往往画得较薄，中间调子和亮部则层层厚涂，或盖或留，形成色块对比。由于厚薄不一，亦能凸显色彩的丰富韵意与肌理。透明与不透明两种画法没有严格的区别，画家经常在一幅画作中综合运用。表现处在暗部或阴影中的物象时，可以用透明覆色法表现稳定、深邃的体积感和空间感；不透明覆色法则易于塑造处在暗部以外的形体，增加画面色彩的饱和度。19世纪以前的画家大都采用这两种画法，制作作品的周期一般较长，有的画完一层后经长期放置，待色层完全干透后再进行描绘。

18. 不透明一次着色法

不透明一次着色法也称为直接着色法。其特点是在画布上作出物象形体轮廓后，凭借对物象的色彩感觉或对画面色彩的构思铺设颜料，基本上画得不正确的部位用画刀刮去后继续上色调整。这种画法中每笔所蘸的颜料比较浓厚，有较高的色彩饱和度，笔触也较清晰。19世纪中叶后的许多画家较多采用这种画法。想让一次着色后达到色层饱满的效果，必须讲究笔势的运用及涂法，常用的涂抹分为平涂、散涂和厚涂等方式。平涂就是用单向的力度、均匀的笔势涂绘成大面积色彩，适于在平稳、安定的构图中塑造静态的形体。散涂指的是依据所画形体的自然转折运笔，笔触比较轻松灵活。厚涂则是全幅或局部厚堆颜料，有的形成高达数毫米的色层或色块，让颜料表现出特殊的质地。

作为种艺术语言，油画包括色彩、明暗、线条、肌理、笔触、质欧、光感、空间、构图等多项造型因素。油画技法是为了将各项造型因素综合地或侧重单项地体现出来所采用的方法。油画作品既表达了艺术家的思想内涵，又展示了油画语言独特的发展过程，经历了古典、近代、现代几个时期，不同时期的油画受时代的艺术思想影响和技法的制约，呈现截然不同的面貌。

四、西方主要油画风格流派 FOUR

1. 文艺复兴样式

文艺复兴是指14世纪末在意大利各城市兴起，以后扩展到西欧各国，16世纪在欧洲盛行的一场空前的思想文化运动。文艺复兴时期的作品，集中体现了人文主义思想内核：主张个性解放；提倡科学文化，反对蒙昧主义；肯定人权，反对神权。这一时期的绘画主要特征是歌颂人体的美，主张人体比例是世界上最和谐的比例，以宗教故事为主题的绘画表现的都是普通人的场景。文艺复兴样式作品如图3-2-3所示。

2. 巴洛克样式

巴格克（baroque）一词本义指无规则的、怪异的珍珠。18世纪的古典主义者认为16世纪和17世纪流行的风格华丽的艺术样式是种瓦解的艺术，只是到了后来才对巴洛克艺术有了一个公平公正的评价。巴洛克艺术最早产生于意大利，虽不是宗教创造的，但它是为教会服务，被宗教利用的艺术形式。教会是它最强有力的支柱。巴洛克艺术具有如下鲜明特点。一是它有豪华的特色，它既有宗教的特色又有享乐主义的色彩。二是它是一种激情的艺术，它打破了理性的宁静和谐，极负浪漫主义色彩，非常强调艺术家天马行空的想象。三是它强调运动运动之间的变化关系，可以说是巴洛克艺术的灵魂。四是它很强调作品的空间感和立体感。五是它的综合性，巴洛克艺术在建筑上重视建筑与雕刻、绘画的综合。此外，巴洛克艺术也吸收了文学、戏剧、音乐等领域里的一些艺术元素。六是它有着浓重的宗教色影，宗教题材在巴洛克艺术中占主导地位。七是大多数巴洛克的艺术家有远离生活和时代的倾向。巴洛克样式作品如图3-2-4所示。

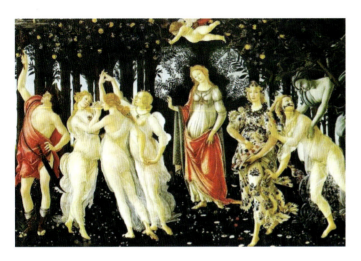
图 3-2-3 文艺复兴样式作品

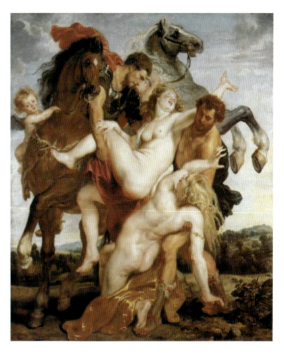
图 3-2-4 巴洛克样式作品

3. 洛可可样式

洛可可为法语 rococo 的音译,意思为贝壳在阳光发出五彩的光芒。洛可可样式于路易十四时代晚期出现,流行于路易十五时代,这样的风潮是由于路易十五的情妇蓬杜夫人杜巴利夫人的品位所带来的。美化妇女成为主流的艺术风尚。风格纤巧、精美、浮华、烦琐,又称"路易十五式"(见图 3-2-5)。洛可可在形成过程中还受到中国艺术的影响,是巴洛克艺术与中国装饰趣味结合起来的、运用多个 S 线组合的一种华丽雕琢、纤巧繁华的艺术样式。但与巴洛克相比,洛可可的特点是舒适豪华、愉悦亲切,摆脱了宗教圣徒痛苦的殉难。

4. 古典主义

古典主义作为一种艺术思潮,是用古代的艺术理想与现实来表现道德观念与美学原则,以典型的历史事件表现当代的思想主题,也就是借古喻今。古典主义绘画以此种精神为内涵,提倡典雅崇高的题材,庄重单纯的形式,认为色彩与笔触的表现不值一提,轻视情感,努力使作品产生一种古代的静穆而仅追求构图的均衡与完整。在绘画技巧上,古典主义绘画侧重于精确的素描技术和柔妙的明暗色调,追求一种宏大的构图方式和庄重的风格。

古典主义先后有三种截然不同的艺术倾向。一是以普桑代表的崇尚永恒和自然理性的古典主义。二是以大卫为代表的宣扬革命和斗争精神的古典主义,后又称为新古典主义。三是以安格尔代表的追求完美形式的和典范风格的学院古典主义。古典主义作品如图 3-2-6 所示。

5. 浪漫主义

浪漫主义作为一和主要的文艺思潮,从 18 世纪后半叶至 19 世纪上半叶于欧洲盛行并发展于文化和艺术的各个领域。浪漫主义在反映客观现实上侧重从主观内心世界出发,注重个人感情的描述,抒发对理想世界的憧憬。浪漫主义绘画在形式上较少拘束,常用热情奔放的语言、瑰丽的想象和浮夸的手法来塑造形象,通过幻想或复古等手段超越现实。

6. 现实主义

现实主义艺术发展进程中一种独特的艺术现象,指 19 世纪产生的艺术思潮,又称之为"写实主义"。这个

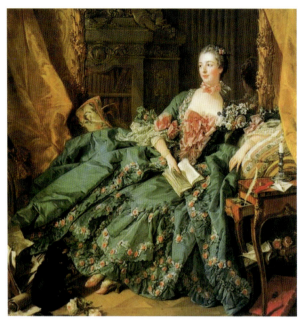
图 3-2-5　路易十五式作品

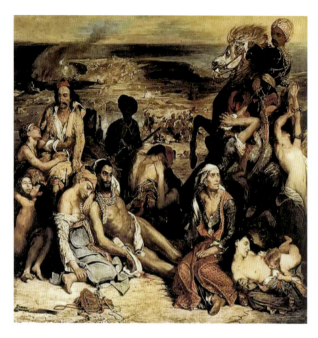
图 3-2-6　古典主义作品

流派主要使用现实主义艺术创作方法，现实主义艺术家赞美自然，歌颂劳动，深刻而全面地展现了现实生活的方方面面，尤其描绘了普通劳动者的生活和斗争。此时劳动者首次真正成为绘画中的主体形象，大自然也作为独立的题材受到现实主义画家的青睐。现实主义作品如图 3-2-7 所示。

7．印象主义

印象主义于 19 世纪六七十年产生于法国，主要反对古典画派和浪漫主义。该流派广泛吸收巴比松画派、柯罗以及库尔贝写实主义的优点，在 19 世纪现代科学（主要是光学理论和实践）的启发下，将绘画中对外光的研究和表现到了极致。印象派画家提倡户外写生。表现微妙的色彩变化，试图摆脱文学的影响，更多地注意绘画语言本身。印象派主要可以分为两种类型的画家群：一种以德加为代表，一种以莫奈为代表。印象主义作品如图 3-2-18 所示。

8．立体主义

立体主义是 20 世纪最富有理念的艺术流派之一，主要追求一种形体的美，追求形式的排列组合所产生的美感。它否定传统的从一个视点观察事物和表现事物的方法，把三维空间的画面表现成两维空间的画面。综合的立体主义另辟蹊径利用多种不同素材的组合去创造一个新的主题，并且采用实物拼贴的手法，使艺术家接近生活中平凡的真实。立体主义存在的时间并不长，却被看作是现代艺术的重要转折点。它不仅影响了 20 世纪绘画的发展，而且推动了建筑和实际艺术的革新。立体主义作品如图 3-2-9 所示。

9．野兽主义

野兽主义是自 1898 至 1908 年在法国风靡一时的一个现代绘画潮流。野兽派是一个很松散的艺术团体，属于泛表现主义的领域。他们特别注重发挥纯色的作用，强调色彩的表现力。野兽派画家热衷于运用鲜艳、浓重的色彩，往往用直接从颜料管中挤出的颜料，以直率、粗犷的笔法创造强烈的画面效果，充分显示出追求情感表达的表现主义倾向。野兽主义是后印象主义画家凡·高、高更、塞尚等人的艺术探索的延续，并且更进一步追求更为主观和强烈的艺术表现，对西方绘画的发展产生了深远的影响。野兽派主要画家有马蒂斯、马尔凯、卢奥、弗拉芒克等。野兽主义作品如图 3-2-10 所示。

10．表现主义

表现主义是一个涉及文艺各个领域的思潮和派别。作为社团，它的主要活动范围在德国。德国表现主义

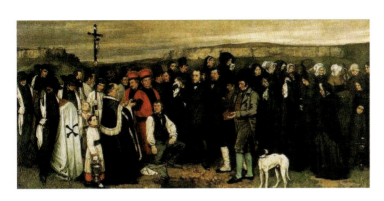

图 3-2-7　现实主义作品

图 3-2-8　印象主义作品

图 3-2-9　立体主义作品

图 3-2-10　野兽主义作品

是个复杂的艺术流派,包括不同政治倾向和思想倾向的青年知识分子抒发他们对资本主义的都市文明的不满,对机械文明压制人性独特个性反感,并从东方和非洲艺术中吸收养料。表现主义艺术家反对机械地模仿客观现实,主张表现"精神的美"和"传达内在的信息",强调艺术语言的表现力和形式的重要作用。

11. 超现实主义

超现实主义由达达主义社团分化而来。它摒弃了达达主义全盘否定的虚无态度,有比较肯定的信念和纲领。受弗洛伊德潜意识理论影响至深,致力于探讨人类的先验层面,试图突破符合逻辑与实际的现实观念,把现实观念与本能、潜意识和梦的经验融合。它的主要特征是以所谓"超现实""超理智"的梦境、幻觉等作为艺术

创作的灵感之源,认为只有这"无意识"世界才能摆脱一切束缚、最真实地显示客观事实的真面目。超现实主义给传统对艺术的看法有重要的影响,常被称为超现实主义运动,或简称为超现实。超现实主义作品如图 3-2-11 所示。

12. 未来主义

未来主义产生于意大利。与立体主义和野兽主义不同的,未来主义是一种更为广泛的文艺运动。参与运动的有文学家、戏剧家、美术家、建筑家等,由诗人马里内蒂领导这一运动。1909 年 2 月 20 日他在巴黎《费加罗报》上发表《未来主义宣言》,宣告传统艺术的死亡,号召创造与新的生存条件相适应的艺术形式,将未来主义的诞生昭告天下。他们认为新代的特征是机器和技术以及与此相适应的速度、力量和竞争。他们利用立体主义分解物体的方法来表现运动的场面和运动的感觉,热衷于用线和色彩描绘系列重叠的形和连续的层次交错与组合,表现在迅速运动中的物象。未来主义作品如图 3-2-12 所示。

图 3-2-11　超现实主义作品

图 3-2-12　未来主义作品

第三节

版画

版画是以刀或化学药品等在木、石、麻胶、铜、锌等版面上雕刻或蚀刻后印刷出来的图画。版画经历了由复制到创作两个阶段。早期版画,刻、印者相互分工,刻者只照照搬照抄,称复制版画。后来刻印都由版画家一人完成。版画家得以充分发挥自己的艺术创造性,称其为创作版画。

版画在世界各地发展都源远流长。在中国,制版技术的发展历史悠久,一般认为最早产生于隋唐之际。现在仍保存在世的晚唐威通九年《金刚经》木刻卷是现存最早的木板印刷品。这说明在 9 世纪中叶,中国的木刻复制版画已经达到相当纯熟的水平。中国的创作版画出现于 20 世纪 30 年代,经鲁迅提倡,中国新兴版画兴起,经历了半个多世纪的发展,出现了大批成就卓越的版画家。版画在新旧两代版画家的共同努力下,形成了

独特的风格和流派。

在西方，初期木版画大多出现在德国莱茵河畔，多藏于修道院中。16世纪的德国画家丢勒以铜版画和木版画复制钢笔画。到17世纪，伦勃朗完成了铜版画从镂刻法到腐蚀方法的转变，并进入创作版画阶段。木刻版画进入创作版画阶段是在19世纪，比维克创造以白线为主的阴刻法，从而摆脱了复制的束缚，进入创作版画的阶段。

几乎所有的西方艺术大师都创作过版画。因为版画是复制艺术，数量较油画要多，价格也比较低廉，因此版画历来在美术品市场都扮演重要角色。毕加索和马蒂斯一向被视为西方现代艺术的开路先锋，也是西方美术品市场的开路先锋。目前毕加索的铜版画《Le Repas Frugu》在英国伦敦克里斯蒂拍卖行以118万美元的价格成交，成为世界历史上拍卖成交价格最高的版画。

一、版画的分类　　ONE

从类型上分，版画主要有四种：凸版、凹版、平板和孔板版画。从材料上凸版版画中又有木刻、麻胶刻、石刻、砖刻、纸刻、石膏刻等。在凹版版画中有金属（主要是铜和锌）版画、赛璐珞版画、纸版画等。在平板版画中有石版画、独幅版画等。在孔板版画中有丝网版画、纸板版画等。按颜色划分有黑白版画、单色版画、套色版画等。由于所有材料不同，刻板工具和方法也各有千秋，遂产生各种类型版画的特色。而由于各个版画家发挥其创造性及刻制、印刷的技巧，版画艺术的形式也丰富多彩，风格迥异。

1. 凸版版画

版面上，需要的线条或者块面凸起，故称凸版。凸版版画主要是木刻，用其他材料刻的，亦称凸版版画。可作为凸版刻的材料种类很多，有木、石、砖、麻胶或塑料等。刻木刻用的木材受到地理环境的影响，一般以软硬适度，纹理细致者为宜。中国古今的木刻版画（见图3-3-1）都刻木材的纵切面，称作木面木刻。西方有部分木刻要求刻的内容精细，使用坚质木材的横截面最为合适，称作木口木刻。麻胶版原是铺地板用的建筑材料。中国传统版画中较少采用麻胶版画。

2. 凹版版画

凹版与凸版相反，是在版平面上刻出凹线，滚上油墨时，即可印出黑底白线的图像。磨光的金属版面不具备吸收油墨的特性。铜版版画的油墨可用布轻轻擦光，但如果版面有被刻破的痕迹，油墨便会有残留。现代凹版版画的版材，主要是铜和锌，亦有时用铁或铜。

3. 平版版画

平版版画主要是指石版画（见图3-3-2）。石版画的制作方法比较简易。所用的石板是一种质纯而细的石灰石，有无数细毛孔，故有较好的吸水性。利用油与水互相排斥的道理，用油质的蜡笔在石版面上作画，画固定后，用抹布水湿版面，画上有蜡的地方因为拒水而能吸油墨，用油墨滚上，使有画处饱含墨色，便能在纸上印出画来。印完的石版可以磨光多次使用。磨版的方法有两种：一种是在砥石加水磨，使版面光滑如镜，称镜面版；一种加入金刚砂磨，使版面质地粗糙，如图画纸，称粗面版。由于作者的要求不同，可以选择粗细不同的金刚砂磨出粗细不同的版面加以应用。

4. 独幅版画

独幅版画也属平版版画，制作方法简单。在玻璃（或石）版面上用稀油彩或水彩色作画，在颜料未干时即覆上纸，用手掌在纸背压印即成。一次只能印出一张，故称独幅版画。

图 3-3-1 木刻版画

图 3-3-2 石版画

5. 丝网版画与孔版版画

丝网版画（见图3-3-3）的印刷法是将制好孔版的网纱承印面（即网纱朝下的面）与纸贴近，然后在其挂印面（即网纱向上的面）上倾倒液态颜料，再用刮板将颜料均匀涂抹，颜料透过有孔的地方便印在下面的纸上成画。丝网技术在轻工业部门应用广泛，纺织品、玻璃器、皮革、陶瓷、塑料等用品上的花纹大多都是用网印的。用于印丝网版画的颜料从便捷性考虑，油质的可用松节油调稀油画颜料；水性的用水粉颜料、丙烯颜料均可。印完的尼龙网可用苛性钠将上面的胶膜洗净再用。

孔版版画与丝网版画有着共同的原理。首先在纸板或铁皮上绘出需要的图案，并进行镂空刻制，然后压在需要印制的纸张或纤维面料上，在背面刷颜色，颜料便通过镂空的部分将图案印到了纸张或面料上。

6. 综合性版画

现代的版画家为了探索多种多样的表现形式，时常在一幅版画内按内容需要一次性使用多种类型的版画方法，这种版画称作综合性版画。另外有一种狭义的综合版画，是指将各种天然或人工的材料组合在一个版面

图 3-3-3　丝网版画

上,图形上要有凹凸形成图像。然后在版面上涂布一层漆膜,经过涂布漆膜的版面就可以用来印画了,只要在其上涂上油墨并用软布将凸起处的油墨擦去,而凹陷处则留有油墨,然后将浸过水的纸放到版面上,用蚀刻印刷机印刷,印出来的作品就称之为综合性版画作品。例如黑色主版用木刻或铜版画印,套色部分用彩色水印,而另一部分用照相丝网版印。

现代创作版画的形式丰富多彩,随着科学技术的迅猛发展,版画的制作类型也不断翻新,甚至出现了数码版画。所以我们对版画的认识也不能墨守成规,要与时俱进,不能用原有的分类作为条条框框来限制它的发展。

二、版画制作的主要工具与材料　　TWO

版画的制作材料主要有版、刻刀、印纸和油墨颜料四个部分。版面工具有滚筒等。对每个部分材料质地的选择,都会直接影响版画成品的效果。

1. 版

版是版画创作材料中的基石,常见的有木板、金属板(铜、锌、铁、钢等)、石板、瓷板、纸板、丝网板等。

由于木材具有柔软易雕刻的特点,木刻版画(见图 3-3-4)是版画创作中最常见的类型之一。中国古代版画便主要由木刻版画构成,一般选用木纹细密、木质匀净、板面光洁的梨木、白果木、桦木、枣木和椴木等。大多数木刻版画都刻木材的纵切面,又名木面木刻。也有部分木刻要求刻得精细,选用质地坚硬的木材的横切面,称作木口木刻。

铜板和锌板等金属板是西方传统版画创作常用的材料。现代版画创作中也使用铁或钢等更为坚硬的底板。用金属板制作出来的版画,有线条细腻、画面精致的特点。以前钞票是采用金属板雕版印刷而成的。

石版画所用的石板是一种质纯而细的石灰石,有无数毛细孔,有很强的吸水性。其制作原理与蜡染相似,

利用水、蜡和油三者互相排斥的特性来印制图案。

纸板与丝网一般用于孔版版画的创作。丝网版画的材料主要是尼龙网纱,最初采用丝绢,故称丝网。

2. 刻刀

刻刀(见图3-3-5)是制作版画的重要工具。刀片中有普通碳钢刀、碳素工具钢刀、白钢刀、硬质合金刀等较常见的类型。碳素工具钢刀一种用锉刀磨制的刻刀,在木刻版画中使用最广。白钢刀或高速钢刀或锋钢刀,刀片较坚硬,多用于刻纸,尤其是制作孔版版画。硬质合金刀又称钨钢刀。

图 3-3-4　木刻版画

图 3-3-5　刻刀

木雕刻刀按刀口形状分为平刀、斜刀、圆刀、方刀、角刀等。方刀和平刀可用来剔除大面积的部分。斜刀可用来切断木质纤维,因此斜刀的刀头要尖锐锋利。刻刀按照对线条粗细的不同需要,又分为大小不同的号数。在铜版或锌版的制作中,刻针也被时常使用,其雕刻出的线条比刻刀更为精致细密。

3. 印纸

由于各国的雕版印刷发展历史和传统的不尽相同,版画印刷所选用的纸张质地也各不相同。由于中国的传统木刻版画多用水印方式,宣纸也就成了应用最广的印纸材料,而西欧版画多用油印,其选用的版画纸也更加注重厚度和吸油墨性。

而随着版画在现代的高速发展,版画用纸除了需要满足纸质坚韧、承墨性强、表面纹理适宜、符合不同版种的印刷工艺要求外,还得讲究版心用纸的边缘形状、纸张的厚度及纸张pH值。

到了近代,欧、美、日相继生产专业版画用纸,这些纸采用棉、麻为原料,具有一定的厚度,纸面有不同质的毡压纹理,以满足每种版种的要求。每张纸的四边保留手工制作时产生的不规则毛边。纸张的pH值为5.0～7.0。纸质不易变化,能够长久地保存。

目前,国际上通常使用的版画用纸有二十来种,其中数法国生产的Rives BFK和Arches两种牌号最受欢迎。凡专业版画用纸都有水印图案标记,以便于人们辨识纸的品牌和型号。

为保持手工造纸天然的外形美,一般版画用纸是不将四周用刀切得精光的。版画家尽量选用比画面四周各宽6厘米左右的版画专业用纸为佳。若要进行裁剪,方法是用尺压住纸张准备裁开的一边,用手掀、拉纸,以裁成满足幅面要求的纸张,这样被裁开的一边也呈毛边状。在印刷过程中,应尽量保持纸面印刷部分和四周空白部分的干净整洁,并保持纸张的平整,避免任何轻微的褶皱出现。

4. 油墨颜料

版画印制可分水印和油印,因此印刷颜料也有水性颜料和油性颜料之分(见图3-3-6)。

制作传统的中国版画,选用透明性能好的中国画颜料和水彩画颜料的情况比较常见。使用水粉广告之类的粉质颜料亦可达到滋润厚重的效果。另外,由于日本江户时代盛行浮世绘版画,日本在制造专业的版画用水性颜料方面也有源远流长的传统和精湛的技术。

早期西方的版画也多采用与油画颜料类似的油性颜料或油墨,到近代出现了专门的版画用油性颜料。由选用的刻板材料来决定油性颜料的稠密程度。一般来说,铜板等金属板所用的彩色油性颜料要比木刻版画所用的颜料更富有弹性、更稠密。

5. 滚筒

滚筒(见图3-3-7)是制作版画必备的工具。无论是制作水印版画还是油性版画,都需要用滚筒将颜料或油墨均匀铺置到雕版上,再拓印到纸张上。早期的滚筒多为木筒,到近代逐渐用橡胶或合成塑胶等新型材料取而代之。

图 3-3-6　水性颜料和油性颜料

图 3-3-7　滚筒

三、版画制作的主要技法　　　THREE

版画在世界各国都有非常悠久的发展历史,因此也产生了各种丰富多样的,符合各个国家和民族传统特色的技法。版画的技法主要体现在刻和印两方面,具体采取怎样的技法,也是视其使用的材料和创作者最后想要达到的效果而定。当今的版画工艺已经炉火纯青,更多采用了综合的技术、技巧,表现出许多让人叹为观止的效果。

1. 刻板技法

线刻法:一种古老的凹版雕刻法,用实心尖刀,在木板或铜板面上刻线,刻出的线明快锋锐。版面可以刻得十分精致秀丽。以前的钞票便是用此法雕版印刷的,现在的少数邮票仍用此法刻制。木刻如图3-3-8所示。

干刻法:铜版面的一种制版方法。其特点是刻针直接在铜板或锌版面上刻画,不经过腐蚀,即可上油墨印

刷。刻针材料必须是结实的钢针,或笔端装有硬宝石(或钻石)的针笔。在版面上刻画时,钢刺向线的二面或一面翻起,如犁田时翻起泥土。印刷时这些铜刺滞带者油墨,使每根线都形成一种渗化的柔和感觉。因线是在铜版上用力刻画出来,往往刚直有力,从而呈现不同于腐蚀的、与众不同的艺术效果。铜版画如图3-3-9所示。

图3-3-8　木刻

图3-3-9　铜版画

蚀刻法(见图3-3-10):在铜、锌、钢等可以被酸素腐蚀的材料板面上涂满防腐剂(防腐剂的主要成分是沥青、松香和蜂蜡),然后用针在上面刻画图像,针到之处,防腐剂被刮去,露出版面,然后将其浸在硝酸溶液里,露出的部分便被腐蚀。由于腐蚀的时间长短和硝酸溶液的浓度区别,腐蚀出来的线条有深浅粗细之分。腐蚀版画一般都是分多次腐蚀的,故色调非常丰富,层次分明,是凹版版画最常用的制版法。

美柔丁(见图3-3-11):制造美柔丁的版式须用摇凿。这是一种有锋锐密齿的圆口钢凿,用手握住摇动它,把版面完全刺伤,满布斑痕。滚墨印出的是一片近似天鹅绒的黑色。然后在上面用一把刮刀刮平被刺伤的(即满布铜刺的)版面,轻刮色彩为深灰色,重刮则是浅灰色,不刮得全黑色,反复刮光则成白色。

浮雕法:让一部分版面深腐蚀,而且腐蚀的面积要大些,却不在上面滚墨直接放到凹版机上压印,纸面就显出浮雕式的无色花纹。这种方法一般只宜局部使用,经常与其他版刻方式结合使用。

飞尘法:用来造成各种深浅的灰色版面。首先需要一个飞尘箱,箱内装有一把手摇风扇,然后将磨光的铜版放在箱内。箱内储有大量松香粉,当关闭箱口摇动风扇时,松香粉便在箱内四散飞扬,并慢慢均匀地落在版面上。时机得当的时候,将撒满松香粉的铜版取出,放在电炉上烘烤,经热松香粉熔化,聚结成无数小点,冷却而凝结成一层薄膜。将带有松香薄膜的铜版放入硝酸溶液中浸润腐蚀后,印出的便是一片由斑点组成的灰色。灰色的深浅是由松香粉的粗细及薄膜的厚薄以及腐蚀时间的长短等多方面因素决定的。

软地法:蚀刻法的一种,方法是用沥青、松香、蜂蜡制成的防腐剂固定在版面上,形成一层硬质的薄膜,在防腐剂内加入适量的羊脂,薄膜便可软化。在版面滚上软地子后,上面覆纸张,用铅笔在纸背画画,画毕,揭开纸,有笔道的地方吸上软地子,版上便露出铜面来,其线条的性质与铅笔画的完全一致。亦可用一些实用如纺织物、网纹、叶子、纸团、线等压印在软地子上面,在腐蚀后便可将实物的形象转印到纸上。

照相法:蚀刻法的一种,先将感光液加入防腐剂内,涂在版面,再取黑白分明的胶卷正片,津贴在版面上,然后让它在强光灯下曝光,之后放在特制的溶液中冲洗。这时地子上被胶卷黑色遮掩的部分逐渐熔化,露出版

图 3-3-10　蚀刻法作品

图 3-3-11　美柔丁

面，而感光的部分被加固而描在版画上，之后的流程与正常的腐蚀方法一致。硝酸溶液只能腐蚀露出版面的地方，呈深浅的黑色，留着地子的地方腐蚀不到，便是白色，照相便显现出来。

2. 印制技法

多色套印：在一块版上用不同颜色印刷文字或图像，称为多色套印。这种套印自古分成有两种，一种是每色分别刻版，再逐色套印。另一种是在一版上刷不同颜色一次印刷。普通雕版印书，一次只能印出一种颜色，称为"单印"，而用套版方法印出来的书，则具有两种甚至多种颜色。多色套印对水印法和油印法均适用，这一技术在东西方的印刷史和版画创作史上都有广泛应用。中国传统的套色版画多用木版水印，明代逐渐诞生了能印出渐变层次的彩色印刷。古人将这一技巧发挥到了极致。将原稿中的色彩不同深浅，分别刻成印版，然后逐色套印，甚至能逼真地还原出水墨山水画中墨色渐变的造型层次。西方的传统套色版画则多为铜版油印。

药墨棒画法：石版画印制技法。药墨棒适宜在粗面石板上作画，亦可用在玻璃、金属、陶瓷上作画。现在还有用特种铅笔来代替药墨棒的，制作时使用起来和在纸上画画完全一样。

毛笔画法：石版画印制技法。将药墨棒改变成可溶在水中的墨汁，用毛笔蘸着在镜面板上作画，也完全和在纸上画画一样。

复写法：石版画印制技法。首先需要准备一种特制的复写纸，用药墨棒或毛笔蘸药墨汁在上面作画，然后反贴在石板面上，用水溶化复写纸上的黏膜，使画黏在石板上便转印成功。石版画的各种做法，在画完后都要经过稀硝酸的腐蚀和涂胶封版，使药墨固着在版面上做好标记，逐版分别套印。

切刻法：孔版版画印制技法。先以纸或塑料作载体，然后在上面涂虫胶，反复涂 4～5 层，干后照画稿用力切刻这层胶膜，完成后，紧贴在网纱的承印面上，用电熨斗垫布在网纱的刮印面上烙烫一遍，使胶膜软化而黏附在网纱上，揭开作好载体的纸或塑料，一个孔版便留在网纱上。切刻法虽然无法刻得太细，但有剪纸及木刻的味道。

描画法：丝网版画印制技法。用阿拉伯胶液在网纱刮印面上作画，待干后，涂上虫胶，然后用温水洗网纱。阿拉伯胶被溶化，那里的网纱便显得透明。亦可用石印药墨棒取代阿拉伯胶液的作用，涂上虫胶后，用汽油洗网纱。

感光法：丝网版画印制技法。用感光液涂在网纱上，在暗房中干透后，把画好的画稿紧贴于网纱下面，移至曝光台上曝光，之后经过冲洗完成。

第四节 水彩画

广义上的水彩画是指用水彩颜料,以水为稀释媒介,在纸上作画的绘画方式。通常有透明水彩和不透明水彩两大类,即一般意义上的水彩画和水粉画。普通的水彩画颜料,由有色矿物质和胶质混合制成,而水粉颜料通过添加不透明的白色粉状成分,使水彩效果更有通透性,而水粉则更接近油画的厚重感。

就水粉本身而言具有两个基本特征:一是画面大多具有通透的视觉感觉,二是绘画过程中水的流动性。由此造成了水彩画不同于其他画种的外表风貌和创作技法的独到之处。颜料的透明性使水彩画产生一种明澈的表面效果,水的流动性会生成酣畅淋漓、清新自然的意趣。水粉画也可以画出水彩画一样的酣畅淋漓的效果。但是,它不具备水彩画的通透性。水粉画和油画也有类似的特点,就是它具有一定的覆盖力。与油画不同的是,油画以油做媒介,颜色的干湿几乎不会变化。而水粉则不然,由于水粉画是以水加粉的形式来出现的,干湿变化很大。所以,它的表现力介于油画和水彩画之间。

在水彩艺术产生的早期,其主要作用是速记色彩或勾勒草图。人们认为画那样丰富,缺少美学价值,也没有版画那样的经济价值,是一种附属、低级的画种。直到18世纪和19世纪,英国的艺术家发现水彩画特别适宜于描绘英国的自然环境、风土人情和民族特色,因此水彩画在英国得到了飞速发展,英国也成为现代水彩画的发源地。从此,水彩画开始在世界范围内得到广泛关注和发展,其自身也完全摒弃了油画技法的影响,渐近成熟。到19世纪末,水彩画已经发展出完整独立的体系。

随着现代科技的发展,水彩颜料也越发丰富。水彩画家不单使用传统的水彩和水粉颜料创作,还广泛采用丙烯颜料、国画颜料、透明水色等,甚至还用油画色、油画棒、油漆、食盐、沙石等来表现局部效果。因此现代水彩画的概念也进一步拓展,大大拓宽了原来的含义,现在只要是用水来调和颜料画在纸上,画面色彩节奏由水分含量来控制的绘画,都可称之为水彩画。

一、水彩画的分类　　　　　　　　　　　　　　　ONE

虽然水彩颜料和水粉颜料有着透明和不透明之分,但在所使用的工具和技法上,基本都有相通之处。因此水彩画的分类也主要以题材而定。

1. 风景画

现代水彩的产生,正是由英国风景水彩画的发展引起的,因此风景画是水彩画家非常青睐,也是最传统的一种题材。大自然为人们呈现丰富多彩而生动的色彩,无论是温暖绚丽的阳光,还是深沉辽阔的海洋;无论是明媚斑斓的花木,还是清冷阴霾的云朵,无不唤起艺术家内心对色彩的冲动和表现欲望。钟情于大自然的画家

永远不知疲倦地通过风景画来表达绚丽多彩的色彩世界(见图3-4-1)。

2. 静物

静物是水彩画中最为常见的题材。静物种类繁多,形式多样,色彩丰富,艺术家可以按照自己的意图来安排所需要的内容和样图,从而创作意味深长的静物画作品。静物水彩练习是美术专业的学生在学习色彩时的必修课程。

3. 人物

人物对画家的技法熟练程度要求比较高,首先需要具有很好的人物画素描基础,同时需具有丰富的水彩画经验。因此人物题材并不适合初学者。水彩人物除了用作一般的肖像作画,也常常为服装设计师所采用,可以渲染出效果丰富的服装设计图。

4. 建筑

建筑题材的水彩画历史悠久,出于职业性的审美爱好和需要,它们深受建筑师的青睐。当然也是许多水彩画爱好者所热衷的题材。优秀的建筑本身就是精美的艺术作品,它不仅以其尺度、比例、色彩、装饰及变幻的光影效果等形象因素与人们精神感官交相辉映,而且通过形象传达某种精神内涵(见图3-4-2)。

图3-4-1 风景画

图3-4-2 建筑

二、水彩画的主要材料　　TWO

水彩画的主要材料为画笔、颜料。其他还有一些辅助材料,如颜料盒、喷壶、吸水的毛巾或海绵等。

1. 画笔

对水彩画来说选择适用的画笔至关重要。大部分水彩画笔是用天然与合成材料做笔毛,和国画用毛笔一样,天然材料以羊毫和狼毫居多,也有价格昂贵的貂毛画笔,随着时代发展出现了质地柔软的尼龙纤维制成的画笔。对一般的水彩画爱好者来说,采用普通画笔就足够了。

专用的水彩画笔大致有平头和圆头两类,从事一般性的写生或创作至少需要准备大、中、小三种型号的圆头画笔,另外准备一把3~4厘米宽的板刷和一两支平头画笔。这只是针对初学者的一些建议,专业水彩画家都是根据经验和习惯去选择工具的。

2. 画纸

专业的水彩画一般选用冷压水彩纸,相对于一般的素描纸等纸张来说,这种水彩纸的吸水性和厚度更合适水粉绘画,且不会因为吸水而产生太大的膨胀变形而影响作画。水彩纸的表面颗粒有粗细之分,选择哪一种受艺术家的个人习惯、画面内容和画幅尺度等因素的影响,长和宽的比例根据兴趣和题材内容而定。作画之前最好先用清水将画纸的两面全部刷湿,然后用水融胶带沿着纸张的四边把画纸粘贴在画板上,待干燥后纸面会非常平整。而且在绘画过程中纸面不容易出现太大的变形。

3. 颜料

早期的水彩画颜料以天然的植物或矿物色彩粉末为主,加以树脂或阿拉伯胶等进行稳固,再用水进行稀释调和用来上色。现在的水彩和水粉颜料都是在这一工艺的基础上制作的。不过传统的天然颜料已经随着化工原料的出现而逐渐消失,现在的材料增加了一些抗挥发和防腐制剂,易保持颜料的持久和鲜艳。除了传统的水彩和水粉,现在被水彩画家广泛使用的新型颜料还有丙烯颜料、透明水色等。丙烯颜料属于人工合成的聚合颜料,诞生于20世纪50年代,即用丙烯酸乳胶取代水彩颜料中的树脂或阿拉伯胶。现在已经研制出来的还有亚光丙烯颜料、半亚光丙烯颜料等。丙烯颜料在油画创作中起到了重要作用,但由于它是一种可用水稀释调和的颜料,并且和水彩颜料一样具有鲜亮透明的色彩效果,因此一般还是在水彩画的创作中频繁出现。

透明水色即通常说的水彩笔墨水。早期多用于给黑白胶片上色,近几十年才在水彩画创作中运用。由于透明水色本身就是液态颜料,在调制和绘制技法上,与上述几种固体颜料不尽相同。其色彩效果,则较水彩画更为鲜艳透明,但缺点是色彩稳定性差,日晒之后画面容易褪色且无法长时间保存。水彩画颜料的色彩种类很多,但一般绘画时不可能所有的颜色都用。实际上经常使用的颜料不过七八种,一般每个人都会按自己的作画习惯选择常用的颜料。

三、水彩画的主要技法　　THREE

水彩画的技法主要体现在对水的使用方面。水彩画造型的虚实,色彩的衔接、转换,气氛的渲染,全靠水分的运用。围绕水分的运用,产生了干画法和湿画法两种基本方法。在此基础上,还有一些以各种水彩类颜料为基础,运用盐、砂、滚筒等特殊材料和工具进行效果处理的方法。

1. 干画法

在水彩画千奇百怪种技法中,干画法是最基本,最重要的方法之一,分为重叠法、缝合法两种。重叠法是水彩画技法中最普遍采用的技法,历史悠久。其主要做法是在第一笔颜色干后,重复地加上第二遍、第三遍色彩,由于色彩多次重叠,可产生明确的笔触趣味。它是一种注重素描关系的画法,可以描绘对象准确的轮廓、体积感,井然的空间及层次分明的画面主题。特别是对光影的表现,干画法更有其独到之处。

缝合法则是指在画面上的某个块面上,作局部渲染。相邻的两块颜色在渲染时要留一条窄缝,以免两块颜料的混淆而破坏色彩原有的布局、格调。中国工笔花鸟的设色方法就是用的缝合法。色彩鲜艳明快,笔触清新是缝合法的特色。特别是一气呵成、精练简洁的气势,更是画家水平的体现。因为这种技法在使用时不加修改地涂抹和先打湿纸张,所以能保持水分最高的透明度及颜色的纯度。

2. 湿画法

利用水色未干,较快、反复添加的技法称为湿画法。湿画法是水彩画最基本的手法之一。因为它的艺术效果含蓄柔润,朦胧淋漓,所以适宜作水天一色的晨曦,迷蒙的江雾,娇妍的花朵,黄山云海等形象不很明晰,轮廓模糊的物象。

湿画的方法主要分为两种。第一种是先把画纸全部打湿,待纸面上的水分不再向下流徜、将干未干时开始作画。第二种是不打湿画纸,用饱含水分的颜料先在画面上打出基本色调,再在未干时进行刻画、点缀。从特性来说,水彩、透明水色等不含白粉的透明颜料更适合用湿画法。

3. 上蜡法

上蜡法即将油画棒(蜡笔)融入水彩画创作中的一种技法。因为油画棒主要含蜡,与水色不能融合,油画棒色夹在水彩色间,效果显著。因而油画棒的颜色,一般只作画面的小点缀,增添情趣,丰富色相。

4. 刮擦法

用笔杆、指甲、牙签、海绵及其他器件代笔,在画面上颜色未干时,根据需要刮擦出不同的线条和肌理称为刮擦法。刮出的线条具有更自然、有力的优势,且可以使画面透明、层次分明,表现树枝、草木纹等最为方便。

5. 撒精盐法

精盐即是家庭用的食用盐。在画作上的颜料呈半干状态时,将精盐自然地撒在颜料上,干后就会产生与众不同的肌理效果。这种方法常用于表现雨和雪天气,草丛和树叶,石头及老墙,地面等。撒精盐法作品如图3-4-3所示。

6. 色线法

客观物象本不存在什么线,绘画上的线是指物的外形轮廓线。这种线,随着视点的变动而不断变动。水彩艺术一般是用明暗立体法塑造物象,不强调线的勾勒,线的地位和作用。但有时为了追求装饰味和画面的特殊效果,就运用各种材料来勾线,如用水彩色、水色、麦克笔、油画棒等。常见的钢笔淡彩也是用色线法创作的水彩画作品。

7. 沉淀法

利用纸线表现凹凸不平的粗糙纹路及颜料本身的特殊性能,造成画面上颜料颗粒沉淀状态,称为沉淀法。沉淀法是水彩画基本性之一。画家有时候就是利用这种性能特点,进行充分的拓展,形成独特、超然的特殊效应。要取得沉淀的效果,除了纸张和颜料本身具有的性能,充沛的水分也是另一个必备条件,有了较多的、高出于纸面许多的水分,才会使颜料沉淀,集聚成颗粒状。

8. 夹油法

夹油法是在水溶性的颜料中加入油来作画。由于油和水具有不相融的特性,因此调和出来就形成无数块块点点拥在一起的特殊效果。这种夹油的水彩色画在纸上,呈现点点斑渍的痕道,显得粗糙,与不渗油的洁净水彩色形成对比,别有风味。也可将色油、松节油、汽油等油剂滴在画面未干的部分,待颜料干后便可形成独特的肌理。

9. 喷水法

喷水法是用清水的喷洒来制作机理的方法。颜料涂在纸面上,在半干的时候将水喷洒在颜料上,喷水工具可以选择喷枪或喷壶,也可用比较硬的笔蘸清水之后用手直接弹上去。有时为了肌理变化丰富,可在第一遍水未干时再次喷水。但要注意喷水要适度,把握好颜料的湿度变化。

水彩画的发展历史虽然不及油画、版画那么悠久,但其表现技法早已成熟并且繁多。但对成熟了的画家来说,并无所谓方法。只要效果好,能充分体现作者艺术构思的,可需要和灵感开创新方法。无论是大彩还是其

他画种的技法,正是这样的力量推动色彩技巧的不断完善与进步。喷水法作品如图3-4-4所示。

图3-4-3 撒精盐法作品

图3-4-4 喷水法作品

四、名家名作赏析　FOUR

1. 丢勒(Albrcht Durer)

德国人丢勒是最早绘制水彩风景画的画家。他在学画时代就经常用水后画风景画和动植物画。他怀揣敬仰之情观察大自然,崇拜、赞叹大自然的千姿百态。他的许多作品都成了视觉艺术的典范。他的主要水彩作品有《风景》《小白兔》《大草坪》《阿尔卑斯山风景》等。丢勒的动物植物写生,对局部和细节把握细致入微,使艺术家在动植物中表现的艺术魅力得到充分展示。他的风景画也同样十分真实,山脉的安排和结构都具有强烈的透视感,而且富有诗意。丢勒作品如图3-4-5所示。

2. 保罗·桑德比(Paul Sandby)

在英国水彩画史上,号称"英国水彩画之父"的桑德比是18世纪同代水彩画家中最负盛名的一位画家。他富有创新精神,是一位不断在试验中将水彩艺术的技巧发扬光大,在色彩表现光色、空间和诗情画意等方面做出了杰出贡献的人物。英国早期的水彩画,多用墨笔淡彩或钢笔淡彩,以严谨多变的复杂明度变化来表现环境空间的深邃与层次感,在灰调的蓝赭变化中形成对比,色彩简单而无光影色彩对照的效果,桑德比不仅把水彩颜料表现力提高到了一个新的阶段,而且运用水彩、水粉,根据所表现题材景色的需要,赋予水彩画以阳光、空气的感觉。他的作品以乡村风景为主,并有人物活动于幽美的自然环境中,形式质朴简洁,色彩发挥了相得益彰的作用,每一幅画都充满了乡村牧歌式的情调。在这一时期,水彩艺术的发展主要表现在色彩技法上的创造和水彩方法上的创新,以及不同干湿程度笔法的完善。保罗·桑德比作品如图3-4-6所示。

图 3-4-5　丢勒作品

图 3-4-6　保罗·桑德比作品

桑德比在水彩技法上,不仅研究色彩效果上的表现,而且在工具使用上也颇有创新,有时也是钢笔、水彩、水粉兼用。《阳台上的温莎城堡》是桑德比的代表作之一,如图 3-4-7 所示。

3. 约翰·康斯特布尔(John Constable)

约翰·康斯特布尔英国现代风景画的代表人物之一。他的作品把英国的风景画真正从墨守成规的法国、意大利的绘画影响中摆脱出来。在色彩上,他摒弃了传统的棕色调子,开创了许多独创的技法,如用刮刀直接铺色块,产生闪烁着亮光的白点,表现树叶的反光。这些技法对日后的巴比松画派和后来的印象派画家都产生了深远的影响。康斯特布尔的代表作《干草车》曾经轰动美术界,画面中的光影绚烂和质朴真诚,唤起了人们对大自然的向往和对生活的热爱。约翰·康斯特布尔的作品如图 3-4-8 所示。

4. 威廉·泰纳(John Mallord William Turner)

泰纳被称为英国水彩画历史上的巨星。毫不夸张地说,他的水彩画成就使英国水彩画的黄金时代达到了顶峰。他推崇光与色彩在绘画上的表现,以自己敏锐观察的能力,发现自然中感人至深的实质。他不受陈旧学院派的框架约束,无固定成法,一生极力探索表现光和自然。泰纳比康斯特布尔更善于幻想,他不是停留在自然风景外表的描绘上,而是渗透到自然的内心,他的水彩画不仅是色彩上的轻盈透明,而且是形与光掺和到一起,让人看到闪烁夺目的景色。威廉·泰纳的作品如图 3-4-9 所示。

《温莎滩上的日出》和《派特任兹公园的写生》非常典型地表明了他在世界艺术发展中走在时代的前列,画中表现的是流动时刻的景象,表现了仅属一天中顷刻即逝光影弥漫的效果。画中有大气和沐浴在空气里的景物,在抖动的笔触下,在薄雾般屏幕的笼罩中,物体的形态弱化,但给人的联想是用瞥见的微弱闪光去推想其余。这是从景物印象的要素中抽出来的精笔。

泰纳 60 岁以后的作品更显示出与众不同的风格,物象结构融于光色之中,如创作于瑞士的《繁里吉山》和《云与温莎》。前者是描写琉森湖景色的系列作品之一。他为了探明光色变幻的里吉山脉,画过红里吉、蓝里

图 3-4-7 《阳台上的温莎城堡》

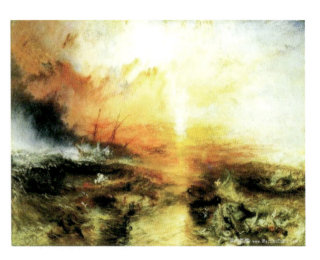
图 3-4-8 约翰·康斯特布尔的作品

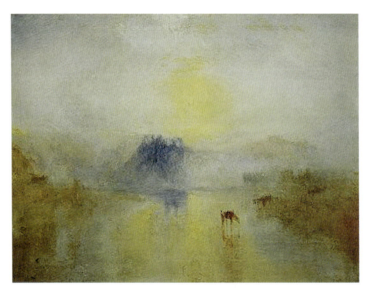
图 3-4-9 威廉·泰纳的作品

吉,阴暗里吉等。这些作品对后来的印象主义产生了深远的影响。

5. 汤姆斯·格尔丁(Thomas Girtin)

汤姆斯·格尔丁是 18 世纪英国水彩画历史上最辉煌时期的一颗明星,是对现代水彩风景画开创新纪元的功勋画家。这位才华横溢的青年画家,在他短短 27 年的一生中,留下了许多为后世称赞的优秀作品(见图 3-4-10 和图 3-4-11)。

格尔丁以他的建筑设计图及地形测绘图还有绘画成名。他在风景面上使用水彩使他成为现代水彩画的创始人之一。他以染彩见长,而又在不同色彩物象的阴影中善于抓住色彩的倾向,充分表现暗影中的实体,使本来是比较简练的淡彩画在他的笔下变成了多彩的水彩面。格尔丁尽管英年早逝,但其在水彩绘画上的成就,连水彩大师泰纳也赞叹不已。在他的成就基础上,泰纳又向前发展了水彩艺术的辉煌成果,使水彩画从以线为主和为版画服务的桎梏中解放出来。格尔丁的成就直接影响和启示了许多对英国水彩画家,其中以德·温特、布宁敦等最为明显。

图 3-4-10 汤姆斯·格尔丁作品（一）

图 3-4-11 汤姆斯·格尔丁作品（二）

第五节

壁画

壁画是一种装饰墙壁和天花板的绘画，可说是最原始的绘画形式。最早的壁画是在法国的拉斯科洞穴中发现的，因此壁画有时也称洞穴画。随着历史的发展，壁画逐渐变成建筑装饰，它是室内装饰的一种。彩砖也是壁画的一种。都市里面的街头涂鸦，也算是壁画之一。户外广告如果是用绘画的形式制作的，也符合壁画的定义。可以说，所有以绘制、雕塑或其他造型手段在天然或人工壁面上制作的画都可称为壁画。

作为建筑物的附属部分，它的装饰和美化功能使它成为环境艺术的一个重要组成部分。壁画作为人类历史上最早的绘画形式之一，现存史前绘画多为洞窟和摩崖壁画，因此在世界各国都有独具魅力的创作形式。早在 3000 多年前，埃及人就运用蛋彩技术绘制墓室壁画，此后又由罗马传至欧洲，并且成为后来风靡欧洲的油画的前身。随着绘画材料的丰富而发展出绚丽多彩的壁画技法，在中世纪至文艺复兴时期达到巅峰。此后由于油画颜料的出现以及艺术品市场的转变，壁画创作逐渐被可以随意搬动运输的架上绘画取代。

中国最早脱离原始艺术的壁画创作，可追溯到陕西咸阳秦宫的壁画残片，距今有 2300 多年。汉代和魏晋南北朝时期壁画也繁荣一时，20 世纪以来出土者甚多。唐代形成壁画兴盛的黄金时期，如敦煌壁画、克孜尔石

窟等是当时壁画艺术的高峰。宋代以后,壁画逐渐衰落。直到中华人民共和国成立后,才迎来了现代壁画的蓬勃发展时期。壁画如图 3-5-1 所示。

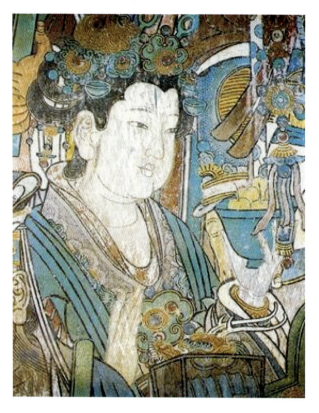

图 3-5-1　壁画

一、壁画的分类及材料　　ONE

壁画以技法区分,有绘画型与绘画工艺型两类。绘画型指以绘画手段尤其是手绘方法直接完成于壁面上。绘画工艺型是指以工艺制作手段来完成最后效果的壁画。由于手工工艺或现代工艺的制作,加上各种材料的质感、肌理性能各有区别,能达到其他绘画手段所不能达到的特殊艺术效果,故被现代壁画(见图 3-5-2)所广泛采用。

(一) 绘画型

1. 干壁画

干壁画直接在干燥的壁画上绘制。它先用粗泥抹底,再涂细泥磨平,最后刷一层石灰浆,干燥后即可作画。

2. 湿壁画

湿壁画用清石灰水,在古代欧洲使用比较多。它是壁面基底半干时,调和颜料进行绘制。颜料与未干燥的墙面经过渗透而牢固结合,干燥之后产生一种特殊的效果。由于必须一次完成,容错率低,不容打草图与修改,着色后立即渗入,色彩晦暗而且浓重,需要掌握预想效果,所以技巧上难度极高。

3. 蛋彩画

蛋彩画以蛋黄或蛋清为主要调和剂的水溶颜料,在干壁上作画,不透明、易干、有坚硬感,但易脱落,要涂上亚麻仁油或树脂作为保护层方可保存长久。盛行于文艺复兴时代,15 世纪以后逐渐为油画所取代。

4. 蜡画

用蜡与颜料混合,画在木板或石质等不同材料的基底上,然后经过加热处理,使其表面发生变化,产生一种有光泽的表层。蜡画(见图3-5-3)最早诞生于希腊,在罗马庞贝壁画中,曾发现这种画法,后来在圣像画中使用较多。

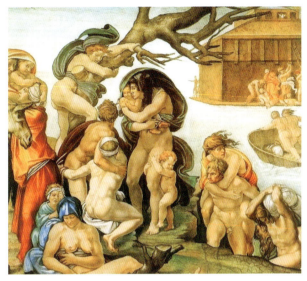

图 3-5-2　现代壁画

图 3-5-3　蜡画

5. 油画

油画是欧洲15世纪以后发明的,以亚麻仁油为调和剂,一般是在亚麻布或木板上作画,很少在泥地壁面上绘画,为降低画面的光泽,通常使用干酪麦加白垩、锌白粉制作吸油底子。

6. 丙烯画

丙烯画是使用人工合成的酸为调和剂。干得快、无光泽,可以避免油画材料慢干、画面反光的弱点,现代壁画依然沿用。以上画法有时混用,或与工艺制作、浮雕结合。

(二) 绘画工艺型

1. 壁雕

壁雕(见图3-5-4)介于雕刻与壁画之间,由于倾向平面化构图,主要不是以体积造型为主要表现手段,所以仍接近壁画。它有浅浮雕、深浮雕及阴刻线等不同表现手法。现代除石质材料之外,还有用水泥、陶瓷、木雕、人造树脂、青铜、铝金、不锈钢等多种材料制作的壁雕。

2. 壁刻

壁刻(见图3-5-5)在水泥基底上用工具刻制完成。它用水泥掺和白垩土、石灰、石英砂再调进颜料做出多层不同颜色的壁面,趁漆面未干时使用雕刀等工具剥刻出不同色层,构成画面。

3. 镶嵌壁画

镶嵌壁画是一种古老的技法,最早出现在西亚,现代也有新的应用。它主要以水泥调入其他黏合剂,将色石子、陶瓷片、色玻璃、料器、贝壳、珐琅、宝石等不同颜色的颗粒黏合起来拼成画面。此外还通过使用大块石料(大理石)、木材板块、色玻璃镶成。镶玻璃,古代西方用在教堂的玻璃窗上,现代已应用到一般建筑的壁面上,主要分高温玻璃与普通玻璃、透明与不透明等不同品种。

4. 陶瓷壁画

陶瓷壁画便于制作,坚固耐久,有良好的视觉效果,是现代壁画广泛使用的形式之一。另外,还可利用各种

图 3-5-4　壁雕

图 3-5-5　壁刻

工艺和材料制作壁画，如磨漆、漆画、织毯、印染、人造树脂、合成纤维等。现代壁画涉及门类广泛，已成为绘画、雕刻、工艺、建筑和现代工业技术等学科间的一种边缘艺术。

传统的绘画型壁画有油画、丙烯画、重彩、大漆等绘画形式。以软质材料如棉毛、丝麻及各种新的合成材料为辅，制作壁画表面肌理。工艺型壁画则以硬质材料，如陶瓷、马赛克、木材、砖石、玻璃、金属等为主制作，将平面的绘画和立体的雕塑结合，制作出浮雕式壁画。但由于壁画介于绘画和浮雕之间，所以其制作材料也逐渐跨越各美术门类而多元化。

二、壁画的主要技法　　　　　　　　　　　　　　　　　　　　TWO

1. 湿壁画技法

湿壁画技法是墙壁绘画的最持久的形式。先在作画的墙上抹上粗糙的灰泥，形成"粗灰"层。将草图描画在灰泥之上，然后渗进墙壁里。接着在其上覆盖一层"细灰"层，并且在上面重画一遍。画家在这层潮湿的新泥灰上，用石灰水调和的颜料作画。在这一阶段，颜料和墙壁就会永久地融合在一起。湿壁画如图3-5-6所示。

这种绘画方法要求画家用笔果断干脆、准确无误，因为颜料一旦被吸收进灰泥中，要修改就格外困难了。所以并非所有的画家都能胜任这一艰苦而复杂的工作。在墙壁上作画时，不必等着墙皮完全干燥后再画，而是在墙灰半干未干时就可以作画了。这样，画上去的色彩容易渗入潮湿的墙皮里，色彩与墙皮混在一起不易脱落。

2. 蛋彩画技法

蛋彩的调配是一项复杂的技巧，主要的用料有蛋剂（蛋黄或蛋清）、亚麻仁油、清水、薄荷油、达玛树脂、凡立水、酒精、醋汁等。配制较复杂，配方不同，使用方法及效果也不尽相同。

蛋彩画（见图3-5-7）底子按古法制作，在平实干燥的木板拼合之后，敷以加胶温热的石膏涂料。石膏涂料需干后反复打磨，使其高度平滑方可使用。蛋彩多使用透明颜料，不易覆盖深色。因此制作时须由浅及深、由淡及浓，先明后暗，或薄施，或厚涂，前后程序非常重要。蛋彩画由于石膏底子吸水性强，蛋彩在上面干燥极快并留有明显的笔迹，所以不宜先以大笔挥洒或施以大面积的渲染，通常多以小笔点染为主，重叠交织的画法为主。

蛋彩画颜料干得快，作画时每次只能上较薄的一层，并尽量使用十字形笔触使颜料能均匀地形成肌理。由于干得快，画家必须在极短时间内处理好光线、明暗；所以在质感的要求上就比较高。此外蛋彩画还有未干的

图 3-5-6　湿壁画

图 3-5-7　蛋彩画

时候,颜色比较浅;干了之后,颜色就会变深且有光泽;还有一种朦胧而柔和的效果。不过蛋彩画因为不能像油画一样反复涂厚,所以很少有像油画那样颜色深重的作品。

3. 马赛克镶嵌画技法

镶嵌画在初期主要是用大卵石拼镶出图案以装饰地面。以后逐步发展到采用多种材料,包括玻璃、陶瓷、金属、大理石、贝壳、珠宝、玉石、木材等,用途也逐渐扩大到作为建筑物内外墙面、地面、顶棚等的装饰,画面内容涉及劳动、娱乐或战争场面及统治者的政治、社会活动等。4世纪,拜占庭帝国的马赛克镶嵌画发展很快。

它以镶嵌艺术与建筑艺术的完美结合为特点,神秘、庄严而富装饰性,6世纪达到鼎盛时期,甚至取代了壁画而成为欧洲中世纪教堂的主要装饰艺术。所用镶嵌材料除彩色玻璃外,还杂以金、银、珠宝、玉石等,闪耀迷人、金碧辉煌。这一时期镶嵌工艺采用化页余式铺贴法,即使镶嵌的料块与墙面有一定的夹角,以形成光线的反射,从而可随观众视点的移动而产生一种闪烁不定、时隐时现的神奇效果。19世纪,随着哥特式建筑的复兴,导致现代马赛克镶嵌画艺术应运而生。墨西哥是现在运用马赛克镶嵌画艺术最普遍的国家。20世纪60年代以来,马赛克镶嵌画开始用于家具装饰。

壁画是一门不断发展和变化的艺术。当代壁画已经远远地超越了传统壁画的概念,其创作技法也早已脱离了绘画的范围。作为随时依傍着环境与建筑空间发展与变化的、大型的、公众的艺术,它已经成为一个多艺术门类、多材质工艺、综合运用的全新领域。当代壁画给这个最古老的画种无论在观念方面,还是在技法方面都注入了最宽容的、最具当代科技语言和语法的现代化品格。

马赛克镶嵌画如图3-5-8所示。

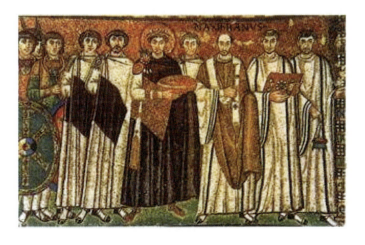
图 3-5-8　马赛克镶嵌画

三、名家名作欣赏

壁画是最早的独立绘画形式。最早的距今约2万年。中国近年发现摩崖壁画已有数十处,有的被认定为新石器时代的产物。随着建筑技术的发展,壁画从洞窟摩崖壁画转向建筑壁画。古代壁画多分布在神庙、宫殿、寺院、庭苑、石窟、陵墓等建筑物中。文艺复兴是西方壁画史上的璀璨的时代。现代西方绘画和建筑风格及科学技术的发展,也对壁画形式的风格变化产生了极大的影响。

(一)欧洲传统壁画

欧洲壁画历史悠久,源远流长。从古代经中世纪到近代、现代,欧洲壁画延绵不断,随着历史不断发展。其间,壁画艺术大师代代相承,人才辈出,创作了许多不朽作品。同时,由于历代大师对壁画材料及技法的不断研究和改进,催生了油画这一新的画种,从整体上推动了欧洲艺术的前进。

1. 拜占庭镶嵌画

镶嵌画由小块彩色大理石或彩色玻璃拼嵌而成。色彩鲜明璀璨是它的基本特点之一。现存作品以拜占庭艺术中以镶嵌画最为丰富。拜占庭艺术风格的特点是它承续早期基督教艺术风格,内容表现受宗教的影响,大都描述圣经的故事或基督的神迹,富有装饰性、抒情性与象征性。

早期的拜占庭镶嵌画作品的形式处理手段多强调装饰性,不表现背景,有着几乎完全相同的姿势的人物造型及很少有三维空间感。圣维塔莱教堂祭坛两侧的镶嵌画是拜占庭美术的杰出代表。画中人物面部表现出一定的个性特征,这在拜占庭美术中是十分罕见的。

后期拜占庭镶嵌画和壁画强调严格的秩序,以及画像几何关系的完美与和谐。教堂装饰统一化,作品的主题处理及其在教堂里的布局都须遵循固定的模式。在绘画形式上,风格化的线条描绘成为造型的主要手段,空间观念更加抽象,色彩更加单纯,人物形象失去了肉体的概念,成为一种精神象征。作于10世纪末的圣索菲亚教堂镶嵌画是这种风格的代表作品。

帕里奥洛加斯时期,镶嵌画和壁画的纪念性相对减弱,宏大的构图让位于纤巧而精微的细节描绘。绘画题材内容增多,题材处理更加自由。但是,整个装饰体系却失去了原有的统一性和整体感。镶嵌画减少,湿壁画大量出现。这一时期的重要作品有君士坦丁堡乔拉教堂的壁画和镶嵌画,其中镶嵌画的代表作《玛丽亚的生涯》以优雅细腻的色调著称。

2. 乔托(Giotto di Bondone)

乔托迪邦多纳是意大利画家与建筑师,意大利文艺复兴的创始人,被誉为"欧洲绘画之父",也有美术界的但丁的称谓。乔托是圣弗朗西斯教派(St. Francis)的历史画家。尽管他的绘画内容上仍然以宗教内容为主,还带有近似中世纪蛮族美术的稚气,但在他的绘画中却潜藏着与宗教文化相对独立的世俗精神和与蛮族美术截然不同的客观精神。

1300年初期,乔托陆续绘制了相当多的宗教壁画,其中有阿西西教堂的《圣方济归来》宗教故事壁画,圣克罗齐教堂巴第礼拜堂中的宗教故事壁画。而代表作圣方济的宗教壁画在西方绘画史上占有极重要的地位,史家以此认为乔托是第一个试图画出有透视感和深度空间的画家。在乔托的其他作品当中,也明显看出他对画作中真实空间的表达有相当的功力,有些甚至搭配了真实教堂内部的透视感来构图。乔托全新的艺术观不仅在他的艺术中奠定了质朴、清新、庄严、厚重的审美境界,而且为后人提供了一种研究和表达自然的艺术的方式。乔托作品如图3-5-9所示。

3.《创世纪》

由米开朗基罗所创作的西斯廷礼拜堂天顶画《创世纪》系列,是文艺复兴时期最具代表性的壁画作品,是美术史上面积最大的壁画之一。米开朗基罗在大厅的中央部分按建筑框边画了连续9幅大小不一的宗教画,均取材于《圣经》中有关开天辟地直到诺亚方舟的故事,分别名为《神分光暗》《神水分陆》《创造亚当》《创造夏娃》《诺亚献条》《洪水》《诺亚醉酒》。

作《创世纪》之前,米开朗基罗从未进行过壁画创作。他从老家佛罗伦萨雇来画匠,按他设计的草图在西斯廷的天花板上绘制湿壁画,自己则在一旁观察学习。经过一段时间的学习和练习,米开朗基罗完全掌握了湿壁画的技巧之后,就开始了独立创作。米开朗基罗所使用的颜料都是由他自己发明和调制的,在当时都是独此一家的。西斯廷天顶画中最重要的作品是《创造亚当》(见图3-5-10)。画面以亚当的躯体为中心,而背景则作了简约化的处理。亚当年轻健壮的体魄被画家表现得充满着力与美,孕育着生机。亚当伸手去接触那赐予他生命的上帝的手,为他注入活力。这神指与人指的触碰是整个画面的视觉焦点,也无疑是整个《创世纪》的代表。

图3-5-9 乔托作品

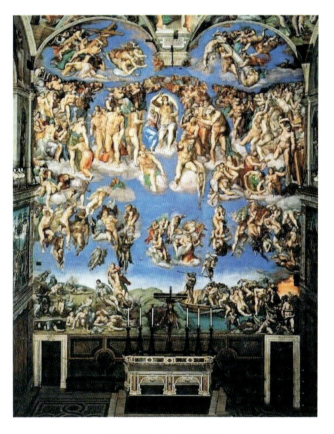

图3-5-10 《创造亚当》

西斯廷礼拜堂天顶壁画完工24年之后,米开朗基罗又绘制了西斯廷礼拜堂祭坛壁画《最后的审判》。与天顶画一样,祭坛画同样表现出米开朗基罗卓越的画技和崇高的人文主义思想。

4. 丁托列托

丁托列托是威尼斯画派的代表人物。他曾在提香画室学画,作品继承提香传统又独具创意,在叙事传情方面突出强烈的运动,且色彩富丽奇幻,在威尼斯画派中自成一派。

丁托列托年轻时崇拜提香的色彩和米开朗基罗的造型,终于在提香和米开朗基罗成就的基础上创立了自己的风格。他的构图大胆突出,追求画面人物激烈运动感,往往运用光与影的对比来强调激烈的人体动势,常用些难以表现的透视角度夸张地描绘人物,借以加强画面的汹涌气氛。《天国》这一类壁画等都是画在威尼斯

图 3-5-11　丁托列托的作品

宫殿的大厅里，和米开朗基罗的《末日审判》一起，说是世界上最大的壁画之一。丁托列托的其他代表壁画作品（见图 3-5-11）有《圣马可的奇迹》《耶稣在十字架上》《玛利亚参拜教堂》等。

（二）中国古代壁画

中国的壁画发展可以追溯到石器时代，内蒙古阴山岩画是最早的壁画之一。然而真正称得上有意识的艺术创作，是自先秦时期开始的。秦汉时代的壁画以宫殿寺观壁画和墓室壁画为主。隋唐时期的壁画题材范围变得更加广泛，场面宏大，色彩瑰丽。无论是人物造型、风格技巧，还是设色敷彩都达到了前人所不及的水平。元代壁画比较兴盛，分布地区也最广。在继承唐宋和辽金壁画传统基础上亦有改革，有佛教寺庙壁画、道教宫观壁画、墓室壁画、皇家宫殿和达官贵人府邸厅堂壁画等。到明代，继承唐宋传统的寺庙壁画仍是壁画的主要表现形式，较之前代，明代的壁画显得更加规范化和世俗化，展示不同宗教和不同教派之间的文化融合。清代寺庙壁画与宫廷壁画中，最引人注目的是有关现实重大题材的描绘及民间小说与文学名著的再现。

中国传统壁画的制作方式与西方的干壁画技法极为相像，在经过修整的土壁和砖壁的墙面上，先抹上麦草泥层，然后涂抹白灰，刷平墙面，起稿作画。画稿常以木炭条勾勒，修改之后，正式描线，最后根据题材的不同而涂上相应色彩，或浓色平涂，或分层晕染。所用色彩都是各种矿物颜料，在经历了漫长的历史岁月之后依然能很好地保存下来。

1. 敦煌壁画

敦煌壁画泛指存在于敦煌石窟中的壁画。敦煌壁画包括敦煌莫高窟、西千佛洞、安西榆林窟，共有石窟 552 个，有历代壁画五万多平方米，是我国乃至世界壁画最多的石窟群，内容非常丰富。敦煌壁画的内容丰富多彩，它和别的宗教艺术一样，以描写神的形象、神的活动、神与神的关系、神与人的关系以寄托人们善良的愿望为主，用以安抚人们心灵的艺术。因此，壁画的风格具有与世俗绘画不同的特征。敦煌壁画的内容主要包括佛像画、经变画、故事画、供养人画、装饰图案画等。其中，故事画根据内容又可分为宣扬释迦牟尼生平事迹的佛传故事画；描绘释迦牟尼前世的各种善行，宣扬"转世轮回""因果报应"的本生故事画；以及表现佛门弟子、善男信女和释迦牟尼度化众生事迹的因缘故事画。著名的敦煌壁画有九色鹿救人、释迦牟尼传记、萨锤那舍身饲虎等举世闻名的壁画故事。在技法上敦煌壁画继承了传统绘画的变形手法，巧妙地塑造了各种各样的人物、动物和植物形象。由于时代不同，审美观点不同，变形的程度和方法也不尽相同。早期变形程度较大，有较多浪漫主义成分，形象特征鲜明；隋唐以后，变形较少，立体感增强，写实性日益浓厚。敦煌壁画各个窟的时代都不同，风格不同也成为其一大特点。敦煌壁画的定型线是比较严谨的，早期的铁线描，秀劲流畅，用于表现潇洒清秀的人物，如西魏的诸天神灵和飞天，线描与形象的结合堪称完美。

敦煌壁画中有灵形象（佛、菩萨等）和俗人形象（供作人和故事画中的人物）之分。这两类形象均出自现实生活，但又具备不同性质。从造型上说，俗人形象富有生活气息，时代特点也表现得更鲜活生动。而神灵形象则变化较少，想象和夸张成分较多。从衣冠服饰上说，俗人多为中原汉装，神灵则多保持异国衣冠。晕染法也不一样，画俗人多采用中原晕染法，神灵则多为西域凹凸法。所有这些又会随着时代的不同而不断变化。

敦煌壁画如图 3-5-12 和图 3-5-13 所示。

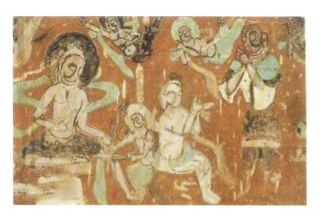
图 3-5-12 敦煌壁画（一）

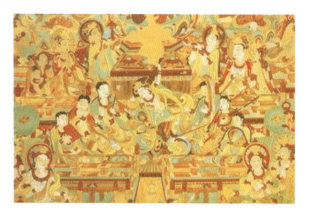
图 3-5-13 敦煌壁画（二）

2．永泰公主墓壁画

永泰公主墓是乾陵 17 座陪葬墓之一，1960 年至 1962 年发掘，是中华人民共和国成立以来发掘出的最大的一座唐代女性墓葬。永泰公主墓虽然早年已遭偷盗，但出土各类文物仍有 1000 多件，尤其是墓室壁画，内容丰富，题材广泛，生活气息浓厚，富有浓厚的时代特征，是中国古代壁画史上难得的佳作。壁画主要分布于从墓室及甬道的墙壁上。有宫廷仪仗队、天体书、宫女图等。《史记·天宫书》里把星际天宇划分成四大区域，即东宫、西宫、南宫、北宫，四宫分别以青龙、白虎、朱雀、玄武作为代表。左青龙、右白虎飞鹏于流云中，在墓道里不但表示吉祥，而且能确定方位。后面紧随一组威武雄壮的仪仗队伍。仪仗出行图是这一时期唐墓壁画的重要题材。华丽典雅的阙楼图、富贵森严的列戟图，都给人一种气势宏伟、威武壮观的感觉。前基室中，上圆像天，绘有天体图。东面的山峦、金乌与西面的月亮遥遥相对，还有数不清的满天星辰。下方法地，则绘有唐代建筑，体现了古人的"天圆地方"之说。墓室四周绘制八幅壁画，东壁上的《宫女图》（见图 3-5-14）保存最为完整，也最为生动传神。画面上有九人，分两行排列，宫女个个面色红润，梳着流行的发式，身着时髦的服装。走在最前面的宫女，双手挽着披巾，挺胸趋步前行，姿态雍容华贵，有人推测她可能是永泰公主，也有人认为她很可能是领班。随后宫女面相和神态各异，服饰与发型不同，分别捧盘执杯，抱物持扇，或拿拂尘，或端蜡烛。在徐步缓行中组成了一个分工明确的服务队列。再现了 100 年前宫廷奴婢侍奉主人的生动场面。

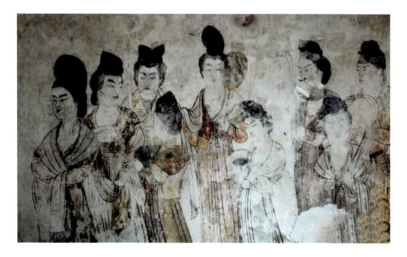
图 3-5-14 《宫女图》

3．永乐宫壁画

永乐宫又名大纯阳万寿宫，位于山西省芮城县城北，始建于元代，施工历时 110 多年，才建成了这个规模宏

大的道教宫殿式建筑群。其艺术价值最高的首推精美的大型壁画，它是我国绘画史上的重要杰作，即使放在世界绘画史上也是罕见的巨制。

永乐宫壁画，满布在无极殿、三清殿、纯阳殿和重阳殿四座大殿内。这些绘制精美的壁画总面积达960平方米，题材丰富，画技超绝。它继承了唐宋以来优秀的绘画技法，又融汇了元代的绘画技巧，形成了永乐宫壁画的独特风格。

主殿三清殿中的壁画《朝元图》描绘的是群仙朝谒元始天尊的情景。画中共有天神289身，帝后主像高达2.85米，玉女的身高也在1.95米以上，超过了一般真人的高度。整个画面气势雄伟，众神男女老幼形态各异，衣冠服饰不尽相同。人物的神情面貌更是极富变化，有须发巍立、横眉怒目的神王，也有持花微笑、凝眸欲语的玉女，有神态恭谨的仙候，也有恂恂儒雅的学士。种种情态杂居一画，使人感到变幻无穷，显得生动逼真，富有韵味。在艺术上运用了巧妙地运用了寓动于静的构图方法，组成宏伟的构图，形象之间顾盼有神，表现出传统线描艺术的高超成就。线条圆浑有力，豪放洒脱，各种质地的服饰器物，各种自然景观都描绘得栩栩如生。尤值一提的是壁画辉煌灿烂的色彩效果。在富丽堂皇的青绿色基调下，有层次地以少量红、紫、蓝等色，加强了画面的主次和素描的质感，构成了节奏与韵律，使得画面更加活泼跳跃。用色方法主要是平填，色块并列，除云彩晕染外，其他晕染很少。画中的石青、石绿，在近700年的现在依然艳丽夺目。从目前发现的我国古代绘画遗迹来看，元代人物画大幅的极少，三清殿《朝元图》正是作为研究、借鉴元代绘画的范例，并能从中得到发展中国传统绘画艺术的重要启示。

永乐宫壁画用传统的程式画法，却将近三百个形象做到无一雷同之感。作为唐、宋绘画艺术特别是壁画艺术的直接继承者，永乐宫壁画在我国绘画史上有着超然的地位。它为人们进一步破译中国宗教人物画高峰时期的唐代壁画面貌提供了很好的摹本。它承前启后，继往开来，不但独立于黄子久、王蒙、倪瓒、吴镇元四家文人山水画之外，成为独立的宗教人物画体系，而且是中国宗教壁画的顶峰。

永乐宫壁画如图3-5-15和图3-5-16所示。

图3-5-15　永乐宫壁画（一）

图3-5-16　永乐宫壁画（二）

第四章
雕塑

MEISHU
JIANSHANG

雕塑艺术是美术的主要种类之一。它作为一种艺术形式，主要依靠各种可雕刻和塑造的物质材料制作出实体形象，以此来表达思想感情。雕塑的种类可分石雕、木雕、玉雕、泥雕、陶塑或纪念性雕塑、建筑装饰性雕塑、城市园林雕塑、宗教雕塑、陵墓雕塑、陈列性雕塑等。

在欣赏雕塑作品时，不仅要了解雕塑作品本身的艺术价值，而且要了解一件作品产生时的社会大气候和它与时代的契合程度。用更加具体的语言表述的话，便是从欣赏其内容意义以及形式语言这两个主要的方向入手。只有这样，才能对一件作品的价值形成一个清晰立体的轮廓，才能较专业、较深入、全方位地理解作品本身。

第一节 雕塑的种类、形式、技法及流派

欣赏者往往由于雕塑分类方法的纷繁复杂，混淆了不少类别之间的区别，而比较清晰的方法是掌握分类的标准。其中雕塑按照空间不同可分为圆雕、浮雕和透雕。按照材料不同可分为金属雕塑、木雕、陶瓷雕塑等。按照造型方法不同可分为具象雕塑、变形雕塑、抽象雕塑等。雕塑其他常用类别有纪念性雕塑、装饰性雕塑、架上雕塑、室外雕塑、城市雕塑、环境雕塑、公共雕塑等，而雕塑技法最简单的归纳有加法与减法。加法即塑造，即指的是从无到有的方法，具体来说便是使用软性材料进行雕塑形体的构成。减法即雕刻，即指的是从已有的硬质材料上经过雕琢减去没用的部分，剩下的部分即作品。

一、雕塑的种类与形式　　ONE

雕塑的分类有很多。由于现代艺术中出现了许多新观念，运用了许多新材质新方法、新形式，而这些都导致雕塑的分类变得越发困难，标准的不同便会导致类别的不同。而相对于现代雕塑分类的纷繁复杂，传统雕塑中的分类则显得比较确切。本书中的雕塑的分类主要依据比较传统的分类方法，兼顾现代雕塑发展的时代特征。

（一）以材料为标准的分类

由于雕塑最基本的形态是三维立体造型，而主体是由某种三维立体的材料构成的。以材料作为雕塑的分类标准是比较常见的分类方法，在此之上材料本身的各种固有特点也会对雕塑成品的艺术形式及艺术思想造成影响，形成独特的艺术形式。

1. 金属雕塑

广义上的金属雕塑是泛指一切以金属为材料的雕塑作品。一件雕塑作品完成时如果呈现金属材料，那么他就可以被分类为金属雕塑，例如铸铜雕塑、铸铁雕塑、金属焊接雕塑等，其中包含古典雕塑和现代雕塑中所有

以金属为材料的作品。而狭义上的金属雕塑,则指现代雕塑创作中,以探索金属材料特性和表现力为理念,以此展开进行创作的作品。自19世纪末开始,金属被理解为一种独立的材料和造型语言,运用切割、焊接等新工艺直接进行创作。狭义的金属雕塑在创作理念上,颠覆了传统雕塑作品的创作原则,是在鉴赏金属雕塑时应该首先了解金属雕塑的概念。

2. 木雕

木雕泛指一切以木为材料的雕塑作品。古今中外,形式五花八门,内涵丰富多彩的木雕作品在艺术发展史中不断涌现。而如果按照内涵来简要分类木雕的话,可以分成各国的民间木雕、古典主义木雕和现代木雕。各国民间木雕一般由本国本民族古老技艺传承下来,拥有当地独特的信仰特色和别具一格的处理方法,例如浙江东阳木雕、广东金漆木雕、温州黄杨木雕、福建龙眼木雕等。这些木雕历史悠久,具有明显的传统工艺特色。古典主义木雕则由学院雕塑家制作,他的目的是再现现实事物,内容多为表达某种社会内涵,是有别于其他材料的特殊形体处理方法的雕塑形式。现代木雕一般指将木质本身的材料特性作为作品创作主旨的雕塑,其中大部分为形形色色的装置,采用的处理手法也区别于另两类雕塑,比如为了表达作品的内涵作者会采用烧、烤、钉、铆等处理方法。

3. 泥塑

泥塑在学院雕塑领域中常常只作为雕塑制作过程中的一个阶段存在。这是由它不便于长期保存的特性决定的。因此在学习过程中,使用泥塑便于不断修改,以掌握各种技巧,也常常在雕塑家木雕、石雕等的中间试验过程中使用。但是,各国原始雕塑或古代雕塑中,泥塑的出现频率很高。特别是在中国,泥彩塑作为一个很重要的雕塑类别被长期应用在雕塑创作中,在长期发展后形成了较完善的艺术形式和技巧,具有独特的艺术表现力。

4. 陶瓷雕塑

陶瓷是远古时代就被广泛应用的材料。从广义来讲,陶瓷雕塑泛指各种使用陶瓷进行创作的雕塑作品。而它包含的内容形式广泛,如传统意义上的陶瓷具象雕塑,各种民间陶瓷雕塑及陶艺作品。陶艺是其中较晚出现的现代雕塑门类,以追求材质特性为理念。为了表现某种抽象概念和思想感情,可以赋予其形式的象征性和含义的象征性。

5. 比较特殊的材料以及多媒介艺术

在雕塑领域,由于一些材料本身的独特性,使得它们在雕塑领域被广泛应用,同时使用这些材料创作的雕塑作品具有丰富的内涵和形式特征。现代雕塑发展以来,理念转化为追求艺术的自律和形式的独立性,因此较多雕塑家将开发新材料和运用的独特性当作艺术创作的内涵来追求,使得雕塑中所应用的材料更加多样化,可以说层出不穷。比如,多媒体艺术中声音、灯光、数字媒体、物品等复合材料都被拿来作为艺术理念表达的媒介;集成艺术中使用现成品、垃圾创作作品,女性艺术中广泛应用玻璃和纤维两种材料,用以表达艺术家对女性主义艺术的观念。

(二)以造型特征为标准的分类

自雕塑作为一个独立的艺术门类出现以来,其风格和样式百花齐放。本书按照造型特征中作品形象与自然对象的相似程度作为划分作品风格标准。这种分类方法比较直观,造型特征相似的作品,内涵可能会天差地别。对欣赏者而言,了解这种分类方法及内涵上的区别,能在看似相同造型特征的雕塑上更加容易地分辨其内涵和观念上的不同之处。这一点是雕塑鉴赏者在雕塑欣赏过程中必不可少的。

1. 具象雕塑

具象雕塑指形象与自然对象基本相似或极为相似的雕塑。具象雕塑作品中的艺术形象都具备可识别性,

例如希腊的雕塑作品、近代的写实主义作品和现代的超级写实主义作品，其形象都与自然对象十分相似。具象雕塑的发展贯穿于整个雕塑发展过程中。随着艺术思潮的变迁，有时兴盛，有时衰退，但从未消亡，至今它仍是雕塑创作中重要的艺术风格。欧洲古代的"模仿说"、中国古代的"应物象形"、达·芬奇等人的言论都是具象雕塑所依据的艺术理论表述。

造型特征上的视觉真实性或客观性是具象雕塑的整体特征。而这种真实性客观性所指的并非是内容上的，而是艺术形式上的。古典主义雕塑（自古希腊开始至19世纪末罗丹的雕塑之前）与现代主义雕塑（19世纪末罗丹的雕塑创作开始至今）中的具象雕塑虽都具备视觉上的真实性，但其内涵上具有天壤之别。

古典主义具象雕塑的总体特征：通过典型的艺术形象表达内容；普遍具有功能性，比如审美功能、纪念功能等；普遍具有情节性或叙事性；总体而言具有再现性。例如：希腊雕塑就是如此；而现实主义雕塑在形式上也是具象，但在内容上则是再现现实生活。

现代主义雕塑中的具象雕塑，内涵上追求形式上的独立性、艺术的非功利性、观念性（即内容的抽象性），同时具备造型上的真实性、客观性，总体而言具有表现性。简而言之就是其形式具象、内容抽象。例如：波普艺术中的具象雕塑，其形式上的具象几乎到了具象的极致，连人物形象的肤色、毛孔、头发、衣服等都纤毫毕见，但其主要内容为表现抽象的理念而非再现人物的形象本身或表达某种情节。

2. 变形雕塑

变形雕塑指使用变形这一造型手法创作的雕塑，这种分类着眼于形式上和造型手法上的区别。变形的造型手法是在创作过程中有意将艺术形象扭曲化、畸形化从而得以达到某种艺术效果。之所以将运用变形这一造型手法的雕塑单独作为一类，主要针对在雕塑欣赏中普遍存在的混淆抽象与变形两种概念的现象。变形雕塑侧重于线条所造成的雕塑整体的优美韵律，注重造型本身形与线的视觉效果。这种雕塑把线条和强调主观处理的装饰性，置于空间体量和自然结构之上，对外部世界的再造，是一种使得作品想要表达的情绪强烈化、浓郁化、鲜明化、夸张化的手法，增强了作品的表现力。变形这种造型方法自古以来在雕塑创作中就有应用。从中国古代画论中"外师造化，中得心源，妙在似与不似之间"等论述，可看出中国古代艺术中为了注重精神表达，对自然形象进行变形处理的艺术思想。

变形手法也被广泛应用在古典主义雕塑中，例如中国陵墓雕塑中天禄等石兽雕塑的曲线化处理；印度曼陀罗艺术中雕塑人物形象的整体流线型、韵律化处理；中世纪雕塑中对人物形象的拉长及体积的压缩等都属于变形的造型手法在雕塑中的运用。古典主义变形雕塑是在形式上改变了具象的形象，而内容上仍属于形象表达内容、情节性或叙事性、功能性及再现性的范畴，只是这样的手法更激烈地表达了作品的情感或情绪等。所以，其内容上区别于抽象雕塑，形式上区别于具象与抽象雕塑。

现代变形雕塑，变形手法已然渗透于创作的全过程。从单纯的、局部的表现技巧上升为一种自觉的、带整体性的创作理念。随着创作主体观念、思维模式和观察方式的转变，这种现象成为一种必然。它借助具体的艺术技巧，形成一种有别于古典主义的、独特的艺术形式。现代雕塑中的变形手法运用不胜枚举，例如：马约尔的人体雕塑将具象人体进行了整体体量化，建筑化为理念的变形处理，表达了对雕塑体量的崭新认识；英国雕塑家亨利·摩尔的人体雕塑，将人物形象与自然物的形态融合变形，寻找带有自然活力的雕塑造型语言；贾柯梅第的作品中人物的形体被变形压缩至最低限，而这种造型上的删减，表现了雕塑家焦虑与虚无的精神世界。

3. 抽象雕塑

抽象一词的本义是指人类对事物非本质因素的舍弃和对本质因素的提炼。抽象雕塑广义的定义是指所有使用这种造型方法的雕塑作品。然而在雕塑的整个发展过程中，纯粹的抽象雕塑作品可说是少之又少。所以这里采用抽象雕塑狭义定义，这个定义于20世纪兴起于欧美，主要指的是现代主义的、采用抽象造型方法的雕

塑作品。可以说,抽象雕塑中的造型方法不仅是形式上的造型方法,而且是作品内涵的重要组成部分。

现代抽象雕塑在,在发展早期表现为对自然对象外观加以简约、提炼或重组,后期则完全舍弃自然对象,以纯粹形式构成出现,称之为纯抽象,同时具有偶发性、非功利性。在创作过程中,存在以科学的理性分析为手段进行抽象化和由感性出发进行抽象化这两种取向。抽象主义思潮盛行于20世纪50年代。现代抽象雕塑整体上是对模拟自然的传统雕塑理念的翻版。这种方法在诸多现代主义艺术流派,如抽象立体主义、集成主义、表现主义、极少主义等雕塑创作中被广泛使用。

4. 具象、变形与抽象在雕塑中的融合

雕塑以具象、变形与抽象造型手法的不同来分类,那么是以造型特征中作品形象与自然对象的相似程度为标准。而在实际的雕塑创作过程中,三者的区分并不存在绝对界限,对一件作品来说,可能三个手法同时存在,只不过主次不同而已。

雕塑中的具象形象是雕塑家对外部形象的主观认识后的塑造,可能包含对对象一定程度上的偏离,因此肯定会有变形和抽象的因素存在。

许多变形雕塑的形象,包含着具象因素,也就是与自然对象有着不同程度的联系,而其变形过程中若使用了概括归纳的方法,就必然带有抽象方法的某些特征,较难区分。

抽象雕塑虽然在理念上比较明晰,但其抽象化追求是经历了不断演进的过程的,其过程中难免具有具象与变形的痕迹。

(三) 以空间为标准的分类

因雕塑本身就以占有三维空间为基本特征。以空间为标准,雕塑可非常明晰地分为三种基本形式:圆雕、浮雕、透雕。

1. 圆雕

圆雕指形体上占有三维空间,观者可从其四周多方位、多角度欣赏的雕塑。圆雕手法与形式多种多样,这种雕塑的造型手法应用范围极广,同时是最常见的一种雕塑形式。

2. 浮雕

浮雕是用压缩的办法来处理对象,基本维持在一定厚度范围内的平面上来表现三维空间,主要依靠的是透视等因素,同时只供一面或两面观看。浮雕一般是附属在另一平面上的,在建筑上使用更多,也经常可以在日常用具和器物上看到。由于其压缩的特性,所占空间较小,所以适用于多种环境的装饰。因此,近年来,浮雕在城市美化环境中的地位变得越发重要。而浮雕主要有高浮雕、浅浮雕、线刻、镂空式等几种形式。高浮雕压缩比例小,起伏大。这种浮雕明暗对比强烈,视觉效果突出,可以说是接近圆雕,甚至半圆雕的一种形式;浅浮雕压缩大,起伏小,在保持了一种建筑式的平面性的基础上,具有一定的体量感和起伏感。

3. 透雕

透雕即镂空的浮雕,也就是所谓的将雕的底板去掉,从而产生一种变化多端的负空间,并使负空间与正空间有一种相互转换的节奏。这种手法过去常用在门窗、栏杆、家具上,有的可供两面观赏。

(四) 雕塑的其他常用类别

雕塑分类中存在着很多并没有实际制定标准的分类方法,但是在传播和叙述中也被广泛应用。这种现象是合情合理的,毕竟现实生活不断变化,艺术思潮不断涌现。既定模式往往很难跟上前进的步伐,机械地进行理论归纳与叙述也是非常困难的。为了充分顾及雕塑类别名称既有状况的多样性及雕塑欣赏者欣赏过程中的实际需求,下面将这些常用的雕塑类别进行简要介绍。

1. 纪念性雕塑

纪念性雕塑是以历史或现实生活中的人或事件或某种共同观念、精神等为内容所创作的雕塑作品,大多用于纪念重要的人物和重大历史事件,其社会功能是突出主题的纪念意义。古今中外,此类现雕塑比比皆是。纪念民族精神的有埃及的方尖碑、中国的人民英雄纪念碑、法国的马赛曲纪念碑。纪念人物的有现存卢浮宫的大卫像、中国的毛泽东纪念像、苏联的列宁像。纪念事件的有苏联的集体农庄社员纪念碑、中国的抗日战争胜利纪念碑林等。户外的这类雕塑一般与碑体相配置,或雕塑本身具有一定形体完整性和永恒感。

2. 装饰性雕塑

装饰性雕塑主要功能为装饰,带有一定的工艺性,包括各种器物上的装饰雕塑,依附于建筑上的具有单纯装饰意义的雕塑等。它的主要目的就是美化生活空间,不仅表现形式多样,而且表现的内容十分广泛。各种器物上的装饰雕塑有生活器具上的立体装饰(如欧洲的具有装饰雕塑的烛台和首饰盒、中国象形造型的紫砂壶等)、各种公共设施的装饰化雕塑处理(如动物造型的垃圾桶)等。在建筑上的装饰雕塑有法国凯旋门上的纹饰浮雕、中国古代的浮雕装饰门窗、大门前的石狮子等。这些雕塑最主要的创作目的是装饰物体,美化环境等。

3. 架上雕塑

架上雕塑尺寸较小,多数在70厘米到130厘米之间。可以放置在室内或室外,一般安置在陈列架之上,雕像的高度要比人的视线略低,这样比较方便欣赏。由于它位置不固定,可随时搬动,常为博物馆、美术馆、陈列馆或展览会场所采用,并成为反映社会及表现雕塑家感受和风格的主要品种之一。架上雕塑大部分都是表现作者的个人感受,创作想法及风格,甚至是可能某种新理论、新想法的试验品。原创性是架上雕塑的特征,它既能较快地和观众交流感情,也可用于公共建筑或私人场所,起到美化装饰室内外环境的作用。

4. 室内雕塑与室外雕塑

这是将雕塑放置的地点作为分类标准的两种雕塑。该分类方法最早来源于欧洲,如今在欧洲仍被广泛使用,在我国比较少见。室内雕塑指安置在建筑物内部的雕塑,包括安置在大型公共建筑内较大的雕塑、室内大型雕塑。室内中小型雕塑由于体积较小,可随时随意移动,能增强室内布置的空间感和立体美感,其中包括架上雕塑和案头雕塑等。室外雕塑指长期安放在建筑物之外的环境中的雕塑,雕塑材料多为硬质材料,其内容包含城市雕塑、公共雕塑、环境雕塑、室外雕塑等。

5. 城市雕塑、环境雕塑与公共雕塑

这三个概念基本属于中国首创的雕塑类别,皆属于室外雕塑的范畴。而这三个雕塑名称从语义上便能够很直观地体会出其不同侧重点。城市雕塑侧重城市内部的室外雕塑;环境雕塑侧重雕塑与周边环境的关系;公共雕塑注重公共空间意识。这些属于公共艺术。

二、雕塑的技法 TWO

雕塑的技法按最简单的归纳来说就是减法与加法。

(一)减法——"雕"

1. "雕"的技法综述

雕刻是雕塑家对硬质材料的加工方法。面对一定体积的硬质材料(石头、木头等),雕塑家首先应有较成熟的艺术构思,在此基础之上对其多余的部分进行雕琢,去掉与艺术构思不符的部分,最终创作出一件作品。雕刻的过程要注意一个问题,由于是硬质材料,因此客观决定了技法只能减,不能加,因为去掉的部分一般不能再放回去。

所以,对雕刻者而言在技巧上与构思上的胸有成竹很重要。雕刻一般分为开荒、做细和打磨三个大阶段。

开荒:将粗坯(石或木等)凿去多余的部分,使得粗坯显现轮廓的过程称"开大荒";进一步打出体面结构和基本形的过程称"开中荒";一般打到离形体1厘米左右时称"小荒"。

做细:这个过程是将"开荒"后剩下的多余部分去掉,意图为重点刻画形象和找准形体的起伏结构等细微变化,这是对雕像进行艺术处理的重要阶段。

打磨:在经过做细的木石雕上,用研磨材料进行打磨、抛光后能使得硬质材料本身的材质特点得以显现,使作品增添光彩,但不是所有木石雕都需要这一工序。

2. 工具

木雕刀:一般由刀头、刀把和铁箍构成,外形和木工凿相似,专用于制作木雕。刀头分头、颈、刃三部分,材质为钢质,颈部呈圆锥形,中空,与硬木刀把镶接,木把上端敲击面镶有铁箍。而南方闽粤地区民间工艺木雕刀大部分没有木质刀把。

石雕凿:下端呈楔形或椎形,端末有刃口的凿子,专用于刻石。使用时以锤敲击上端,使下端刃部得以受力雕琢石材。按刃部形式可分尖凿、平凿、半圆凿和齿凿。

石雕锤:用于敲击錾子,雕琢石料或木雕。两端锤头尺寸稍有差别,硬木作把长约20厘米,安置位置一般位于相对于正中稍远于大的一端,以适应打击不同粗细、质量的錾子用,通常分为大号、中号、小号。

劈斧:双面、斧形、一般两端刃口方向成垂直(十字)交叉形式的石雕锤,用45号钢锻制淬硬,用来直接砍斩石面。

花锤:一种不需要通过錾子,可以直接敲击石块以取得特定表面效果的长方形石雕锤。锤头由9、12、16、24个排列规整的方椎体组成。经花锤敲击的石料成粗麻面,能产生粗犷、厚重、浑然一体的雕塑感。

(二)加法——"塑"

1. "塑"的技法综述

塑造的方法即将软质材料经过不断增加体量,从无到有地进行塑造,最终达到需要的艺术效果。

塑的步骤一般可以分为扎架子、上大泥、细节塑造、整体调整这四个阶段。其中需要说明的是,塑的方法一般提倡只加泥,而减掉泥量要尽量少,目的是训练队形体的把握能力。但是,在实际操作过程中也允许适当反复。在雕塑学习阶段和雕塑家创作的实验阶段,反复加减泥量是必要的过程,所以细节塑造和整体调整两个阶段时常是不断反复的。

由于大型软性材料容易塌陷,无法支撑自己的重量,或者在形体枝节较多的情况下,就需要在进行泥塑的第一步,根据体量和形休扎制内部支架,这称为扎架子。一般支架使用的多为金属丝或条钢以及木头和挂泥的铁丝圈,在尺寸上要小于最终形体,在造型上应考虑最终泥塑的造型特点。此阶段是泥塑的基础阶段,有了这个阶段,才能保证泥塑顺利完成。

第二步,上大泥阶段,根据对形体的理解,考虑形体尺寸、重心、特征、形体之间的穿插和体量特点因素,用最短的时间,将整体的泥量塑造上去。但是此阶段并非简单地往上加泥量,同时需要考虑体现塑造对象的总体特征,不需考虑细节。

第三步,细节塑造阶段,此阶段根据泥塑的目的不同也需要采取不同的具体方法。总体而言,根据泥塑制作者对最终作品的构想,进行不断深化塑造,以达到最终效果的过程,可能需要较长时间。

第四步,整体调整阶段,因在上一步细节处理过程中很容易失去对形体总体要求的把握,所以,应适当退至能够看到泥塑整体的稍远一些位置,对泥塑进行多角度的、整体的观察和检查,之后对不符合作品最终要求的一些部分进行微调,使之符合要求。

2. 工具

泥塑刀：可对塑泥进行抹、压、挑、贴、刮、削，以进行造型的工具。按材质主要分为非金属刀（竹、木、骨等制成）和金属刀具，刀头形状分为斜三角形、柳叶形、卵叶形、圆头、鞋底形、墨鱼骨形和拇指形，小型刀有菱角形、球形、滴水形、小脚形、耳坠形、弯钩形等。

刮刀：一般用竹或者木做把，在两头安上钢丝，将钢丝弯成方形或弧形框，用以刮泥；在一端安上刮泥钢丝，另一端做成形同匕首的竹（木）单面刮刀。我国民间艺人在实践中还创造了一些专用工具，如做衣纹的花纹刀，做花纹图案的印花刀，做眼皮挑鼻尖的开脸刀等。

木槌：一种硬材质、锤身或锤头平、方圆或略外鼓的拍击工具，常用于敲击废模、打木雕、砸泥以及塑造加泥时拍实塑泥，也可用于直接造型。在塑造时拍大面造大型，由于可以使用直到刻画细部，因此还具有部分雕塑刀的功能。长把大木槌主要用于砸泥，硬木棒槌在雕塑中具有和木槌相同功能。

（三）几种常见的雕塑后期制作方法

1. 模具翻制

雕塑的模具大体可分为死模、半活模、活模类。死模通常是指用石膏或石膏加水制成的一种简单的，能将泥塑翻成石膏、玻璃钢雕像、水泥的阴模。其主要特点是在泥塑上制作石膏阴模时需要将泥塑破坏，从阴模中取出石膏实像时，又把石膏模弄碎，使模子变废而保存实像的完整，缺点是一个模具只能翻制一件实像。半活模是指只造成原作轻微损失而无须全部拆毁泥塑便能够取下的阴模。但它在浇灌成品后仍需敲碎才能将雕像剥离开来。同时分块略多于废模，取模后只需将轻微擦伤泥塑稍加修整复原，便可重新翻制，同时可以原稿为基础加以修改变体再次翻制。活模通常用石膏或石膏加水泥制成。根据雕塑形体的曲面制模分成若干小块，每块的横向和整向的曲面值都不超过180°，以保证在翻制中能顺利取下，不损伤原作。

2. 金属敲制

金属敲制大体分为热敲和冷敲两种。冷敲又称"冷作工钣金"，是用锤打击金属薄板使之成型，之后通过拼焊制做成大型金属雕像的一种方法。用敲皮法制作的大型铜像、合金铝像、钛合金像、不锈钢像可节约大量金属。方法是将金属板放在用水泥木块、环氧玻璃材料做成的分块模型上，用锤敲打成型。热敲是将纯铜板烧红后过水，趁铜板热易塑形时敲打成型。

3. 失蜡法铸造

这是一种比较精密的熔模铸造方法。需要先将蜡或其他易熔材料熔化制成蜡胎，安上浇铸系统，做上芯模和外模，经过烘干焙烧，将蜡胎熔化舍弃，留下有空腔的铸型，四周用砂填实，便可浇铸。此法用于铸造复杂的雕塑和青铜器。在做铸型（即里、外模）时，没有必要起模，铸型无分型面，型腔厚薄均匀，铸件壁厚可小至0.3毫米以下。铸件的形状极少受限制，能在铜像中精确再现雕塑手法的细微变化。

随着科学技术的发展和艺术思潮的不断涌现，现代艺术中对材料本身特性的追求以及材料加工的方法得到了极大拓展。比如金属焊接方法的提高得以对木质材料进行烧、烙等特殊个性处理；现成品的运用；多媒介艺术中对声、光、电的运用以及数字媒介的使用；装置作品中对材料的加工摆放。

三、雕塑的流派

（一）原始雕塑

1. 西方原始雕塑

现已发现的外国原始雕塑大多数集中在欧洲，所属时代分别为旧石器时代，中石器时代和新石器时代。原

始雕塑包括原始人类留存下来的岩壁浮雕以及各种小雕像。旧石器雕塑产生于原始社会蓬勃发展的旧石器时代的晚期——奥瑞纳文化期，表现内容大多以动物为主，手法生动写实。迄今为止发现的原始雕塑大多数为小型的动物雕刻，而少数人像雕刻中，裸体女性雕像占主要地位。这些女性雕像强调夸张女性的生理特点、突出表现女性的乳房、臀部、腹部、大腿等，体现出原始时期人们对生殖和母性的崇拜。发现最早的雕像是奥地利《威冷道夫的维纳斯》。雕刻艺术是人类生活的形象记录。原始人制作雕像既不会是有意识的艺术活动，也没有明确的审美观念，完全是出于功利的目的；大部分的目的都是通过制作"母神"形象和吉祥物角器来祈求种族的昌盛。尽管如此，原始艺术家还是在某种朦胧的审美意识驱使下，出于人类艺术创造的本能，找到了表达自己目的的合适手段，把自己的理想通过对客观事物形象的把握和结合而传达出来。《威冷道夫的维纳斯》和《手持角杯的裸女》是处于原始时代的人类最早创造的雕刻艺术精品。

2. 中国原始雕塑

中国原始雕塑从表现内容上大体上可以分为动物雕塑和人像雕塑两大类。从材料上可分为陶塑、牙雕、玉雕骨雕等。中国迄今发现最古老的人像雕塑是属于新石器时代氏族公社繁盛阶段的遗物。一般这些人像雕塑以女性形象居多，陶塑人像所占比重最大，石雕与骨雕人像仅有少量出土。中国动物形象雕塑作品最早出现于新石器时代早期，多属玉雕、陶塑，也有少量牙雕和木雕，内容上有羊、猪、鹅、鹰、蝉、鸟、狗、鸡、昆虫、鱼等形象，造型活泼而简单，已具备圆雕、浮雕、线刻等不同表现形式。

(二) 古代雕塑

1. 西方古代雕塑

西方雕塑至今已有几千年的历史，在各个国家和地区、各个时代、各个民族的作品极其丰富、不仅题材内容广泛，而且形式风格多种多样。外国古代雕塑艺术包括自旧石器时代晚期至欧洲文艺复兴时期的雕塑。在这段时期出现了以埃及雕塑、罗马雕刻、希腊雕刻、中世纪雕刻和文艺复兴时期雕刻为代表的著名雕刻艺术。

古埃及雕塑艺术在圆雕中严格地遵守"正面律"，即无论人物站着还是坐着，人体都处在静止中，同时面部表情总是庄严平静地对着观众。埃及雕刻除陵墓中一部分作品外，最有影响的还是陵前和神庙的纪念性雕刻及装饰雕刻。

狮身人面像采用一整块巨大的岩石雕成，是古代体积最大、知名度最高的雕刻之一。古希腊雕刻的题材大部分取自神话或体育竞技。希腊雕刻就艺术风格的发展、变化而言，可分为古风时期（过渡时期）、古典时期（全盛时期）和希腊化时期。菲狄业斯的《雅典娜》、米隆的《掷铁饼者》《宙斯》都是希腊全盛时期的雕刻作品，古希腊雕刻创造了典雅、高尚、完美的人物形象。

古罗马雕刻很大程度上是在继承了希腊雕刻遗产的基础上发展起来的。然而古罗马在肖像的雕刻方面却有独特的贡献。古罗马肖像雕塑形象写实，而且注意人物个性的刻画，如《奥古斯都像》（见图4-1-1），表现了古罗马皇帝向部下训话传令的瞬间动作。古罗马的纪念柱、建筑广场等上面都装饰了大量圆雕和浮雕。古罗马雕塑对西方现实主义雕刻的发展做出了杰出的贡献。

中世纪时，教堂建筑成为当时的主要艺术载体，许多优秀

图 4-1-1 《奥古斯都像》

雕刻家都开始从事教堂建筑的内部陈列的圆雕和装饰雕塑制作。教堂中的许多雕刻都具有代表性,整体风格将人物拉长变形,具有较纯粹的精神表达的性质。

文艺复兴时期的14世纪到16世纪,当时西欧与中欧国家人文主义思想成为艺术的主旨。其基础是关怀人、尊重人、以人为本的人文主义世界观。意大利在文艺复兴时期成为当时的艺术中心。当时的雕塑虽多为宗教题材,但展示了完美的形象。譬如说米开朗基罗的《大卫》表现了人物的阳刚之美,雕塑人物的肌肉强劲有力,通过肌肉紧张与松弛来表现精神和肉体互相和谐的理想。文艺复兴时期的雕塑艺术达到了高度繁荣。这时期的著名雕塑家有多纳泰罗、吉贝尔蒂、委罗基奥等。

2. 中国古代雕塑

中国夏、商、周三代至清代出现了非常多的不仅具有形式感,而且内涵具有独特魅力的雕塑杰作。圆雕与浮雕是主要形式。在这两者之外还有透雕、线刻等,以材料区分有泥塑、瓷塑、木雕、玉雕、陶塑、石刻、砖雕、骨牙雕刻、竹雕、金属铸像等相当多的品种。根据用途的不同来分可区分成园林雕塑、陵墓雕塑、宗教雕塑、案头雕塑等不同类别的纪念性雕塑、工艺装饰雕塑、建筑雕塑。

在夏、商、周三代,青铜铸造雕塑最为突出。其中较为声名显赫的有四羊方尊、三星堆的站立人物等。而秦始皇兵马俑更是成为整个中国雕塑史上的奇迹。其总体风格恢宏,强调力度和气势。大量的兵马俑个个形象写实,身材矫健,可见当时雕塑者对人物的细致观察及其雕塑造型技术的精良。秦代兵马俑的写实技法在整个中国雕塑史上达到了一个前无古人的高度。

汉代雕塑主要以西汉霍去病墓和汉代画像石最有特色。霍去病石雕作为中国迄今为止发现最早的环境雕塑,是为纪念西汉名将霍去病而创作的。而汉画像石在石材外表的浮雕主题主要以历史故事、植物动物或者墓主人生前的生活场面以及神话传说等为主。此外,汉代主题为《长信宫灯》《马踏飞燕》的铜雕也是中国雕塑历史上的杰作。同时玉雕、瓦当也达到了很高的艺术水平。汉代雕塑在艺术风格形式上开始灵活地使用圆眼,浮雕、线刻的表现手法,体现了当时雕塑的雄浑气魄。

三国、两晋、南北朝时期,我国的雕塑艺术更是全面发展。佛教的盛行促使佛像艺术蓬勃发展,佛像艺术石窟作为中国佛像艺术的特点之一,雕塑的外形上具有秀骨清像的特点。同时此时期的墓前石兽达到一定艺术高度,麒麟辟邪,身躯庞大,姿态宏伟,整体感很强,具有浓厚的汉代遗风。

唐代的雕塑多见于宗教造像、陵墓随葬。但这一时期,随着工艺技术发展,在材料的使用选择上更加丰富,除石雕、陶瓷、木雕外,还大量使用了夹铸、铸铜等工艺、材料。唐代的佛教造像主要还是体现在石窟、摩崖石刻上。唐代雕塑整体风格相对轻松、形体丰盈、形象生动。宋、元、明、清时期,雕塑艺术出现了不同于前代的风格,也产生了一些较有影响的作品,雕塑发展进一步生活化、世俗化,同时创作手法趋于写实,更多的材料被用于雕塑创造,制作工艺也有所提高。

(三)现代雕塑

现代雕塑分为两个主要时期。从19世纪末罗丹时期开始至第二次世界大战前可以被划分为现代主义时期,第二次世界大战后至今为后现代时期。法国雕塑家罗丹的创作打开了现代艺术发展的大门,成为被广泛认同的古典雕塑与现代雕塑的分水岭。现代主义雕塑主要共同特征为突破传统、对自律性和非功利性的向往,追求形式的变革。现代主义流派主要有构成主义、立体主义、活动雕塑等。后现代时期雕塑发展趋向主要有对大众市场的适应、开始批量生产;由反对工业科技转变为对它的容纳并应用等。后现代雕塑试图将人们对物体的注意力转移到对那些作者的行为方式和制造理念上来,主要流派有集合艺术、波普艺术、抽象表现主义、新写实主义等。

第二节 传统雕塑作品欣赏

一、中国石窟雕塑 ONE

中国雕刻艺术历史源远流长,早在新石器时代就有了作为艺术形态的雕塑作品。秦始皇陵的兵马俑,高度写实;汉代霍去病墓前石雕群则运用了象征性的手法,构思精巧,寓意深远,质朴大气,气魄雄浑;南朝陵墓石雕体态高大,气势雄浑,昂首阔步,充满了力量感。同时在造型手法上,注重作品的整体感,并强调夸张和变形,富有表现力。这些都说明,在佛教尚且没有进入中国之前,中国的雕刻艺术已具有相当高的成就。但佛教雕塑的传入,也给中国的雕塑艺术注入了新的活力,同时丰富了艺术表现的手段和内容。在民族化和世俗化的持续影响下,中国的佛雕艺术走上了一条具有民族特色的艺术道路。

石窟中的大部分都是直接在石窟中雕刻造像,主尊及群像均为圆雕。其后背或与后壁相连;造像周围的龛型以及壁面上则为浮雕,在此之中许多石窟的壁面布满大小佛龛,小型造像之多难以数计。有些石窟的石质不宜雕像,则置彩色泥塑于龛中。

(一)敦煌石窟

敦煌石窟,即敦煌郡内诸石窟的总称。敦煌自西汉张骞通西域的时候开始就成为东西方交通的枢纽,为中原文化、印度犍陀罗文化和希腊文化的文化汇合地,是世界艺术的宝库。莫高窟是我国规模最大、建筑时间最长的石窟。从前秦建元二年(366年)开凿第一个窟龛起,经十六国、北周、隋、唐、五代、北魏、宋、西夏、元等十多个朝代的不断开凿,由北朝开始至唐为鼎盛期,逐渐形成了一个南北长1610多米的石窟群,如今存在的石窟有492个,壁画45000余平方米,彩塑2400余身,唐宋木构窟檐五座,集建筑、绘画、彩塑为一体,其中唐代彩塑水平最高。

莫高窟第45窟盛唐的彩塑菩萨(见图4-2-1),脸型丰圆,披碧纱小圆花腰裙和红纱裙,身形微侧,一手下垂,一手微举,细眉凤目,微微含笑,折射出细腻的心绪。

(二)云冈石窟

云冈石窟群位于山西大同武周山南麓,其开凿时间比莫高窟晚100年左右。而从艺术特色上看,云冈石窟(见图4-2-2)的造像以雕刻为主,以山为雕,以山石为基础雕刻而成。现存的主要洞窟45个,大小窟龛252个。该石窟群由北魏皇室主持创建,北魏文成帝和平元年(460年)由佛教首领昙曜主持开始修建五个大型洞窟(第16窟~第20窟),后称"昙曜五窟",是云冈石窟最具代表性的雕像。据说,"昙曜五窟"的主像,是按照北魏太祖以下五位皇帝的形象而塑造的。此窟窟室平面均为椭圆形,顶为穹隆顶。20窟内主尊佛坐像身躯高大伟岸,面相方圆,两肩宽厚,风格大气,从大佛的衣着打扮和面貌来看,似乎受印度秣菟罗至笈多初期风格的影响。但从

整体上看，造像主要继承和发扬了我国的雕塑传统，整个造像体现出的内在的精气神是中国的。这是中国雕刻艺术家对佛像的独特理解。可以从这尊造像身上感受到正处在社会上升时期的民族的自豪感。

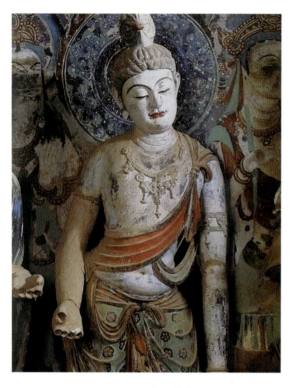

图 4-2-1　彩塑菩萨

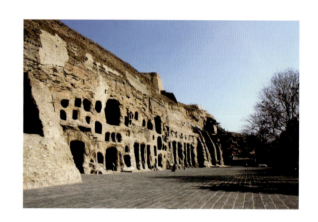

图 4-2-2　云冈石窟

云冈后期的造像，不如前期的雄伟，但形象的题材多样化，出现了世俗的供养人（开龛、建寺、造像等佛教活动中的施主和捐助者）。另外，在此期的众多洞窟里，还刻有大量护法神、飞天、菩萨、伎乐以及本生（即讲述佛祖释迦牟尼前生的修行事迹）和佛传（即本行，讲述释迦牟尼的生平事迹）故事浮雕。早期的飞天，身材短而肥，受印度佛教艺术影响比较明显。后期飞天形象则吸收了汉画形态，飞天变为瘦长清秀的中国人形象，轻盈飘逸，飞扬灵动，细腰长裙，人物的面相、衣饰已具更浓厚的汉族特点。

（三）龙门石窟

龙门石窟位于洛阳之南 25 公里的龙门山。始凿于北魏孝文帝迁都洛阳（494 年）前后，历经北魏、北齐、隋、东魏、西魏、唐直至北宋，历代开窟造像不断，现存窟龛 2300 多个，造像 10 万余身。龙门石窟在雕刻艺术上的最大特点就是世俗化和本土化风格的呈现。

在整个龙门石窟中，北魏窟龛所占比例最大，成就亦最突出。其初承云冈石窟，而后变之，窟仍以穹隆顶结构、马蹄形平面为主。窟龛和造像的总体风格开始由浑厚雄健逐步转向精致典雅，同时展现了外来佛教艺术日益本土化和世俗化的发展趋势。人体开凿于这时期的古阳洞、宾阳中洞、莲花洞（并称龙门北魏大洞），最具代表性。古阳洞为龙门石窟中开凿最早的一个洞窟，造像带有明显的"秀骨清像"风。洞内不少龛旁刻有刻名题记，人体著名的龙门二十品就有十九品出自该洞。宾阳中洞窟龛造像安排周密和谐，布局严谨有序，层次错落有致，内外装饰考究。窟中表现孝文帝和文昭皇太后礼佛的两幅浮雕美轮美奂，是迄今所知最经典的两幅石窟浮雕造像（见图 4-2-3）。

（四）大足石窟

大足县位于重庆的西部偏北地区，保存了石刻造像 5 万多尊，分布于 40 多处，而北山和宝顶山是其中最大的石刻群，有相当多的优秀作品，大多为唐、五代、宋所造，以宋为主。在北山和宝顶山，艺术家大部分都是利用

天然山谷,因地制宜,施以大工程的开凿,进行全面布局,把不同的雕像题材,将雕像按内容性质以及所选取的题材就地势分组安排、彼此连接、步步深入、扣人心弦、里外呼应,简直就是一幅完整美妙的大型环境艺术设计作品。就题材内容而言,绝大多数为密教道场。内容千变万化,情节繁复,穿插离奇,故事性和戏剧性非常浓厚,整体艺术氛围动人心弦,令人若有禅悟。大足石窟如图4-2-4所示。

图 4-2-3　石窟浮雕造像

图 4-2-4　大足石窟

大足石窟的艺术是自成体系的,艺术家的雕刻技艺老练。雕像中既有圆雕,又有高浮雕、低浮雕,互相呼应,随意选用,展现了一种独特的形式美和装饰风。

二、雕塑名作鉴赏　TWO

(一) 中国石窟雕塑

1.《佛坐像》(北魏,石质,山西大同云冈石窟第20窟)

《佛坐像》位于云冈石窟第20窟。这个石窟由北魏皇室主持创建,是云冈石窟最具代表性的雕像之一,如图4-2-5所示。

2.《奉先寺》(唐,石质,河南洛阳龙门石窟)

龙门石窟中规模最大的奉先寺雕刻群是龙门石窟最具代表性的石窟。奉先寺始凿于咸亨三年(672年),专为唐高宗和武则天建造。武则天为此曾"助脂粉钱二万贯"。奉先寺卢含那大佛(见图4-2-6)是中国古代大型石雕佛造像中成功的范本。

(二) 古希腊雕塑

古希腊是欧洲文化的起源。古希腊人在哲学、文学、科学、艺术上都创造了辉煌的成就,对欧洲文化的发展产生了深厚的影响,正如恩格斯所说:"没有希腊、罗马奠定的基础,就不可能有现代的欧洲。"就美术而言,希腊人在雕刻艺术方面获得了登峰造极的成就。黑格尔认为希腊的雕塑艺术是艺术美不可逾越的巅峰。特别是"他们在自由生动方面达到了最高峰。艺术家把灵魂灌注到石头里去,使它柔润起来,活起来了。这样灵魂就完全渗透到自然的物质材料里去,使它服从自己的驾驭。"古希腊的雕刻艺术谱写了人类艺术史上光辉灿烂的篇章。

希腊雕刻艺术的形成、发展与其自然条件、社会历史、民族特点有密切的关系。希腊雕塑如图4-2-7和图4-2-8所示。

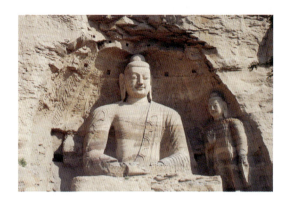

图 4-2-5 《佛坐像》

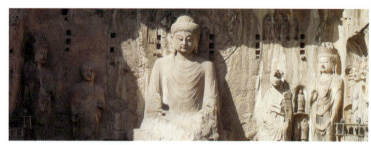

图 4-2-6 卢舍那大佛

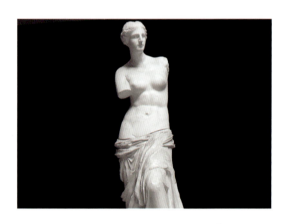

图 4-2-7 《米洛的阿芙罗蒂忒》

图 4-2-8 《掷铁饼者》

第三节 现代雕塑作品鉴赏

一、现代雕塑的发展脉络综述　　ONE

欣赏现代雕塑，主要通过欣赏其形式语言以及内容意义两个大的方面入手。古今中外雕塑艺术都与其所

处的政治、经济、宗教等方面息息相关,欣赏过程中掌握必要的背景知识也显得尤为重要。

表4-3-1简要介绍了雕塑艺术发展的大脉络,以便更好地把握现代雕塑代表作品的学习、理解与欣赏。

表4-3-1 雕塑艺术发展简要脉络

雕塑发展阶段		时间范围	艺术手段	艺术追求	简要思路归纳	雕塑流派
古典雕塑		古希腊至19世纪罗丹创作	再现	形式表达内容	做什么(即以内容为主线,雕塑家创作追求或创作的主要思路围绕着开拓作品的思想内容,及如何用形式表达内容)	古希腊雕塑、中世纪雕塑、文艺复兴时期雕塑、新古典主义雕塑等
现代雕塑	现代时期	19世纪末罗丹创作至第二次世界大战前	表现	形式本身探索	怎么做(即雕塑创作中对形式语言的探索追求为主线)	立体主义、构成主义、活动雕塑等
	后现代时期	第二次世界大战结束至今	表现	材料与观念探索	用什么做(即以用什么材料或观念做创作,例如开发软件材料、利用多种媒介等)	抽象表现主义、集合艺术、波普艺术或新写实主义等

目前,由于缺乏历史的沉淀,还无法对现代雕塑做出全面准确的价值判断。艺术可分新旧,但无法因新旧判断其优劣。不妨以公正的眼光和开阔的胸襟尝试理解现代雕塑艺术的丰富表现样式。

二、现代雕塑代表性作品鉴赏 TWO

(一)传统与现代的分界——罗丹《青铜时代》

19世纪中期,人们对古典派崇高的、理想式的雕塑艺术已经感到厌倦,而希望一种真实的、富有情感的形象的出现。罗丹的艺术才华在这个时期逐渐显现出来,并满足了当代人们的审美需求。奥古斯特·罗丹(1840—1917)是法国19世纪下半叶著名的雕刻家,是欧洲近代雕塑巨匠。1840年,他出生于巴黎一个平民家庭,自幼学习艺术的道路并非一帆风顺。按传统的标准,他与"好学生"相去甚远,因此进不了巴黎高等美术学校,只能到卢佛尔美术馆的雕塑工作室去学习。在老师的鼓励下,他全身心地投身艺术领域,获得了令人震惊的成就。罗丹的第一件重要作品是《青铜时代》(见图4-3-1)。这尊雕塑获得空前成功,使罗丹声名远扬。

《吻》(见图4-3-2)从但丁《神曲》中的弗朗切斯卡和保罗这对情侣的爱情悲剧汲取灵感。罗丹以非常坦荡的形式,塑造了这对热恋中的情侣幽会时的亲昵接吻的瞬间,双方都达到了忘我的境界。爱情作为人类神圣的精神,容易引起观众情感上的共鸣,罗丹的塑造进一步强化了人类的这种情感。罗丹曾经说过:"当一位优秀的雕塑家塑造人体时,他表现的不仅是肌肉,而是使肌肉运动的生命。"如果说古希腊雕塑是静穆的、美的典范,那么罗丹的雕塑则是灵与肉的跃动、情感与人性的弘扬。

(二)结构与体量的探索——布代尔《弓箭手赫拉克勒斯》

法国雕塑家布代尔(Antoine Bourdelle,1861—1929),1861年10月30日生于蒙托邦,在图卢兹美术学校度过了少年时光,毕业后进入巴黎高等美术学校,在雕塑家达卢和法尔吉埃工作室学习,尔后又转入罗丹工作室,拜罗丹为师,并成为他的得力助手和朋友。

在布代尔的艺术生涯中,罗丹对他的帮助和影响最大。他在老师的工作室学习和工作了近11年,然而却

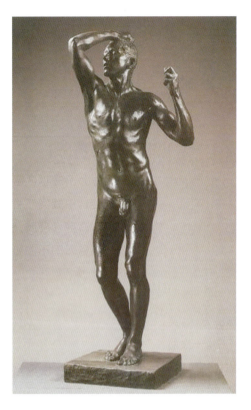

图 4-3-1 《青铜时代》

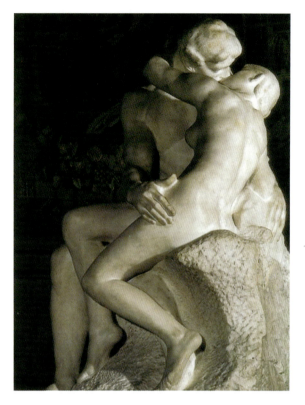

图 4-3-2 《吻》（罗丹）

没有借罗丹这棵大树，而是吸收了罗丹的艺术精华。他一方面从古希腊雕塑和中世纪哥特式雕塑中汲取灵感，追求一种更为单纯、古朴的艺术风格；另一方面对当时激进的创新作冷静的分析，终于自立一派。他的作品不同于罗丹和其他同时代的雕塑家，拥有着更为强烈的动感、更有利的内在结构和更大的体量等特点，充满了浪漫主义勃勃的气机。

《弓箭手赫拉克勒斯》（见图 4-3-3）为青铜雕像，250 厘米×240 厘米，创作于 1910 年，是他最成功、最具影响的作品，现藏于巴黎奥尔赛博物馆。

（三）简约与韵律的构建

自罗丹以后，西方重型艺术的表现风格像其他艺术一样逐渐发生了变化，写实风格的雕塑艺术逐渐退出艺术舞台，象征性表现性和抽象性的创作手法使艺术家的理念和主体精神得到进一步发扬。康斯坦丁·布朗库西（1876—1957）就是这个变革时期最具代表性的雕塑家，被美术史论家誉为现代主义雕塑的先行者和现代雕塑创始人之一，在西方现代雕塑中占有独特的地位，代表作有《吻》（见图 4-3-4）《波嘉尼小姐》（见图 4-3-5）《沉睡的缪斯》《无尽之柱》等。

（四）焦虑与虚无的表现——贾科梅蒂

贾科梅蒂（1901—1966）是著名的瑞士艺术家。他是第二次世界大战后欧洲最伟大亦最富有表现力的雕塑家、油画家和诗人。他自幼习画，21 岁移居巴黎，几年后，进入巴黎超现实主义行列。1935 年以后，贾科梅蒂转向现实主义。第二次世界大战法西斯给人民带来了难以忘却的创伤，法西斯的恶行和战争的蔓延使人民处于水深火热之中，他以纤细如芽的造型方式创作雕塑作品，表现了被战争毁坏的世界以及孤立无助的渺小人类，揭示了战争的丑恶。第二次世界大战后他在巴黎继续用这种风格创作。在他的雕塑、绘画中继续以枯瘦的、拉长的形体表现战争给世人带来的身心伤害。

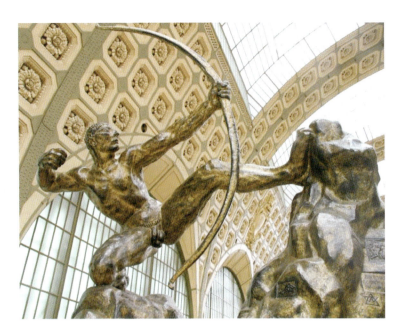

图 4-3-3 《弓箭手赫拉克勒斯》

图 4-3-4 《吻》(康斯坦丁·布朗库西)

图 4-3-5 《波嘉尼小姐》

贾科梅蒂的这种在艺术上的表现方式受萨特的影响较大。他所追求的艺术理念依托萨特的"存在与虚无"的理论,显示了生存的"虚无"概念,表现了艺术形而上的外在形式及其内在思想。他曾在 20 世纪 40 年代末对马尔罗说,雕塑"布满历尽劫难的创伤"的形体外表掩饰了人类工业文明带来的"深深的悲观、焦虑感和孤独感"。马尔罗则更进一步阐述:即使在今天,那种"永远摆脱不了的孤独感"引发了"人类文明的异化所铸就的自身悲剧命运。"因此,马尔罗和萨特对贾科梅蒂所创造的枯瘦的、怪异的金属生灵有极深的认同感。这些作品萨

特"存在与虚无"的形象展示。正如萨特所言,为其形象披上空间的尘沙;以寓言的方式表达了深切的孤独感、现代人的焦虑和被剥夺了的传统的慰藉。贾科梅蒂对开放空间结构进行了探索,确立了别具一格的现代主义雕塑语言,代表作品有《城市广场》《狗》《手》《小推车》以及其他许多枯瘦的、怪异的人物。

(五)优雅的负空间——亨利·摩尔《王与后》

亨利·摩尔(1898—1986)是第二次世界大战以来最具影响力和代表性的雕塑家。他的艺术有着强烈的现代工业社会的气息。有史以来,雕塑的题材总是以塑造神圣的英雄、贤者、政治领袖或运动员为主。在20世纪以前,塑造一个既无实际目标,又不具备具体内容的形象的雕塑,是一个创举。亨利·摩尔的作品划时代的创造了一种新的雕塑语言,那是一种与环境对话的语言,一种充满人性的现代语言。

《王与后》为青铜雕像,高161.3厘米,创作于1952年至1953年间。这件作品是亨利·摩尔受英格兰威康爵士的委托而创作的,现放置在苏格兰丘陵地带的旷野之中。

(六)打破雕塑的沉寂——考尔德

亚历山大·考尔德(1898—1976)在西方现代雕塑发展中起到了承前启后的作用。他创造的活动雕塑和固定雕塑为20世纪的雕塑领域注入了新的力量。他一生创作了数以千计的艺术作品,改变了过去大型室外雕塑都是写实的纪念性主题的状况,进而把前辈在室内试验的抽象作品直接转化为室外公共艺术品、使雕塑艺术展览大规模走到了室外与公众进行交流,极大地丰富了艺术品的审美想象空间,是现代雕塑艺术发展的助力。

《活动雕塑》为室内动态雕塑,材料为钢丝和铝板,铝板上涂以色彩,作品悬挂在美国国家美术馆东馆大厅采光顶棚下。

(七)工业文明的发展——卡罗

安东尼·卡罗是英国著名的极少主义雕塑家。他于第二次世界大战时期在皇家海军航空兵部队服役,退役后进入剑桥大学学习,并获工程学学位。从1946年起从事雕塑创作,最初在伦敦摄政街工艺美校,后又转入皇家美术学院学习(1947—1952),曾做过英国著名雕塑家亨利·摩尔的助手。从1953年到1979年长期任教于伦敦圣马丁艺术学校,以开放性理念培养了几代与他的创作风格迥然不同的雕塑家。

《正午》是金属雕塑,材料为钢、油漆,创作于1959年,作品尺寸为278厘米×366厘米×15厘米×97厘米,现为伦敦蒂莫西和保罗·卡罗收藏。

安东尼·卡罗创造性地推动了抽象元素的构成理念,作品具有相当的艺术表现力。他的作品的创作方式包含了行为、偶发、时间等丰富内涵,对同时代的艺术有重要的影响。

第五章 书法

MEISHU

JIANSHANG

从广义上说，书法是指书写的方法，是语言符号的书写法则。换言之，书法是指按照文字特点及其含义，以其书体笔法、结构和章法写字，使之成为富有美感的艺术作品。除了汉字，广义上的书法也涵盖了许多非汉字的文字书写艺术，如阿拉伯书法、梵文字母书法、越南书法等。从狭义讲，书法也称"中国书法"，是汉字书写艺术，尤其是指用毛笔书写汉字的方法和规律。汉字书法并非只限中国，深受中国文化影响的韩国、日本也有非常悠久的书法历史。

中国文字的点画、结构和形体与外文不同。它变化微妙，形态不一，意趣迥异。通过点画线条的强弱、浓淡、粗细等丰富变化，以书写的内容和思想感情的起伏变化，以字形字体和行间的分布，构成优美的章法布局，有的似玉龙雕琢，有的似奇峰突起，有的俊秀俏丽，有的气势豪放。这些都使书写文字带上了强烈的艺术色彩。

中国书法历史悠久，以不同的风貌反映出时代的精神。浏览历代书法，从甲骨文、金文演变而为大篆、小篆、隶书，定型于东汉、魏、晋的草书、楷书、行书诸体都很优美。"晋人尚韵，唐人尚法，宋人尚意，元、明尚态。"晋代书法流美妍媚，风流潇洒，反映了士大夫阶级的清闲雅逸，流露出种娴静的美。唐代书法法度严谨、气魄雄伟，表现出封建鼎盛时期国力富强的气派和勇于开拓的精神，具有力度美。宋代书法纵横跌宕、沉着痛快的书风，正是在"国家多难而文运不衰"的局面下，文人墨客不满现实的个性书法，以书达意，表达一种心境。元、明以来，中国封建社会停滞不前，江河日下，反映在书法上则是崇尚摹古，平庸无奇。至于明末书坛"反流俗"的狂飙，以及清代后期崇尚碑版金石之风的兴起，正是折射出一个社会巨大变动的征兆。追寻三千年书法发展的足迹，可以清晰地看到它与中国社会的发展同步，强烈地反映每个时代的精神风貌。

第一节

汉字演进及字体变化

汉字字体的演变发展是和社会发展、生活习惯以及书法艺术的需求息息相关的。要了解中国书法的发展历程，就要首先了解汉字的产生发展的过程。

1. 甲骨文

甲骨文是现存中国最古的文字（见图5-1-1）。刻在甲骨上，先用于卜辞，是对未来事情结果的占卜，盛于殷商。甲骨文发现于1889年，是殷商晚期王室占卜时的记录，发现于河南省安阳小屯村一带。

甲骨文是中国书法史上的一块瑰宝，其笔法已有粗细、轻重、疾徐的变化，下笔轻而疾，行笔粗而重，收笔快而捷，具有一定的节奏感。笔画转折处方圆皆有，方者动峭，圆者柔润。其线条比陶文更为和谐流畅，为中国书法特有的线的艺术奠定了基调和韵律。甲骨文结体长方，奠定汉字的字形。其章法不一，方圆多异，长扁随形，错落多姿而又和谐统一。后人所谓参差错落、穿插避让、朝揖呼应、天覆地载等汉字书写原则，在甲骨文上已经大体具备。

2. 金文

金文（见图5-1-2）是指商周至战国时期铸刻在青铜器上的铭文的总称，又称钟鼎文，兴盛于周代。金文为

中国书法史上的又一丰碑。依附于青铜器,铸鼎意在"使民知神好",是一种宗教祭祀的礼器。金文也被称为钟鼎文、器文、古金文。和青铜器一起铸成的铭文线条较之于甲骨文更为粗壮有力,文字的象形意味也更为浓重,最早的金文见于商代中期出土的青铜器上,资料虽不多,年代都比殷墟甲骨文早。周代是金文的黄金时代,出土铭文最多。此时期主要作品有利簋、天亡簋、大盂鼎、墙盘、散氏盘、貌季子白盘等。尤以司母戊鼎(见图5-1-3)、散氏盘、毛公鼎著名,艺术成就也最高。

图 5-1-1 甲骨文

图 5-1-2 金文

3. 石刻文

石刻文(见图5-1-4)产生于周代,兴盛于秦代。东周时期秦国刻石文字。在10块花岗岩质的鼓形石上,各刻四言诗一首,内容歌咏秦国君狩猎情况,故又称猎碣。传说中的最早的石刻是夏朝时的《岣嵝碑》,刻诗文体格调与《诗经》人小雅相近。字体近于《说文解字》所载籀文,历来对其书法评价甚高。主要作品有《石鼓文》《峄山石刻》《泰山石刻》《琅玡石刻》《会稽石刻》等。

4. 简、帛书

秦汉以前的书法真迹,通常只出现在简帛盟书中。古代的简册,以竹质为主,编简的绳多用牛筋、丝线、麻绳。考古发现最早的简帛墨迹,有湖北云梦出土的秦简,山西侯马出土的战国盟书(盟书即写于石策或玉策上的文字),长沙马王堆出土的战国帛书。中国书法由甲骨文、金文,至春秋战国时期,由于诸侯割据,因此殷商以来的文字,在诸侯各国走上了不同的发展道路。这一时期,书法的形态和技巧亦呈现一种百家争鸣的局面。如北方的晋国的"蝌蚪文",吴、越、楚、蔡等国的"鸟书",笔画多加曲折和拖长尾。春秋战国时期的金文已不似西周金文那种浓厚的形态,替之以修长的体态,显示出一种圆润秀美,如《攻吴王夫差鉴》。这时期留存的大量墨迹,有简、帛、盟书等。

图 5-1-3　司母戊鼎

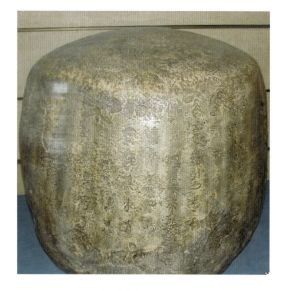

图 5-1-4　石刻文

5. 篆书

篆书是大篆、小篆的统称。大篆（见图 5-1-5）指甲骨文、金文、籀文、六国文字，即秦代"书同文"之前出现的文字的统称。大篆还保存着古代象形文字的明显特点。小篆（见图 5-1-6）也称"秦篆"，是秦国的通用文字，由李斯等人改造规范而成。小篆是大篆的简化字体，其特点是形体均匀齐整、字体较籀文容易书写。在汉文字发展史上，它是大篆向隶、楷的过渡。

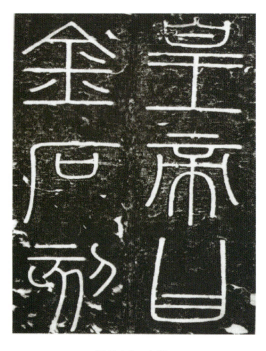

图 5-1-5　大篆

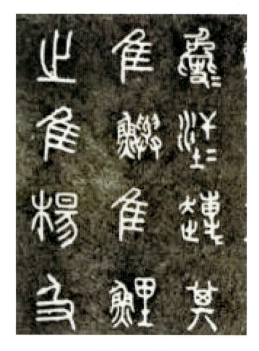

图 5-1-6　小篆

6. 隶书

隶书（见图 5-1-7）也称"隶字""古书"，是在篆书的基础上，为适应书写便捷的变化诞生的字体。隶书是将小篆加以简化，又把小篆匀圆的线条变成平直方正的笔画，便于书写，分"秦隶"（也称"古隶"）和"汉隶"（也称"今隶"），隶书的出现，标志着古代文字与书法的一大变革。

隶书是汉字中常见的一种庄严厚重的字体,其结体扁平、工整、精巧。作为初创的秦隶,留有许多篆意,后不断发展加工,打破周秦以来的书写传统,逐步为日后的楷书奠定了基础。到东汉时,撇、捺、点画美化为向上挑起,轻重顿挫,富有变化,讲究"蚕头雁尾""一波三折",具有书法艺术美,风格也变化多端,极具艺术欣赏的价值。在"罢黜百家,独尊儒术"的思想统一下,汉代隶书逐步发展定型,成为占统治地位的字体。同时,派生出草书、楷书、行书各字体,为书法艺术打下了坚实的基础。

7. 楷书

楷书(见图5-1-8)又称正楷、楷体、正书或真书,是汉字书法中常见字体的一种。其字形较为正方,不像隶书写成扁形。楷书仍是现代汉字手写体的参考标准,也发展出另一种手写体——钢笔字,即硬笔书法派系。

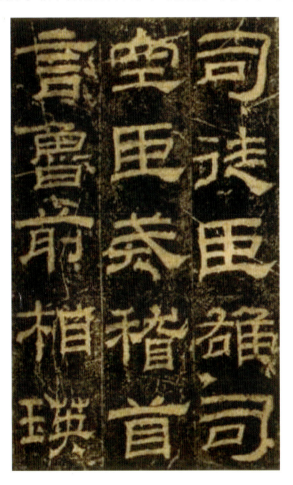
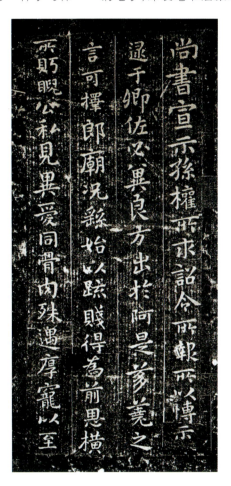

图5-1-7 隶书　　　　图5-1-8 楷书

楷书又分大楷和小楷,以字体大小为界,但无绝对标准。小楷创始于三国魏时的钟繇。其所作楷书的笔意,亦脱胎于汉隶,笔势"恍如飞鸿戏海,极生动之致"。其小楷结体宽扁,横画长而直画短,仍存隶书的感觉,但已备楷法,被称为正书之祖。到了东晋王羲之,将小楷书法更加以悉心钻研,使之达到了完美无瑕的境界,亦奠立了中国小楷书法的标准。

8. 草书

草书(见图5-1-9)是一种笔画连绵、为书写便捷而产生的一种字体。汉初通行的手写体是草隶(即草率的隶书)。后逐渐发衍变成"章草",至汉末,相传张芝脱去"章草"中蕴有隶书波磔的笔画和字字不相连缀的形迹,成为偏旁相互假借,笔画连绵便捷的"今草",即后世所称的草书,至东晋王献之而臻于完善(见图5-1-10)。到唐朝时,草书已然成为一种书法艺术,因此演变成为"狂草",作为传递信息工具的功能已经减弱,突出其艺术作

品的价值,讲究间架、纸的黑白布置,是否能让人能认清写的是什么已经不是重点了。

草书中又有"大草"与"小草"之分。大草纯用草法,难以辨认,张旭、怀素多属于大草,其字一笔而成,偶有不连,而血脉不断。小草如王献之,字体更为接近楷书,方便识别。"大草"是现代书家中最常见的,其明显特点是点画结体,使转笔和圆笔,多为从古到今各书家中的结体演变成自己的风格(见图5-1-11)。

图 5-1-9　草书(一)　　　　　图 5-1-10　草书(二)　　　　　

图 5-1-11　草书(三)

9. 行书

行书是介于楷书、草书之间的一种字体,可以说是楷书的草化或草书的楷化,为了弥补楷书的书写速度太慢和草书的难于辨认而产生的。行书笔势没有草书那样潦草,也不要求楷书那样端正,在书写过程中,笔毫的使转,在点画的各种形态上都表现得突出明显。这种笔毫的运动往上在点画之间,字与字之间留下了相互牵连,细若游丝的痕迹。行书是楷书的草化或草书的楷化。楷法多于草法的称"行楷",草法多于楷法的称"行草"。

行书(见图5-1-12)在日常使用中做草稿或书信较多,但有些著名书法家的行书也被人们珍藏。最为著名的当数王羲之的《兰亭序》,另外还有颜真卿的《祭侄文稿》、苏轼的《黄州寒食诗帖》,被并称为三大行书。

图 5-1-12　行书

第二节 历代名家及名作

中国书法历史源远流长,名家辈出。由于中国文人讲究诗书画印齐备,书法在文人修养中占据了相当重要的地位,甚至成为评判一个人学识和品格高下的依据之一。因此历代知识分子都将写一手好书法作为个人内涵修养的衡量标准,因而创作出了无数的书法名作。

1. 候马盟书

盟书又称"载书"。春秋晚期晋定公十五年到二十三年(公元前497—前489年)晋国世卿赵鞅同卿大夫间举于盟誓的约信文书。1965年山西省文物工作委员会在发掘山西侯马晋城遗址时发现,同年11月至次年5月挖掘。当时的诸侯和卿大夫为了加强内部团结,打击敌对势力,经常举行这种盟誓活动。盟书一般一式二份,一份藏在盟府,一份埋于地下或沉在河里,以取信于鬼神。侯马盟书是用毛笔将盟辞书写在玉石片上,字迹一般为朱红色,少数为黑色。字体近于春秋晚期的铜器铭文。

侯马盟书(见图5-2-1)出土有5000件之多,据统计参盟人有152人之多,且有许多"寻盟"(反复举盟)的现象。其中宗盟类的有514件、委质类的75件、纳室类58件、诅咒类4件、卜筮类3件。人事方面的内容大大超过诅咒、卜筮这类对超现实鬼神观念息息相关的事物。可见"轻神重人"已成为参盟人的主体意识。这反映了社会意识随着经济政治发展有了明显的进步。

2. 李斯与小篆

秦始皇统一中国后,推行"书同文,车同轨",统一度量衡的政策。宰相李斯负责在秦国原来使用的大篆籀文的基础上,对字体进行简化,摒弃其他六国的异体字,创制的统一文字汉字书写形式。因此小篆又被称为"秦篆"。

李斯将小篆的形体写法制定以后,为了推广到全国,李斯、赵高、胡毋敬等人编写用标准字体——小篆来书写的识字课本,比较著名的是《仓颉篇》《爱历篇》《博学篇》等。此外,还用小篆来书写皇帝的诏书及到处使用小篆刻石来歌功颂德。相传,李斯手书了秦代金石刻文,金刻有权量诏版(秦诏版文),石刻有峄山、泰山、琅琊山、芝罘、碣石、会稽六处刻石。其中以《峄山碑》和《泰山碑》最著名。而《峄山碑》(见图5-2-2)原石已被后来曹操登山时毁掉,但留下了碑文。现在所见到的碑文是根据五代南唐徐铉的摹本由宋代人所刻的,现藏在西安碑林。

3. 曹全碑

"曹全碑"全称为《合阳令曹全碑》(见图5-2-3)刻于东汉中平年(公元185年),明万历初年在合阳县(今陕西合阳)萃里村出土。《曹全碑》为著名汉碑之一,在现存汉碑中,是保存汉代隶书字数较多的碑刻。此碑为竖方形,高273厘米,宽95厘米,共20行,每行45字。碑文记载了东汉末年曹全镇压黄巾起义的事件,也记载了张角领导农民起义波及陕西的历史情况,也反映了当时农民军的起义声势和合阳县民郭家起义等情况,是研究东汉末年农民起义斗重要的历史资料。

此碑石黑明如涂油脂,光可鉴人,用隶书写成,文字清晰,结构舒展,字体秀美灵动,书法工整精细,秀丽而

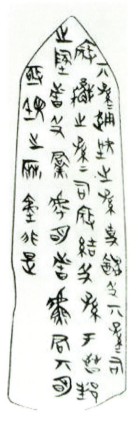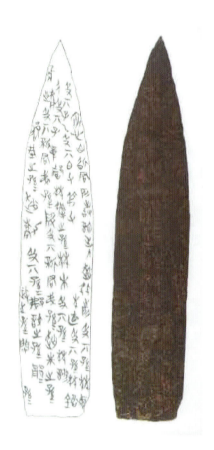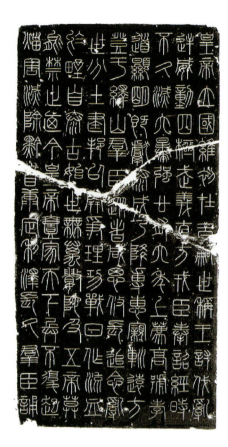

图 5-2-1　侯马盟书

图 5-2-2　《峄山碑》

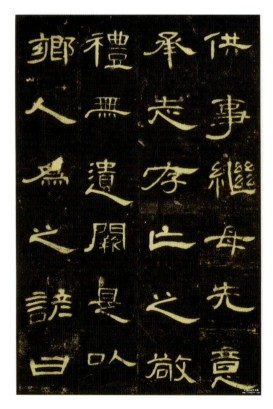

图 5-2-3　《合阳令曹全碑》

有骨力,风格秀逸百态,充分展现了汉隶成熟完善的风格。此碑碑石精细,碑身完整,为汉碑、汉隶之精品,也是目前我国汉代石碑中保存比较完整、字体比较清晰的作品。

4. 王羲之

晋代王羲之有"书圣"之称,其楷、行、草、隶、八分、飞白、章草俱入神妙之境。王羲之学书少从叔父,后又从卫夫人,目睹了汉魏以来诸名家书法,草书学张芝,正书学钟繇,笔势开放俊朗,结构严谨。

王羲之代表作品有楷书《黄庭经》《乐毅论》,草书《十七帖》,行书《姨母帖》《兰亭集序》(见图5-2-4)《快雪时帖》(见图5-2-5)《丧乱帖》《初月帖》等。其中,《兰亭集序》为历代书法家所推崇,被誉作"天下第一行书"。唐太宗将之视为国宝,更是号召天下临摹他的书字,其书法成为代替汉魏笔法的书体正宗。以前各种碑刻均用篆书或隶书,王羲之以后行书亦在碑刻上出现。

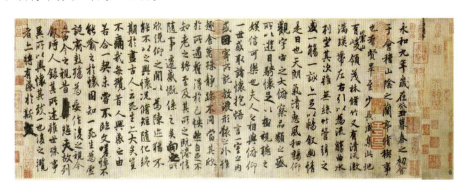

图5-2-4 《兰亭集序》

东晋永和九年(353年)农历三月三日,王羲之同谢安、孙绰等41人在绍兴兰亭修禊(一种祓除疾病和不祥的活动)时,众人饮酒赋诗,汇诗成集,王羲之即兴挥毫作序,这便是鼎鼎有名的《兰亭序》。此帖为草稿,28行,324字。记述了当时文人雅集的情景,作者因当时情趣高涨,写得十分轻松得意。其中有二十多个"之"字,写法各不相同。

5. 王献之

王献之为王羲之第七子。为与后世书法家王珉区分,人称王大令。与其父并称为"二王"。王献之自幼跟随父亲练习书法,后期兼取张芝,自成一体。他以行书和草书闻名,但是楷书和隶书亦有极高造诣。传世名作《洛神赋十三行》(见图5-2-6)又称"玉版十三行"。

王献之的书法艺术主要是继承家法,但又不墨守成规,而是有所突破。在他的传世书法作品中,不难看出他对家学的承传及自己另辟蹊径的痕迹。前人评论王献之的书法为"丹穴凰舞,清泉龙跃。精密渊巧,出于神智。"他的用笔,从"内拓"转为"外拓"。他的草书,更是被人赞不绝口。他的《中秋帖》行草,共二十二字,神采如新,片羽吉光,世所罕见。清朝乾隆皇帝将它收入《三希帖》视为"国宝"。他还创造了"一笔书"(见图5-2-7),变其父上下不相连之草为相连之草,往往一笔连贯数字,由于其书法豪迈气势宏伟,世人多有敬仰。

6. 初唐四家

"初唐四大家"指的是唐朝初期欧阳询、虞世南、褚遂良、薛稷四位书法家。

1)欧阳询

欧阳询,字信本,潭州临湘人,由陈、隋入唐,中国唐代书法家。自幼敏悟,长大后博通经史,在隋时书法就颇有名气,曾任太常博士。入唐后深得李世民的赏识和器重。

欧阳询书法初学"二王",后遍学秦汉篆隶、魏碑,各体俱精,又以楷法独尊,创造了自己的艺术风格。他用笔从古隶中出,所以能凝重沉着,转折处干净利落,结体紧结,方正浑穆,有一种森严肃穆的气度,而在雍容大度

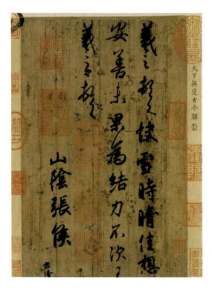
图5-2-5 《快雪时帖》

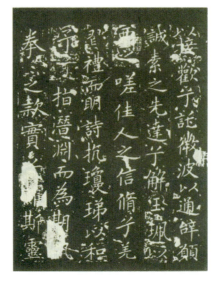
图5-2-6 《洛神赋十三行》

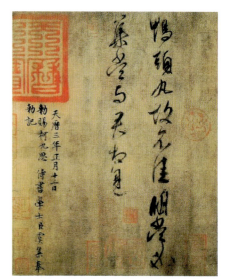
图5-2-7 "一笔书"

中,又有险劲之趣。他的书体称为"欧体";与唐代颜真卿、柳公权、元代赵孟頫并称楷书四大家。

代表作楷书有《九成宫醴泉铭》(见图5-2-8)《皇甫诞碑》,隶书有《房彦谦碑》《唐宗圣观记》等,行书帖有《张翰思鲈帖》《梦奠帖》《卜商帖》《千字文》等,草书有《千字文》残本。

2)虞世南

虞世南,字伯施,越小徐姚人,与其兄虞世基均为陈朝知名的青年才俊。隋大业年间初授秘书郎。入唐,唐太宗任用其为秦府参军,弘文馆学士。

虞世南少年时曾向王羲之的七世孙智永禅师学习书法,甚得其精髓。为了学习书法,他曾把自己关在楼上,业成方才下楼。通过自强自勉的勤学苦练,虞世南成了王氏笔法的嫡传宗师。但虞世南的字继承多于创造,从东魏《高归彦造像记》一类作品中可以找到他的楷法之源。其书法圆融道逸,外柔内刚,如衣裙飘扬,而束身矩步,有冠剑不可犯之势。用笔纯粹、典丽,以风骨遒劲而闻名。他创立的虞体(见图5-2-9)流派,刚柔并济,方圆互用。虞世南和欧阳询都主持书学(唐代六门国学之一),在笔法传授上有着不可磨灭的贡献。

3)褚遂良

褚遂良(596—659年),字登善,浙江钱塘(今杭州市)人。在唐初书家四巨头中,褚遂良年纪最小,其书体学的是王羲之、虞世南、欧阳询诸家,且能登堂入室,自成一派。他的书法融欧阳询、虞世南为一体,方圆兼备,波势自然,结体较方,比欧阳询、虞世南舒展,用笔强调虚实变化,节奏韵律蕴含其中,晚年越发丰艳流动,变化多姿。唐人评其书风:字里金生,行间玉润,法则温雅,美丽多方。

《雁塔圣教序》是最能代表褚遂良楷书风格的作品(见图5-2-10),字体清丽刚劲,笔法娴熟。此碑是褚遂良在老年时期书写。至此,他已为新型的唐楷创出了一整套规范。在字的结体上改变了欧阳询、虞世南的长形字,创造出看似纤瘦,实则劲秀饱满的字体。他另有楷书《孟法师碑》《伊阙佛龛》传世。

4)薛稷

薛稷字嗣通,蒲州汾阴人,曾任黄门侍郎、参知机务、太子少保、礼部尚书,后被赐死狱中。其书法师承褚遂良。

薛稷的行书、楷书,始见称于《书断》:"并入能品,书学褚公,尤尚绮丽媚子,肤肉得师之半,可谓河南公之高足,甚为时所珍尚。"他的书法用笔纤瘦,结字疏朗,浑然天成。宋徽宗赵佶的"瘦金体"就是由薛稷书法演化而成。传世书迹有《杳冥君铭》《信行禅师碑》(见图5-2-11)。

图 5-2-8 《九成宫醴泉铭》

图 5-2-9 虞体

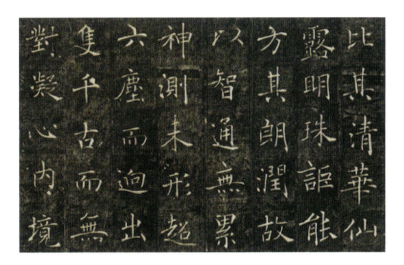

图 5-2-10 《雁塔圣教序》

7. 颜真卿

颜真卿，字清臣，京兆万年人，开元间中进士。安史之乱时因抗贼有功，任吏部尚书，太子太师，封鲁郡开国公，世称颜鲁公。

颜真卿为琅琊氏后裔，家学渊博，初学褚遂良，后师从张旭，并得笔法，又汲取初唐四家特点，兼收篆隶和北魏笔意，完成了雄健、宽博的颜体楷创作，树立了唐代的楷书的典范。他的楷书一反初唐书风，行以篆籀之笔，化瘦硬为丰腴雄浑，结体宽博而令势恢宏，骨力遒劲而气概不减。这种风格体现了大唐帝国繁盛的风度，并与他高尚的人格契合，是书法美与人格美高度结合的典例。他的书体被称为"颜体"，与柳公权并称"颜柳"，有"颜筋柳骨"之誉。

他的书迹作品,据说有138种,有《多宝塔碑》(见图5-2-12)《麻姑仙坛记》等,多是极具个性的书体,如"荆卿按剑,樊哙拥盾,金刚瞋目,力士挥拳"。行草书有《祭侄文稿》《争座位帖》《裴将军帖》《自书告身》等,其中《祭侄文稿》(见图5-2-13)是在内心悲愤难耐的心情下写出的最高艺术境界,被称为"天下第二行书"。

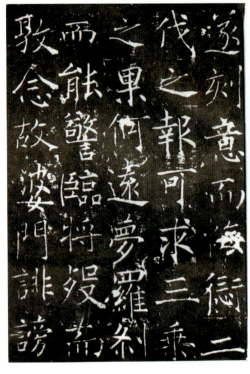

图 5-2-11 《信行禅师碑》　　　　图 5-2-12 《多宝塔碑》　　　　图 5-2-13 《祭侄文稿》

8. 柳公权

柳公权,字诚题,京兆华原人,曾任翰林院侍书学士,中书舍人,翰林苑林书诏学士、太子太保、封河东那公,被认为是唐朝最后一位著名书法家。

柳公权的书法在唐朝名声极高。民间更有"柳字一字值千金"的说法。在字的特色上,他初学王羲之,后师颜真卿,以瘦劲著称,所写楷书,体势劲媚,骨力道健,其中以行书和楷书最为精美。由于他的作品有独到的特色,柳公权的书法有"柳体"之称。他的书法结构紧凑,而且骨力秀挺,洒脱而有度法。

柳公权一生书碑很多,曾多次挥写《金刚经》,但如今只见敦煌拓本。此外,他还多为唐代僧人的碑志、塔铭挥写,其中《玄塔神》最为著名。《玄秘塔碑》(见图5-2-14)与《神策军碑》(见图5-2-15)为柳体的典型,声名最盛。

9. 宋四家

书法史上论及宋代书法,素有"苏、黄、米、蔡"四大书法家的说法,即苏轼、黄庭坚、米芾、蔡襄。他们四人被认为是宋代书法风格的典型代表。

1) 苏轼

苏轼,字子瞻,号东坡居士,四川眉山人,北宋著名文学家、书画家,豪放派诗人的代表,为唐宋八大家之一。

在书法上,苏轼曾遍学晋、唐、五代名家,得力于王僧虔、李邕、徐浩、颜真卿、杨凝式,而自成一家,有自身独到之处(见图5-2-16)。在继承传统的基础上努力革新。在总结自己书法特色时他曾说"我书意造本无法,点画信手烦推求"。可见苏轼重在写"意",寄情于"信手"所书之点画。这与他在绘画上提倡推广的"文人画"思想完全一致。

苏轼长于行书、楷书,笔法肉丰骨劲,跌宕自然,其书法《黄州寒食诗帖》,纸本,25行,风格丰腴跌宕,天真浩

图 5-2-14 《玄秘塔碑》

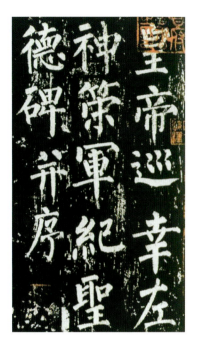

图 5-2-15 《神策军碑》

瀚,共129字,是苏轼行书的代表作。这是一首遣兴的诗作,是苏轼在贬至黄州第三年的寒食节有感而发。苏轼将诗句心境情感的变化,寓于点画线条的变化韵律中,或正锋,或侧锋,转换多变,顺手断联,浑然天成。《黄州寒食诗帖》是苏轼诗词中最具代表性的上乘之作,在书法界也占有超然地位,被称为"天下第三行书"(见图5-2-17),其后历史名人如李纲、韩世忠、陆游,以及吴宽,清代的张之洞,均向他学习,可见其影响巨大。黄庭坚在《山谷集》里台说:"本朝善书者,自当推(苏)为第一。"

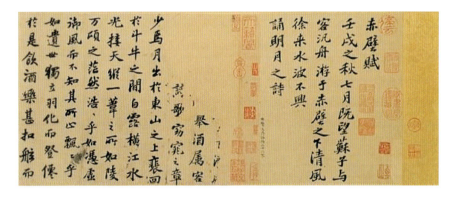

图 5-2-16 苏轼书法

2) 黄庭坚

黄庭坚,字鲁直,北宋诗人、词人、书法家,是江西诗派的创始人。黄庭坚书法初以宋代周越为师,后来受到颜真卿、怀素、杨凝式等人的影响,又受到焦山《瘗鹤铭》书体的启发,行草书形成一派。他的书法成就主要表现于其行书和草书中。其大字行书凝练有力,结构奇妙,几乎每一字都有一些夸张的长画,并尽力送出,形成中紧收、四缘发散的崭新结字方法,对后世书法产生很大影响。在结构上明显受到怀素的影响,但行笔曲折顿挫,则与怀素节奏截然不同。而黄庭坚的草书单字结构奇险,章法富有创造性,经常运用移位的方法打破单字之间的视觉界限,使线条形成新的组合,节奏变化突出,因此具有特殊的魅力,成为北宋书坛杰出的表,与苏轼成为一代书风的开拓者。

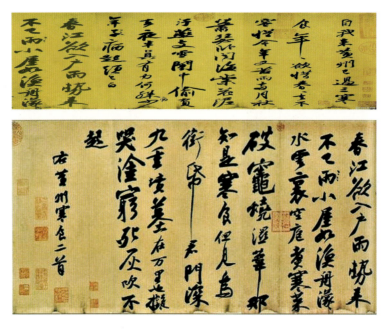

图 5-2-17 《黄州寒食诗帖》

黄庭坚对书法艺术发表了一些重要的见解,大都散见于《山谷集》中。他反对食古不化,强调从精神上对优秀传统的继承,强调个性的彰显;注重心灵、气质对书法创作的影响;在风格上,反对工巧,强调生抽。这些思想,都与他的创作相得益彰。

黄庭坚流传后世的书法,小字行书以《婴香方》《王长者墓志稿》《泸南诗老史翊正墓志稿》等为代表。大字行书有《苏轼黄州寒食诗卷跋》《伏波神祠字卷》《松风阁诗》等。草书有《李白忆旧游诗卷》(见图 5-2-18)《诸上座帖》等。

3) 米芾

米芾,字元章,号襄阳居士,善诗,工书法,擅篆、隶、楷、行、草等书体,长于临摹古人书法,达到以假乱真的程度(见图 5-2-19)。

米芾自称作品是"集古字",对古代大师的用笔、章法及气的都有深刻的领悟。这也在一定程度上说明了米芾学书在传统上有极高造诣。他少时苦学颜、柳、欧、褚等唐楷,打下了厚实的基本功。后得苏轼推点,转学晋人。今传王献之墨迹《中秋帖》,相传就是他的临本,形神精妙至极。

米芾的书法在宋四家中名列苏东坡和黄庭坚之后,蔡襄之前。但就书法单一艺术而言,米芾传统功力最为突出,尤其是行书,实出苏、黄之右。米芾书法宋代以来,为后世所景仰。其作书谓"刷字",意指其作书行笔方法与前人不同。"刷字"表现他用笔迅疾而劲健,尽兴尽势尽力。他的书法作品,大至诗帖,小至尺牍、题跋都具有畅快淋漓,欹纵变幻,雄健清新的特点。除书法达到一定高度外,其书论也颇多,著有《书史》《海岳名言》《宝章待访录》《评字帖》等,显示了他卓越的胆识和精到的鉴赏力。

4) 蔡襄

蔡襄,字君谟,兴化路仙游县人,曾以督造小龙团茶和撰写《茶录》一书而享誉世界。而《茶录》本身就是一件书法杰作。

蔡襄擅长正楷,行书和草书,以其浑享端庄,淳谈婉美,浑然天成(见图 5-2-20)。总体上来说,他的书法还是恪守晋唐法度,创新的意识略有逊色。但他却是宋代书法发展上不可或缺的关键人物。他以其自身完备的书法成就,为晋唐法度与宋人的意趣之间搭建了一座技巧的桥梁。

图 5-2-18 《李白忆旧游诗卷》

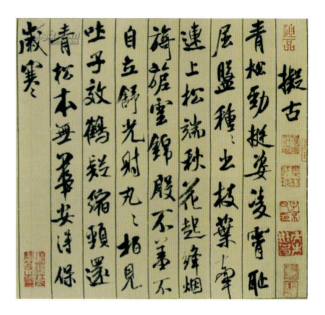

图 5-2-19 米芾书法

蔡襄传世墨迹包括《自书诗帖》《谢赐御书诗》,以及《陶生帖》《郊燔帖》《蒙惠帖》墨迹多种,碑刻有《万安桥记》《昼锦堂记》及鼓山灵源洞楷书"忘归石""国师岩"等珍品。

10. 赵孟頫

赵孟頫,字子昂,号松雪道人,吴兴人士,是元代初期颇具影响力的书法家,与欧阳询、颜真卿、柳公权并称为楷书四大家。

赵氏书法早岁学"妙悟八法,留神古雅"的思陵(即宋高宗赵构)书,中年学"钟繇及(王羲之、王献之)诸家",晚年师法李北海。此外,他还临抚过元魏的定鼎碑及唐虞世南、褚遂良等人;于篆书,他学石鼓文、诅楚文;隶书学梁鹄、钟繇;行草书学羲献,在继承传统上煞费苦心。赵氏能在书法上获得如此成就,和他善于吸取别人的长处分不开的。尤为可贵的是宋元时代的书法家多数只擅长行、草体,而赵孟頫却能精究各体。后世学赵孟頫书法的极多,赵孟頫的字在朝鲜、日本非常受到追捧。

赵孟頫在中国书法艺术史上有着不可忽视的重要作用和深远的影响力。他在书法上的贡献,不单纯是书法作品,还在

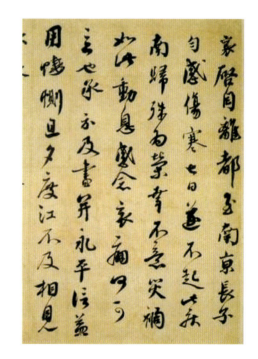

图 5-2-20 蔡襄书法

于他的书论。他有不少关于书法的独门妙解。他也是较早提出"书画同源"的文人之一。

传世书迹较多,有《洛神赋》《胆巴碑》(见图 5-2-21)《道德经》(见图 5-2-22)《玄妙观重修三门记》《临黄庭经》《兰亭十一跋》《四体千字文》等。

11. 明初三家

书法史上的"明初三家",即是指明朝初期三位著名书法家祝允明、文徵明和王宠。

1) 祝允明

祝允明,字希哲,号枝山,因右手有六指,又号"枝指示间所山人",家学渊源,能诗文,善书法(见图 5-2-23 和图

图 5-2-21 《胆巴碑》

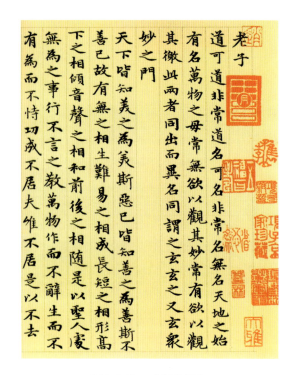

图 5-2-22 《道德经》

5-2-24)。祝允明小楷学钟繇、王羲之,通严始整,笔力刚健。他37岁用小楷抄录了《庄子》中的七篇,董其昌评为"绵里铁""如印印泥,方是本色"。草书学怀素、黄庭坚,晚年的草书,更显笔势雄强。纵横希逸,为当世视为珍宝。

祝允明晚年所作《书述》是对书法的总结,其书艺思想以"神采"为最终归宿。而要达到这个目标,他认为必须"性""功"并重。"性"是指人的精神,"功"是指书法创作的能力和功夫。他认为只有功力而无精神境界,神采就没有,而有了高尚的思想境界,如果没有表达的功夫,那么神采就不能实在地显露。两者缺一不可,必须兼备。

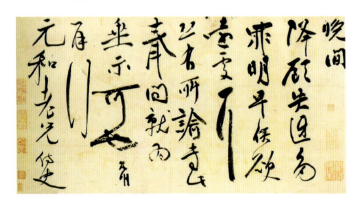

图 5-2-23 祝允明书法(一)

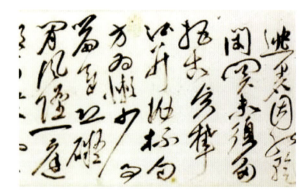

图 5-2-24 祝允明书法(二)

2) 文徵明

文徵明,原名壁,字徵明,因先世衡山人,故号衡山居士,世称"文衡山"。文徵明书法初师李应祯,后广泛学习前代名迹,篆、隶、楷、行、草备有造诣,尤擅长行书和小楷,温润秀劲,法度谨严而意态生动。虽没有雄浑的气势,却具晋唐书法的风儒雅质,也有一定风貌(见图 5-2-25)。他的书风较少具有火气,在尽火的书写中,往往流露出温文的儒雅之气。小楷笔画婉转,节奏缓和,与他的绘画风格相得益彰,有"明朝第一"之称。

文徵明的传世书作有《醉翁事记》《滕王阁序》《赤壁赋》《渔父辞》《离骚》《北山移文》等。

3) 王宠

王宠，字覆仁，后字覆吉，号雅宜山人，宝应人。他的诗文在当时声誉很高，其中以书法最为卓越，他诸体皆能，精小楷，尤善行草。在吴门诸子中，他的书法之趣味尤高。

书法初学蔡羽，后规范晋唐。其楷书师虞世南、智永，用笔圆转、淳厚，小楷清新，简远空灵。行书学王献之，融会贯通。行书和草书一反明代放浪轻狂的风格，运笔速度较慢，比较注意点画得失，以沉着的笔触从容书写，转变成一种古拙典雅的风格，巧中寓拙，婉绰而疏逸（见图 5-2-26）。

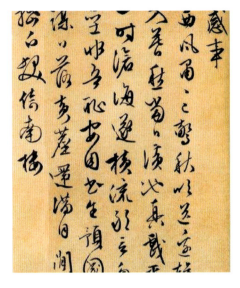

图 5-2-25　文徵明书法

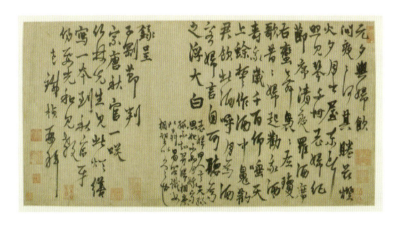

图 5-2-26　王宠书法

他传世书迹较多，有《诗册》《杂诗卷》《千字文》《古诗十九首》《李白古风诗卷》等。

12. 董其昌

董其昌，字玄宰，号思白，义号香光居士，华部人。董其昌在当时书法上有"邢张米董"之称，即把他与邢侗、张瑞图、米钟并列。

董其昌的书法以行草书造诣最高，他对记的楷书，特别是小楷也有独到造诣。他强调以古人为师，但反对直傻式的机械地模拟蹈装。虽处其于赵孟頫、文徵明书法盛行的时代，但他的书法并没有一味地受这两位书法大师的左右。他的书法综合了晋、唐、宋、元各家的书风，自成一体，其书风飘逸空灵，风华卓绝，笔画圆劲秀逸，平淡古朴，用笔精到，始终保持正锋，少有偃笔、拙滞之笔。在章法上，字与字、行与行之间，分行布局，疏朗匀称，力追古法。用墨技巧也十分考究，枯湿浓淡，尽得其妙。书法至董其昌，可以说是集古法之大成（见图 5-2-27）。清代中期，康熙、乾隆都以董的书为宗法，备受推崇喜爱。

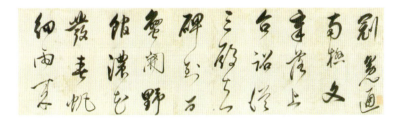

图 5-2-27　董其昌书法

董其昌没有留下一部书论专著，但他在实践和研究中得出的心得和主张，散见于其大量的题跋中。其名言"晋人书取韵，唐人书取法，宋人书取意"是历史上书法理论家第一次用韵、法、意三字概念划定晋、唐、宋三代书法的审

美风向,并流传至今。

15. 赵之谦

赵之谦,初字益甫,号冷君,后改字㧑叔,号铁三、憨寮等,会稽人,工诗文,擅书法,初学颜真卿,篆隶法邓石如,后自成一格,奇倔雄强,清新脱俗(见图5-2-28)。

赵之谦作品最多、传世最广的是行书。35岁前作品多行书,皆自颜体,温文尔雅,雄浑潇洒。但他并非死守一法,更不拘于某家某体,甚至某碑,故其师法汉隶,终成自家面貌。中年《为幼堂隶书七言联》《隶书张衡灵宪四屏》《为煦斋临对龙山碑四屏》已入汉人之室。晚年如正书,如篆书,沉稳老辣,古朴茂实。笔法则在篆书与正书之间,主以中锋,兼用侧锋。行笔则寓圆于方,方圆结合。结体扁方,外紧内松,宽博自然。平整之中略取右倾之势,奇正相生。50岁之后的赵之谦,尤其是他最晚年的作品,与南北朝高手相比毫不逊色,各种书体均已达到了"人书俱老"的境界。

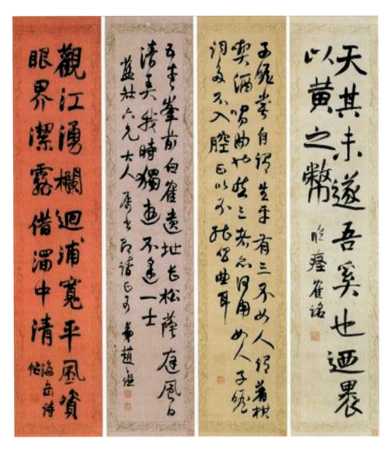

图5-2-28 赵之谦书法

第六章
陶瓷鉴赏

MEISHU
JIANSHANG

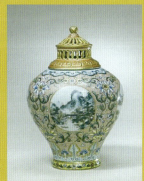

第一节 陶器的发明

原始农业的出现和定居生活的开始促进了陶器的诞生。在新石器时代,先民在日常劳动中首先发现了黏土的可塑性,于是他们将黏土用水调和,利用黏土的可塑性,塑造成一定的形状,用火加热到一定温度,烧出比较坚硬的陶器。在黄河流域,距今 8000 年左右的原始陶器屡见出土。而江苏省溧水县神仙洞遗址出土的一片带有原始性质的泥质红陶,经科学测定,年代距今大约 1.1 万年。新石器时期的原始陶器是泥质陶器,制作工艺简单,表面无装饰。河南新郑裴李岗出土的 8000 年前的陶器(见图 6-1-1),氧化还原技术相对落后,质地较松,颜色呈现橙红色,几乎无装饰纹样。

印纹陶晚于素陶产生。它的出现极有可能与烧制素陶时发现陶体上还保留着编织物的痕迹有关,所以布纹、席纹和绳纹(见图 6-1-2)也就成为最早的印纹陶的装饰纹样。

半坡遗址出土的绳纹红陶小口尖底瓶(见图 6-1-3),以绳纹装饰,造型奇特。瓶子的尖底入水方便,两耳系绳,靠近府部,水满之后,瓶子自然立起,从这里也可以看到先民的智慧。

图 6-1-1 新郑出土的陶器

图 6-1-2 绳纹陶器

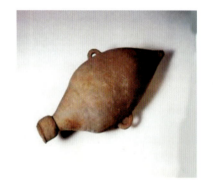
图 6-1-3 小口尖底瓶

一、彩陶图案丰富 ONE

新石器中期,以仰韶文化为代表,出现了彩陶艺术,西安半坡史前遗址出土了大量制作精美的彩陶。以陕西、河南、山西三省交界地区为中心的庙底沟文化的彩陶花纹更加富有变化,以弧线和动感强烈的斜线表现变形的动物形象。日常生活中所常见的鱼、鸟、猪以及人类自身都被作为其中的装饰图案。彩陶的绘制手生动,布局合理,是研究中国绘画史的可靠形象资料。

马家窑类型的旋涡纹彩陶罐(见图 6-1-4),造型上呈敛口,鼓腹,腹以下逐渐收敛。陶质用橙黄色泥,表面打磨

光滑。罐内、外及口沿均以黑彩描绘纹饰。罐内饰以底为中心的旋涡纹,外壁以组水波纹分别装饰颈、肩、腹部。肩部装饰带的线条起伏最大,如黄河逆流,奔腾咆哮,颈部变化略小腹部最为平缓,似江入平原,腹下则素面无饰,留下空白,反衬图案纹饰之华美。马家窑彩陶变化丰富,节奏感极强。

仰韶文化庙底沟类型彩陶缸(见图 6-1-5)以鹳鱼石斧图为饰。白鹳面向石斧侧身而立,眼睛圆睁,口衔鱼,身体随两腿而略向后倾,两爪用力抓牢地面,形象生动质朴。画面显示了古人将点、线、面相结合并配以单纯对比色的能力。

半坡遗址的人面鱼纹彩陶盆(见图 6-1-6)为儿童瓮棺的棺盖。盆敞口卷唇,由细泥红陶制成,盆内壁以黑彩绘出两组对称的人面鱼纹图案。人面造型奇特,头顶有尖状鱼鳍形饰物,额的左半部游成黑色,右半部为黑色半弧形。人面细眼,直鼻,口衔双鱼,两耳各饰一条小鱼。大部分学者认为,这种图案与半坡氏族的某些信仰密不可分,可能是鱼图腾崇拜的图像,也可能是表达祈求生产和生殖的繁盛的意愿。

图 6-1-4　旋涡纹彩陶罐

图 6-1-5　彩陶缸

出土于青海大通孙家寨的马家窑文化类型的舞蹈纹彩绘陶盆(见图 6-1-7),在陶盆内沿的上部,用平涂的手法画出三组 15 个手拉着手的舞蹈小人:头部摆向一侧,脑后束有发辫,服装下摆的尾饰和发辫的方向相反,五个人物手牵手,两腿交叉,整齐划一。两侧人物的臂膀则被绘制为分叉的形状,以此来表示胳膊摆动的方向、频率,也可以让人们想象出几千年前原始人载歌载舞的场面。

图 6-1-6　彩陶盆

图 6-1-7　舞蹈纹彩陶盆

二、大汶口文化的结晶

大汶口文化距今约 6000 年至 4100 年,首次发现于山东宁阳堡头村墓地,该墓地与泰安大汶口隔河相对。大汶口文化的发现,为山东地区的龙山文化找到了根源,也为研究黄淮流域及山东、江浙沿海地区原始文化提供了重要线索。

大汶口文化陶器的成型以泥条盘筑为主,其中少量为手工捏制,晚期出现轮制法,陶质较为细腻,在器型上还出现了许多拟形器物。

山东泰安大汶口出土的白陶鬶(见图 6-1-8),取动物之象形,用袋足撑起滚圆的身体,头向上扬,流指向天,而尾巴弯曲形成器物之錾,以造型取胜,栩栩如生。

山东邹县野店大汶口文化遗址发现的灰陶镂孔器座(见图 6-1-9),在器壁上镂刻出穿透胎体的图案,由此可知我国先民在新石器时期的镂刻技术已经达到了极高的水平。

图 6-1-8　白陶鬶

图 6-1-9　灰陶镂孔器座

图 6-1-10　高柄杯

大汶口文化延续至龙山文化,以黑陶制作最为精美。黑陶的烧成温度达 1000 ℃,在烧制时采用了封窑烟熏的渗碳方法,使器表呈现深黑色光泽。黑陶的烧制成功,标志着陶器烧制技术的成熟。细泥黑陶乌黑发亮,薄如蛋壳,被称为"蛋壳黑陶"。山东龙山文化以轮制技术烧成的薄胎蛋壳黑陶高柄杯(见图 6-1-10),宽沿、高柄,器形别致,制作工艺精巧。器型分为三段,上面是一敞口杯;中间柄腹部位镂刻出穿透胎体的细致图案;下面为底座,用一根细管将器型的段连接起来,巧夺天工。

由于各种陶器出现的时间不同,流行的地域也不同,所以各文化道址出土的陶器,呈现出多姿的面貌,具备各自的特点。它们是原始美术最重要的组成部分。而彩陶和黑陶代表着我国古代美术创造的高峰,在技术上和造型上,都为青铜器的出现做了铺垫,也为以后陶瓷器的发展打下了基础。

第二节 商代原始瓷

商代远接新石器文化制陶的传统,在技术上有了通过对陶窑的改进和新黏土的使用,不断改进原料的选择与加工处理方法,以高岭土等作为原料,经过1200 ℃的高温,表面涂以高温釉烧制,终于创造出了与陶器截然不同的原始瓷器。原始瓷是陶瓷发展史上的又一次质变,它的烧制成功,是中国陶瓷发展史上的分水岭。原始瓷以胎质致密、经久耐用、便于清洗、外观华美温润的优点,为中国瓷器的发展奠定了基础。

出土于河南郑州的原始瓷尊(见图6-2-1)施黄褐色釉,敞口,束颈,削肩,腹下敛,肩部及腹部满布拍印纹。器物内外都涂有一层较薄的透明釉,明亮光滑。胎釉结合紧密,硬度较高,叩之有金石之声。它已具备了当今瓷器的三大基本特征:其一,胎质成分为高岭土,即瓷,细密黏结度高;其二,烧制温度达到1200 ℃,质地较硬,没有显著的吸水性;其三,表面施玻璃质透明釉,光亮细密,胎釉结合紧密。

原始青瓷浅盘高足豆(见图6-2-2)胎质灰黄,器表光亮细腻,施深褐色釉。上部呈喇叭口形,下部亦呈喇叭形高圈足。颈部刻凹弦纹两周,腹部饰三周复合纹样,周边再饰凸弦纹。器形规整,制作精良,是商代原始瓷的典范之作。

青瓷篦齿纹双环耳瓿(见图6-2-3)胎质坚硬,器表施青釉,釉色光亮,略呈黄色。肩部丰圆,左右各饰对称半月形环耳,鼓腹处饰以篦齿纹一周,排列规整,疏密有致。此器大方朴实,古雅明净。

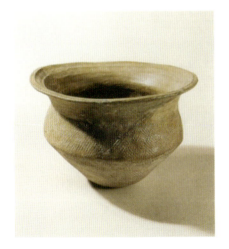

图6-2-1 原始瓷尊

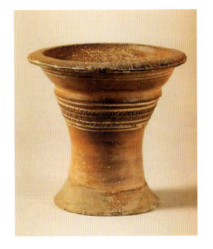

图6-2-2 原始青瓷浅盘高足豆

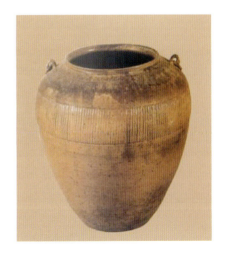

图6-2-3 青瓷篦齿纹双环耳瓿

第三节 秦汉陶瓷

一、陶绘生动浪漫　ONE

彩绘陶壶(见图6-3-1)是汉代彩绘陶中的典型器物,其特征有器体高大,器表施白色陶衣,用红、黑彩弦纹构成宽窄不等的装饰带。腹部绘青龙、白虎、朱雀、玄武,四周环绕卷曲的云纹,动感强烈、浪漫气息浓厚。线条流畅灵动,色彩相间,装饰效果强烈。在陶壶的颈、腹两段分别绘有横折线点纹,竖折线纹、云气纹等几何纹饰,前后呼应相得益彰,繁简得当。

绿釉浮雕狩猎纹陶壶(见图6-3-2)器表四周饰狩猎纹浮雕带,其间群兽相逐,一人骑马弯弓待射。画面中虎、鹿、羊、马、飞禽特征鲜明,细部刻画生动形象,布局紧凑,通体光润,体现了汉代艺术质朴、强健的风格,是汉代铅釉陶的代表作。

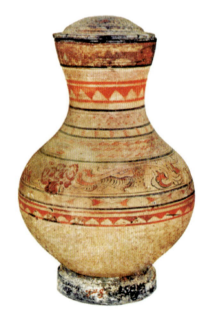

图6-3-1　彩绘陶壶

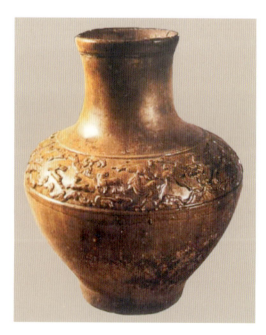

图6-3-2　绿釉浮雕狩猎纹陶壶

二、瓷器的诞生　　　　　　　　　　　　　　　　　　　　　　TWO

秦汉时代的原始瓷，在烧制技术、火候掌握、装饰等方面均有所进步，经过 300 余年积累，至东汉末年，终于出现了现代意义上的瓷器。从原始瓷发展为瓷器，是陶瓷工艺上质的飞跃。瓷器比陶器坚固耐用、美观清洁，又远比铜器、漆器成本低，而且原料分布极广，各地可以因地制宜，广为烧造。瓷器的出现，是我国陶瓷发展史上的一座重要里程碑，为以后的三国、两晋、南北朝瓷业的空前繁盛公奠定了坚实的基础。

原始瓷双系罐（见图 6-3-3）是东汉原始瓷之精品。以三组弦纹装饰，层层相叠，上段饰五头或六头一体的四组飞鸟，两组之间饰虎头纹；中层饰三头一体的六组飞鸟，鸟头夸张，顶羽冠，体态回旋卷曲，鸟体装饰篦点。飞鸟与汉代漆器、织绣上的凤纹风格一致，用以表现传说中之祥禽瑞鸟，手法浪漫，感动强烈，表现力强。

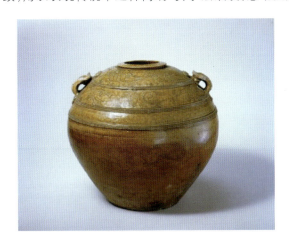

图 6-3-3　原始瓷双系罐

三、青瓷古朴洁净　　　　　　　　　　　　　　　　　　　　THREE

我国最迟在东汉晚期，就烧制出了成熟的瓷器——青瓷。在浙江、江苏、江西、安徽、湖北、河南、甘肃等地东汉墓葬和遗址中，都出土了东汉的青瓷器皿。浙江绍兴上虞市上小仙坛发现了四处东汉晚期的瓷窑窑址，出土的青瓷瓷片质地细腻光润，釉层透明，釉面光泽吸水率低，胎釉结合紧密丰固。在显微镜里观察中，青瓷残片釉下无残留石英。这种釉无论在外貌还是结构上，都已摆脱了原始青瓷的原始性，真正符合瓷器的标准了，说明在公元 2 世纪的东汉晚期，青瓷烧造技术已达到相当高的水平。因此，长期以来，人们把上虞小仙坛东汉窑址的产品认定为中国最早出现的成熟青瓷。

东汉晚期的青瓷产品在成型、烧制工艺上与原始瓷一脉相承，器型，装饰上多仿铜器和漆器。东汉至三国期间瓷胎较白，呈淡灰色，少数胎质疏松，呈淡淡的土黄色，釉色以淡青色为主，浅雅明亮，少有黄釉或青黄釉。器物纹饰质朴，常见有弦纹、水波纹及叶脉纹等。烧制上多用泥支钉叠烧，故盘、碗内底留有症支钉痕。

近年来在浙江省德清县的亭子桥战国窑址，发掘出浙江省第一座保存完整的战国窑，其中出土的大量精美瓷器，多数产品已经在物理性状，造型和工艺水平方面达到了成熟青瓷的水准。有专家指出，这一发现将使我国的青瓷史前移至少 500 年。

青瓷水波纹四系罐(见图6-3-4),此罐器身施青釉,胎质细密洁白,古朴明净,胎釉结合紧密牢固,烧成温度达到1200℃,吸水率低,釉面均匀平滑,釉层呈透明状,半透光,此器物已符合瓷器标准。青釉划花双耳壶(见图6-3-5),壶撇口,长颈,肩部两侧各有一耳,鼓腹,圈足。此器造型敦厚古朴,纹饰简洁,只以简略洗练的划花纹饰和弦纹作为主要装饰。器物通体施黄绿色釉,釉色厚、颜色深,具有典型特点,属西汉原始青瓷向东汉青瓷转化中的过渡性器物。

青瓷双系壶(见图6-3-6),壶束颈,鼓腹,腹下渐收放。肩部两侧饰对称竖耳。器通体内外施青釉,于外壁颈、肩部刻画水波纹,腹部刻画密集的弦纹。胎体单薄,釉层匀净光洁是刚从原始瓷中脱离出来的青釉器。

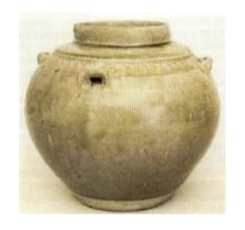 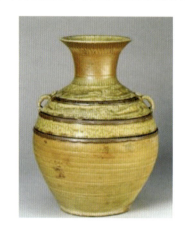

图6-3-4 青瓷水波纹四系罐　　　图6-3-5 青釉划花双耳壶　　　图6-3-6 青瓷双系壶

4. 建筑装饰——瓦当

秦汉时期的建筑陶,无论质量、品种、生产规模还是烧造技术,都较前一时期有显著的进步。瓦当是当时建筑瓦的构件,从瓦顶端下垂,以此来保护木制飞檐和美化屋面轮廓。瓦当有圆形和半圆形两种,可使建筑显得更加富丽堂皇。秦汉瓦当是我国古代陶器的珍品,主要出土于陕西、山东和河南三省,以西安一带为多。瓦当和其他艺术一样,也是一定的社会经济观念、意识形态的集中反映。秦代动物纹圆瓦当有双兽纹(见图6-3-7)、四鹿纹、四兽纹、子母凤纹及鹿鸟昆虫纹,构图饱满,形式华丽。其中夔风纹巨型瓦当(见图6-3-8)造型奇特,呈大半圆形,中间为对称的夔风纹,绚丽华美,装饰感极强,西汉文字瓦当(见图6-3-9),以篆书刻"汉并天下,古朴粗",气势豪放。历代瓦当图案设计优美,字体多行云流水,变化多端,云头纹、几何形纹、饕餮纹、文字纹、动物纹等,为瓦当增添了艺术魅力。

图6-3-7 双兽纹　　　图6-3-8 夔风纹巨型瓦当　　　图6-3-9 文字瓦当

第四节 "南青北白"与"三彩"

隋代历史虽短,但在陶瓷史上,却为唐代陶瓷业的大繁荣拉开了大幕。隋以前,烧瓷窑场主要都集中在长江以南和长江上游的四川地区,北方烧瓷窑场极为稀少。入隋以后,南方、北方瓷业有了大幅度的发展,窑场及其烧制的瓷器明显增多,各种花色、风格、样式的瓷器开始出现,南北形成各竞风流的局面。隋代虽仍以青瓷为主,但也有烧制出胎质洁白、釉面光润的白瓷。陕西省西安市李静训墓出土的白瓷鸡首壶(见图6-4-1),形体修长,盘口外移,细颈圆肩,深腹平底,颈部饰二凸弦纹,自肩部向前伸出一鸡首,昂首张口,肩后部立柄上饰向上伸展之龙首,龙口恰探入壶的口沿,似在饮水,肩左右各饰环形耳,造型别致优美。壶瓷胎白色,通体施白釉,表面有细碎冰裂纹,全不见早期白瓷中黄色或青色斑点,是隋代白瓷之珍品。

唐代是封建社会的鼎盛时代,陶瓷业在当时空前发展。唐代瓷器的制作与使用极为普遍,瓷器的品种与造型丰富多彩,其精细程度远远超越前代,陶瓷生产工艺有了质的飞跃。白瓷已成为一个独立体系,黄河流域瓷窑多烧白瓷,以河北邢窑最为突出。它与以浙江越州为主的南方青瓷交相辉映,形成唐时代陶瓷业的两颗闪耀明珠,构成"南青北白"的局面。而"釉下彩瓷""花瓷""三彩陶器",是唐代制瓷工艺的重要组成部分。

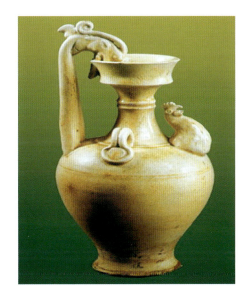

图6-4-1 白瓷鸡首壶

唐代陶瓷的使用范围逐步扩大,器物类型逐渐增多,新的器物则应时而兴,茶具、餐具、酒具、文具、玩具、乐器以及各类装饰器,无所不备。这标志着唐代瓷器制作已蜕变到成熟的境界,跨入瓷器时代。

唐三彩虽为陶器,却与一般低温釉不同,其胎体用白色黏土制成,釉料用数种金属氧化物为着色剂:用氧化铜烧成绿色,用氧化铁烧成黄褐色,用氧化钴烧成蓝色,并用铅作釉的熔剂,利用铅在烧制过程中的流动性烧成黄、绿、天蓝、褐红、茄紫等各种色调,斑斓绚丽,颇能显示盛唐风采。三彩器型繁多,一般用做明器。

一、邢窑白瓷"似雪类银" ONE

邢窑白釉皮囊式壶(见图6-4-2),上窄下宽,形似袋囊。顶端曲柄一侧为小口直流,另一侧饰曲尾。直流下端

饰凸起的摺线纹,中间饰凸线纹一道。壶通体施白釉,在有装饰线的积釉处泛出青白色。在平砂底上,以行草书体刻录工匠名"徐六师记"四字。壶型源自唐代金银器,稳重、大气、实用性强。

邢窑白釉壶(见图6-4-3)敞口,长圆腹,平底,流小而短,曲线型手柄将壶身与颈相连,造型端庄、大方。器物内外通施白釉,纯净素雅,釉色洁白、温润。唐代邢窑白瓷有着素雅的"似雪类银"的美誉,此白釉壶为邢窑白瓷的代表作品。

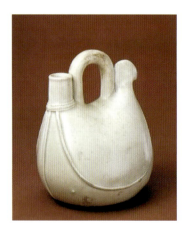 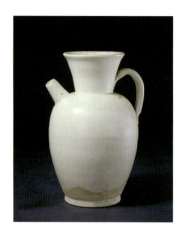

图 6-4-2　邢窑白釉皮囊式壶　　　　　图 6-4-3　邢窑白釉壶

二、越窑青瓷"类玉似冰" TWO

越窑青釉八棱瓶(见图6-4-4),瓶直口,长颈,腹部呈八棱形,器表为灰白色胎,质地细密,釉呈浅青绿色。唐人陆羽在《茶经》中对越窑青瓷有"类玉""似冰"的描述,诗人陆龟蒙亦有诗云"九秋风露越窑开,夺得千峰翠色来",点出了越窑青瓷的特色。越窑青釉直颈瓶(见图6-4-5),直口长颈,颈上细下略粗,圆腹,圈足。瓶通体施青釉,釉色纯正,清润细腻,乃晚唐烧制的越窑精品。

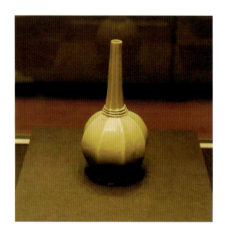 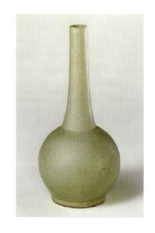

图 6-4-4　越窑青釉八棱瓶　　　　　图 6-4-5　越窑青釉直颈瓶

三、三彩"多姿"

彩鸭式杯(见图6-4-6)是三彩中的精彩小品。杯取一小鸭回首衔尾为造型,鸭嘴与尾之间的空间,恰形成杯之把柄。小鸭身上的羽毛、水珠在阳光下光影流连,五光十色,美丽动人。

三彩盖罐(见图6-4-7)造型浑圆大方,短颈丰肩,曲线流畅。器物通体施绿釉,罐身布满以白色和黄色绘制的菱形图案以及仿唐代流行的蜡缬染织物的精美图案纹样,色型俱佳,是难得一遇的佳品。

三彩烛台(见图6-4-8)分上、下两部分,上盘小,下盘大,以中间圆柱承接两盘,圈足外撇,上盘中心立杯形烛座。烛台通体施蓝、黄、绿、白釉。烛台的使用于春秋时代就已开始,《楚辞》中引"室中之观多珍怪,兰膏明烛华容备"。战国时已有各式精制的铜烛台,至三国、两晋时,青瓷烛台便已出现,种类繁多。此三彩烛台造型古朴,施釉均匀,色彩深沉,于三彩中点以蓝彩,更增添了器物的华贵韵致。

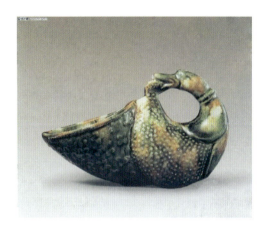
图 6-4-6 彩鸭式杯

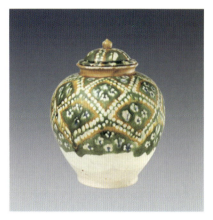
图 6-4-7 三彩盖罐

图 6-4-8 三彩烛台

第五节 五大名窑各领风骚

唐代的繁荣被唐末的藩镇割据所打破,中国历史进入了五代十国的动荡时期,各种产业纷纷凋零,唯有陶瓷业却由于多种原因仍然有迅猛的发展。这一时期的陶瓷数量不多,但都很讲究,原料处理精细,胎壁纤薄,造型新颖规整。五代陶瓷更为秀雅轻巧,以吴越的秘色瓷和邢窑的白瓷为代表。

宋代的陶瓷业发展水平更高,甚至向欧洲及南洋诸国大量输出陶瓷器皿。宋时陶瓷生产遍及全国,南北各地都有各具特色的名窑。陶瓷仍以青、白瓷为主,同时发展了釉下彩绘瓷及各色窑变的彩釉瓷,黑釉、青白釉和彩绘瓷纷纷兴起。北方改宿、定窑、钧窑、官窑,耀州窑、磁州窑,南方龙泉窑、景德镇窑、建窑、吉州窑等,久负盛名,风采

各异。尤以定窑、汝窑、官窑、哥窑、钧窑这五大名窑为最，形制优美、高雅凝重，超越了前人的艺术成就，影响了当时众多的瓷窑，对后世也产生了重要的影响。宋代陶瓷在艺术技术上都更进一步，成为宋代工艺品中最为突出的一个门类。

一、定窑白瓷独具特色　　ONE

定窑窑址在河北曲阳，其历史可上溯至唐代，至北宋达到极盛。定窑以烧制乳白色瓷而闻名，并形成体系。在长期的生产实践中，定窑形成了自己的一套制瓷工艺及制瓷风格。定窑瓷胎质坚细，器体很薄，除素地外，多用印花、划花、刻花为装饰，有牡丹、莲花、菊花、石榴、龙纹、鱼水纹等图案。线条流畅，印花精细、组织精巧，暗花因在器表上呈现的不同深浅而产生微妙的光彩变化。

图 6-5-1　白釉刻花直颈瓶

白釉刻花直颈瓶（见图 6-5-1），器平口外折，颈细长，圆腹。腹部装饰螭龙纹。此瓶造型简洁优雅，线条流畅，既规整又富有变化，光泽洁白莹润。雕刻精美，刀法纯熟苍劲，刻画的形象生动矫健。此作品是定窑白瓷中的重要代表作品之一。

定窑白瓷孩儿枕（见图 6-5-2），作孩儿伏卧状，以孩儿背作枕面。孩儿双目炯炯有神，头部两侧留两绺孩儿鬓，身穿丝织长袍，团花依稀可辨，下承以长圆形床榻，榻边饰以浮雕加以修饰。定窑孩儿枕传世仅此一件，孩儿造型、雕工俱佳。宋代盛行孩儿枕，定窑白瓷、青白瓷都有孩儿枕传世，但姿态各异。

白釉刻花折腰碗（见图 6-5-3），碗敞口，略浅，斜腹。通体施白釉，口部镶铜。碗内、外壁及内心刻莲花、莲叶纹。釉色纯净雅致，简洁中更显精致。尤其是此碗在内外壁上都刻有精美的莲花和莲叶纹，纹样组织井然有序，线条清晰流畅。此器物的刻花制作方式具有较独特的风格。

图 6-5-2　定窑白瓷孩儿枕

图 6-5-3　白釉刻花折腰碗

定窑除烧白瓷以外，还兼烧黑釉、酱色釉瓷。定窑的黑釉、酱色釉、绿釉瓷和定岳的白釉瓷一样都是白色胎。黑釉有漆的质感，光可鉴人。烧黑釉时烧过火，就变成了酱色釉，于是窑工在烧制黑釉瓷器时有意识地创烧了深浅不同的酱色釉。据史料记载，定窑还烧绿釉，红釉和黑釉金彩。为了节约燃料、提高生产质量，定窑普遍采用覆烧的工艺，所以定窑的产品大多沿无釉，即所谓的芒口。

二、汝窑青瓷稀世珍品　　　　　　　　　　　　　　　　　TWO

汝窑在河南临汝。北宋时在此设立官窑，专门生产宫廷用品，筛选剩余的瓷器市场也出售。汝窑胎土细腻，釉料稠润清莹，呈雨过天晴般的淡蓝色，且有细开早期汝瓷素面无饰，高雅古朴；晚期则有印刻花隐现于釉汁下，别有一番风味。因汝窑制时间短，故传世品极少，南宋时便有"近尤难得"之叹。流传至今，窑瓷器在界各地不足百件。汝窑主要由两部分构成，一部分为烧造民间日用瓷器的民窑，也有人称之为"汝窑"，一部分是专为宫廷烧制御用瓷器的官办窑，也称为"汝官窑""汝窑"。宋代大名窑中，以汝窑(即"汝官窑")最为珍惜名贵。

三足洗(见图6-5-4)，直口平底，下以三弯足承托。器内、外均施天青釉，釉面有细碎纹开片。底部满釉，有5个细小支钉痕。此洗造型简洁、洗练，制作规整，釉色莹润雅致。深得清乾隆皇帝的喜欢，特为此洗题诗一首，镌刻在三足洗底部(见图6-5-5)，"紫土陶成铁足三，寓言得一此中函。易辞本契退藏理，宋诏胡夸切事谈"，后署"乾隆戊戌夏御题"。

图6-5-4　三足洗

图6-5-5　三足洗底部

汝窑碗(见图6-5-6)，撇口丰腹，圈足略外撇，胎体轻薄。通体满釉，呈淡天青色，莹润纯净，开细小纹片。胎质细腻，釉汁润泽，为不可多得的稀世珍品。足内有五个支钉绕痕及乾隆御题诗(见图6-5-7)一首。

　　　　　秘器仍传古陆浑，只今陶穴杳无存。
　　　　　却思历久因兹朴，岂必争华效彼繁。

图6-5-6　汝窑碗

图6-5-7　碗底诗

口自中规非土匦,足犹钉痕异匏樽。

盂圆切已近君道,玩物敢忘太保言。

后蜀"乾隆丁酉仲春御题",并钤"古香""太朴"二印。

三、官窑名品"紫口铁足" THREE

宋代的官窑有两处,一处是在北宋的汴京,一处是在南宋的杭州。官窑专烧宫廷用瓷(青瓷)。瓷器胎土细腻,呈铁色,釉色莹润,青带粉红,有蟹爪纹开片,口沿及足部因釉汁较薄而露胎色,故也有"紫口铁足"之称,在匀净幽雅中彰显色质的对比和变化。

官窑大瓶(见图6-5-8),圆口直颈,垂腹圈足。通体内外施青釉,釉面有冰裂状开片,上部开片舒展,底部开片细碎。官窑大瓶形体硕大,造型古朴优雅,尤以釉面上隐现的冰裂纹备受清代皇帝的赏识,成为御苑至宝之物。

官窑弦纹瓶(见图6-5-9),洗口长颈,圆腹,圈足两侧各有一长方形扁孔可穿带。此器物内外通体施青釉,造型简洁大方,端庄规整,釉质凝厚,釉色润泽光艳,呈粉青色,雅致、深沉、莹润。瓶体上布满纵横交错的大片纹,有凸起的弦纹作为装饰,使器型变化更为富于。此器物为宋代官窑瓷器的代表作品之一。

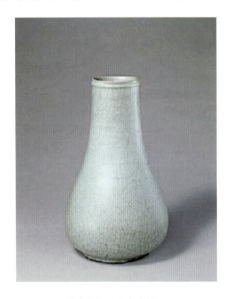

图6-5-8 官窑大瓶

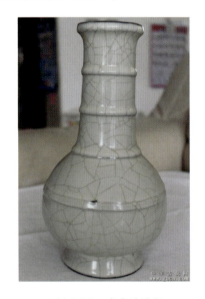

图6-5-9 官窑弦纹瓶

四、龙泉窑、哥窑各展风采 FOUR

龙泉窑是北宋初期以浙江余姚为中心形成的一个烧制青瓷的越窑体系。由于南宋迁都临安,浙江逐渐成为国家的政治、经济中心,地处浙江的龙泉窑遂进入兴盛期。南宋中晚期,龙泉窑成功地烧制出粉青釉瓷器和梅子青瓷器。粉青釉和梅子青釉均为龙泉窑的代表作品,同时代表了我国历史上青瓷烧制工艺的巅峰。

龙泉窑有"哥窑"与"弟窑"两种不同的风格。传说宋时有章生一、章生二兄弟二人,共同继承了父亲的瓷窑。章生一所烧瓷釉表层有碎裂开片,釉色以米色及豆绿为多,别有一番情趣,世称"哥窑";章生二所烧瓷呈粉色、翠青色,无裂片,世称"龙泉窑"。章生一在烧制中利用釉面及胎土收缩率的不同,形成自然的纹理,因大小形状不同,又

分为有鱼子纹、蟹爪纹等,具有古朴天然的特色。章生二烧制的瓷器釉色青翠、造型洗练,在起棱转折处往往露出胎色,称为出筋,更显得清新典雅,观赏价值极高。

哥窑五足洗(见图6-5-10),以五足承托器身,内附圈足,口沿作五乳钉状突起。内外施米黄色釉,釉面上有黄、黑两色开片,俗称"金丝铁线"或"乂武片",是传世哥窑的典型器皿。

哥窑弦纹瓶(见图6-5-11),广口细长颈,扁圆腹,圈足,颈及肩部饰凸起弦纹四道,器内外及底心满釉,通体开金丝铁线纹片,底足露胎处为酱色。在瓷器烧制的过程中,由于釉与胎的收缩率不一致,在冷却时会形成一种釉裂胎不裂的现象,称之为"开片"。古代工匠巧妙地利用错落有致的开片,顺其自然,形成一种妙趣天成的装饰釉。哥窑釉质凝厚,釉色沉稳,其胎体中含铁量较高,烧成时口沿处釉下垂,形成酱口。

哥窑胆式瓶(见图6-5-12),小口,长颈,器体施米色釉,有黑色、米色开片。此器型仅见于宋代,显得弥足珍贵。

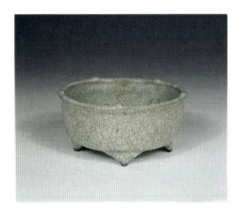
图6-5-10　哥窑五足洗

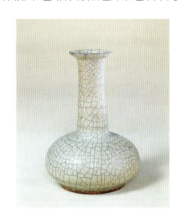
图6-5-11　哥窑弦纹瓶

图6-5-12　哥窑胆式瓶

龙泉窑三足炉(见图6-5-13),折沿短颈,下承以三足。三足炉肩部饰凸起弦纹一道,腹部与三足对应处饰有三条凸起的直线纹。此三足炉因其仿青铜器鬲的造型特点而被称为鬲式炉。器物通体施青绿色釉,属典型的梅子青色,造型规整雅致,富有节奏韵律的变化起伏,尤其是几条流畅的出筋白线更增强了器物的装饰性,幽雅、莹润、大气。

龙泉窑青釉凤耳瓶(图6-5-14),小盘口,直颈折肩,颈部两侧各置一凤耳。此瓶胎色灰白,通体施青釉,釉面开片纹。造型秀美,釉色青翠欲滴,给人以高贵典雅的艺术享受,魅力无穷。

图6-5-13　龙泉窑三足炉

图6-5-14　龙泉窑青釉凤耳瓶

五、钧窑窑变出其不意

钧窑在河南禹州市,属青瓷体系,釉色为一种独特的乳浊釉。大部分产品的釉色为浓淡不一的蓝色乳浊釉,有较深的天蓝、较淡的天青、更淡的月白。烧窑工人更创造性的利用铜的氧化物为着色剂,借由窑炉内生成温度的偶然性,使之产生颜色上的变化的烧制方法,称之为"窑变"。经过窑变,青瓷上会泛出海棠红、玫瑰紫、茄皮紫等各类色彩,斑斓绚丽,鲜亮无比。因此钧瓷以釉色为最,尤以氧化铜为着色剂的窑变釉,色彩丰富多彩,有"钧瓷无双"之称。钧窑在宋代颇有影响,曾为宫廷烧造尊、彝、盘、洗等观赏品。钧瓷的生产扩及金代,至元代而不衰。

钧窑玫瑰紫釉花盆(见图6-5-15),敞口,圆鼓腹,足底开有五个渗水孔,并刻有数"六"。此花盆造型端庄大气,色彩饱满。通体内外均施窑变釉,不同色釉在部位有各异的体现。器物从上到下由蓝色釉、玫瑰红釉、酱色釉渐变而形成绚丽诱人的丰富色彩,光艳之中显稳重,实属钧窑瓷器中的上乘之品。

河南禹州市古钧台留有宋代专为宫廷烧制御用瓷器的窑址,其中花盆、盆托、出戟尊的外底上,一般刻有从"一"至"十"的数字。数字越大器物越小,反之,数字越小器物越大。玫瑰紫釉花盆底刻"六"字,说明这是一件尺寸适中的器具。

钧窑月白釉出戟尊(见图6-5-16),造型仿古代青铜器式样,喇叭形口,扁鼓形腹。颈、腹、足之四面均塑贴条形方棱,俗称"出戟"。器通体施月白色釉,釉内气泡密集,釉面有棕眼。由于高温烧成时釉层熔融流动,变薄的釉层中略显黄褐色胎骨,与月白色交相辉映,层次丰富多彩,精美雅致。

图6-5-15　钧窑玫瑰紫釉花盆

图6-5-16　钧窑月白釉出戟尊

第六节　元代景德镇独树一帜

元代瓷业较宋代衰落,曾经盛行于宋、辽、金时期南北各地的磁州窑、钧窑、官窑、汝窑、龙泉窑、吉州窑等已走

向没落,一些著名瓷窑纷纷停烧。唯江西景德镇窑经过数百年的发展,至元代逐渐形成了规模,生产能力不断扩大,并成为时代的分水岭。宋靖康之变,使北方一些烧瓷工匠南迁,定窑等名窑的烧瓷技术也因此带到了南方,在景德镇烧制了白中泛青、晶莹如玉的青白瓷,称为"影青"。影青青中有白,白里泛青,成型的技术也得到了空前的发展。元代在景德镇专门设置了浮梁瓷局统理窑务。景德镇的工匠更来自四面八方,他们发明了瓷石加高岭土的二元配方,烧制出大型瓷器,并成功地烧制出典型的青花、釉里红及枢府瓷等。元青花的烧制成功,在中国陶瓷史上留下了浓墨重彩的一笔,是我国制瓷业熟练掌握各种呈色剂的标志,为明、清两代制瓷工艺的高度发展奠定了坚实的基础。

一、卵白釉瓷奠定基础　　ONE

卵白釉在宋代景德镇青白釉的基础上发展而成,釉色白中显现微青,釉质莹润,或呈半失透状,颇似鸭蛋壳色,故称之为"卵白釉"。这种瓷器受元代宫廷的喜爱,多次命景德镇窑烧制供官府使用,"有命则供,否则止"说的就是卵白釉瓷。卵白釉传世品以元代最高军事机构"枢密院"定烧的器物最为多见。枢密院定烧瓷在盘、碗器的纹饰中印有"枢府"两字,故卵白釉又称之为"枢府釉",其中以"天禧"款为其中代表。

卵白釉瓷质量良莠不齐,有粗细之分及官用、民用之分。但质量高的民窑也不定期地为官府烧制官用瓷。官府用瓷无论在胎、釉、制作工艺方面较同时代的瓷器更胜一等,代表了元王朝的风貌。它与同时期的青花一样,是元代瓷器最高水平的象征。民间广泛使用的尚为粗瓷,带吉祥铭的是民用瓷中的精品。

卵白釉瓷色白而匀,器外多无纹饰,犹如一张白纸,适宜在其表面作画,奠定了元代青花、釉里红、白瓷、五彩瓷的基础,促进了青花瓷、色釉瓷和五彩瓷的出现。

卵白釉印花"太禧"铭云龙纹盘(见图 6-6-1),敞口,浅弧壁。此盘为卵白釉瓷器的代表作品,造型简洁端庄,胎骨洁白细密,通体施稠而均匀的卵白釉,色釉半透明,洁净莹润。盘心由朵云和火珠衬饰的龙戏珠纹样神舞骄猛,令人叹为观止。盘内外壁刻有

图 6-6-1　卵白釉印花"太禧"铭云龙纹盘

莲瓣纹、缠枝莲和八吉祥图,"太禧"两字印在其中,从"太"字往左逆时针方向依次为"肠、螺、轮、盖、花、珠、鱼、伞",与纹样相得益彰。

二、元青花开陶瓷彩绘先河　　TWO

元代青花瓷用氧化钴料在瓷胚上绘制各种纹样,然后罩上透明釉,以还原烧制而成,这种呈现蓝色花纹图案的效果被称为釉下彩,其钴料有域外和国内两个种类:域外钴料,色泽深邃如青金,庄重典雅;取自浙江、云南及江西等地的国产钴料,色呈灰蓝或蓝中泛青灰。

青花彩绘融入中国水墨画技法,具有中国水墨画般的效果。青花瓷白地蓝花,明净素雅,改变了以往重釉色、轻彩绘的传统,将我国的绘画艺术与瓷器装饰艺术融合在一起,开陶瓷彩绘之先河。青花瓷问世以后,青花超越曾

占主导地位的刻花、印花、贴花、划花、镂刻等,跃居上位。青花瓷以旺盛的生命力,迅速发展成熟,成为景德镇产品的主要品种,使景德镇迎来了空前的繁荣。

青花牡丹纹罐(见图6-6-2),直口短颈,圆肩敛腹。造型端庄,器形饱满,内外均施白釉,以青花绘制缠枝花、缠枝牡丹、缠枝莲花、仰莲瓣纹,相映成趣。此器物整体纹饰繁而不乱、层次多样,色泽光艳,纹饰绘制精美、流畅,是元代青花瓷器的典型作品。

青花鸳鸯莲花纹盘(见图6-6-3),口沿为16瓣菱花形,盘心平坦。盘身施亮青釉,盘底为素胎,未上釉。盘中彩绘构图适宜,绘画精美,盘心绘并蒂莲间鸳鸯相戏图,外围牡丹与曲折的枝茎相间,被锦纹、串枝花围绕。盘外绘一周串枝牡丹,相映成趣。此盘美观大气,主题突出,用料讲究,色泽艳丽,为元代晚期景德镇青花瓷器之精华。

青花麟凤纹盘(见图6-6-4),口沿呈菱花样式,盘心平坦。通体施青白釉,纹饰繁而有序,层次分明。多层青花纹与卷草纹形成较深的底色,将白色缠枝牡丹突显出来。盘心绘麒麟、翔凤,以白色莲花及朵云相衬,用卷草纹将牡丹与麒麟、翔凤隔成两组图案。盘外壁亦饰缠枝莲花6朵,内外相间,构图严谨合理。

图 6-6-2　青花牡丹纹罐　　　　　图 6-6-3　青花鸳鸯莲花纹盘　　　　　图 6-6-4　青花麟凤纹盘

元代青花瓷器装饰有两种形式:一种以白色为地,蓝色为花,在白色胎体上直接用青花原料进行绘制;另一种以青花为地,以青色衬托出白色的花纹。青花麟凤纹盘为蓝地白花器中的代表作,将蓝地白花器的艺术特色表现得酣畅淋漓。

三、釉里红别致精妍　　　　　　　　　　　　　　　　　　THREE

釉里红以铜红釉(氧化铜)在瓷胎上绘制蕴含纹,然后罩以透明釉,在高温还原焰中烧制而成,使釉下呈现红色图案,称为釉下彩。其制作方法从钧窑紫斑釉演变而来,工艺、器型、装饰等均与青花瓷器有异曲同工之妙,但显色较青花难度更大。成功的显色堪与宝石红媲美,其间均泛深浅不同的灰色,有的呈乌金或淡墨色。

釉里红缠枝牡丹纹碗(见图6-6-5),器身白色铺底,上绘红花,碗口饰回纹,碗内绘菊,中心饰折枝花卉,外绘牡丹,碗底部亦绘回纹,内外相衬,色彩层次分明。

釉里红又常常与青花配合,被称为青花釉里红瓷,或称青花火紫,是一种别致的装饰纹样。由于烧制难度较大,元代的产量较少,流传器物更是稀少。

青花釉里红镂雕盖罐(见图6-6-6),短颈,溜肩,鼓腹。此盖罐是元代瓷器中的珍品,于1965年出土于河北省保定市元代窖藏。盖罐分上、下两部分,多用绘、镂、塑、贴等多种技法制作。罐盖顶端有坐狮钮,钮下和上沿均饰有青花莲瓣、卷草纹、青花缠枝花、回纹等纹饰。罐体饰以青花折枝莲花、云头纹、变形莲瓣纹、倒垂宝相花纹,青花

水波纹、折枝牡丹纹等饰之。罐体腹部形成浮雕菱形光环,用青花绘花叶,用釉里红绘山石和花卉,红色和蓝色交相呼应,色彩浓艳、饱满,瑰丽迷人。

图 6-6-5　釉里红缠枝牡丹纹碗

图 6-6-6　青花釉里红镂雕盖罐

第七节 明代陶瓷规模空前

明代是我国封建社会又一个经济飞速发展的时期,资本主义萌芽在许多地区的手工业部门中出现。随着对海外国家和地区的联系空前加强,进出口贸易有了较大增长。这种形势为陶瓷业的发展开创了十分有利的局面。在元代陶瓷发展的基础上,明代制瓷业迅速形成了自唐宋以来中国陶瓷史上的又一个巅峰时期。

明代初期,从洪武三十五年开始,官府在江西景德镇设置御器厂并派官督造,专为皇家烧造御用瓷器。为了确保御用瓷的数量和质量,官府把在战乱中失散的工匠在景德镇重新集中起来,使景德镇的制瓷规模空前庞大,达到了前所未有的繁荣景象。御器厂带动了民窑的进一步发展,形成了"官民竞市"的局面,促进了明代整个制瓷业的发展。除景德镇外,福建德化窑、浙江龙泉窑、江苏宜兴窑、广东石湾窑、河北磁州窑也先后崛起,生产出各具特色的瓷器产品。

明瓷以青花为主,产量极大,烧造技术逐渐走向成熟、完美,达到了登峰造极的地步。五彩,斗彩等形瓷以及各种颜色釉瓷器的绕制技术也跟进一步,其中成化斗彩瓷,嘉靖、万历年间的五彩瓷正德年间的素三彩等彩瓷品种的烧制成功,体现了明代釉上彩绘的丰富,更为清代釉上彩瓷的发展奠定了基础。

一、青花趋于简约　　　　　　　　　　　　　　　　　　　　　　　　　　ONE

明初,青花瓷的制作工艺和艺术风格继承元代的传统。洪武以后,在图案装饰方面,开始改变元代花纹繁缛、

层次多叠的风格,趋于留白而显简约。一般多用国产青料,青花呈蓝灰色。至永乐、宣德年间,青花瓷的胎质细腻洁白,釉层肥厚,使用进口苏麻离青料,色泽浓艳,色浓厚处有自然形成的紫黑色斑,并有如水墨在宣纸上的"晕散"效果。此后,出现进口青料和国产青料混用期与进口苏麻离青料的断绝期,也因此形成各个时期不同的制作效果。

永乐年间的青花枇杷绶带鸟纹大盘(见图6-7-1),口沿呈菱花样式,盘外围破分为16瓣菱花形,以石榴、枇杷、荔枝、桃子等折枝花果为饰。外沿还绘有海水江崖、缠枝莲花、折枝菊花。纹饰盘绕有序,将视线聚于盘心。盘心绘一只栖于枇杷枝上的绶带鸟,回首衔枇杷果。此盘以青花做底釉,透澈莹润,亮丽纯净,美观大方。

永乐、宣德两代为青花瓷的黄金时代,胎质、底釉、绘画、造型均比前代有所突破。青花枇杷绶带鸟纹大盘的青花蓝色,使用从西洋输入的颜料如苏麻离青料,颜色浓丽,与白色协调融合,入火后又可自然形成"铁锈斑",而凸起的花纹,更增加了装饰的立体感。宣德年间的青花海水白龙纹扁瓶(见图6-7-2),细长颈,扁圆腹,整体以青花装饰,颈部多以折枝莲纹为主,腹部白色作海,青花绘巨龙,如蛟龙游于大海波涛之中,青白分明,更添意趣。宣德时期,以青花为贵。白如洁玉,蓝似宝石,相互映衬,相得益彰。

图6-7-1 青花枇杷绶带鸟纹大盘

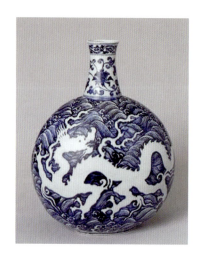

图6-7-2 青花海水白龙纹扁瓶

二、釉下青花与釉上彩争奇斗艳　　TWO

明代彩瓷一般分为釉下彩、釉上彩和斗彩三大类。在胎胚上先画好图案,上釉后入窑烧炼的彩瓷称釉下彩,青花瓷即釉下彩,上釉后入窑烧成的瓷器再进行彩绘,重经炉火烘烧而成的彩瓷称釉上彩;先放在窑内用高温烧成青花,然后填以彩料,再由烘炉低温烘烧而成的称斗彩。一时,釉下青花与釉上彩在历史舞台上争奇斗艳。"斗彩"始于明成化年间,嘉靖、万历时盛行。斗彩胎质洁白细腻,薄轻透体。其釉色乳白柔和,更能衬托出斗彩的鲜丽清亮。釉下青花清幽淡雅,富有通透性,釉上彩则有红、黄、绿、紫四大类十几种,色彩配制灵活多变,令中国彩瓷又进入一个崭新的领域,奠定了清代素三彩、五彩、粉彩珐琅彩的发展基础。

斗彩海水龙纹"天"字盖罐(见图6-7-3),器身造型端庄,简洁的罐盖与器身风格相符。器身布满以海水双龙纹、海水龙纹和蕉叶纹交相呼应的斗彩纹饰,流畅富有动感。胎体细腻洁白,釉面平润,色彩相间,红、绿、黄等争奇斗艳。罐底铭青花楷书"天"字,故又称之为天字罐。

明斗彩团莲纹高足杯(见图6-7-4),敞口深腹,下以中空高足承托器身。此杯造型简洁、新颖独特,在接近杯口处环绕着一圈青花弦纹,外壁用斗彩,以四组莲花为饰,四周以变形花叶相配。杯身以平涂的方式施彩,釉色润泽、

均匀,图案绘制精美,层次感强。

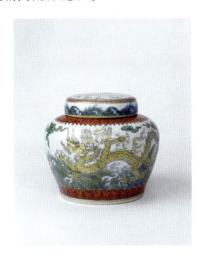

图 6-7-3　斗彩海水龙纹"天"字盖罐

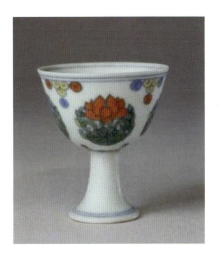

图 6-7-4　明斗彩团莲纹高足杯

第八节　清代陶瓷全面繁盛

清代,特别是早期的康熙、雍正、乾隆三朝盛世,使我国的陶瓷业达到了古代的巅峰水平。无论质量、数量都远超前代。中国数千年的制瓷经验,康熙、雍正、乾隆三代盛世的政治安定、经济繁荣,加之皇帝的喜好与提倡,制瓷业才得以成就非凡,诞生出了众多品种,千姿百态,造型古拙,风格轻巧,装饰精美,工艺高超,技术精严。各种颜色釉及釉上彩异常丰富,迎来了中国陶瓷史上最绚丽多彩的时期。

一、五彩瓷光艳亮丽　　ONE

康熙年间青花改变了明代青花五彩占主要地位的局面,发明了釉上蓝彩和黑彩,并且增加了全彩的运用,明嘉靖时在矾红、霁红地上单一的描金手法获得突破。康熙青花五彩光艳亮丽,剔透明澈,登上五彩瓷的顶峰。

五彩瓷分为釉上五彩和青花五彩。釉上五彩中的釉色因略显凸起,有着宝石一样的镶嵌质感。除矾红外,绿、黄、紫、蓝均晶莹剔透,光鲜艳丽,引人注目。金彩的使用,使器物显得更加华丽高贵;黑彩的出现,令器物颜色光亮如漆,增强了色彩的张力;青花料则用云南产"珠明料",浓淡不一,让色泽翠艳明亮,并有"墨分五色"之感。

康熙年间五彩蝴蝶纹瓶(见图 6-8-1)造型端庄大气,富丽堂皇。瓶身通体施白釉五彩,颈肩处以如意头纹、锦地朵花、如意纹带等做装饰。肩下至足部以五彩绘制蝴蝶、蜻蜓共舞彩蝶各异,或大或小,形态各异,参差错落,或

三五成群，或与蜻蜓并行，描绘出一派和谐自然的情趣。

五彩竹纹笔筒（见图6-8-2），于康熙年间制成，器外壁一侧绘墨竹两枝，墨色浓淡相间，竹叶茂盛，嫩枝新发。另一侧题有行书诗句"终获万龙化，曾留彩凤吟"，并有红彩阳文篆书"西""园"联珠方印。

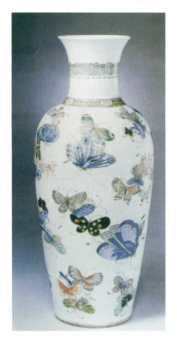

图6-8-1　康熙年间五彩蝴蝶纹瓶

图6-8-2　五彩竹纹笔筒

此笔筒彩绘出自名画师之手，墨竹图犹如水墨画般细腻生动。构图简洁，层次分明，疏密得当；用笔苍劲有力，清秀骨感；浓艳黑亮的墨色与纯白底釉对比强烈，形成超俗的审美意趣。器融诗、书、画、印于一体，是康熙朝五彩瓷文具中的代表作品。

二、郎窑红釉如鸡血

清代以颜色釉瓷成就最为卓著，郎窑红更是其中不得不提的类别。郎窑红为康熙四十四年至五十一年江西巡抚郎廷极在景德镇督造御窑时生产的瓷器，仿明宣德祭红釉而创制，以铜为着色剂，用1300℃高温烧成。颜色凝厚，玻璃感强，色彩艳丽，犹如初凝的牛血，故称为"牛血红"。釉面透亮，器物内外开片，既光艳夺目，又如红宝石般瑰丽，极为名贵。乾隆时期郎窑红中的薄釉器，色如鸡血，又称"鸡血红"的名称。

清康熙年间郎窑红釉观音尊（又称凤尾尊，见图6-8-3）是清康熙时期流行的瓷器式样。器身施红釉，底部衬苹果绿，色彩对比强烈。整体风格古朴，造型端严，色泽光艳，可以代表康熙朝郎窑红釉的最高成就。

清康熙郎窑红釉穿带直口瓶（见图6-8-4），直口，长颈，垂腹，呈现出颜色自上而下渐变的趋势。瓶底处两侧各留长方口，便于穿系。器身施红釉，口部却留出胎体白色，底部则强调釉色的凝聚，突显渐变的情趣格调。外底镌刻乾隆诗："晕如雨后霁霞红，出火还加微炙工。世上朱砂非所拟，西方宝石致难同。插花应使花羞色，比尽翻嗤画是空。数典宣窑斯最古，谁知皇祐德尤崇。"

图6-8-3 凤尾尊

图6-8-4 郎窑红釉穿带直口瓶

三、豇豆红如三月桃花　　THREE

康熙年间，郎窑还曾烧制出与郎窑红齐名的豇豆红，色调淡雅宜人，呈不均匀的粉红色，犹如红豇豆一般，造型轻灵秀美。因其色泽呈浅红犹如娇嫩的孩童脸蛋，又如娇艳的三月桃花，故又有"娃娃脸""桃花片""美人醉"等诸多称谓。豇豆红无大器，传世的豇豆红以小件居多，常见为文房用具。

清康熙豇豆红釉莱菔瓶（见图6-8-5），器身施豇豆红釉，简洁大方。颈部饰凸起弦纹，凸起处显露胎体白色，与釉色构成色彩上有着鲜明的对比。瓶底有"大清康熙年制"楷书款。豇豆红釉内含铜的成分，需要数次吹釉，再用高温烧制。其间，铜氧化后会形成绿色苔点，与红釉交相辉映，浑然天成。

图6-8-5 豇豆红釉莱菔瓶

四、珐琅彩工艺考究　　FOUR

珐琅彩即"瓷胎面珐琅"，是专为清代宫廷特制精细彩绘烧，其前身为景泰蓝，即"画珐琅"。根据清宫治办处的文献档案记载，珐琅彩授意于康熙皇帝。清官造办处珐琅作的工匠把珐琅技法转用到瓷器的制作上，宫廷画师在景德镇烧成的白瓷上作画，于宫中第二次入低温炉烘烤。珐琅彩瓷器在胎质的制作方面亦非常考究，胎壁极薄，均匀规整，在雍正、乾隆时期最为盛行。

紫红地珐琅彩缠枝莲纹瓶（见图6-8-6），长颈，圆腹。器身施珐琅彩，以紫红铺地，上用蓝、白、黄等各色饰纹。上部饰变形蝉纹，下部突出折枝莲花纹样。瓶底有"康熙御制"楷书款，是珐琅彩初创时期的佳作。

黄地珐琅彩缠枝牡丹纹碗，黄彩铺地，上用红、蓝、绿、粉等色绘制缠枝牡丹。缠枝舒展，牡丹怒放，碗底有"康熙御制"楷书印章款，是康熙珐琅彩瓷的代表作品，造型端庄秀丽，结构简洁大方，色泽绚丽浓艳。

粉彩是在五彩的基础上，秉承珐琅彩制作工艺烧制而成。景德镇吸取了中国绘画的表现技法，继承了"明五

图 6-8-6　紫红地珐琅彩缠枝莲纹瓶

彩"的传统技法,创造了蓝色和翠色,形成"古彩"(俗称硬彩)。在此基础上,景德镇进一步汲取其他工艺的营养,在陶瓷彩料中掺入含砷元素的"玻璃白",同时应用粉红、锡黄、广翠等色进行洗、染,丰富了瓷器的彩绘色调,逐渐形成了粉彩别具特色的装饰风格。粉彩瓷创烧于清康熙晚期,盛行于清雍正、乾隆年间,至今仍有使用。

粉彩的制作,需要在已经高温烧成的白瓷上勾画轮廓,用玻璃白铺地,上再施色,而后用干净笔把颜色一一洗开,产生浓淡、明暗的变化效果。因玻璃白中含砷,具有乳浊作用,与各种颜色融合后,即显现出粉化的状态,故又称其为"粉彩"。

清乾隆年间的粉彩开光四季山水盖罐(见图 6-8-7),盖部层镂空涂金,器身呈粉红色,饰有继校道纹,四面均有圆形开光山水装饰,外鹿有青花"大清乾隆年制"字三行篆书款。整体造型沉稳大方,开光山水与四周装饰纹样互相映衬。

开光法在清晓图案中被广泛运用,在粉彩瓷中尤其常见。乾隆时期多为四面圆形开光,其中题材丰富。四季山水盖罐整体造型新颖,色泽光艳,尤以镂空之金色罐盖,给人以富丽而剔透之感。开光内山水笔意老练,显示出极高的瓷绘水平。

雍正年间的粉彩人鹿纹梅瓶(见图 6-8-8),通体白釉,以粉彩描绘两组纹饰:其一为老者肩扛铁铲,手提篮,正转身回首望着雏鹿,笑容满面;另一为红日并山石花草。外底署青花"大清雍正年制"三行六字楷书款。此器色调淡雅,人物生动传神,反映了雍正时期粉彩瓷的高超艺术水平。

图 6-8-7　粉彩开光四季山水盖罐

图 6-8-8　粉彩人鹿纹梅瓶

第七章
服装

MEISHU
JIANSHANG

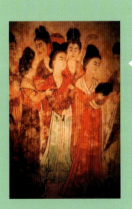

为了抵抗大自然复杂多变的环境,人类创造了一项又一项文明成果。服装就是其中绚丽多彩的一项。关于服装的起源,有几种学说:遮丑说、保护说、装饰说、复合因素说等。可见服装自诞生之初就有太多魅惑。人类社会经历了漫长的发展历程,服装也由当初御寒保暖的单一实用功能,进化具有了更高层次的文化与审美内涵,终于成为世界上一门无法忽视的艺术门类。

西方服装文化是一种多源性的文化。它的文化源于古希腊、古罗马文化,受当时的绘画、雕塑等造型艺术的影响,其审美视觉重视立体的造型。在西方的服装史上,13世纪初就已确立了立体的裁剪方法。而这正是东西方服装的分水岭。从此,西方服装变得立体,外形变得丰富多彩,同时尽可能地让造型体现人的形体美。

而以中国为代表的东方文化以含蓄为美,以朦胧隐约,艳而不露,给人委婉含蓄的审美感受,通过款式、布局、色彩、线条给人整体的和谐统一之美,大量采用刺绣、飘带、图案和其他的装饰手法,表达丰富的寓意与当时人们美好的想象。可以说中国人对服饰重装饰之美,讲究与环境和谐;西方人对服装造型之美,讲究与环境对比。东方服饰重"意",西方服饰重"形";东方表达含蓄,西方表达鲜明。东西方服饰完全是两种不同文化的映射,因而服饰文化特色的风格形成与民族风俗,历史文化的渊源都有者紧密的联系。可见服装的本质是一种文化,中西服装文化由于发生的地理环境、气候条件不同,在发展的过程中历史积淀的内容不同,中西服装文化之间的内涵有着很大的差别。但随着东西方交流的日益加深,尤其是在现代服装出现之后,东西方服装风格的融合已经成为大势所趋,并且在当下绽放出夺目的光彩。

第一节 传统服装

中西方的思维模式不同,带来了不同的审美观念。中西方不同的服装传统体现了不同的自然及人文环境,给服装带来的区别显著,尤其是服装审美文化的区别。中国服装文化注重社会的协调,而西方文化则追求自然的法则。

在中国传统的社会及家庭教育中,服装行为规范被看作是修身的一个重要环节,并长期影响着中国人的着装习惯。人们在着装上注重伦理,用服装掩盖人体,竭力超越人体的局限,以达到儒家的本源要求。服装美注重表现人的精神、气质、神韵,并不强调形体。因而具有趋向内在、内向、内通、内倾的特点。中国在服装造型上重视在二维空间效果,在服装结构上采取平面裁剪的方法,人体与衣料之间的空隙大,显得宽松。在服装造型形式的法则上,中国服饰体现和谐、对称、统一的表现手法,服装倾向下端庄、平衡,服饰图案精致、细腻,服装简洁、简约。中式服装的美学特点,充分反映了中华民族自古以来的审美心态和文化面貌。

西方文化属于多元化的范畴,其中最显著的特点是服装突出个性、显示个性,用服装来表示对自我价值的肯定与重视,是自我表现的一种形式。西方服装的审美特征表现为一种物质性的审美实现,其文化形式与版式造型区别不大,而注重形的审美价值观念。在造型上重视造型、线条、图案、色彩本身的客观美感。

一、中国传统服装

服装对人类来说,最重要的还是蔽体御寒。但是人类服装文明,自走出了唯一实用目的时代以后,它的功能就趋于复杂了。尤其在中国,自古服装制度就是君王施政的重要制度之一。

在古代中国,服装是一种身份地位的象征、一种符号。它代表个人的政治地位和社会地位,标志着人人各守本分,不得僭越。因此,自古国君为政之道,服装是很重要的一项,服装制度得以完成,政治秩序也就完成了一部分。所以,在中国传统上,服装是政治的一部分,其重要性远超其服装在当时社会的地位。

(一) 服色

在古代,促使服装发挥它的功能,达到它"天下治"的目的,最重要的因素在服色。服色主要有两大功能:一是区别身份地位;二是表示所处的场合。古代政府对全天下的人,都有规定的服色。天子、诸侯至百官,从祭服、朝服、公服至常服,都有详细规范。古代的服装,依穿着场合,主要可分为礼服、朝服、常服三类。每类又可分几种,原则是地位越高的人,可以穿的种类越多,可以用的颜色越丰富。

商周时代,宫廷中的着装样式及色彩就已有诸多定制。在祭典中穿着的是礼服中最尊贵的一种,其主体为玄衣、衣裳上面绘绣有章纹,而在最隆重的典礼时,需要穿九章纹冕服。下身前有蔽膝,天子的蔽膝为朱色,诸侯为黄朱色。到周代,天子在隆重典礼时穿赤色礼服。

秦汉时代,将阴阳五行思想渗入服色思想中。五行即水、金、火、木、土,历朝以本朝所服"德行"而决定帝服的颜色(见图7-1-1)。其中水对应黑色,金对应白色,火对应红色,木对应绿色,土对应黄色。秦代服水德,因此秦始皇规定衣色以黑为最上。同时又规定,三品以上的官员着绿袍,一般庶人着白袍。

汉代的帝服,延续了秦代的黑色特点。而朝服的服色是五时色:春青、夏朱、季夏黄、秋白、冬黑。至汉武帝,将国之"德行"由汉初的"水德"更正为"土德",帝服的色彩也因此改为黄色。

魏晋南北朝时期的朝服多同于汉代。天子与百官之朝服以所戴之冠来区别,亦都有五色朝服,不过汉代平时常朝以皂朝服、绛服为多,而魏晋南北朝时期则以绛朝服为主。魏初,文帝曹丕制定九品官位制度,以紫绯绿三色为九品之别。这一制度影响深远,一直沿袭到元、明。

唐以前黄色上下通用,并不是特别尊贵的颜色。唐初高祖沿用隋代朝服规制,以赤黄袍巾带为常服。后有人提出赤黄色是最接近太阳的颜色,天无二日,日是帝王尊位的象征。因此从唐朝开始,赤黄色(明黄)成为帝王所专用,黄袍也被视作封建帝王的

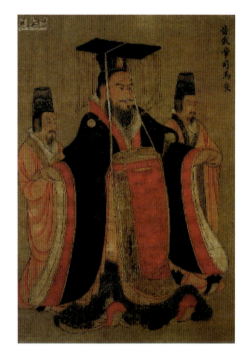

图 7-1-1 帝服的颜色

代表服饰,臣民一律不得僭用,并以品级定袍衫的颜色,三品以上官员紫色,五品以上绯色,六品七品服绿色,八品九品服青色。这种规定即所谓"品色服",一直沿用到清朝。而隋唐的女装,则以红、紫、黄、绿四种颜色最受欢迎。

明代朱元璋以朱为正色,又因《论语》有"恶紫之夺朱也",而将紫色自官服中废除。明代的贵妇多是穿红色大袖的袍子,一般妇女只能穿桃红、紫绿及一些很淡的颜色。

（二）样式

商周时代的服饰，主要是上身穿"衣"，衣领开向右边。下身穿"裳"，裳就是裙。在腰部束着一条宽边的腰带，肚围前再加系一条像裙一样的"韨"，用来遮蔽膝盖，所以又称"蔽膝"。

春秋战国的衣服，是直筒式的长衫，把衣、裳连在起包裹身躯，因为"被体深邃"，所以称为"深衣"。深衣是春秋战国时贵族穿的便衣，平民穿的礼服，深衣的衣襟一般做得极长，可以绕到背后，再用腰带扎紧。深衣自出现之后，就成了整个封建社会时期服装的基本样式（见图7-1-2）。

秦代服装在春秋战国的深衣基础上发展出"三重衣"，即领口和袖口各叠为三层。男子腰系革带，带端系有带钩，腿裹行藤（见图7-1-3）。

汉朝的衣服，主要的有袍（夹层）、襜褕（单层）、襦（短衣）、裙。汉代因为织绣技术的发达，所以有钱人家就可以穿绫罗绸缎等漂亮的衣服。一般人家穿的是短衣长裤，贫穷人家穿的是短褐（粗布做的短衣）。汉朝的妇女穿着有衣裙两件式，也有长袍，裙子的样式极多，其中最负盛名的是"留仙裙"。

魏晋南北中是我国古代服装史的大变动时期。这个时候因为大量的胡人搬到中原来住，胡服便成了当时时髦的服装。紧身、圆领、开叉就是胡服的最大特点。

隋唐代时，一般人是穿白色圆领的长衫，低下阶层穿的是用麻、毛织成的"粗褐"。隋代女子穿宽窄合身的回领或交领短衣，高腰拖地的长裙，腰上系两条飘带（见图7-1-4）。唐代的女装主要是衫、裙和帔。帔就是按在肩上的长围巾（见图7-1-5）。还有特别的短袖半臂衫，有对襟、套头、翻领或无领等式样，袖长齐时，身长及腰，以小带子当胸打住。因领口宽大，穿时袒露上胸，偶尔也套穿在长衫外面。唐代初期的妇女还喜欢穿袒领的小袖衣、条纹裤、绣鞋等四域式的服装。她们的头上还戴着"幂离""帷帽"，因为盛唐的文化繁荣开放，女性的服装打扮也非常大胆新奇（见图7-1-6和图7-1-7）。

图7-1-2　深衣的基本样式

图7-1-3　秦代兵马俑服装

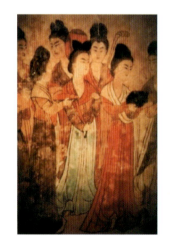
图7-1-4　隋唐服装

宋朝时候的服饰男装大体上沿袭唐代样式，一般百姓多穿交领或圆领的长袍，做事的时候就把衣服往上塞到腰带上，衣服只要有黑白两种颜色。当时退休的官员、士大夫多穿一种称为"直裰"的对襟长衫，被子大大的，袖口、领口、衫角都镶有黑边，头顶一顶方桶形的帽子，称为"东坡巾"。宋代的女子上身穿窄袖短衣，下身穿长裙，通常在上衣外面再穿一件对襟的长袖小褙子，很像现在的背心，背子的领口和前襟，都绣上漂亮的花边装饰（见图7-1-8）。

元代的服饰也比较特别。元代人的衣服主要是"质孙服"。这是一种较短的长袍，紧而窄，在腰部有很多衣褶。这种衣服的一大特点是很方便上马、下马。元代的贵族妇女，常戴着一顶高高长长的帽子称为"罟罟冠"。她们穿的袍子宽大而且长，走起路来十分不便，常常要两个婢女在后面帮她们拉着袍角，一般的平民妇女，多是穿黑色的

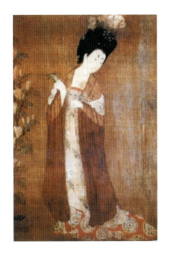
图 7-1-5　唐代女装

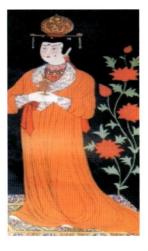
图 7-1-6　盛唐女装（一）

图 7-1-7　盛唐女装（二）

图 7-1-8　花边装饰

袍子。

明代的男装，官员多穿青布直身的宽大长衣，头上戴四方平定巾，一般平民穿短衣，裹头中。这个时候出现了一种六瓣、八办布片缝合的小帽，看起来很像劈掉半边的西瓜。本来是仆役所戴的，但是因为戴起来方便快捷，所以普遍流行。这就是清代"瓜皮小帽"的前身。妇女平日常穿的是短衫长裙，腰上系着绸带，裙子宽大，样式繁多，像百褶裙、凤尾裙、月华裙等（见图 7-1-9 至图 7-1-11）。

清朝是我国服装史上改变最大的一个时期。乾隆朝制定详细的冠服制度，并图示说明，以后子孙也能"永守勿愆"。清代的衣服长袍马褂，早先是富贵人家才穿的服饰，到后来得到了普及，变成全国的一般服饰，平日所戴的便帽就是瓜皮小帽，颜色是外面黑，里面红。满族妇女穿的旗袍，早期是宽宽大大的，后来才变成了有腰身，在旗袍外面再加上一件"坎肩"。鞋子则是一种花盆式的精致高底鞋。至于妇女的服饰，初期和明代差不多，到晚清时都市妇女已去裙着裤，衣上镶花边、滚牙子，成本大部分花在此处（见图7-1-12至图 7-1-14）。

图 7-1-9　明代衣装（一）

图 7-1-10　明代衣装（二）

图 7-1-11　明代衣装（三）

到近代，由于西方文化的影响，中国服装开始显现出现代形态。女装在旗袍的基础上受到西方女装影响产生连体衣裳，随体收腰，下摆开衩，凸显身体曲线轮廓的新变化（见图 7-1-15 和图 7-1-16）。男装则出现了中山装。至此，中国服装逐渐开始走向与西方服饰相融合的现代服饰发展之路。

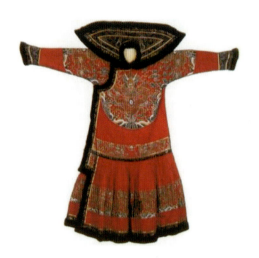
图 7-1-12 清朝服装（一）

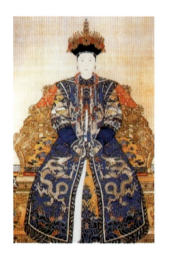
图 7-1-13 清朝服装（二）

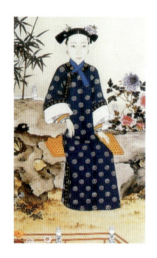
图 7-1-14 清朝服装（三）

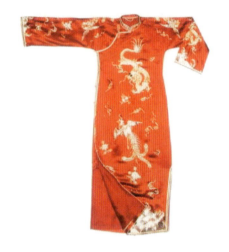
图 7-1-15 旗袍（一）

图 7-1-16 旗袍（二）

（三）官服纹饰

1．十二章

西周时期，统治者已经选定出12种纹样作为祭祀典礼等场合的礼服，为后世历代封建帝王一直沿用。这12种纹样分别是日、月、星、山、龙、华虫、火、宗彝、藻、粉米、黼、黻，也被称为十二章（见图7-1-17）。

十二章常被解释为治理国家的根本，也反映出当时奴隶主阶级的宗教观念。日、月、星辰、山是原始自然崇拜的遗产。日、月、星辰内含有对天神的崇拜仰望，在汉代以前，日常绘成圆形，月为弦月，汉代以后日、月都为圆形，在圆中饰鸟代表日，饰蟾蜍或玉兔代表月，星辰则多以北斗七星表示，山象征统治的安康平稳。火象征光明，藻象征洁净，粉米象征养育，宗彝象征法则和智慧，华虫象征美好，凤鸟象征美丽，黼为斧形，刃白身黑，代表决断。黻形为两已相背，常被解释为背恶向善或君臣离合之意。龙则象征英雄祖先，到封建社会后，龙在12种纹样中越来越突出，处于封建社会的中心位置。

十二章服历代都严禁随意穿着，其色彩在《尚书》中也有记载。

2．补子

唐代武则天当政时期，颁赐了一种新的朝服名称"绣袍"，就是在各种不同职别的官员袍上，绣上各种不同的纹样。文官绣禽，武官绣兽。而这种以禽兽纹样直观的区别文武官员品级的做法。为明清的"补子"打下了基础（见

图 7-1-17 十二章

图 7-1-18 至图 7-1-21)。

图 7-1-18 补子(一)

图 7-1-19 补子(二)

明朝建立后,用"补子"表示品级的朝服制度正式确立。洪武二十五年规定,官袍前后各缀块方形彩秀,纹样以文"禽"、武"兽",装饰为"补服"(见图 7-1-22)。一品用大独科花锦袍,补子文绣"仙鹤",武绣"狮子"。二品用小独科花锦袍,补子绣"锦鸡""狮子"。三品用散答花锦袍,补绣"孔雀""虎豹",四品小杂花锦袍,补绣"云雁""虎豹"。五品小杂化锦袍,补绣"白鹇""能黑",六品补绣"鹭""彪"。七品补绣"鸂鶒""彪"。八品补绣"黄鹂""犀牛"。九品补绣"鹌鹑""海马"。

3. 蟒袍

蟒袍为清代官服。"花衣"是其另一个称谓。一至三品为五爪九蟒;四至六品为四爪八蟒;七至九品为五蟒。

一品文官补子,方形青缎地,绣有"百合",丹顶黑尾,红日三幅蓝云,绿水白浪浅蓝山石,思瓣水红花朵,四角回

图 7-1-20 补子（三）

图 7-1-21 补子（四）

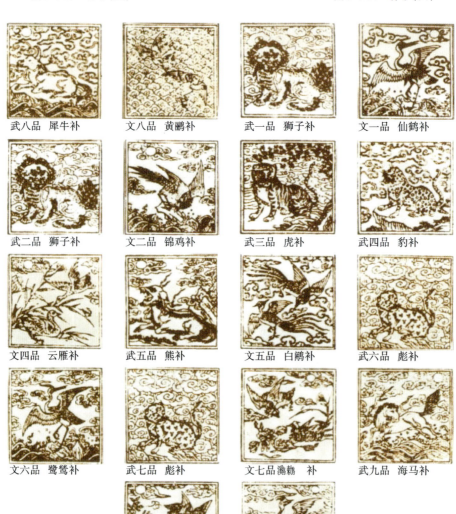

图 7-1-22 "补服"装饰

文格。一品武官补子,方形青缎地,绣金"麒麟",绿鬓尾,红日蓝云黄水白浪,蝠纹寿字边。

另有"亲王补子",圆形青缎底,绣金团龙红火焰,金寿字白五蝠蓝云朵白水纹。

二、欧洲传统服装　　TWO

欧洲服装的传统,可以上溯至美索不达米亚和古埃及时代。西方服装所体现出来的、与东方服装迥异的风格,特别是其中所蕴含的文化元素,是人类服装史的另一个重要组成部分。

(一) 古希腊、古罗马服装

古希腊人的基本服饰被称作"基同"(chiton)。它是将一块宽大的布料做成筒状后,用别针在人体上扣合而成的(见图7-1-23和图7-1-24)。"基同"外面,有时还有一种称为"希玛修"(himation)的长外衣。它面积较大,穿用时伸缩自如,外出时可以拉起来盖在头上遮风挡雨,睡觉时可以脱下当铺盖。在日常生活中,古希腊的男子可以不穿"基同",直接穿"希玛修"。

"基同"在古罗马时期演变成一种称为"丘尼卡"(tunica)的连袖筒形衣。到了古罗马帝国末期,"丘尼卡"进一步发展,不再将一块宽大的布料制成筒形直接套到身上,而是将一块布料裁成十字状,在十字中间开孔,作为领口,在袖下和体侧分别缝合,然后从肩膀到下摆装饰着两条紫红色的条饰(图7-1-24)。

图7-1-23　基同

图7-1-24　"丘尼卡"发展后的服饰

(二) 中世纪服装

进入中世纪以后,在宗教文化繁盛的背景影响下,欧洲古代的服饰有着超越肉体需要的神学指向。一般基督徒穿色彩单调呆板的土布麻衣。女人一度戴上了长可及肩的面罩或者从头上垂下遮掩全身的特殊面纱。

古罗马时期的十字形套头衫深受基督教徒的喜爱。其原因除了在于它的简单实用外,还在于十字形正是基督教信仰的宗教符号。这种形制的衣服也就是被称作主教法衣的"达尔马提亚袍"(dalmatic),后来成为基督教专门的祭服。另外,中世纪流行的一种称为"苏尔考特"(Surcot)的女式罩袍,是将多余的长裙在腹前掖入腰带,前面的堆褶使腹部凸起仿佛孕妇装,据说这是因对圣母玛利亚的崇拜而形成的宗教流行样式(见图7-1-25)。此外,基督教对各种颜色寓意的规定,对服饰也产生了直接的影响。

而与此同时,东罗马帝国的服装则显得更为丰富多彩。拜占庭贵族穿着锦缎制成的称为"达尔马提亚"(dal-

matica)的宽松连衣裙式的服装,上面饰有华丽繁复的刺绣,还缀着五光十色的珠宝或贵金属。而在哥特式时期的西欧,贵族男子则穿着绣有族徽或爵徽的"柯达弟亚"(cotardir,见图7-1-26)。这是一种色彩鲜艳的分色服,衣身、垂袖和裤袜的颜色往往左右不对称,如有时左边裤腿为红色,右边裤腿则为绿色。

图 7-1-25　宗教流行样式

图 7-1-26　柯达弟亚

(三) 文艺复兴时期服装

文艺复兴时期宣扬人生价值和人性自由解放,以此人们对追求美饰美物及奢华有了更多要求。服装的象征价值在文艺复兴时期达到了巅峰。一个人的服装可以标明其特殊的社会阶层,并决定其在某一阶层中的地位、作用及权利。例如,个人可以轻松地从着装上辨认出是否是皇室成员。妇女的拖地长裙通过其颜色及使用的材料表明其特殊身份。

1. 意大利式时期特点

内衣部分从外衣缝隙处露出,与表面华美的织锦布料形成鲜明对比,进一步衬托布料的美丽。此时出现了一种称普尔破安的男装,其工艺和服装结构有三大显著特点:一是绗缝,用倒针法;二是前开;三是改变了中世纪袍服的裁剪方式,女装有分体式女袍,外观似上下相连,接缝处在腰部(见图7-1-27)。

2. 德意志式时期特点

流切口服装、用裘皮作为衣领或服装缘边的装饰方法。它的另一个名字称雇兵步兵风格,原意是用刀、剑等乱砍、劈刺、割份等,引申为切口、裂缝、开衩,开缝于衣服上的装饰(见图7-1-28和图7-1-29)。

3. 西班牙式时期特点

追求极端的奇特造型和夸张的艺术表现,缝制技术独到高超,流行皱领,主要有闭口式轮状领,敞口式立领和披肩式领。女式服装流行紧身胸衣,一般有鲸须胸衣和布纳胸衣。裙子加入撑裙,有吊钟式箍撑裙和环轮形箍撑裙两种。根据填料的不同造型,袖子可分为泡泡袖、羊腿袖、悍妇袖等(见图7-1-30)。

(四) 巴洛克服装

巴洛克时期是一个崇尚极度华丽的年代。巴洛克服装分成荷兰风格时期和法国风格时期。前者是早期,后者是晚期。现在常常被人提及的主要是法国风格。大量的缎带及花边是巴洛克服装最主要的特点(见图7-1-31)。

图 7-1-27　意大利式服装

图 7-1-28　德意志式服装（一）

图 7-1-29　德意志式服装（二）

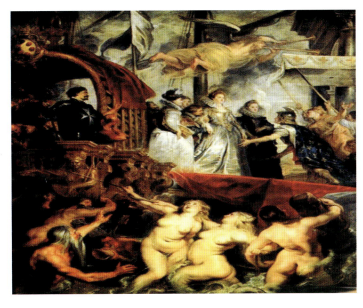
图 7-1-30　西班牙式服装

图 7-1-31　巴洛克服装

1. 男装

大袖子花边是男装最大的特点。带马刺的靴子成了时髦形式。此外还有羽毛大帽子和佩剑，很短、很小像西装背心，突出的是被大量丝带重重捆扎的内衣。这一时期出现了长外套，设有领子，大领随后出现。从上到下有密密麻麻的排扣，装饰极为华丽。后来下摆舍弃了衬垫使衣服下摆向外翘。裤装则流行灯笼裤，到膝盖处扣住，下面是紧身长袜。鞋上常装饰花朵或缎带。巴洛克晚期的时候出现了鞋扣代替装饰。

2. 女装

大量褶皱和花边，以及无数的花饰是女装的显著特点。上衣流行紧身胸衣，外面套无袖的短外衣，在腰部是成"V"字形收紧的。领口边缘用花边镶嵌，或是系一小段丝绸打上花结。衬衫肥大宽松，袖子有长有短，都镶着大量花边（见图 7-1-32 和图 7-1-33）。

裙子仍然时兴蓬松的大摆裙，不过不再是用支架撑起来而是利用多穿裙子的方法，在腰间打摺以显得膨大。最外层的裙子从腰开叉向外翻，和里面的村裙用不同颜色和质料形成鲜明对比，有时还用花结或扣子系起来。

图 7-1-32　女装（一）　　　　　　　　　图 7-1-33　女装（二）

外裙一般颜色比衬裙深，衬裙绣有大量图案。路易十四时期，也就是巴洛克风格最盛行时期是最为华丽的大团花饰和果实图案盛行的时期。路易十五时期是过渡时期，图案较小。路易十六时期转到洛可可时期，小碎花成为当时火热的花纹。

（五）洛可可服装

洛可可艺术具有轻佻、纤细、华丽和繁复的特点，讲究装饰的精巧奇特。在服饰风格上，其整体形象逐渐摆脱了 17 世纪末的脂粉气而趋向纤巧、挺拔的风格，强调了人体曲线，袒胸露背，紧身束腰，强调臀部的臌起，褶裥从后衣领和肩部一直到下摆，呈扩张形线条，并用紧身胸衣和腰垫显示衣着的优美造型。此时，燕尾服逐渐流行起来。假发的样式也多种多样，人们根据职业、场合和季节的不同，对假发随时加以更换（见图 7-1-34 和图 7-1-35）。

图 7-1-34　洛可可服装（一）　　　　　　图 7-1-35　洛可可服装（二）

(六)新古典主义风格

受新古典主义艺术思潮的影响,在18世纪80年代的欧洲女服的样式和整体风格有了大的转变,裙撑变得越来越小直到完全消失,服装趋向于自然、柔美,烦琐装饰消失了,洛可可风格就此宣告衰落。在20世纪90代的最后几年里,女服中古典庄义倾向更加显著,完全露出自然的身体曲线(见图7-1-36和图7-1-37)。

图7-1-36 新古典主义风格服装(一)

图7-1-37 新古典主义风格服装(二)

19世纪拿破仑一世时期的帝政风格服装是新古典主义的典型代表。女装塑造出类似拉长的古典雕塑的理想形象。及乳的高腰设计,线型具有鲜明转折的袒领、短袖、裙长及地,用料轻薄柔软,色彩清新素雅,装饰很少。裙装自然下垂形成了丰富的垂褶,与古希腊服装对人体感的强调有异曲同工之妙。裙以单层为主,后又出现采用不同衣料、不同颜色的装饰性强的双重裙,并把前中或后身敞开,露出内裙。男装趋向简洁和整肃。

(七)浪漫主义风格

浪漫主义时期的风格是早期几种风格的混合体,尤其是文艺复兴、哥特及洛可可元素的复古。这一风格重视服饰色彩和情感表达,也重视身体走动时的氛围和美感,女性化的风貌统治了人们对服饰的艺术审美。男装是马甲、长西装外套和长裤的组合,也时兴收细腰身。男士也使用紧身胸衣来整形塑身。色调非常优雅,时髦男子的长裤常用淡色的开司米或条纹织物,还有白色织物做得非常紧身的长裤。领结是注重礼节、修饰仪表时重要的服饰用品,系法很多,是展示个人兴趣的重要手段。桶形礼帽、文明杖是男子不可缺少的经典饰物。女子裙子膨大,强调细腰与夸张的裙摆。衬裙的数量逐渐增加,后来产生了马鬃编成的裙撑。注重表面的装饰越来越多,流行高领口或者大胆的低领口,袖型也非常独特时髦。为了显示细腰,肩部不断地向横宽方向扩展,袖根部被极度地夸张,甚至在袖根部使用了鲸须、金属丝做撑垫或用羽毛做填充物。

第二节 现代服饰

18世纪中叶到19世纪上半叶的欧美工业革命，手工劳动为基础资本主义手工业逐渐过渡到以机器生产为主的资本主义大工业。这一特点促使人类服饰进入完善化的时代。人的审美观念在机械化概念下产生了根本性的变化，人们不再热衷于巴洛克、洛可可式服饰的精巧和富丽，而崇尚服饰的简洁、轻便、大方和整体美感。整个社会生活的节奏由于机械的使用而突然加快，对过去宽大服装进行大刀阔斧的改革也随之而来。欧洲服装迈入成衣时代。

一、现代服装的主要款式 ONE

经济的发展和科技的进步，以及20世纪两次世界大战的爆发，使得人们的生活方式发生了翻天覆地变化。随着生活方式的改变，服装得到了进一步的发展，尤其是在女装发生了剧烈的变化。由于妇女直接参加生产和战争，获得了经济上的自由和民主权利的独立，在社会生活中扮演着日益重要的角色。妇女有了更自由的生活，除了工作外，她们还热衷运动和跳舞，因此功能化成为服装设计的首要因素。

1. *女式裤装*

女式裤装的出现可以追溯到19世纪30年代。受英国影响，欧洲上层社会兴起了骑马的热潮，女式骑马服也应运而生。女士在宽敞的长裙里穿用细棉布做的紧身马裤和长筒靴，戴高统礼帽和鹿皮手套。到19世纪末女权运动萌芽，更有女权运动先驱把东方风格的阿拉伯式宽松灯笼裤引入女装。

法国设计师保罗·波列于20世纪初设计出正式场合的女长裤。自此女式裤装真正成为正式服装的一部分。而风靡全球的夏奈尔，则为女装的功能化、男性化做出了更多划时代的探索。夏奈尔以她简洁大方而充满力量感的设计，使裤装成为女性服装中不可缺少的一部分（见图7-2-1）。

2. *T恤*

T恤产生于第一次世界大战期间，原先是美国军人所穿的内衣。到了20世纪30年代，美国有很多服装公司开始大批量生产T恤衫，作为普通的男士内衣在民间流行开来。

T恤作为可在公众场合穿着的"外衣"则有赖于20世纪美国迅速发展的电影工业。如克拉克、盖博、马龙·白兰度、詹姆斯·迪恩等20世纪30年代著名男星都曾塑造过身着T恤的银幕形象，性感和版逆成为这种紧身的针织圆领衫的标志特征（见图7-2-2）。

到了20世纪60年代，纯棉T恤衫的性暗示的特征消失了。它成了人们日常生活中最常见的一种外衣。这时候正赶上摇滚乐的兴起和嬉皮运动，于是一种扎染的T恤衫成了时尚的宠儿。与此同时，很多厂商开始大量生产

图 7-2-1　裤装

图 7-2-2　T恤

T恤衫,有些人发现了它的广告效果,纷纷在胸前印上一些宣传口号、图形。而其中据流乐队受益最多,他们把自己的名字、形象印在T恤衫上在巡回演出的时候兜售。这笔收入相当可观。所以20世纪60年代T恤衫上文字和图形大都跟音乐有密不可分的关系。如今,摇滚T恤每年的营业额已经超过了5亿美元。

3. 迷你裙

第二次大战后生活多样化,运动、旅游、游泳热也广泛兴起,更加焕发年轻风貌和更加富有朝气的时装成为时代的需要。当时女孩衣着毫无特色,通常是穿着母亲的老式衣服。1955年,年轻的玛丽·奎恩特和丈夫在伦敦著名的英王大道开设了第一家"巴萨"百货店。她设计的对象,恰是针对当时还未引起人们注意的少女时装。玛丽·奎恩特推出的第一件服装,就是后来名闻遐迩的"迷你裙"。当时鲜为人知的玛丽·奎恩特以其激烈的观点形成了服装业界的洪流。她当时的口号是"剪短你的裙子!"

1965年,玛丽·奎恩特进一步把裙下摆提高到膝盖上四英寸,英国少女的装扮已成为令人羡慕和纷纷仿效的对象。这种风格被誉为"伦敦造型"。到了20世纪60年代中期,"伦敦造型"成为国际性的流行样式,新时装潮流迅猛发展。青年人狂热地欢迎迷你裙,中年女性也以惊羡的目光注视这一变革,风格迥异的迷你风格装应运而生。新一代的设计家皮尔·卡丹、古海热、圣·洛朗、安伽罗等相继推出一组组风格各异的迷你裙系列(见图7-2-3)。

4. 牛仔裤

牛仔裤是继T恤之后,美国人为现代时装贡献出的又一杰作。1853年,一位叫李维·斯特劳斯(Levi strauss,见图7-2-4)的犹太裔小商人在旧金山为加利福尼亚的矿工用棕色的帆布面料加工了世界上第一条用作工装裤的牛仔裤。从此牛仔裤正式进入历史舞台。帆布工作裤推出不久后,李维·斯特劳斯从法国的一个小镇进口利用蓝色染料染成的斜纹布面料制成工作裤。当法国生产的哔叽布盛行美国时,他又采用了哔叽布这种新面料取代帆布设计牛仔裤。1873年李维·斯特劳斯采纳雅各达·戴维斯的专利,用铜钉加固口袋,逐渐演变出低腰、直筒、紧臀的牛仔裤款式,使之穿起来更为舒适合身。后来迅速被美国西部地区的矿工、牧民接受。1897年李维·斯特劳斯正式成立以自己名字命名的公司"Levis",生产牛仔布和牛仔服装,创造了牛仔王国的神话。

5. 运动服

现代运动服出现于19世纪中叶。当时欧洲体育运动逐渐普及,因此有了专为狩猎、打高尔夫球等运动者而设计的运动服装。19世纪90年代欧洲女子也开始从事网球、骑自行车、游泳等运动,因而网球服(见图7-2-5)和横条

图 7-2-3　迷你裙

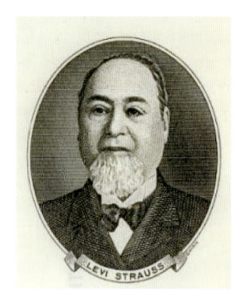

图 7-2-4　李维·斯特劳斯

纹的水手衫等成为当时服装界的标志。

　　1913 年前后出现了一批专门为女性设计运动服装的设计师。其中就包括现代服装最重要的奠基人之———可可·夏奈尔。她从最初从事服装行业就是以设计、生产运动装而逐渐被世人瞩目的。夏奈尔在 1913 年推出的第一款女装就是针织羊毛运动装。这种源于半球运动装的服装是以宽松内衣的基本结构加以烟花而成的。宽松、简单、松软的棉质面料具备运动中的一系列要求。这在当时仍旧以宽大、拖沓的时装为时髦的上流社会交际圈中，彰显强烈的个性。

　　随着现代体育运动的发展，运动服的款式也越发多样化和专业化。然而在运动服发展历史上，最吸引人眼球的还是女性泳装(见图 7-2-6)。

图 7-2-5　网球服

图 7-2-6　女性泳装

　　20 世纪泳服的改进变迁与女权运动有密不可分的关系。1870 年到 1900 年是女式泳装历史上的一个转折时期，款式由繁变简，妇女在泳装下面仍然穿着紧身胸衣——一种有袖子和护腿、类似儿童睡衣的连体编织服装。而政府的立法机构通过法律严格禁止了这种"放荡"的服装，有妇女因为没穿丝袜、鞋子或长裙而受到罚款。

女子游泳于 1912 年首次成为奥运会项目。半长裤腿的无袖连体泳装也因而得到推广。到 20 世纪 20 年代，欧美国家的经济发展，促使人们追求生活享受。富裕的年轻一族热衷于游泳等户外运动。此时尼龙衣物生产商 Jantzen 创制了革命性的新泳服材料，并奠定了以后的泳服款式，摒弃了以往多利用棉质、毛布，甚至没有弹性的防水人造纤维，改以高弹性、高透气度、低吸水力的尼龙布料制造更贴身、易于穿着及轻便的泳服。这些一件式的连身迷你裙裤和两件式的背心配平脚小短裤不但提高了安全性，观赏性更是大大增加了。

比基尼的出现是女式泳装设计史上最具爆炸性的事件。在比基尼岛第一颗原子弹爆炸的第 18 天，法国设计师路易·斯里尔德于 1946 年 7 月 18 日在巴黎推出了一款由三块布片和四条带子组成的泳装。这种世界上遮掩身体面积最小的泳衣，通过胸罩护住乳房，背部除绳带外几乎全裸露，三角裤衩的胯部尽量上提，最大幅度地展示了臀腿和胯部。它形式简便、小巧玲珑，仅用了不足 30 英寸的布料，揉成一团可装入一个火柴盒中。该泳装选用的是印有报纸内容板块的印花面料，暗示着这一大胆设计将会在世界报纸上占有大量版面。别出心裁的设计师巧妙地利用比基尼岛爆炸原子弹的影响，果断命名这种两片三点式泳衣为"比基尼"（见图 7-2-7），为新泳装增加了的时代色彩。

图 7-2-7　比基尼

二、现代服装著名设计师

1. C.F. 沃斯

C.F. 沃斯作为巴黎时装繁荣的开拓者，从撑架裙全盛的时代开始就开创了巴黎时装业。他领导了这一时代的时髦世风。

沃斯的时装事业以博览会开始，如图 7-2-8 所示。1851 年，以伦敦"水晶宫"闻名的世界博览会上，沃斯为盖奇林公司设计的服装第一次崭露头角，并获得大奖。在巴黎全球博览会上，他展出一种新式礼服，再度获金牌。1858 年，沃斯和位瑞典衣料商奥托·博贝夫合伙，在巴黎的和平大街开设了"沃斯与博贝夫"时装店。这家自行设计、销售的时装店，标志着服装设计摆脱了宫廷局限，也告别了乡间裁缝手工艺的局限，独立成为一门反映世界变幻的独特艺术。

年轻的沃斯在服装设计上果断摒弃了新洛可可风格的深缛装束，改变了当时流行的那种傻笨造型的硕大女

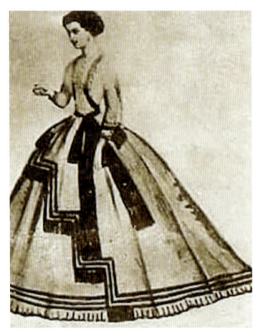

图 7-2-8　沃斯的时装

裙,将女裙的造型线条变成前平后耸的优雅婉转样式,掀起了一股优雅的"沃斯时代"风。

沃斯也是最先使用时装模特儿的设计师,是时装表演的开创者。巴黎第一个高级时装设计师的权威组织"时装联合会"由他开创。时装联合会既是贸易的联合体,也是公共关系与训练技术中心。在第二次世界大战期间时装联合会依然得以继存,在第二次世界大战后最终命名为"高级时装协会",成为20世纪时装界活跃、中坚的力量。早在该组织成立伊始,沃斯就为这个组织明确了宗旨,协会不只是缝纫艺术的研究,而是为装扮每一位妇女所需完成的一切创造、装饰的艺术。100年来,高级时装的发展现实,是对这个组织的重要程度的最好体现,沃斯的贡献深为后人敬仰。他被时装界尊称为"时装之父"。

2. 保罗·波烈(Paul Poiret)

保罗·波烈是20世纪服装史上为女性解放做出杰出贡献的服装设计师之一。在第一次世界大战前保罗·波烈的事业达到了高峰,是法国当之无愧的"时尚的国王"。他将妇女从束腰腹中解放出来,将色彩和芭蕾的情调代入高级时装界。他在以东方民族服饰为启迪蓝本的新时装中,摒弃了束身胸衣,开创了女式"胸罩"的先河(见图7-2-9)。

在波烈的设计中,服装变得宽松、简洁而大方。他把衣服的支撑点由腰际挪到肩头。他设计的V领外衣取代了过去几乎没有任何空隙的紧口领子。修长的线条与优美的裥褶给人赏心悦目之感。他推出的一种中式大袍式宽松女外衣套很快获得巴黎女性的欢迎,他以"孔子"命名之。以后有推出一款名为"自由"的两件套装也汲取了东方服装的剪裁方法。波烈的午茶便装则是吸收日本和服的样式,丝绸面料上饰以刺绣,用大而低垂的和服袖代替传统西方的宽窄袖。通过在袖口、领口上镶边,花边式裘皮,使简单的外形显得华美精致(见图7-2-10 和图7-2-11)。

波烈为女子设计了便于运动的土耳其式灯笼裤。他把多褶的裤子和西方多的紧身腰带结合在一起,从而将女性裤装正式引入现代时装舞台。

保罗·波烈是时装界的幻想主义者,但他设计的正代表了20世纪初的独特风格,开创了一个绚丽多彩的服装新世纪。

3. 可可·夏奈尔

可可·夏奈尔是以她的名字命名的品牌"夏奈儿"的创始人。历经90多年的发展,现代女装已然从夏奈尔的开创性设计中受惠(见图7-2-12)。

图 7-2-9　胸罩　　　　　图 7-2-10　波烈设计的女装（一）　　　　　图 7-2-11　波烈设计的女装（二）

图 7-2-12　夏奈尔女装

1910年，夏奈尔和一位年轻的英国人邂逅，在其资助下，她开始了她的事业。在巴黎坎鹏街21号开设女帽店，经营初始，夏奈尔就凭这种宽松实用的帽子生意兴隆。1912年，夏奈尔在法国的度假胜地——诺曼底海边的杜维尔开了第一家分店，除了帽子外开始售卖时装。此时推出的运动服系列，首先把女装推向简单、舒适的一面，将女性从束缚中解脱出来，这一设计是最早的休闲服。

1916年，胆大有着叛逆性格的夏奈尔又将渔民用以制作工作服的针织衣料首次运用，并引进高级时装领域。在此基础上设计独特针织面料用以制作富有弹性和穿着舒适的夹克、外套和裙子。同时，这一系列的针织裙以特立独行的长度将妇女的脚踝展现在世人眼前。裙子为齐膝短裙，上衣为宽松直线型硬朗外套，不再强调胸部和臀部的曲线。

1920年，夏奈尔推出"夏奈尔第五号"香水，方形瓶子，简洁、干净，乃是她的设计风格的极大体现。五号香水使她名声大振，成为全世界最为著名的香水。同时使夏奈尔成为时装设计师兼营香水的第一人。

1926年，夏奈尔设计的优雅而又简单的小黑裙，为夏奈尔带来了"时装界的福特"的称呼。夏奈尔极力反对过去的高级时装像"鸽子那样挺胸凸臀""烦躁、杂乱"，造型线的简洁、朴实、舒适自如、色彩单纯、素雅是其特点。她喜欢黑、白两色。她的两件套装，被视为经久不衰的时代风格。

1928年，夏奈尔又开创了用苏格兰花呢制作套裙的先河。从此套裙成了夏奈尔的招牌和经典。各种色调的苏格兰花呢加上镶边、金纽扣和直身裙，构成了夏奈尔独特、鲜明的设计风格，令人赞叹不已。

1931年,夏奈尔应邀赴美国好莱坞设计服装。夏奈尔设计的套装成了美国职业女性的标准服饰,至今都是女性独立、自尊、自强的象征。

第二次世界大战期间,夏奈尔关闭了她的时装店,只留下她的香水店继续营业,同时几乎退出了服装的舞台。1953年她回到巴黎,重操旧业开始了她第二期的设计生涯,这时她已年过七十。但夏奈尔又一次在法兰西获得服装业界的成功。这阶段的主要设计是两件套装,无领夹克和镶边装饰,手感柔软的格子呢,配上数串珠子项链,以及黑、棕色的浅口皮鞋。这些令人难忘的经典设计使她又成为巴黎时尚圈崇拜的对象。

4. 夏帕瑞丽

20世纪30年代,巴黎时装界里崛起了一位新人夏帕瑞丽。她艺术家的修养加上意大利人的热情,给当时高级时装界功能主义盛行的时期,注入了一股难得的清流。她使服装更具有艺术性,更具有现代艺表现魅力。

她的服装(见图7-2-13)用色强烈、装饰特意。她的服装造型线不同于夏奈尔的矩形,而是注重女性的曲线,追求自然美与古典美的高度统一。她最初的针织运动套装和绣有精美花样的西班牙包列罗式的黑白礼服,被她认为是"一生中最成功的作品"。1935年后,除了毛线衫外,运动装、西服、礼服等她都有涉及。就她的设计而言,最引人注意的是用色。夏帕瑞丽的时装用色同野兽派画家如出一辙,强烈、鲜艳,而且惊人。墨粟红、紫罗兰、猩红,以及使她声名大振的粉红色,被誉为"惊人的粉红"。竞争对手夏奈尔曾不屑地称她为"会做衣裳的画家"。

20世纪30年代后期,夏帕瑞丽将时装的重点从腰臀部移到了肩部,强调肩部平直挺括的特点,让女装加宽垫肩,同时收小了臀部。伦敦近卫军制服给了她灵感。这种夸张肩部的男子气女装,火热流行持续了相当久的一段时间,成为第二次世界大战前女装的主要趋势。

在服装面料方面,夏帕瑞丽有着十分严格的要求,尤其是对印花花祥的设计更是独具慧眼。她常常把超现实主义、未来主义画家的画作、非洲黑人的图腾,文身的纹样,各种抽象图案,甚至骷髅、骨骼作为面料装饰印在服装花布上。她第一个把化纤织物带入高级时装界,她第一个将拉链用到时装上。这种勇于开拓创新的精神使得夏帕瑞丽设计的服装充满朝气。

5. 克里斯汀·迪奥

克里斯汀·迪奥1946年在巴黎创立以自己名字为商标的服装公司,对巴黎稳固世界时装中心的地位有着不可或缺的贡献。迪奥也被誉为20世纪最出色的设计师之一。

1946年,迪奥推出的第一系列作品——"新风貌"使她一炮成名。接下来她的设计便一发不可收拾。继"新造型"之后,她每年都创作出新的系列,每个系列都具有新的意味与时代特点,其中大多数又都是优美弧曲线的发展。1948年秋,推出"锯齿造型";1950年的"垂直造型"和"倾斜造型";1951年的"自然形"和"长线条";1952年的"波纹曲线型"和"黑影造型";到1953年著名的"都香造型"。在这一系列的设计中其基本造型线都是"新造型"的多样化演化出来的。1954年秋,迪奥发表了"H形线",是一组更为年轻的造型,解放了腰部约束。1955年春,迪奥发布了又一重要设计"A形线"造型。她收小肩的幅度,放宽裙子下摆,形成与埃菲尔铁塔相似的"A"字轮廓,又是设计领域的一个质变,即从细腰宽臀到松腰的几何形造型。《时尚》杂志称"A形线"是巴黎最负众望的线条,这是自毕达哥拉斯以来最美的三角形。这一系列匠心独运的设计,让迪奥始终走在时尚的最前沿。她在巴黎时装界工作的10年里,巴黎女装从整体到细节都发生彻头彻尾的变化(见图7-2-14)。

迪奥创造的品牌继承了法国高级女装的传统,始终保持高级华丽的设计路线,做工精细,迎合上流社会成熟女性的审美品位,是法国时装文化的最高精神的象征。

6. 伊夫·圣·洛朗

伊夫·圣·洛朗作为当今世界时装界的领军人物之一,创造了众多引领时尚的经典作品。伊夫·圣·洛朗自小就被认为是服装界的天才。他从小就酷爱服装,并在青年时代就已名声大噪,早早就表现出对服装的天赋。

图 7-2-13　夏帕瑞丽设计的服装

图 7-2-14　迪奥设计的女装

1955年,伊夫·圣·洛朗被推荐进入迪奥的工作室,一年后便升为技术指导员。迪奥很欣赏这位害羞的青年,把他作为自己设计的主要助手。

1916年1月29日,首次以圣·洛朗名义的系列发表了水手型短袖衣、梨型自然褶饰等101套服装。《生活》杂志给予了高度评价,称赞他的设计是"自夏奈尔以来最为美好的"。

1957年迪奥因心脏病逝世,而圣·洛朗凭借出色的设计天赋,21岁便出任迪奥公司领导人后,根据迪奥的A形线条选用黑色毛绸设计出用蝴蝶结装饰的及膝时装。这种设计让圣·洛朗名声大震,并因此被称为"克里斯汀二世"。在以后的时间里,圣·洛朗又以郁金香线条、喇叭裙等为流行掀开了时尚设计界的新篇章。骑士型长筒靴、嬉皮装、中性服装,透明装等更是风行一时,圣·洛朗据此打下了在时装界的王者地位的地基。

1976年圣·洛朗推出以俄罗斯芭蕾为主题的春夏装,被誉为富有"国际情调"。1977年,他发布了一系列中国主题的设计。1979年毕加索主题系列又推出,这个设计打破了他以往的造型线,出现了迪奥大师级的风格特征。

在圣·洛朗的设计中着力追求高级女装的完美,并赋予时装纯粹而独到的艺术品位。圣·洛朗的时装没有挺括的外形和复杂的裁剪,但用料精致讲究,线条温婉秀丽。从圣·洛朗的时装中,可以感受到的是时尚传统、艺术与工艺的完美结合(见图7-2-15和图7-2-16)。

7. 皮尔·卡丹

法国高级时装行业本是一个限制极严、市场狭窄的特殊行业,顾客市场有限。法国的时装设计特点是豪华气派,用料昂贵,而皮尔·卡丹对法国时装乃至世界服装的重要贡献就在于此。他将高级时装引入大众市场(见图7-2-17)。以"让高雅大众化"作为自身的竞争要诀,并以此指导服装设计兼营成品服装,面向更多的一般消费者,并一举获得了成功。

卡丹的男装是20世纪五六十年代最杰出的。他提供了各式男装,如无领夹克、哥萨克领衬衫、卷边花呢帽、胸前镶皮的青年套装等。1957年他发布的斜纹软呢无袖套头毛衣及羔皮扣工作服、水手裤及双层式晚宴衬衫,为男士装束赢得了更大的发展与自由。

虽然卡丹的男装收入为女装收入的五倍,但卡丹在女装上的造诣依然不容小觑。1957年,他第一个成功的女装设计是一种有变化的宽大长衣,背部加上松松的褶裥。次年,他的春夏系列赴英国表演。他的模特儿又一次赢得了世人热烈欢迎。

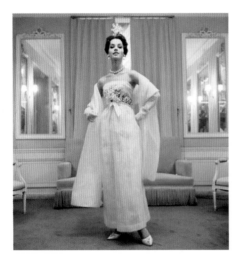

图 7-2-15　圣·洛朗设计的服装（一）　　图 7-2-16　圣·洛朗设计的服装（二）　　图 7-2-17　皮尔·卡丹服饰

卡丹对现代科学技术的进步反应格外强烈。他的女装造型抽象、概括，擅长使用各种几何形体，各种独特的耸肩、褶裥，犹如现代雕塑一般刚毅有力。1964 年他的系列直指月球。他吸收了宇航员的头盔、皮长靴和迷你裙的下摆等特点创造了铠甲式的针织"宇宙转"。20 世纪 60 年代，他创造性地提出许多设计之所以失败，是由于服装性别上的生硬割裂或交换所造成的，因而他创造出没有明显性别特征的中性服装，并被随便命名为"无性别"时装，结果又使他声名鹊起（见图 7-2-18）。

图 7-2-18　"无性别"时装

大胆突破，始终是皮尔·卡丹设计思想的核心。其设计手法千奇百怪。卡丹的女裙开叉极高，领子设计也是极大、极宽。独具匠心地运用了多种打褶方法。卡丹的色彩感觉常引起人们的非议，有拍案叫绝者，也有嗤之以鼻者。他喜用鲜艳强烈的大红、中黄、蓝绿、钻蓝和紫色，其纯度、明度、彩度都格外饱和绚丽。他的用色强烈，给人以健康之感，加上他的造型独特，更突出了现代雕塑的艺术感。

卡丹设计的一个明显特点是造型现代。他的服装造型谐控是抽象不定的，包括服饰构件和装饰纹样。因此他始终被誉为法国时装的"先锋派"。他的创新精神使他的设计总是表现得不同凡响，并且往往运用超前的、最先进、最时髦的元素。他以时装业起家，奠定了他在法国高级时装界稳固的统治地位。

8. 范思哲

著名意大利服装品牌范思哲创立于1978年。这个名字代表着一个品牌，一个时尚帝国。其设计风格鲜明独特，是独到的、美感极强的先锋艺术的象征。其中魅力独具的是那些展示充满文艺复兴时期特色的、华丽的、具有丰富想象力的款式。这些款式性感漂亮，女性味十足，色彩鲜艳，既有歌剧式的超乎现实的华丽，又能充分考虑穿着舒适性及恰当地显示体型美。

范思哲的设计，强调愉悦与性感，领口常开到腰部以下，设计师撷取了古典贵族风格的豪华、奢靡，又能充分考虑穿着舒适及恰当地显示体型。范思哲善于采用高贵豪华的面料，使用斜裁方式，在生硬的几何线条与柔和的身体曲线巧妙获取平衡(见图7-2-19和图7-2-20)。

在男装上，范思哲品牌服装独具一格地将皮革缠绕成衣，创造一种大胆、雄伟甚至有点放荡的轮廓，而在尺寸上则略有宽松而感觉舒适得当，仍然使用不对称的技巧。微妙的细部处理带有科幻色彩，被称为未来派设计。

线条也是范思哲服装的重要组成元素。套装、裙子、大衣等都以线条为标志，性感地表达女性身体的美感。范思哲被冠为摇滚时装之王，并冠有这一称号近20年之久。其作品游离于高雅和低俗艺术之间。1982年，范思哲设计的有动感的金属网状服装运用了绚丽的色彩、古希腊和罗马主题，以及大量金属饰品。其作品表现出对世界的抗议，成为通俗风格的经典代表，并成为诸多明星的服装首选。

9. 三宅一生

三宅一生品牌不是第一个日本被国际公认的时装品牌，根植于日本民族观、习俗和价值观，是优秀的世界女装品牌(见图7-2-21)。

图7-2-19　范思哲服装(一)

图7-2-20　范思哲服装(二)

图7-2-21　三宅一生服装

三宅一生是第二次世界大战后最早对现代服装产生深远影响的东方服装设计师。他的服装设计风格充分体现了东方哲学与现代时装的优秀结合。他的时装一直以无结构模式进行设计，摒弃了西方传统的造型模式，而以深向的反思维进行创意。掰开、揉碎，再组合，形成惊人的蜕变构造，同时具有宽泛、雍容的内涵。这是一种基于东方制衣技术的全新模式，反映了日本式的关于自然和人生交流的哲学内涵。

在造型上，他开创了服装设计上的解构主义设计风格的先河。借鉴东方制衣技术以及包裹缠绕的立体裁剪技术，在结构上任意挥洒，释放出无拘无束的创造力热情，令人叹为观止。1971年2月，他在东京第一次展示他的新时装系列，是一组采用柔道服的粗棉布做成的时装。这种源于民族的服饰和新设计的外观，虽然不能让大多数日本人接受，但这一全新的设计思路却使三宅一生在西方服装领域赢得了世界赞誉。

在服装材料的运用上,三宅一生改变了人们对高级时装及成衣一向平整光洁的定式,运用各种各样的材料,加日本宣纸、白棉布、针织棉布、亚麻等创造出许多独特的肌理效果。他使用任何可能与不可能的材料来设计。三宅一生有时甚至直接去找纺织工人,从织坏的次品布料以及地毯零头中得到灵感和启发。1983年三宅一生在巴黎展示的服装系列,就因选用鸡毛编织的面料而震慑了巴黎时装舞台。

三宅一生的产品享誉世界,但却是张扬着鲜明的日本本土民族风格的产物。他不仅确立了他自身的国际地位,而且确立了东京为国际时装之都的地位。

第八章
建筑艺术

M EISHU

J IANSHANG

建筑艺术既是基于造型的空间艺术,又是实用的艺术。鉴赏建筑艺术作品与欣赏绘画、雕塑等其他美术类别不同,需要在关注作品的外在表现的同时注意建筑的功能属性和空间体现。

第一节 建筑艺术概述

一、认识建筑与观察建筑

(一)如何认识建筑与建筑艺术

一直以来,建筑与绘画、雕塑等并称为美术,它与"美"有着千丝万缕的联系。人们欣赏美丽的建筑时所获得的感官享受有如聆听美妙的音乐一般,所以德国诗人歌德把建筑称为"凝固的音乐"。大多数人在鉴赏建筑时,关注的主要是建筑的外表,如同大量的书籍在论及建筑时通常会通过建筑外部的图片来辅助介绍。然而,建筑首先来源于功能的需求,其主要目的是创造适宜的生活、工作环境,为人们提供遮风避雨、安居乐业的场所。建筑艺术是建筑在满足了其基本功能需求之后,进一步为了美化生活环境,为满足人们的精神文化需求而诞生的一门实用艺术,它不能脱离生活而独立存在。

建筑由于其功能性的存在,与绘画、雕塑等纯美术有很大不同。它是一门十分特殊的艺术形式。建筑师像画家一样进行有关于色彩和质感的创作,又同雕塑家一样展开对形体和造型的塑造。除此之外,建筑师还需要进一步解决更为实际、更为专业的问题,即如何营造适合人类安居乐业的场所。对建筑的评判,除了它的外观是否美丽之外,其实用功能起到了决定性的作用,而这也恰恰构成了建筑和雕塑的最本质区别。

一个建筑可以包含有多样的内部空间,同时它和周围的自然环境以及其他建筑一起构成了人们生活的外部空间。建筑正是以其外观和由其所包含与限定的内部、外部空间进入人们的视野,并影响人们的生活的。

不但单座的建筑可以成就美的表现,复数的建筑形成的群体也可以成为美的集合。如中国的故宫,其中每个单座建筑几乎都是一种美的表现,同时整个故宫的建筑群也如同绘画中的构图一般,体现一种贯彻了人工意志的整体的美感。再如安徽皖南黟县的宏村(见图 8-1-1),整个村落的全部建筑集合在一起,体现一种与自然相协调的集群美。这种由群体的建筑形成的美在专业上也属于建筑美的范畴。

随着时代的进步和人类生存基本需要的满足,人们开始不满足于基本的建筑形式,进而追求在建筑上表达美。建筑正是以它的形体、细节和所构成的空间带给人以精神上的感受,满足人们日益增长的审美需求。这就是作为建筑艺术的基本作用。

建筑与社会的生产力水平、思想意识和文化特征以及区域自然条件密切相关。与纯美术相比,建筑艺术更依赖于技术,建筑是社会所处的生产技术条件的集中反映。美国著名建筑学者肯尼斯·弗兰姆普敦就如此论述:"各

图 8-1-1 宏村

种艺术形态都在某种程度上受到生产与再生产的限制,建筑学尤其如此。它不仅受到本身技术方法的约束,而且受制于它本身之外的生产力水平。"与绘画和雕塑相比,一幢建筑的产生过程需要耗费多得多的社会资源。它需要建筑师和多工种工程师的通力协作、大批建设工人长期劳动和数量巨大的钢铁、水泥、玻璃等材料来实现,因而建筑艺术的表现又具有更多的约束性和限制性要素。

(二)如何观察建筑

要确切地解释建筑艺术究竟是什么是困难的,想要了解建筑艺术及建筑的美的来源,就必须去观察建筑和体验建筑。在对建筑艺术这一概念有了最基本的认识之后,需要进步了解观察建筑的方法。这是体验建筑和发现建筑的美的最基本途径。

如前所述,建筑师或建筑评论家在评价建筑作品时,并不只关注建筑物的外观,同时会研究建筑的平面、剖面及立面,并从中推断建筑的功能合理程度和空间的丰富程度。好的建筑是外观和内在功能与空间的和谐统一,然而这一点对大多数普通人来说有点勉为其难——不是每个人都只需看到平面、立面和剖面便能想象一幢建筑的模样的。进一步说,建筑不是由建筑师亲手完成的,它是在建筑师指挥下的多个工种大量的人员长时间的劳动结晶,因而对建筑物的观察与对绘画和雕塑的鉴赏有着本质的不同——建筑艺术不但是一种基于形式表达的艺术,也是一门基于组织的艺术。

观察建筑、理解建筑并不等于通过建筑的外观和细部来确定建筑物的风格和样式,如人们通常会评价一个建筑是否好看,或者某个建筑的细节——山花、斗拱、纹样等是否精美。对建筑物来说,单纯的看是远远不够的,建筑具有实用功能,存在着人的行进流程。对建筑艺术的鉴赏,需要人们以运动的视角,从建筑的内外对其进行观察,理解其构造,从而建立起建筑空间、功能和表面的联系。它需要人们进入建筑去触摸、去感受去体验。唯有如此,才能了解建筑真正的美之所在。

在观察建筑时,需要了解建筑物的设计目的。它是为什么而建造的;需要观察建筑物与其所建时代的审美趋向、韵律是否吻合;需要进入建筑的内部感受它的内在空间,感受人行进在其中的空间体验,感受如何不知不觉地被引导着穿越一个又一个房间,体验空间随着流线变幻和视野随着步伐转换的感觉。当然,还需要观察建筑物的质感效果和周围的环境,这样才能判断建筑师为何要用这些颜色和材料,色彩又与建筑的朝向和门窗的尺寸有着怎么样的联系等。通过这样系统的观察和评判,才能对一幢作为一个整体的建筑的美作出真实而完整的评价。

丹麦学者拉斯姆森曾说过:"为人类环境建立秩序和关系,这就是建筑师的任务。"理解建筑的美就等同于理解这些秩序和关系。

二、建筑的要素

作为学科的建筑是一门复杂的综合性学科,而作为实体的建筑也是一个复杂要素的综合体。对建筑的构成要素,从不同的角度,有着不同的分类和说法。如从力学角度可以把建筑要素分为承受重力的承重结构和遮风避雨的围护结构;从构件的角度可以把建筑要素分为门、窗、墙、柱、梁等。

早在公元前1世纪,古罗马建筑学者维特鲁威就对建筑的基本要素下过定义。那就是实用、坚固、美观。这一定义至今仍对人们评判建筑和理解建筑有着重要意义。时至今日,建筑界的最高奖项——普利茨克建筑奖的奖牌上仍然以这三点(firmness,commodity,delight)作为铭文。实用与建筑的功能息息相关;坚固源自建筑的生产制造条件和工艺水平;美观与建筑的形象观感和空间营造密不可分。下面就按照维特鲁威对建筑要素经典的分类,对建筑艺术作更进一步的了解。

(一) 实用:建筑的功能

建筑的种类繁多,无论何种建筑都应该以为人类提供安全、舒适、可靠的生产生活环境作为其最基本的功能要求。满足这样一个基本功能要求需要涉及三个方面的内容:人体尺寸、生理需要和行为方式。

1. 人体尺寸

人们在被建筑围合的内部空间和被建筑限定的外部空间中活动,因而人体的各种基本尺寸与建筑的空间尺寸和安排有着紧密的关联。在评判一个建筑时,建筑尺寸和人体尺寸之间的联系占据着相当重要的分量。遵照人体尺寸设计得出的建筑从某种意义上也可以被称为"以人为本"的建筑。

一个美观实用的建筑,其尺寸也应当是符合其使用对象的需求的。如同样是教育建筑,幼儿园的使用对象主要是幼儿,大学的使用对象主要是成人,因而两者在走道宽度,楼梯踏步高度,栏杆扶手高度等建筑细部的设置上都截然不同。

作为20世纪最重要的现代主义建筑师之一,勒·柯布西耶就主张建筑设计应当从人体尺寸(见图8-1-2)——一些基本的模数出发。他以一个标准人体作为研究对象,建立了两套体系——"红尺"和"蓝尺"。他将红尺、蓝尺分别作为一个直角坐标系的横纵向坐标,相交形成的许多大小不同的正方形和长方形称为模度。这些模度就是柯布西耶进行后续建筑设计的尺寸基础,也是理解柯布西耶建筑比例关系和美学观感的基础。

2. 生理需要

生理需要主要指对建筑物的朝向、保温隔热、防潮、隔音、通风、采光照明等基本性能,以及其他与人类日常生产生活密不可分的活动相适应的功能条件。以居住建筑为例,为提供人们较好的居住条件,那么房屋的南北方向通常需要良好通风条件;房屋外墙需要能够保温隔热;主要的卧室和其他利用率较高的居室需要占据较好的朝向以便充分利用日光进行照明和杀菌等。为了满足上述与人体生理需要相关的一些要求,再结合地域气候的因素,建筑的形态和样式就受到了制约。

3. 行为方式

人们在各种各样的建筑中活动,往往会有一些特定的行事顺序和行动路线。这种行事顺序和行动路线也被称为流线安排。

例如飞机场航站楼,一个合乎使用逻辑、符合建筑实用特征的机场应当充分考虑旅客的行为方式和特点,才能合理地安排大厅、售票、换领登记牌、安检、候机厅、登机闸口等之间的关系,并在其中穿插商业零售网点和附属使用设施,合理组织人流,方便旅客出行。

图 8-1-2　人体尺寸

从出发路线来说,旅客往往先到达出发大厅,然后根据目的地和所选择的航空公司,办理换领登机牌的手续和行李的托运。随后旅客需要通过机场的安检,如为国际航班还需办理离境手续,之后才能到达候机厅。候机厅和登机闸口则往往近在咫尺。出发大厅和候机厅的周边往往会设置一些商业网点,如报刊点、餐饮点、礼品部等,方便候机的旅客选购。

各种不同类型的建筑在使用上又常常带有各自的特殊之处,例如图书馆建筑的书籍出借返还,饭店餐饮建筑的厨房粗细加工流程,影剧院的特殊视线和听觉设计要求等。这些由于人在不同场合发生的不同行为方式直接影响着建筑的功能设计和使用安排。

(二) 坚固:建筑的组成

建筑的生产制造条件和工艺水平反映着所处时代的生产力发展水平,而任何时代的建筑都会把坚固这一要素作为建筑建造的最基本目标。一个安全坚固的建筑为人们提供安全的遮风避雨的空间,其组成通常包括建筑的结构、材料、建造施工水平和建筑设备等。

1. 建筑结构

结构之于建筑就如同骨骼之于人。它承受重力,支撑着建筑。作为建筑的骨架,结构通常意义上的作用是提供建筑内部可使用的空间并承受建筑物和内部人员器具的全部荷载,同时抵抗由于气候变化和地质变化等可能对建筑造成的损害。

从建筑历史来看,梁柱结构和拱券结构(见图 8-1-3)是历史最为悠久的两种结构体系。近代工业革命之后,钢材和混凝土被广泛应用于建筑工程之中,使得建筑内部空间多样性得到了极大丰富。

随着科学技术的进展,更多复杂的结构形式相继出现,如桁架、钢架等结构形式,乃至空间网架体系等。不同的结构都有其各自的特

图 8-1-3　拱券结构

点,从而适应不同类型的建筑。空间结构是近年来发展最为迅速的结构体系。它具有三维作用的特性,在结构形式方面千变万化,种类多样,因而成为当代建筑结构中最重要和最活跃的领域之一。

2008年北京奥运会的主场馆——国家体育场"鸟巢"(见图8-1-4)和CCTV中央电视台总部均是空间结构应用的成功案例。在这些作品中,结构已经不仅是支撑建筑的骨架,而且是建筑外表的组成部分,表现建筑的美感。

2. 建筑材料

建筑材料对结构的发展有着重要的影响。砖的大量使用,使得拱券结构得到发展;钢材和混凝土的应用则使得高层框架体系和大跨度空间结构的发展日新月异;有机合成材料的出现带来了全新的充气建筑,如国家游泳馆"水立方"(见图8-1-5)。

图 8-1-4　鸟巢

图 8-1-5　水立方

建筑的材料除了对建筑的结构和细部有着重要意义外,就美观来说,其更为重要的作用就在于它是建筑的"衣服",甚至"皮肤"。它影响了建筑的外在表现和气质。如木质的建筑体现出一种亲和力,砖石的建筑传达着耐久坚固的信息,玻璃和金属材料的建筑体现着技术和未来感等。人工的、天然的、细腻的、粗糙的、传统的、现代的材料无一不在表现特有的意义和美感。不同的材料和不同的材料组织方式赋予了建筑丰富的内涵。

3. 施工水平

由于建筑物庞大的体量和繁多的类型,同时具有艺术创作的性质,因而若干世纪以来,建筑施工一直处于纯手工和半手工之间的状态。直到20世纪初的现代主义建筑运动,建筑开始了从手工作业向机械化和装配化作业转变的进程。在我国,由于存在抗震设计的要求,因而施工方法主要以现场浇筑为主。这就明确了建筑施工在我国现阶段仍然是一项劳动密集型的产业,需要大量的人力手工的参与。从某种程度上讲,施工水平决定了建筑从图纸创作到物质实体这一转变过程的成败。没有相应的施工水平保障,再有创意的建筑设计作品都无法实现。因而,历史上的伟大建筑都是对时代的技术集成和组织能力的考验与挑战。

(三) 美观:建筑的形式

建筑的形式可以被理解为建筑的美观问题。建筑不但构成了日常生产生活的物质环境,而且以其艺术化的外观形象带给人们精神上的享受。与其他的艺术门类相比,建筑的形象和空间表现则要复杂得多。

如前文所述,建筑内外存在被围合和被限定的可供使用的空间,这是建筑与雕塑等其他造型艺术的最大区别。建筑透过实体来表现形与线,通过各种材料表达色彩和质感,透过光影来表现空间和深度。这些构成建筑形式表达的基本手段整在一起,又具有动态流线的观察视角。从古至今的建筑师正是巧妙地组合和运用这些表现手段创

造了许许多多的优美建筑。

和其他的造型艺术一样,建筑形象的问题涉及文化传统、民族风格、社会思想等多种可被统称为文脉因素,而并不仅仅是单纯的美观与否的问题。当然一个良好的建筑形象是离不开美观这一基本要求的。人们为了实现美观的建筑形式,在不断的实践中总结了一些基本的美学原则,如尺寸、比例、韵律、均衡、对比等。

1. 尺寸

尺寸主要是指人体与建筑的大小关系和建筑各组成部分之间的大小关系。尺寸感的存在使人们对建筑的体量有一种整体的把握。

建筑中有一些设施和构件是人们在日常生活中经常接触的,因此人们对它们的尺寸往往比较熟悉,如门高一般2至2.4米,栏杆一般离楼层地面1.05至1.1米。这些构件在人们观察一个建筑时往往起到了标尺的作用,有助于衡量判断建筑物的尺寸大小。

2. 比例

比例指的是建筑物各种尺寸之间的比较关系,如房屋的高矮、长短、宽窄,门窗的高宽等。建筑作为一个整体或是其各个部分之间,那存在这种比例关系。建筑的比例关系受包括审美观点、法规限制等在内的各种因素的影响而很难用单纯的数字对比例的优劣美丑做出一个规定,但是适当的比例在经过建筑师反复的"推敲"之后还是可以获得的(见图8-1-6)。

3. 韵律

韵律是指建筑中的许多部分因功能需要或结构安排或是美的考虑而按照一定规律重复出现。建筑外立面上的一个个窗户和阳台,走廊中重复的立柱等,都会产生一定的韵律感。韵律是建筑美的主要体现方式之一(见图8-1-7)。

图 8-1-6 比例

图 8-1-7 韵律

图 8-1-8　均衡

4. 均衡

建筑的均衡问题和绘画类似，主要是考虑视野范围内的安定和平衡感。最容易的均衡取得方法是采用对称的建筑布局方式，当然可以透过全局的考虑来安排和处理建筑的体量。这里的全局包括平面上和立面上的观感，如巴黎圣母院的主立面就是典型的均衡构图（见图 8-1-8）。

5. 对比

对比是艺术上的常用方法，建筑也不例外。在建筑上通过对比的方法可以达到合理的艺术处理效果。例如华裔建筑师贝聿铭在卢浮宫改造设计中，在大批古典建筑中突然设计了一座现代玻璃金字塔，与周围环境形成鲜明对比，同时明确了建筑群的主入口的地点。

实用、坚固和美观对一个建筑来说是辩证统一的关系，对建筑师来说，最重要的是如何处理调和这三者之间的关系，而对普通的观赏者来说，理解这三者之间的联系有助于更好地理解建筑。

总体来看，这三者之中，实用的功能是建筑区别于雕塑的主要原因，也是建筑的目的所在。坚固是建筑建造时建筑师达到目的的手段。建筑最后表现出来的就是建筑形式的美观。

三、建筑的艺术表现　　THREE

要对建筑艺术作品进行鉴赏，首先需要了解建筑是通过怎么样的途径来表现美的。下面将介绍建筑美学的表现方法，以便更好地评价建筑作品、理解建筑艺术。

（一）实体与洞口

建筑师除了利用其想象力，通过建筑的实体来表达意图之外，还可以通过建筑实体之中或之间的空隙——洞口来表现。可以通过中国画的例子来理解这个问题，建筑的实体好比一幅中国画上了墨色的部分，而那些洞口则可以被看作是这幅画中剩下的留白。建筑中的实体与洞口的关系就好比是中国画中的虚实关系相得益彰，缺一不可。

建筑中的实体与洞口之间的关系可以分为建筑内部与建筑外部两类。建筑外部的实体与洞口关系是视觉上的体验，实体就是建筑的墙面，而洞口可以是门窗，也可以是建筑某部分的缺口，甚至可以是玻璃等透明材料构成的部分。

如日本现代建筑大师安藤忠雄的建筑作品峡山池博物馆（见图 8-1-9），可以看到两个洞口——左边的玻璃门和右边的矩形门洞。这种建筑外部的虚实变化丰富了人们的视野，避免了视觉疲劳的产生。并且通过运用实体和洞口形成的强烈对比的手法，最终产生富有戏剧色彩的效果。用丹麦建筑师拉斯姆森的话来说就是："它们处于建筑的外围，接近于戏剧艺术，有时又接近于雕塑艺术，但是它们毕竟依然归属于建筑。"

相对建筑外部的视觉体验，建筑内部的实体和洞口的关系是一种抽象的空间感受的变化，实体就好比是建筑的室内，而洞口可以被看作建筑内的庭院和花园。如勒·柯布西耶设计的拉图雷特修道院（见图 8-1-10），实体的

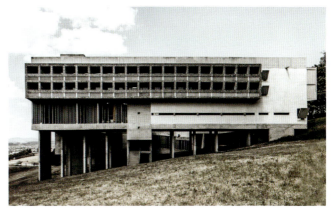

图 8-1-9　峡山池博物馆　　　　　　　　　　　图 8-1-10　拉图雷特修道院

建筑体量围合出了建筑内部的中庭——一个巨大的洞口。

　　以实体为主要特征的作品，如果在形象的整体结构中具有隐喻性和暗示性，那么就会实中见虚。以洞口为主要表现特征的作品，如果能求得明确的形象感染力，而不是抽象的概念或晦涩的语言，那么就会虚中见实。总之，建筑艺术创作中洞口和实体的美学关系与其他的美术门类具有相通性，其实美的效应和审美价值存在于虚实的有机结合之中。

（二）尺寸与比例

　　古希腊哲学家柏拉图认为形式体现美的关键是合乎比例。比例的含义通常指整体与局部之间存在的关系和合乎逻辑的且必要的相互关系，并且同时具有满足理性和感性美要求的特性。尺寸这一概念则比较固定，它专指建筑体量大小或建筑构件的尺寸与人体尺寸相适应的范围和程度。恰当的比例和尺寸是塑造完美建筑造型的基础，不同的比例可根据需要而进行多种形式的变化组合，从而展现出整体与局部或者局部与局部之间所存在的相对大小、长短、粗细等比例关系。

　　因此对建筑造型的比例尺寸做出合理的安排与协调直接影响建筑组合其他的因素。这些因素包括建筑功能、物质技术条件、审美时尚三个方面。比例协调的建筑造型不仅美观，而且使用合理、给人以舒适、愉悦的精神感受。如大量的民用建筑都应采用体现实际大小与给人印象真实大小相一致的自然尺寸，使人感觉自然舒畅。儿童和景区建筑宜采用较小尺寸，使人感觉娇小、活泼、亲切、浪漫。纪念性建筑则应采用夸张手法给人以超过真实大小的尺寸感，以使人感觉冷峻、庄严、崇敬。

　　建筑造型一般常用下面两种比例关系。

1. 黄金分割

　　任何物体，不论呈现什么形状，其几何尺寸都由长、宽、高三个方向组成。那么三个方向的尺寸的比例关系如何时，所组成的物体的形状才是最和谐优美的呢？最终人们发现 1∶1.618 或是 1∶0.618 这种固定的比例十分优美，而且经常出现在自然界及人体之中，因而称之为黄金分割。黄金分割从古到今，一直被认为是最美的尺寸，大自然中许多美丽的景色的构成均有这种比例的反映。这种比例符合人们的视觉特点和人体内在尺寸，优美而富于变化，又具有一定的规律和安定感。建筑物中的门窗洞口尺寸及一些装饰构件的尺寸一般宜采用这种比例，使建筑立面更呈协调的美感。如雅典卫城的巴特农神庙（见图 8-1-11）就是人类最早应用黄金分割比的建筑之一。

2. 模数理论

　　在建筑的平面空间设计中，人们常采用模数制。模数制的实行使建筑设计与建造实现了标准化，提高了建筑设计的技术水平。随着模数化程度的提高，形式美的比例关系也更成熟。比例又与尺寸相结合，规定出若干具体

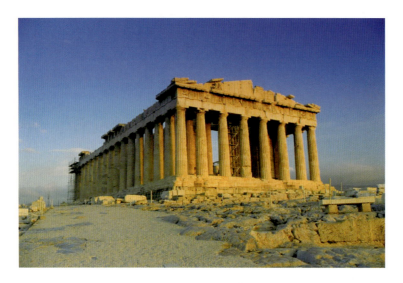

图 8-1-11　巴特农神庙

的尺寸,保证建筑形式的各部分和谐有序,符合人们的审美心理和艺术需求。

(三) 质感效果

建筑的质感效果来源于材质及其组织方式。首先需要明确的是材质到底是什么。无论什么材料,其表面通常都具备一定的质地、纹理与色彩——这些质地、纹理及色彩共同组成的视觉特征及表面的形态构成就是材质。材质是构成建筑最基本的物质实体,起着其他形式要素无法替代的作用。材质可以从视觉和触觉两方面共同影响人的感知,从而赋予人们深刻入微的综合知觉体验。

从视觉感受的角度来说,质地、纹理与色彩反映了组成界面的细部特征。与此同时,这些细部也极大丰富了立面的层次,增加了立面的可阅读性,使建筑的外在具备了艺术的美感。

从触觉感受的角度来说,不同的材料和质地通常给人以不同的触感。例如大理石给人以光滑而坚硬的触感,而各类金属表面则给人以冰凉坚实的触感,木材给人以柔和而有弹性的触感等。通过对这些不同的触感进行挖掘和利用,可以使建筑进一步传达其内涵和情感,如光滑的触感传达着简洁、干净,粗糙的触感传达着朴实、大方。

1. 时代性

从建筑材质的发展历史看,可以发现其经历了从自然材料到人工制造的过程——即从以石头、木材、泥土为主到以水泥、金属和玻璃为主等。这是由于时代不同,社会生产力发展,从而赋予材质的不同特质、工艺和肌理质感等,材质因而具有了时代性。

2. 地域性

建筑材料的使用很大程度上受地域的限制。在古代,由于受到交通运输条件的限制,建筑常常就地取材,因而建筑具有浓郁的地方特色。与此同时,不同的地区有不同的地理、人文特色,对材料的偏好也就不同,并受经济、传统、技术等影响,从而形成了特有的地域风格。

3. 文化性

广义的文化包括了传统风俗、地域特色、艺术风格等。建筑材质的运用,也不可避免地受到文化的冲击和影响,使建筑显示出强烈的文化特色。像欧洲的小镇街巷,利用石材的粗糙质感来表达街巷的空间特征和文化特征,如捷克的中世纪小城捷克—克鲁姆洛夫的街道(见图 8-1-12)。

建筑材质可以为人们营造空间提供多种可能性和基础,而人们的想法也会影响或改变捷克—克鲁姆洛夫的街道对材质的选择。只有当人们了解材料的特性,并在不断的运用中领会到它们的美学表征,寻找到与之相匹配的

和谐建筑形式,才能创造出既美观又深刻的建筑形式来。如比利时乌德勒支大学图书馆(见图 8-1-13),建筑师维尔·阿雷茨利用当代建筑材料印花玻璃和印花混凝土营造了富有表现力的建筑形式。

图 8-1-12　街道

图 8-1-13　乌德勒支大学图书馆

(四) 光与色彩

光是建筑艺术的灵魂,恰当地运用光对有效表达建筑实体和空间有很大帮助。著名美国建筑师路易斯·康就甚至把光作为建筑的材料来使用。他曾说设计空间就是设计光亮。

对观察和体验一个建筑来说,光具有决定性的意义。只需要改变一下窗户的尺寸和位置,就能够使同一个房间具有完全不同的空间效果。例如把窗户从房间的正中间移到墙角,房间的特色就彻底地发生了变化。

1. 调整空间秩序

以戏剧舞台灯光效果为例,舞台上常常运用一道强光来达到吸引观众的视线集中到某一特定的局部空间的目的,而在全黑的场景中,则往往采用追光的手段把观众的注意力集中到主角的表演上,从而形成舞台中间光较强,四周偏暗,以突出主要的表演空间——用强烈的明暗对比来表现空间场景的突然变化等。光在建筑中的运用与此相似,即通过光的对比来调整空间的布局和秩序。

2. 塑造空间场景

光的巧妙运用可以带来比实体的墙柱更多的灵活性和可变性,并且能给人带来更大的震撼力和更强的戏剧感。仍以戏剧舞台的灯光效果为例,在剧场中,舞台区灯光明亮,演员是这一区域的中心,灯光强调了这个中心效果。与此相反,观众席则位于隐蔽的黑暗处。在这里,明与暗的分野交界明确地界定了同一空间环境中表演区与观赏区的空间界限,但又不妨碍两者在视线和情感上的交流。光所创造的空间其实是一个心理领域,一个以光源为中心的虚拟空间。

3. 表现空间尺度

由于光的强弱与色彩不同,人对同一物体的比例与形状的感觉也会产生相应的变化。光照较强的部位视觉感受清晰,而受光弱的部位视觉感受模糊。这种情况与由距离造成的视感变化相似,因而通过光的强弱表现,空间就有了深度感和层次感(见图 8-1-14)。

除了光以外,在建筑形体的造型设计中,色彩也起着不可忽视的作用。对整个建筑来说,色彩或许是最先主导人的感觉的因素——知觉心理学的经验证明,色彩能影响人们的情绪,可使人欢快、兴奋或淡漠、安静。

4. 色彩对建筑形象具有调节作用

在绘画表现中,同一平面上不同色彩的应用可以在感觉上拉开距离,形成不同的空间层次。根据这一视觉原

图 8-1-14 空间的深度感和层次感

理,在建筑外表面和立面上利用适当的色彩,可以调节建筑造型的空间效果,创造空间层次,增加造型的丰富感。例如在建筑的狭窄部位多采用白色、蓝色和绿色等色系的色彩可以给人深远、明亮的感觉。又比如在一堵平整的墙面上,对需要营造突显效果的部分饰以明亮的暖色调,对需要产生后退效果的部分用灰暗的冷色调,从而使水平的墙面形成前后层次。此外,合理运用色彩造型,可以使建筑具有不同的方向感,用以表达特定的建筑性格和趋向动态。如矩形、条形色块等横向设置表达水平方向的舒展与宁静,而竖向设置则表达垂直、挺拔之感,三角形、梯形色块可以构成具有指向感的形象。

5. 色彩具有区分和识别建筑功能的作用

在进行建筑色彩设计时,从功能主义的立场来看,设计者首先需要考虑功能要求,力求体现与功能相适应的性格和特点。建筑色彩的差异产生的标识作用,可以传达多种信息,如区分不同的功能区块、区分不同形体的部位等。在这种状态下,建筑色彩既能够避免视觉单调,又增加了可识别性。如医疗类建筑经常采用有利于治疗休养的色彩,常用白色、中性色或其他彩度较低的色彩作为基调色,这是因为这类色彩能给人以安静、平和与洁净的感觉。相应地,宾馆餐饮类建筑色彩处理则常常呈现亲切、舒适、优雅的气氛,强调安静感,一般以乳白、浅黄、金色等为主色调。

此外,色彩设计中应根据材料的特点选用色彩,通过适度的对比和衬托等手法,使建筑材料质感的表现力得到充分展示。在选择建筑色彩的时候,应当正确处理主景与背景、基调与强调等各种关系,如主景要突出,并使主景色调与背景协调。对建筑色彩种类多少的问题,与绘画艺术具有一定的相似性,如色彩种类少时容易处理,但易于产生单调感;当色彩种类繁多,富于变化时则可能给人造成杂乱无序的印象。因此,设计者在设计时要力求符合基本的色彩和构图原则,同时与形体的塑造相协调。总而言之,虽然建筑艺术的形式是无穷的,但是建筑艺术的基本要素还是确定的。建筑师的原则就是在保证实用功能和坚固安全的基础上,利用上述原则设计出美观的建筑形式来提升环境的品质。

第二节 经典传统建筑鉴赏

中国建筑、欧洲建筑和伊斯兰建筑被称为是世界三大建筑体系。其中中国建筑和欧洲建筑延续时代久远,影响范围广泛,成就辉煌。

中国北京故宫、古埃及金字塔、古希腊巴特农神庙、欧洲各地的大教堂等中西经典的传统建筑,虽历经千百年风雨的洗礼但仍彰显着各自的风姿。这些传统经典建筑是世界历史文化极为重要的遗产,是人类物质文明和精神文明延续的重要载体。

一、中国古代建筑鉴赏

中国古代建筑有七千年的历史,在河姆渡出土的卯榫木结构建筑遗址是中国古代建筑的起始点。在长期发展过程中逐渐形成了一套结构合理、容易加工制作的木框架结构为主的建筑体系。它符合力学原理的结构和非常规的施工体系,使它成为一种世界上最为完美的建筑结构体系。这是世界建筑史上举世无双的辉煌创造。

(一)中国古代建筑简史

中国最早的史前建筑,诞生于距今约一万年的旧、新石器时代之交的时候。而最早出现初步的符合美的也即广义艺术要求的建筑,时间则是在约公元前四千年的新石器时代中期。

在漫长的发展过程中,中国建筑始终完整保留了体系的基本特点。从其全部历史来看可以划为几个大的时期。

1. 住居与建筑雏形的形成——原始建筑(远古至约公元前221年)

从北京猿人到山顶洞人,生沽在现称为北京周口店的远古人类,就栖身于大然洞穴中。

新石器时代的黄河中游氏族部落,用木构架、草泥建造半穴居住所,逐步发展为地面上的建的夯土台。台上建有八开间的殿堂,四周围以廊。此时木构技术已经比原始社会提高了很多,并发明了斧、刀、锅、凿、钻、铲等加工木构件的专用工具。在西周营建宫殿中木构架已成为主要的结构方式,屋顶已开始使用陶瓦,并且在木构架上以彩绘作为装饰。不论是建筑材料的制造与运用还是建筑的立面造型、平面布局,以及色彩、装饰的使用,都标志着中国古代建筑已经具备了雏形。

2. 中国古代建筑发展史上的第一个高潮——秦汉建筑(公元前221—220年)

秦、汉两朝所经历的五百年间,由于国家空前统一,国力富强,中国古建筑在历史上迎来了第一次发展高潮。其结构主体的木构架已趋于成熟。屋顶形式呈现多样化趋势,出现了诸如庑殿、歇山、悬山、攒尖、囤顶等形式,有的被广泛采用。制砖及砖石结构和拱券结构有了新的发展。

汉代经过约半个多世纪的休养生息之后,又进入大规模营造建筑时期。汉武帝刘彻先后五次大规模修筑长城(见图 8-2-1),又在长安城内修建桂宫、光明宫和西南郊的建章宫、上林苑。西汉末年还在长安南郊建造明堂、辟雍。东汉光武帝刘秀依东周都城故址营建了洛阳城及其宫殿。

3. 传统建筑持续发展——三国、两晋、南北朝建筑(公元 220—581 年)

两晋、南北朝是中国历史上一次民族大融合时期。此期间传统建筑持续发展。但由于持续的战乱,这些都城、宫殿均系在前代基础上持续营造,规模气势远不及秦、汉。

在东汉时传入中国的佛教此时发展起来,佛教建筑也随之兴盛,北魏建有佛寺有 30000 多座,仅洛阳当地就建有 1367 座寺庙。在不少地区还开凿石窟寺,雕造佛像。重要石窟寺有大同云冈石窟、甘肃敦煌莫高窟(见图 8-2-2)、甘肃天水麦积山石窟、洛阳龙门石窟等。

图 8-2-1　汉长城遗址

图 8-2-2　莫高窟

4. 中国古代建筑史上的古典盛期——隋、唐、五代建筑(公元 581—979 年)

隋唐是中国封建社会的鼎盛时期。隋唐时期的建筑既继承了前代成就又融合了外来影响,形成一个独立而完整的建筑体系,标志着中国古代建筑已经到达了成熟阶段。

在隋代大业年间建造的赵州桥是世界上最早的敞肩拱桥。它显示出了隋代建筑技术和艺术达到了一个相当高的水平。随着唐代空前强盛时期的到来,中国木结构建筑也迈入了体系发展的成熟期。这个时期建筑规模宏大、气魄宏伟、规划严整,中国建筑群的整体规划在这一时期也日趋成熟。唐长安城是当时世界上建筑最宏大的城市,其规划也是中国古代都城中最为严整的,唐大明宫的面积足有明清紫禁城总面积的 6 倍。唐代兴建了大量寺塔和道观,并继承延续前代续凿石窟佛寺,至今留存的有著名的五台山佛光寺大殿(见图 8-2-3)、西安慈恩寺大雁塔等。

在此期间,木构架已能正确地运用材料性能,唐代的木建筑实现了艺术加工与结构造型的高度统一,包括斗拱、柱子、房梁等在内的建筑构件,均体现了力与美的完美结合。唐代建筑舒展朴实、庄重大方,色调简洁明快。山西省五台山的佛光寺大殿是典型的唐代建筑,充分体现了以上的艺术特点。

此外,唐代的砖石建筑也得到了进一步发展,佛塔大多采用砖石建造,包括西安大雁塔、小雁塔和大理千寻塔在内的中国现存唐塔均为砖石塔。

5. 充实总结阶段——宋、辽、金建筑(公元 960—1271 年)

宋、辽、金时期,中国又进入 300 多年分裂战乱时期,建筑从唐代的高峰逐渐衰落,再没有长安那么大规模的都城与宫殿了。由于商业、手工业的发展,城市布局、建筑技术与艺术都有明显的提高与突破。在建筑技术方面,前期的辽代较多地继承了唐代的特点,而后期的金代建筑上则继承辽、宋两朝的特点而有所发展。在建筑艺术方面,自北宋起,就一改唐代宏大雄浑的气势,转而变成细腻、纤巧的建筑风格,建筑装饰也更加讲究。

北宋崇宁二年,朝廷颁布并刊行了《营造法式》。这是我国古代最完善的一部建筑技术专著。这部书的颁行,反映中国古代建筑到了宋代,在工程技术与施工管理方面已达到了一个新的历史水平。

6. 最后的辉煌——元、明、清建筑(公元1271—1911年)

元、明、清三朝统治中国有600多年,其间除了元末、明末短时割据战乱外,中国大体上保持着统一的局面。由于中国古代社会的发展已近尾声,社会经济、文化发展缓慢,因此建筑的历史也只是落日余晖。元代营建的大都及宫殿,明代营造的南京、北京及宫殿(见图8-2-4),在建筑布局方面,较之宋代更为成熟、合理。明清时期大量兴建帝王苑囿与私家园林,形成中国历史上一个造园高潮。明清两代距今时间不长,许多建筑良品得以保留至今,如京城的宫殿、坛庙,京郊的园林,两朝的帝陵、遍及全国的佛教寺塔、道教宫观,以及民间住居,城垣建筑等,构成了中国古代建筑史的光辉华章。

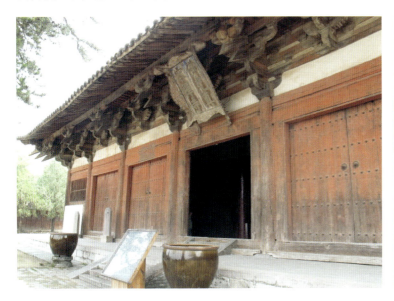

图 8-2-3　五台山佛光寺大殿

图 8-2-4　故宫博物院

(二)中国重要古代建筑分析

中国古代建筑,在世界建筑史上是独具一格、历史最长的一个建筑体系,具有光辉的成就,主要有以下几点:①它是世界上唯一以木构架为主的建筑体系;②它由"人"字形大屋顶展开了千变万化的建筑形式;③它由"四合院"的布局设计传达空间意识。

中国古代建筑对日本、朝鲜和越南的古代建筑产生了直接影响,共同构架了以中国建筑为核心的东亚建筑。明清时期的建筑,甚至影响遥远的欧洲。

1. 中国宗法建筑的代表——五台山佛光寺

被誉为"中华瑰宝""古代建筑之最"的佛光寺(见图8-2-5)是一座留存至今整体最为完整的佛教寺院。佛光寺的唐代建筑、唐代雕塑、唐代壁画、唐代题记,历史价值和艺术价值都很高,被人们誉为"四绝"。它的艺术价值和历史价值的发现者是我国古建筑专家梁思成先生。

佛光寺的发现翻开了中国建筑史新的篇章,它打破了日本学者的断言:在中国大地上没有唐朝及其以前的木结构建筑。佛光寺从此不只是属于中国的瑰宝,也属于世界伟大遗产的一部分,有的外国学者公开称呼佛光寺为"亚洲佛光"。

佛光寺始建于北魏,后来被毁。寺内现有殿、堂、楼、阁等一百二十余间。其中,东大殿七间,为唐代建筑;文殊殿七间,为金代建筑,其余的均为明、清时期修建的。

现在佛光寺的正殿因其在寺内东部的制高点上,故名东大殿,建成于唐大中十一年(857年)。东大殿面宽七间,进深四间,总面积达677平方米。用梁思成先生的话说,此殿"斗拱雄大,出檐深远",是唐代建筑的典范。经测量,斗拱断面尺寸为210厘米×300厘米,是晚清斗拱断面的十倍,殿檐探出达3.96米,这在宋以后的木结构建筑中也难寻与其不相上下的。大殿由22根檐柱和14根内柱围成一个"回"字形,整体比例匀称,造型庄重威严,宋《营造法式》称之为"金厢斗底槽"。大殿为单檐庑殿顶,正中5间为板门,两端尽间以及山墙后部开有直棂窗。其余的都用夯土墙围绕;大殿柱高与开间略成方形,两侧角柱略向中心倾斜并逐渐升高,给人一种稳定牢固的感觉。同时,大殿梁架的最上端用了三角形的人字架。佛光寺这种梁架结构的使用,是在全国现存的木结构建筑中可考最早的。

此外,大殿的屋顶比较平缓,用每块长50厘米、宽30厘米、厚2厘米多的青瓦铺就。殿顶脊兽用黄、绿色琉璃烧制,造型生动形象,色泽鲜艳瑰丽。佛光寺内唐代木构、泥塑、壁画、墨迹和出土文物荟萃一处,其历史价值、艺术价值、文物价值都是难以估量的,为世所罕见。

2. 中国宫殿建筑的代表——北京故宫

北京故宫是中国现存规模最大、最完整、也是最精美的宫殿建筑。

北京故宫(见图8-2-6)始建于明永乐四年(1406),东西长760米,南北长960米,占地72万多平方米,规模宏大,蔚为壮观。根据宫廷建筑的一般习惯。故宫可以分作皇帝处理政务的外朝和皇帝起居的内廷两大部分。故宫中的乾清门,也是一条外朝和内廷之间的分界线。

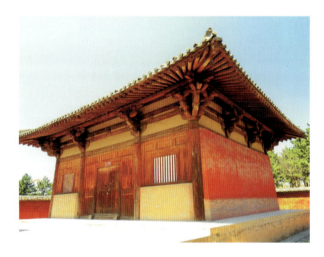

图8-2-5 佛光寺

图8-2-6 北京故宫

故宫的布局依循《周礼》《考工记》"择中立宫""前朝后市""左祖右社""前朝后寝""三朝五门""万岁山"的帝都营建原则建造。故宫的这种总体布局,完全体现了传统的封建礼制"前朝后寝"的制度。

故宫的总体布局设计,非常突出地体现了整个故宫的布局,主要建筑均严格以午门至神武门作中轴,呈对称性排列。午门以内为外朝,以太和殿、中和殿、保和殿为中心,前有太和门,两侧有文华殿和武英殿两组宫殿。外朝以北为内廷,以乾清宫、交泰殿、坤宁宫为主,而左右两侧是供嫔妃居住的东西六宫。这就是人们常说的"三宫六院"。

整个故宫的设计思想是封建帝王的权力和森严的封建等级制度的突出表现。"三大殿"是故宫中最重要的殿宇,为了突出其重要位置,它们被建在三层高达8.13米的汉白玉石殿基上。"三大殿"中又重点突出举行朝会大典的太和殿。

太和殿的建筑构件规格都是现存中国古代木结构建筑所使用的最高等级,太和殿拥有直径达1米的大柱72根,其中6根围绕御座的是沥粉金漆的蟠龙柱。殿内有沥粉金漆木柱和精致的蟠龙藻井,殿中间是封建皇权的象

征——金漆雕龙宝座,设置在殿内高2米的台上,御座前有造型美观的仙鹤、炉、鼎,背后是雕龙屏。而殿基每层都有汉白玉石刻的栏杆围绕,并有三层石雕的"御路",使太和殿显得更加威严庄重。太和殿是故宫中最大的木结构建筑,是故宫最为壮观的建筑,也是中国现存最大的木构殿宇。整个大殿装饰得金碧辉煌、庄严绚丽。太和殿在功能性上是皇帝举行重大典礼的地方。至于内廷及其他部分,由于从属于外朝,故布局比较紧凑。

故宫的平面布局、立体效果,以及形式上的雄伟、堂皇、庄严、和谐,都展现了我国古代建筑艺术的别具一格的风格和杰出成就。它是中国古代建筑艺术的精华,也是世界上优秀的建筑群之一。

3. 中国礼制建筑的代表——天坛祈年殿

礼制建筑中的行祭天地之礼的坛庙在中国古代建筑中占有非比寻常的地位。古代中国人为了表达对天的敬畏,专门建造了用于举行祭天典礼的祭坛,明清北京天坛就是礼制建筑的典型代表。

天坛共占地270万平方米,规模宏伟,富丽堂皇,是中国现存最大的古代祭祀性建筑群。它以严谨的规划布局,奇特的建筑结构,瑰丽的建筑装饰享誉世界,不仅在中国建筑史上占有重要位置,而且是世界建筑艺术的珍贵遗产之一。

它位于北京外城南部,全城中轴线的东侧,与西部的先农坛对称布局,完美契合"天南、地北、日东、月西"的古训。在总体布局上分为外坛和内坛,天坛建筑群内坛位于外坛的南北中轴线以东,而圜丘坛和祈年坛又位于内坛中轴线的东面,天坛建筑群的整体设计思路,主要是为了体现天的神圣崇高和帝王与上天之间的紧密联系(见图8-2-7)。

图 8-2-7 天坛

祈年殿是清代举行祈谷大典的神殿,初建于明永乐十八年(1420年)。清乾隆年间更名为祈年殿。祈年殿是天坛中的主体建筑,是中国古典建筑中不可多得的精品,造型洗练、内涵丰富,充满了象征意义。

祈年殿殿身呈圆柱形,坐落在高约6米的圆形白石须弥座基上。台基分3层,高6米,每层都饰有雕花的汉白玉栏杆。祈年殿采用上屋下坛的形式,整座殿宇高大巍峨,造型庄重华美,白色基石,蓝色殿瓦,金色宝顶,显示出至尊至圣的气势。祈年殿呈圆形,直径32米,高38米,是一座有鎏金宝顶的三重檐的圆形大殿,殿檐颜色深蓝,是用蓝色琉璃瓦铺砌的,象征着蓝天。

它在建筑上的独到之处是纯系砖木结构,殿顶无大梁长檩,全靠28根楠木巨柱和36根枋桷作为支撑。大殿的全部重量都依靠28根偌大的楠木柱和各种互相衔着的斗、枋、桷支撑着,力学结构精巧。而这些柱子和横枋都被赋予了象征的含义。当中四根高19.2米、两个半人才能合抱的"龙井柱",象征一年四季;中间12根柱子象征一年十二个月;外层12根柱子象征一天十二个时辰;整个28极柱子对应天上的28星宿。殿内地面正中,是一块圆形大理石,上面有天然的龙凤花纹,富丽堂皇。殿前东西两侧各有配殿一座,背后有一座皇乾殿,前后左右相照相

连,显得庄严雄伟,气势磅礴。

二、西方古典建筑鉴赏

(一) 西方古典建筑简史

西方古典建筑的辉煌历史是由具有天才智慧的古希腊人和古罗马人所创造的。他们创造了以石头为材料,以梁柱为基本构件的建筑形式。它的一些建筑物的型制、石质梁柱构件和组合的艺术形式,以及建筑物和建筑群设计的一些艺术原理,对日后的中世纪、文艺复兴等古典时期的建筑发展都产生了深远的影响。这种发展一直延续到20世纪初,在世界上形成了一脉具有历史传统的欧洲古典建筑风格。

1. 守望和谐——古埃及建筑艺术

公元前四千年以后,随着社会生产力的发展和原始公社的土崩瓦解,世界上先后出现了一些奴隶制国家,如埃及和两河流城(美索不达米亚)。由于中央集权的诞生,使得召集具有专门技术的工匠和众多奴隶从事建筑活动成为可能。古埃及的代表建筑主要有吉萨金字塔、群卡纳克阿蒙神庙和伊西斯神庙。

埃及第四王朝是金字塔建筑发展的黄金时代,从公元前2723年起在尼罗河三角洲的吉萨建立了3座方椎体大金字塔,胡夫金字塔在吉萨金字塔建筑群中处在最高位置。胡夫金字塔原高146.59米,每边长230多米,误差不超过20厘米,总体积是250万立方米。经过几千年来的风吹雨打。金字塔顶已经剥蚀了将近10米。但在1888年巴黎埃菲尔铁塔出现以前以前它一直是世界上最高的建筑物。

2. 西方古典建筑的源头与典范——古希腊、罗马建筑艺术

古希腊建筑风格的特点主要是完美、崇高、和谐。古希腊的建筑的历史,在很大程度上是从神庙建筑的发展而逐渐定型的。古希腊黄金时代的建筑杰作代表就是雅典卫城建筑群,是古希腊乃至整个欧洲最辉煌、最伟大、影响最深远的建筑。希腊人创造了西方建筑的关键——柱式。柱式体系伴随着古希腊神庙的发展而得到不断完善。

柱式是指石质梁柱结构体系各部件样式和它们之间组合搭接方式的完整规范。古希腊有三种最负盛名的古典柱式:多利安柱式、爱奥尼亚柱式、科林斯柱式(见图8-2-8)。

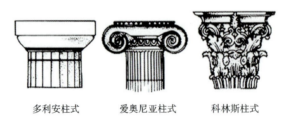

图8-2-8 古希腊古典柱式

(1) 多利安柱式(Doric Order)

柱身有凹槽,槽背呈尖形,没有柱基。柱子比例粗壮,高度为底径的4至6倍。檐部高度约为整个柱式高度的四分之一,柱距为底径的1.2至1.5倍。多利安柱式粗壮雄伟,雅典卫城的巴特农神庙是多利安柱式最完美的体现。

(2) 爱奥尼亚柱式(Ionic Order)

柱子比例修长匀称,高度为底径的9至10倍。柱身有凹槽,槽背呈带形。檐部高度约为整个柱式高度的五分之一,柱距约为底径的两倍。爱奥尼亚柱式以轻巧雅致著称。

(3) 科林斯柱式(Corinthian Order)

柱头如满盛卷草的花篮,比爱奥尼亚柱式更细长纤巧。这个时期建筑的代表作品有阿波罗神庙、雅典卫城的巴特农神庙等。

古罗马建筑是古罗马人沿袭亚平宁半岛上伊特鲁里亚人的建筑技术,继承古希腊建筑成就,在建筑形制、技术和艺术方面突破创新的一种新建筑风格。古罗马建筑在公元1至3世纪达到了巅峰,是西方古代建筑的高峰。

古罗马建筑的类型很多,有罗马万神庙、巴尔贝克太阳神庙等宗教建筑,也有皇宫、剧场、角斗场、浴场及广场和巴西利卡(长方形会堂)等公共建筑。居住建筑代表有内庭式住宅、内庭式与围柱式相结合的住宅,还有四五层公寓式住宅。这个时期建筑的代表作品有大角斗场、万神庙等。

3. 神权下的艺术——中世纪建筑艺术

"中世纪"是指公元4世纪至13世纪的一千年左右基督教统治的欧洲封建社会,历史上通常将这一段时期称为"黑暗的时期"。封建分裂状态和教会的统治,对欧洲中世纪的建筑发展产生了不可磨灭的影响。

宗教建筑是这时期唯一的纪念性建筑,成了建筑成就的最高代表。这个时期的建筑风格以拜占庭建筑和哥特式建筑为主。

拜占庭式建筑的特点从建筑形制上是集中式的建筑布局,在方形的平面上建立覆盖穹顶;从建筑材料与构造技术来看是砖砌或砖石混砌的结构。这个时期最出名的建筑有圣索菲亚大教堂、拉韦纳的圣威塔尔教堂等。

哥特式建筑的特点是尖拱、装饰性大窗户、束柱、绘有圣经故事的花窗玻璃、相互交叉的拱柱支撑的拱顶和飞扶壁等。这些建筑特点形成了建筑向上升腾、超尘脱俗的幻觉。最著名的建筑有巴黎圣母院大教堂、科隆大教堂等。

4. 欧洲建筑史的新高峰——文艺复兴建筑艺术

一般认为,15世纪佛罗伦萨大教堂的建成,标志着文艺复兴建筑的开端。16世纪传遍意大利,后传播到欧洲其他地区,文艺复兴建筑是欧洲建筑史上继哥特式建筑之后出现的另一种独到的建筑风格。

文艺复兴建筑最明显的特征是在"反封建、倡理性"的人文主义思想指导下,摒弃了中世纪时期广为流传的哥特式建筑风格,而在宗教和世俗建筑上重新采用古希腊、古罗马时期的古典柱式构图要素。意大利文艺复兴时期的建筑师一方面采用古典柱式,另一方面又灵活变通,大胆创新。甚至将各个地区的建筑风格同古典柱式有机结合在一起。他们还将文艺复兴时期的许多科学技术上的成果突破,如力学上的成就、绘画中的透视规律、新的施工机具等,灵活地运用到建筑创作实践中去。

在文艺复兴时期,建筑类型、建筑形制、建筑形式都比以前有所增加。建筑师在创作中既体现统一的时代风格,又十分重视表现自身的艺术个性。总之,文艺复兴建筑,特别是意大利文艺复兴建筑,呈现空前繁荣的景象,是世界建筑史上空前发展壮阔的时期。

文艺复兴时期主要代表建筑有圣彼得大教堂、卢浮宫、杜伊勒里宫、圣洛伦佐大教堂、乌菲兹美术馆等。

5. 欧洲建筑史的新景观——17至18世纪建筑艺术(巴洛克和洛可可)

17世纪初至18世纪末,欧洲的几个主要国家都出现了巴洛克艺术、洛可可艺术和其他艺术风格与流派。其中巴洛克艺术发源于意大利,洛可可艺术则在法国受到追捧。巴洛克建筑是17至18世纪在意大利文艺复兴建筑基础上发展起来的一种建筑和装饰风格。主题和题材大多是天主教堂,其特点是外形自由,强调动态的不安,喜好富丽的装饰和雕刻、强烈的色彩,追求新奇、光怪陆离的效果,并常用穿插的曲面和椭圆形空间。17世纪中叶以后,巴洛克式教堂在意大利风靡一时,其中不乏别具一格的作品。建筑师丰塔纳建造的罗马波罗广场是三条放射形干道的汇合点,中央有一座方尖碑,周围设有雕像,布置绿化带。在放射形干道之间建有两座对称的样式相同的教堂。这个广场开阔奔放,欧洲许多国家纷纷仿效。法国在凡尔赛宫前,俄国在彼得堡海军部大厦前都建造了类似的放

射形广场。杰出的巴洛克建筑大师和雕刻大师帕尼尼设计的罗马圣彼得大教堂前广场，周围用罗马塔斯干柱廊环绕，整个布局豪放，富有动态节奏，光影效果明显。

洛可可式风格是17至18世纪在法国宫廷和贵族中盛行的一种室内装饰风格。它追求的是柔媚温情的性格和琐细纷繁的图形。最具代表性的洛可可建筑作品是波弗朗设计的巴黎苏比兹府公主馆的椭圆形客厅。

（二）西方经典古典建筑赏析

1. 古希腊建筑的不朽见证——雅典卫城的巴特农神庙

雅典卫城，希腊语为"阿克罗波利斯"，原意为"高处的城市"或"高丘上的城邦"，距今已有3000年的历史。它位于市中心一座高150米的四面陡峭的山丘上，是祭祀雅典守护神雅典娜的圣地，建筑群雕刻家菲迪亚斯负责整体设计。宫殿被一道牢固的围墙完全圈在里面，可以利用周围陡峭的山岗进行有效的防卫，卫城原意是奴隶主统治者的圣地，古代在此建有神庙，同时是城市防卫要塞。

雅典卫城中心是雅典娜女神的铜像，主要建筑是膜拜雅典娜的巴特农神庙，还有厄瑞克忒翁先神庙、胜利神庙以及卫城山门等。所有的建筑物都用白色大理石砌成，风格整齐划一。建筑群布局自由，高低错落，主次分明，无论是站在山顶欣赏还是从城下仰望，都可将完整丰富的建筑艺术形象尽收眼底。

巴特农神庙是卫城主体建筑。它位置最高、体积最大，庄严华美，采用了隆重的列柱围廊式形制，各部分比例对称、尺度适宜。外围的多利安柱式饱满挺拔，是多利安柱使用的典范，室内为爱奥尼亚柱式。建筑局部镀金涂彩（现已脱落），雕刻精美。

雅典卫城因在巧妙利用地形组合建筑群体方面的极大成功，被誉为西方古典建筑的典范。

2. 中世纪哥特式建筑的典范——巴黎圣母院

塞纳河上的西提岛是巴黎的发源地。1163年，在这里开工建设的巴黎圣母院可能是最负盛名的哥特式大教堂。整座教堂在1345年才全部建成。该教堂以其哥特式的建筑风格，祭坛、回廊、门窗等处的雕刻和绘画艺术以及堂内所藏的13至17世纪的大量艺术珍品而举世闻名。

巴黎圣母院的西立面是典型的哥特式双塔楼构图。底层是三座透视门，二楼正中是一个象征天堂的玫瑰窗，直径近13米，用石板镂空雕成，在底层与二层之间的横带上刻有26尊国王雕塑，顶层左右各耸立着一座塔楼，整个建筑高度统一、严谨完整。

在"国王长廊"上面一层中央部分为一扇花瓣格子的大圆窗，纤细而优雅。这就是有名的"玫瑰窗"（见图8-2-9）。两侧为两个巨大的石质中棂窗子，直径约10米，建于1220至1225年。

教堂内部除了或方形或圆形的彩色玻璃外，几乎没有什么其他的装饰。大厅可容纳9000人，其中1500人可坐在讲台上。巴黎圣母院所有屋顶、塔楼、扶壁的上部都用尖塔作为装饰，采用了轻巧的龙骨结构，将整个拱顶升高，从而显得空间更加宽阔。

巴黎圣母院是第一座成熟的"哥特式"风格建筑作品。在欧洲建筑史上具有划时代的意义，巴黎圣母院是一座石头建筑，雨果小说《巴黎圣母院》中称赞巴黎圣母院的建筑是"石头的史书"。

意大利文艺复兴建筑的最重要代表是罗马圣彼得大教堂。它集16至17世纪意大利建筑与施工成就于大成，也是世界上最大的天主教堂。教堂主体是文艺复兴时期设计和建造的，总体为文艺复兴风格。伯拉孟特、拉斐尔、米开朗基罗等共12位著名的建筑大师和艺术家先后参与设计，其建造历时120年，方案几经修改，最后一位建筑师马丹那为其设计和建造的人口门廊立面被认为是巴洛克风格的启蒙之作。再后来，贝尼尼为圣彼得大教堂设计的前广场就被公认为巴洛克风格。

完工后的圣彼得大教堂平面走势呈现一个十字结构，造型充满神圣的意味。教堂最高点达137.8米，圆顶直径达42米。现在教堂中央著名的大拱形屋顶是米开朗基罗的杰出作品，双重构造，外暗内明。圆顶廊檐上饰有十

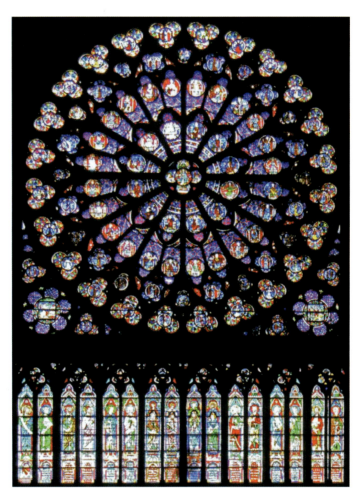

图 8-2-9　玫瑰窗

一个雕像,耶稣基督的雕像位于中间,廊檐两侧各设有一座钟,右边的是格林尼治时间,左边的是罗马时间。

1667 年建筑家兼雕塑家贝尼尼为大教堂设计了杰出的入口露天广场。它由梯形广场和椭圆形广场复合而成,椭圆形广场长轴长 195 米,以一个方尖碑为中心,两边各有一个对称的喷水池,周围由 284 根古罗马柱和 88 根壁柱组成 4 个一组的巨大行列,与米开朗基罗设计的大教堂圆顶交相辉映,从而使大教堂更显得更加宏伟。

第三节　现代建筑鉴赏

现代建筑一词有广义和狭义两层意思。广义的现代建筑是指 20 世纪以后世界上出现的所有风格的建筑流派的作品;狭义的现代建筑常常专指在 20 世纪 20 年代以后世界各地形成的现代主义建筑。

现代建筑的起源可以追溯到欧洲工业革命时期和由此而引起的社会大变革。现代建筑产生变革的主要表现为以下三个方面。首先是建筑类型用途不断增多，以生产性和实用性为主的建筑蓬勃发展，如博览会场馆、展览馆、医院、园林综合体、博物馆等。其次是采用新型建筑材料并获得广泛应用。工业革命以后，铁开始用于建筑当中。到19世纪后期，钢材取而代之，并且水泥也开始渐渐用于房屋建筑中。19世纪出现了钢筋混凝土结构，钢材和水泥的应用使房屋建筑出现飞跃的变化。再次，由于科技的发展，新型建筑结构及形式层出不穷。对数学和力学提出新问题并使之发展，到19世纪后期形成系统的结构科学。这样就可以在建筑工程开始之前预先计算出建筑结构的受力程度及状态，做出合理、经济而坚固的楼房结构设计。1889年巴黎建造的高300米的埃菲尔铁塔就是现代建筑结构方面的综合成就的体现。

20世纪以来的这些变化，无论深度还是广度，在建筑史上都是空前的，也正是这段时期建筑历史上空前的建筑革命直接催生了20世纪的现代建筑。

下面主要从三个方面阐述现代建筑：现代主义建筑风格的兴起，现代主义建筑鉴赏，后现代主义建筑风格及鉴赏。

一、现代主义建筑风格的兴起　　ONE

其主要背景是欧洲工业革命导致了现代机器大工业的产生，深入改变了人们的生活方式和传统的审美趣味，新的材料不断发明和应用。在这一条件下，传统建筑在结构和形式审美等方面逐步显出与社会意识形态和发展产生了矛盾。现代主义建筑正是在新的历史需求和条件下，也就是为了机器大工业时代的需要而产生的。这种建筑从传统建筑形式的束缚中挣脱出来，大胆创造了适应于工业化社会条件下人们需求的崭新建筑形式，因此具有鲜明的理想主义和激进主义色彩。

（一）西方近现代美学思潮的影响

1. 功能与形式的矛盾

19世纪西方建筑界占主导地位的建筑潮流是复古主义建筑和折中主义建筑。复古主义者以历史上某几个时期，如古希腊和古罗马的建筑形式和风格为标榜进行模拟、仿效。折中主义建筑师任意模仿历史上各种建筑风格，或自由组合各种建筑形式，不讲究固定的法式，只讲求比例均衡，注重纯形式美。这也与工业革命前的社会意识形态及还没有大规模的新型建筑材料的出现和审美趋向等综合原因有密不可分的联系。在复古主义和折中主义建筑思想影响下，建筑师将对实用功能和结构技术的注意转移出来。他们只重视建筑的美化和装饰功能。这种建筑受英国工艺美术运动的启示，努力使工业与艺术在房屋建筑上融合。这种过分注重形式的做法，固然使建筑极其富有节奏和的律感，但是随着工业化生产时代的到来，这种建筑形式开始渐渐无法适应社会的各种需求而显出自身的矛盾与弊端。

社会与经济的高速发展，要求建筑具有多样化和新的功能，随着新材料和新型结构的产生，新的建筑形式也应运而生。在这样的历史条件和背景下，适逢1850年英国伦敦为举行世界博览会而招标设计方案，欧洲各国建筑师纷纷提出建设博览会场馆方案，但终因无法满足当时的设计需求，即博览会场馆在限定的时间内建成拆迁和室内空间采光的各项要求，而没有被采纳，后来一位园艺师因为熟知玻璃和铁的组合构建并利用预制件装配的施工方法，由于施工时间快而且空间采光效果好而被采用，终于在很短时间内建成光线充足的大型展览建筑。这个事例已经证明保守的传统的建筑及观念已不适应社会的进步需求和建筑行业发展的新形势，新的建筑观念正在悄然兴起。

2. 结构和材料的革新

传统的建筑和新兴的建筑最大的差异就在于新建筑结构产生变化和材料的巨大不同。提到结构和材料在新兴建筑中的应用,不得不提 1850 年约瑟夫·帕克斯顿设计的伦敦世界博览会水晶宫。因为这是首次建成的以钢材和玻璃为建筑材料的建筑,完美满足了场馆的采光及各项需求,对传统建筑在材料与审美上产生了巨大的冲击。这说明工业革命带给英国当时的经济实力,包括其建筑业所产生的变革。

同一时期在美国芝加哥,由于当时特殊的历史原因及当时芝加哥市政的大量建筑需要,出现以商业建筑师和工程师的群体,被称为"芝加哥学派"。为争速度和实效,建筑大量使用铁框架结构,芝加哥学派的沙利文提出设计形式应符合建筑功能的需求,这样就摒弃了传统折中主义的思想,将多余的修饰全部抛下,出现符合时代要求的新建筑样式。它在建筑造型方面的重要突破是创造了"芝加哥窗",即整开间大玻璃窗,时常是宽度大于高度。同时,这种新建筑样式主张简洁的建筑立面,看上去整体简约单纯,符合工业化的时代精神及技术特点。工程师詹尼(William Le Baron Jenney,1832—1907)是芝加哥学派的创始人。1879 年由他设计建造了第一拉埃特大厦。1885 年,他完成了"家庭保险公司"十层办公楼的建设。这是美国历史上第一座钢铁框架结构建筑,标志着芝加哥学派的兴起。芝加哥学派在 1883 年至 1893 年期间达到鼎盛时期,在工程技术上创造了高层金属框架结构和箱形基础,并且利用电梯技术,发展了高层建筑。

19 世纪以来的新建筑思想,是由于科学技术和经济的高速发展,审美意识的改变,以扩大工业化,新材料的发现和应用为基础的,根据各种新的建筑功能化的需求,带来建筑设计理念及造型上的变革推进。尤其是新材料和建筑设计理念的迅速转变,更体现出现代建筑与传统建筑面貌的天差地别,从而满足人们生活的需求。与此同时对建筑构建和材料的科学应用提出了一系列的新的难题:新的材料如何能承担和合理地运用到建筑艺术家的奇思妙想当中,建筑工艺和科学技术的完美融合,新材料的使用寿命,新建筑的施工方式等一系列的新课题,建筑师一直在社会高速发展中探索前行。第一次世界大战后,欧洲工业基础较扎实的国家在建筑上开始出现改革浪潮,并且大批新颖的优秀建筑作品开始出现,思想激进的建筑师提出了比较系统的建筑创作主张。其中以德国建筑师 W. 格罗皮乌斯、L. 密斯·范·德·罗,以及法国建筑师勒·柯布西耶最为杰出。

格罗皮乌斯和勒·柯布西耶等人在 20 世纪 20 年代提出"现代主义建筑"的一些观点,诸如强调现代建筑应同工业化时代的条件相适应;强调建筑师要研究和解决建筑房屋实用功能并考虑经济效益问题,应有社会责任感;积极采用新材料和新结构,促进建筑技术革新;主张摆脱历史上过时的、陈旧的建筑样式的束缚,创造新形式的建筑;主张发展建筑美学,创造反映新时代的新建筑风格等。

(二) 现代主义运动的一个高潮——包豪斯学派的产生

现代主义建筑思想产生于 19 世纪末,到 20 世纪 20 年代逐渐走向成熟,具有理性思想和激进主义色彩的建筑师力求摆脱传统形式和束缚,因为在此之前欧洲建筑的结构和造型复杂,讲究结构对称、装饰华丽烦琐,廊柱、雕塑等受传统浓厚的宗教主义色彩影响至深,已不符合工业化社会高速发展的需求和人们审美倾向的改变。在此背景下,1925 年,建筑师格罗皮乌斯在德国魏玛设立的"公立包豪斯学校"在德国德绍正式开学,格罗皮乌斯身兼校长。他曾说"必须用一种崭新的设计观念来影响德国的建筑界",之后以此学院为中心的"包豪斯"建筑学派迅速发展起来。它是 20 世纪 20 年代现代建筑中的一个举足轻重的派别,是主张适应现代大工业生产和生活需要,以讲求建筑功能、技术和经济效益为特征的学派。在建筑方面注重空间设计,摒弃多余的烦琐的装饰,强调自由空间的简单与功能的结合,把建筑美学同建筑的目的性、材料性能和建造方式紧密联系起来,特别追求艺术与技术的结合。包豪斯的教学特点是反对模仿因袭,将产品设计生产、社会发展及各门艺术结合起来,培养学生独立动手能力和理论素养。

包豪斯的发限历程主要经历了三个重要时期。第一时期是魏玛时期(1919—1925)。第一次世界大战后的德

国百废待兴,格罗皮乌斯出任校长,提出"艺术与技术创新统一"的教学主张,给学生开设适合现代社会需求的设计课程,聘任艺术家与手工匠师授课,拥有一系列工作车间,形成艺术教育与手工制作相结合的新型教育制度。第二时期是德绍时期(1925—1932)。包豪斯在德国德绍重建,专门创办了建筑系,建立起教学研究与生产一体的现代化教育模式,实行了设计与制作教学一体化的方法,并取得了显著的成果。1928年格罗皮乌斯辞去包豪斯校长职务,由建筑系主任汉内斯·梅耶继任。这位共产党人出身的建筑师,将包豪斯的艺术激进带入政治激进,由于包豪斯本身深受来自莫斯科苏维埃势力的影响,从而不得不面对越来越大的政治压力。最后梅耶本人不得已于1930年辞职离任,由L.密斯·范·德·罗继任。他接任的密斯面对来自纳粹势力的压力,竭尽所能维持着学校的运转,终于在1932年10月纳粹党占据德绍后,被迫关闭包豪斯。第三时期是柏林时期(1932—1933)。纳粹党强行关闭了包豪斯,密斯将学校迁至柏林,试图重新开始,但终因包豪斯精神被德国纳粹视为异类,一直维持到1933年被纳粹军人占领并于当年8月宣布包豪斯永久关闭。

虽然包豪斯存在时间不长,但包豪斯对现代建筑设计和工业设计的贡献是难以估量的,特别是它的设计教育理论对后来院校教学有着深远的影响,其教学方式成了世界许多学校艺术设计教育的基础。包豪斯培养出的杰出建筑师和设计师把现代建筑与设计推向了新的领域。它的现代设计的教育理念深植人心,取得了在艺术教育理论和实践中不可逾越的卓越成就。可以说包豪斯的历程就是现代设计诞生的历程。

巴塞罗那世博会德国馆,由L.密斯·范·德·罗设计,建于1929年的巴塞罗那世博会,后来西班牙政府决定重建并永久保存于巴塞罗那。

德国馆占地长约50米,宽约25米,由一个主厅、两间附属用房、两片水池、几道围墙组成。除少量桌椅外,几乎没有其他展品。其目的是显示这座建筑物本身所体现的一种新的建筑空间效果和处理手法。这一建筑是现代主义建筑最初成果之一。它大胆突破了传统砖石承重结构必然造成的封闭的、孤立的室内空间形式,以颇具开创性的"流动空间"而闻名于世。主厅用8根十字形断面的镀镍钢柱支撑一片钢筋混凝土的平屋顶,墙壁因不承重而可以一片片地自由处理,形成一些既分隔又连通的空间,互相衔接、穿插,实现引导人流的功能,使人在行进中感受到丰富的空间变化。德国馆在建筑形式处理上也突破了传统的砖石建筑的以手工业方式精雕细刻和以装饰效果为主的手法,而主要靠钢铁、玻璃等新建筑材料来突出表现其光洁平直的精确美、新颖美,以及材料本身的纹理和质感美。墙体和顶棚相接,玻璃墙也从地面一直到顶棚,与传统处理手法那样需要有过渡或连接部分截然不同,因此给人以简洁明快的印象。建筑物还采用了不同色彩和质感的石灰石、缟玛瑙石、玻璃、地毯等。

二、现代主义建筑鉴赏 TWO

虽然德国包豪斯运动最后以失败告终,但是对探索一种旨在符合工业化社会建筑需要的建筑理论的努力却从未停下脚步。1923年勒·柯布西耶发表《走向新建筑》,提出激进的改革建筑设计的主张和理论。1927年在密斯主持下,于德国斯图加特市举办展示新型住宅设计的建筑展览会。1928年各国新派建筑师成立"国际现代建筑会议"的组织。到20世纪20年代末,经过多代人的积累与探索,现代主义建筑思潮出现了。

现代主义建筑思潮本身包括多种流派,各流派的侧重点各不相同,创作各具特色。

(一)柯布西耶与马赛公寓

建筑师勒·柯布西耶生于1887年的瑞士,是20世纪最重要的建筑师之一。柯布西耶在其论著《新建筑》中创造性地提出了新建筑五点要求:自由平面,自由立面,底层架空,屋顶花园,带形长窗。按照"新建筑五点"的要求设计的住宅都采用框架结构,墙体不再承重。柯布西耶的建筑设计充分发挥了框架结构的特点优势,由于墙体不再

承重，可以设计大的横向长窗，他的有些设计当初并不被人们看好，许多设计被否决，但这些结构和设计形式在以后得到其他建筑师的推广应用，如逐层退后的公寓，悬索结构的展览馆等。他在建筑设计的许多方面都是一位先驱，对现代建筑设计形成了非常广泛的影响。

他丰富多变的作品和充满激情的建筑哲学深刻地影响了20世纪的城市面貌和当代人的生活方式，从早年的白色系列的别墅建筑到马赛公寓，直至朗香教堂，从《走向新建筑》到《模度》，他不断变化丰富的建筑与城市思想，始终走在时代的前沿。

马赛公寓是柯布西耶设计的提供给学生及一般低收入家庭使用的巨大公寓大楼，建成于1952年。马赛公寓的外观是柯布西耶主张的五点要求诸如自由平面、带型长窗等要素的集大成之作。大楼主要是钢筋混凝土结构，不同于近年出现的钢结构加玻璃幕墙的现代建筑，该建筑在当时极具现代风格。该建筑之所以名声在外，除了本身建筑形式之外，完整配套的生活服务设施也值得称道，如食品店、理发店、餐馆、邮局等一应俱全，并附设有幼儿园，甚至游泳池等。

开放式的宽大窗户和阳台，为居住者提供了良好的采光环境。阳台外墙上涂有不同的颜色，给人以活泼生机之感，而大楼外墙单纯的色彩又给人以结实稳重的感觉。

马赛公寓的巨大空间容量，服务设施的配套齐全，最大程度地为居住者提供了便利，是现代公寓的一个典范，后来很多公寓建筑皆效法之。

（二）伍重与悉尼歌剧院

约翰·伍重出生于1918年的丹麦。他曾游历世界多地，如中国、日本、墨西哥、美国、印度、澳大利亚等。这些经历对他的建筑设计生涯产生了重要的影响。而澳大利亚成为影响他建筑师生涯的主要因素，举世瞩目的悉尼歌剧院就是他于此地完成的。

悉尼歌剧院（见图8-3-1）坐落于澳大利亚贝尼朗岛海岸，远看歌剧院仿佛一组洁白的海洋贝壳簇拥在海边，近观又犹如一群鼓满海风的风帆在碧海蓝天的映衬下迎风起航。它体现建筑师伍重充分考虑结合当地地理自然环境、人文历史背景，而又引领生活审美的设计理念和鲜明的艺术表现手法，是象征艺术和实用主义在建筑上的高度结合。

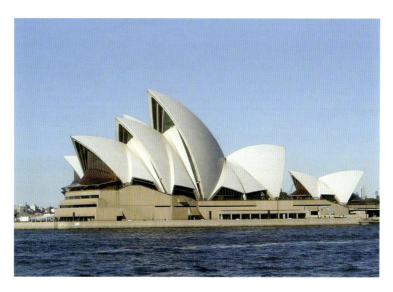

图 8-3-1　悉尼歌剧院

悉尼歌剧院不仅外部造型新颖独特、美观大度，而且内部具有不凡的气度，外顶部八个主要的薄壳组成部分实际上分为两组，每组四个分别对应覆盖住两个大厅，另外还有两个贝壳置于小餐厅上，建筑薄壳内顶部结构是壳内

下挂钢桁架,钢桁架下挂吊顶天花板。从内部看整体和谐统一。歌剧院建筑面积88000平方米,总占地1.8公顷,建筑在距地面19米的花岗岩基座上。它的内部包括2700个座位的音乐厅,1550个座位的演出歌剧院,一个550个座位的剧场,一个420个座位的排演厅,其他服务设施应有尽有,包括展厅、图书馆等,歌剧院能容纳7000人,是一座名副其实的大型综合文化演出中心。

三、后现代建筑风格及鉴赏　THREE

（一）后现代主义建筑风格概述

20世纪60年代以来,第二次世界大战结束后,现代主义建筑成为世界许多地区占主导地位的建筑潮流,现代主义建筑样式也被称为国际性样式。

随着现代主义建筑风潮在欧美发达国家的广泛使用,一些弊端也开始显现出来。很多人认为现代主义过于重视功能、技术和经济的影响,忽视新建筑和传统建筑的联系,因而不能满足一般民众对建筑的审美要求。他们特别指责与现代主义相联系的国际式建筑同不同民族、不同地区的原有建筑文化产生割裂的格格不入之感,破坏了原有的建筑环境的特点。

最终,1966年在美国建筑师文丘里于《建筑的复杂性和矛盾性》一书中,提出了一系列与现代主义建筑针锋相对的理论和主张,在建筑界尤其是年轻的建筑师和建筑系学生中,引起了轩然大波。到20世纪70年代,建筑界中反对和背离现代主义的倾向更加强烈。文丘里更是批评现代主义建筑师只热衷于革新而忘了自己的本来责任应是"保持传统的专家"。他提出的保持传统的做法是"利用传统部件和适当引进新的部件组成独特的总体""通过非传统的方法组合传统部件"。他提倡汲取民间建筑的手法,特别赞赏美国商业街道上自发形成的建筑风格环境。文丘里概括说:"对艺术家来说,创新可能就意味着从旧的现存的东西中挑挑拣拣。"实际上,这就是后现代主义建筑师的基本创作方法。

对于什么是后现代主义,以及后现代主义地筑的主要特征,人们没有统一的论述。美国建筑师斯特恩提出后现代主义建筑的三个特征:采用装饰、具有象征性或隐喻性以及与现有环境融合。西方建筑杂志在20世纪70年代大肆宣传后现代主义的建筑作品,但实际上直到20世纪80年代中期,堪称有代表性的后现代主义建筑,无论在西欧还是在美国仍然寥寥无几。比较典型的后现代主义建筑包括美国波特兰市政大楼、美国电话电报大楼美国费城老年公寓等。

（二）后现代主义建筑的主要流派

后现代主义建筑主要有解构主义建筑、非线性建筑、生态建筑等。

1. 解构主义建筑

解构主义建筑是在20世纪60年代源于法国,20世纪80年代晚期出现的后现代主义建筑。解构主义的特点核心是反中心、反权威垄断性,反二元论。德里达是解构主义建筑理论的代表人物。他认为建筑的目的是控制社会的沟通和交流,从广义来看,建筑的目的就是要控制经济。因此,他认为新的建筑,后现代的建筑应该是对现代主义的垄断控制,现代主义的权威中心地位的一种合理反对。反对把现代建筑和传统建筑对立起来的做法。

可以看出解构主义建筑的特征即无绝对权威性,没有预定设计的、破碎的、凌乱的。它的特别之处在于对"破碎"的想法的实现体现,对结构的表面或和非欧几里得几何形体的热衷,进而形成建筑学设计原则的变形与移位。

解构主义建筑的代表作有屈米的巴黎拉维莱特公园,艾森曼的西柏林IBA住宅,盖里的盖里住宅、毕尔巴鄂古根海姆博物馆等。

2. 非线性建筑

非线性建筑是建筑学与数字技术的结合产物。建筑师所考虑的重点不再是传统建筑注重的建筑形体结果，而更注重过程，把应用计算机数字生成技术作为一种设计方法应用于建筑领域。这就意味着建筑的形体设计本身不再需要遵守任何预设的标准，可以自由地选择。这项新技术给世界建筑行业带来了一场技术上的革命。设计师对建筑场地进行调查观察，并对建筑背景环境等诸信息因素研究分析，把它们传输到计算机中，通过计算机的逻辑推算形成结构，产生自由的建筑形体，再经过不断的修正与反馈最终确立建筑形体。设计师只需要对设计起点负责。虽然目前大家用的是同样的全球化计算机软件设计，但由于当地建筑条件的不同，输入的要求、内容不同，设计出的建筑也就不同了。从积极发展的意义上讲非线性建筑摆脱、远离了传统建筑带给人们的相对枯燥沉闷。它赋予了建筑鲜活的生命力和浓厚的时代气息。

英国女建筑师扎哈·哈迪德与FOA建筑师事务所是非线性建筑设计的重要代表。

3. 生态建筑

生态建筑是根据建筑本身所处的地理、自然生态环境、利用合适的建筑材料、想象空间、色彩等人为手段，使建成后的建筑物与其周围自然生态环境达到高度统一、和谐一致的效果，使建筑和环境之间成为一个有机的结合体。这是具有中国古代所讲的"天人合一"的理念的具象化体现，是现代建筑与周边地理自然环境有机结合的理想追求，是人的精神意志在现代化社会建设中回归自然的人为有效手段。满足人们生理、心理在现代社会中的居住要求和活动空间，使人、建筑与自然生态环境之间形成一个良性循环。

现在的世界，人类生存和发展与全球的环境问题之间的各种矛盾问题愈演愈烈。在严峻的现实面前，人们不得不重新审视和评判现正奉为信条的城市发展观和价值系统。为了建筑、城市、景观环境的"可持续"发展，建筑学、城市规划学、景观建筑学开始了以可持续人类聚居环境建设为方向的思考。生态建筑理念所包含的生态观、有机结合观、地域与本土观、回归自然观等，是可持续发展建筑的理论建构的重要部分，也是环境价值观的重要组成部分。因此生态建筑其实也是绿色建筑，生态技术手段属于绿色技术的范畴。

（三）后现代主义建筑作品鉴赏

1. 弗兰克·盖里与毕尔巴鄂古根海姆艺术馆

建筑艺术家弗兰克·盖里(见图8-3-2)的思维活跃，非同一般。他的设计特点是具有造型奇特、不规则曲线式雕塑般外观。其作品非常独特而具个性，他的大部分作品中很少掺杂多余的社会化和意识形态，常用多角平面、倾斜的结构、倒转的形式，以及多种物质形式并将视觉效应运用到建筑图样中去。他能顺理成章地把地理自然环境、人文艺术有机地考虑到与其作品的互动当中去，使建筑作品成为一种奇异的超乎寻常的艺术实体，作品看上去具有一种雕塑与建筑的组合性质，建筑师从各方面考虑建筑本体与天光和室内投影，建筑外墙的斜度和曲线而带来的纳光流动着的关系效果，建筑的外形和内部结构具有运动感。因此他的作品极具超前性和抽象形式，给人一种独特神秘的气息和感受，是现代艺术在艺术上的重要表现形式。西班牙毕尔巴鄂古根海姆博物馆就是其中代表作品。

古根海姆博物馆(见图8-3-3)位于西班牙毕尔巴鄂的旧城区边缘，内维隆河流经此地，也是位于城市边缘的一个重要艺术区域。博物馆在此区域临河南岸而建，设计者首先将博物馆功能及其坐落在艺术区的形式存在，景观作用及协调关系作为重点。盖里为实现自己的现代建筑艺术理念，首先把博物馆北侧外形较长的涌动曲线的三层展厅设置在面临内维隆河的地方，这横向运动着的外墙与河水呼应协调，静动结合，被处理成不规则外表，使日光变化随墙面角度的纳光折射效果，让北向逆光的主立面最大限度地使日光摄入，角度随建筑表面变化面产生不断变动的光影效果。这是盖里利用自然因素与其作品构成互动多变的代表之一。这种创意与以往的建筑构思有截然不同的概念。整个建筑由一群外覆钛合金板的不规则双曲面体量组合而成。建筑的各个表面都会产生不断变

动的光效果。

图 8-3-2　弗兰克·盖里

图 8-3-3　古根海姆博物馆

建筑师对博物馆的内部空间设计可谓独具匠心。其中厅的设计与其他建筑单调空间秩序不同,而被设计成"将帽子扔向空中的一片欢呼"的形式空间,既点明了主题,又内外呼应。内部空间层叠向上,简洁明朗。有顶部直射而下的光线与弯曲的不规则向上之势形成互动。这一切都构成了古根海姆博物馆独有的艺术魅力,反映出设计者超然的想象力和艺术思维。

2. 李伯斯金与柏林犹太人大屠杀纪念馆

丹尼尔·李伯斯金(见图 8-3-4),1946 年出生于波兰一个纳粹大屠杀幸存者的犹太人家庭,后来移民美国。他曾在许多项目的设计和规划中有杰出的表现,如丹佛美术馆、安大略省博物馆扩建工程、多伦多的"Westside"等。

1986 年,兰白士路的博物馆(见图 8-3-5)建筑全面翻修扩建一期工程开工,旨在增加其有限的展区面积,为这座具有国际意义的博物馆提供相匹配的服务设施,以及对老化、破损的建筑进行修复以符合现代标准。李伯斯金越来越强烈地感到,柏林犹太人的悲惨历史远非艺术所能容纳,这激发了他的创作激情,他决心将这些令人沉重的东西转变成一座纪念碑式的建筑。

经过反复设计,他采用了呈曲折蜿蜒状的建筑平面,走势则极具爆炸性效果。建筑的墙体倾斜,就像是把"六角星立体化后又破开的样子,将犹太人在柏林所受的痛苦、曲折,表现成六角的大卫之星切割后、解构后再重组的结果,使建筑形体呈现极度乖张、扭曲而卷伏的线条"。但是建筑中依然潜伏着与思想、组织息息相关的两条脉络,即充满无数的破碎断片的直线脉络和无限连续的曲折脉络。建筑折叠多次、连贯的锯齿形平面线条被一组排列成直线的空白空间打断。这些空白空间代表了真空,不仅是在隐喻大屠杀中消亡的数不清的犹太生命,而且隐喻犹太人民及文化在德国和欧洲被摧残后留下的永远无法忘却的空白。

柏林犹太人大屠杀纪念馆(见图 8-3-6),表面上看如同一块巨大的被撕裂的或被撕碎的固体组合。这种不规则呈棱角长条交叉的外形与国瓷器的"炸纹"处理有异曲同工之妙,是作者对历史战争屠杀理解的物化表达,让人们在心理上回到被扭曲、变态充满恐惧的战争时空里,隐喻犹太人在德国不同寻常的历史和所遭受的苦难。该纪念馆建筑本身具有纪念碑的性质,而且作为解构主义建筑的代表作品,设计者深刻考虑到要从各个角度给人以视觉冲击效果。

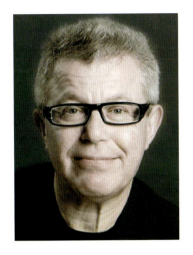
图 8-3-4　丹尼尔·李伯斯金

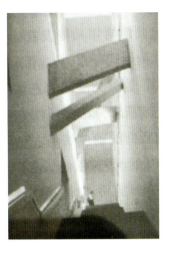
图 8-3-5　兰白士路的博物馆

图 8-3-6　柏林犹太人大屠杀纪念馆

第四节　经典园林鉴赏

一、园林艺术概述

园林艺术也称"造园"艺术，指的是在一定的地段范围内，利用并改造天然山水地貌或人为地开辟山水地貌，利用植物的栽植和建筑的布置，从而构造成一个供人们观赏、休闲、居住的环境。创造这个环境的全过程被称为"造园"。从环境设计的角度来看，园林艺术也是"景观营造"的一部分。它的内容非常广泛，除了一般所指的造园、建筑、绿化外，还包含更广泛的区域性景观、生态、土地利用等规划和经营活动。

在造园艺术中，建筑空间与庭院空间有机地相互穿插结合，使建筑融于园林环境之中。因此，建筑艺术与园林艺术有着密不可分的联系。建筑艺术的形式直接影响园林设计的风格。园林中的建筑富于绘画意趣的形象功能。当建筑与山、水、植物互相影响时，能够创造出赏心悦目的园林景观，使得园林设计在总体上达到了建筑美与自然美的高度结合、相互融合的境界。

园林艺术主要包含四种基本要素，即土地、水体、植物、建筑。土地和水体是园林的地貌基础。土地包括山地、平地、坡地。水体包括河流、湖泊、水池、溪流、泉水等。园林艺术中的"筑山"和"理水"指的就是根据自然的地貌环境并加以利用、修饰、整理，从而达到造园所需的艺术效果。植物配置是园林景观又一个重要的组成部分。不同的植被可以创造出各不相同的、多姿多彩的园林景观。建筑包括屋宇、建筑小品以及各种工程设施，它们除了要满足

游览功能需要外,同时以其特殊造型成为园林艺术必不可少的装饰部分。

园林艺术按照山、水、植物、建筑四者的组合关系来分类,则有四种形式,即规整式园林、风景式园林、混合式园林以及庭院式园林。

园林艺术由于历史背景和文化传统的不同而风格迥异、各有风味。世界园林的风格大体可分为两大类,即东方园林和西方园林。

二、东方园林　　　　　　　　　　　　　　　　　　　　　　　　TWO

东方园林以其独特的文化体系为背景所产生相应的园林体系,在世界造园史上占有举足轻重的地位。东方园林的造园理念注重情感上的感受和精神上的体验,哲学上追求天人合一、混沌无象、形外之意、象外之象的思想境界。东方园林在空间景象的营造上追求独到的立意,山水韵致在造园中浑然一体,营造出接近自然,返璞归真的生活环境。把自然美作为整个哲学命题在造园艺术中加以集中体现。这是东方园林的典型设计风格。如日本园林中将禅宗的修悟渗入园林的一草一木,一花一石之中,就是"一花一世界,一树一菩提"的哲学思想的最好体现。

这种融合了客体的"景"和主题的"情"的艺术境界,是东方园林的精髓。因而,东方园林造园的基本特征是以有形表现无形,以物质表现精神,以有限表现无限,以实景表现虚景。营造法式主要体现含蓄内藏、内秀守拙、以小见大、无穷无尽的境界,折射出生命与自然互为依托的概念。

(一)中国园林

中国是世界上最古老的文明古国之一,在几千年历史发展的过程中,孕育出一个历史悠久、源远流长的园林体系,从而也成为东方园林体系中极为重要的部分。与世界上其他园林相比,中国园林具有别具一格的造园风格。这些风格概括可分为四点:①基于自然、高于自然;②建筑美与自然景观的融合;③造园风格营造诗画的情趣;④追求园林艺术的意境和内涵。

中国园林在发展过程中,鉴于政治、经济、文化背景、生活习俗和地理气候条件的各不相同,形成了以北方皇家园林、江南私家园林和岭南园林为典型的大分支。这三大分支各有其妙处,北方皇家园林历史悠久,园林规模宏伟,富丽堂皇,严谨庄重。江南私家园林以江南地区的宅院式园林为代表,以自由小巧、古朴淡雅,设计上因势随形、匠心独运,营造出含蓄而富神韵的咫尺山林著称,具有以小见大的景观效果和尘虑顿消的精神境界。岭南园林亦以宅院为主,一般造成庭院的形式。其园林空间布局紧凑,庭院建筑雕工精美,装修华丽,园内叠山姿态嶙峋,四季花团锦簇、绿荫葱葱,是赏心悦目的世俗情趣的表现。

纵观各种风格的中国园林,可知以宅院为代表的江南园林最能体现中国传统文化和文人士大夫隐逸意趣的精神内涵,也是中国造园艺术的精华。江南园林又以苏州园林为代表,苏州园林中的拙政园、沧浪亭、狮子林、留园、网师园、怡园等是中国园林的精髓。

皇家园林是最早出现的中国古典园林,以规模浩大、面积广阔、建筑恢宏、金碧辉煌等特点著称,建筑风格千姿百态,在中国园林史上占有重要的地位。总体来说,可以分为三类,即大内御苑、行宫御苑和离宫御苑。大内御苑处于宫城内,一般规模不大,多为庭院形式,如故宫御花园、乾隆花园等。行宫御园建在宫城的近郊,常借自然山水营建,布局顺应自然,如北京的北海、中南海等。离宫御园一般都地处远郊,往往面积巨大,布局自由,如圆明园、承德避暑山庄等。

下面介绍江南私家园林的典范拙政园和皇家园林的代表颐和园。

1. 拙政园

拙政园(见图8-4-1)位于苏州楼门内东北街,系明正德四年(1509年)解职归田的御史王献臣所筑。取晋潘岳《闲居赋序》中"筑室种树""灌园鬻蔬""此亦拙者之为政也"之意,取名为"拙政",故称为拙政园。拙政园以其匠心独运的造园规划,运用借景、对景、点景等多种表现手法,山、水、建筑、花木渗透着中国传统文化精髓。

图 8-4-1　拙政园

拙政园全园占地 70 余亩,水体占园面积五分之三。园内建筑依山傍水,因水成景。以大水池为中心的主景区使拙政园的水景呈现出生机勃勃之姿。水面有聚有散,聚处以辽阔见长,散处则以曲折取胜。池中垒土构筑成岛山,一大一小,一高一低,把水景以南北一分为二。岸边丛篁叠翠,芦苇摇曳,野趣横生。园中庭院建筑与水景交相辉映。临水赏景,小亭矗立;池边丛林灌木,植物丰富,花果树木皆全,极富江南水乡气息。中部为园林主体,园中碧水悠悠,分合自然,疏朗雅致,体现出明代园林的艺术风格。厅堂明窗四面,玲珑通透,环视四周,如同观赏一幅山水长卷。我国古代园林名著《园冶》评价道:"池上理山,园中第一胜也。若大若小,更有妙境。"远香堂与西山上的雪香云蔚亭隔水互成对应,形成了一条园林中部的南北中轴线。园林内部造景注重立意,寓情于景。拙政园倚水筑亭,小亭梧竹幽居,亭壁的四周开辟圆洞,周围景色如入环中。远处北寺塔隐现于林梢之上,是借景的集大成之作。享园中古木交柯,遍植牡丹。

还有枇杷园,云墙起伏,自成一区。小园中玲珑馆、嘉实亭精巧雅洁,宜憩宜游。园东为听雨轩,庭中一泓清泉,数株芭蕉,几竿翠竹,宛如无声天籁,天然诗画。其北连接小院海棠春坞,书房闲庭,曲廊花墙,环境恬静。远香堂西为倚玉轩,池水悠然绕轩而南,迂回曲折,绵延不息。在水阁小沧浪凭栏北眺,廊桥小飞虹、旱船香洲、荷风四面亭、见山楼,景色深远,层出不穷。

西部原为补园,建筑环池而置,布局紧凑。主厅面山临水,呈鸳鸯厅形式,南称十八曼陀罗花馆,北称三十六鸳鸯馆。四隅各建耳室,别有雅致,为国内孤例。堂北隔池叠有假山,浮翠阁、笠亭、与谁同坐轩,高低错落。池边有留听阁,每当秋雨横斜,于此正可体味李商隐"留得枯荷听雨声"的诗意。阁中悬松竹梅挂落,雕刻精美。隔扇上浮雕夔龙图案,系太平天国遗物。水池南北两端建塔影亭和倒影楼,光影流连,景色绝幽。沿东墙筑波形廊,高下起伏,尽得临水凌波之趣。

东部系在原归田园居遗址上拓建而成。园内曲水萦绕,冈阜起伏,绿草如茵。兰雪堂、芙蓉榭、秫香馆、放眼亭、天泉亭点缀其间,疏朗闲适。由景物构成的庭院空间,以不同景物的先后、高低、大小、虚实、光暗、形状、色泽等组成景象的序列,形成庭院空间的层次和节奏韵律。当人在行进的过程中,由于视觉的变换,庭院的空间和景观也在不断地变化,这种"一步一景""移步易景"的风格正是中国园林的意境。

2. 颐和园

颐和园(见图 8-4-2)是中国古典皇家园林艺术的典范之一。它的自身也称清漪园,始建于清乾隆十五年(1750),是一座以万寿山、昆明湖为主体的大型天然山水园,也是迄今为止保存最完整也是最大的一座皇家行宫御苑,占地约 295 公顷,为中国四大名园之一(另三座为承德的避暑山庄,苏州的拙政园,苏州的留园),被誉为皇家园林博物馆。

图 8-4-2 颐和园

颐和园造园规模宏大,建筑与景观融为一体,园内建筑以佛香阁为中心,有景观建筑物百余座、大小院落 20 余处,3555 座古建筑,古树名木 1600 余株。在颐和园造园艺术中,始终把自然景观与建筑紧密结合作为第一要义,从前山山脚到山顶依次为天王殿、大雄宝殿、多宝殿、佛香阁琉璃牌楼、无梁殿,连同配殿、游廊、登道等层层将山坡覆盖,形成了一组庞大的中央建筑群。在这条中轴线的两侧,分别由五方阁与清华轩、转轮藏与介寿堂的对位而构成两条次轴线。它们的位置完全对称,建筑群略有区别。以中轴线为突出的地位,强调建筑群体严谨庄重中寓于变化的意趣。颐和园的造园风格从整体到局部、从紧密到疏朗、衔接和展开,构成以中轴线为结构主线的完整而富于变化的空间序列。序列又分为前奏、承接、高潮、尾声、结合山势地形一气呵成,构成一个节奏强烈的乐章,也成为皇家园林典型的造园特点。

颐和园大致能将空间规划分为三个区域。以仁寿殿建筑群为代表的政治活动区,是清朝末期慈禧与光绪从事内政、外交政治活动的主要场所。以乐寿堂、玉澜堂等庭院为代表的生活区,是慈禧、光绪以及后妃居往休息的地方。以万寿山和昆明湖等组成的休闲景观区域,该区又分为万寿前山、昆明湖、后山后湖三部分。这里的园林景观以长廊沿线和以佛香阁为中心,组成气势宏大的主体建筑群。万寿山南麓的中轴线上,金碧辉煌的佛香阁等建筑群,重廊复殿,层叠上升,气势磅礴。建筑群中高耸的佛香阁踞山面湖,统领全园;万寿山南麓的昆明湖碧波荡漾,湖面上著名的十七孔桥浮映在水面上;蜿蜒曲折的西堤犹如飘带贯穿南北,堤上六桥,婀娜多姿,各显异彩。而昆明湖湖畔的石舫制作,更是造型生动、制作精美,别有一番韵味。

颐和园以其深厚的历史文化积淀、优美的园林环境景观而成为中国皇家园林的典范,它也成为建筑布局完整、建筑形式最丰富的古代建筑群代表,于 1998 年被联合国教科文组织列入《世界遗产名录》。

(二) 日本园林

日本园林的妙处在于它的小巧而精致、枯寂而玄妙、抽象而深邃。从种类而言,日本庭园一般可分为枯山水、池泉园、筑山庭、平庭、茶庭、露地、洄游式、观赏式、坐观式、舟游式,以及它们的组合形式等,其中以"枯山水"的形

式最具代表性。枯山水又叫假山水,是日本特有的造园艺术手法,系日本园林的精华于一身,其本质意义是无水之庭,即在庭园内敷白砂,缀以石组或适量的树木,因无山无水而赋予枯名。造园设计要求环境安静而适合沉思冥想,造园偏重于写意。因此,枯山水的写意手法后来成为日本庭院中必不可少的点缀方式。这对现代日本园林的发展同样起了极大的作用。

日式园林"枯山水"以日本的龙安寺(见图8-4-3)最为典型。

图8-4-3　龙安寺

三、西方园林　　THREE

西方园林艺术主要以法国和英国的国林为最。西方园林注重秩序美或自然美。着意在讲究人与自然的融合,走进自然。享受自然中的风,空气与阳光,以起伏开阔的草地,自然曲折的湖岸,成片成丛的天然植被为要素构成了一种新的园林形式。西方园林表现出开放活泼,规则、整齐、豪华、自由、激情等特点,形成了它与东方同林的特有的造园风格不同的艺术美感。

(一)英式花园

英国是大西洋中的岛国,海洋性气候为英国陆地的植被生长提供了良好的生长环境。这也为后来英国风景式园林风格的形成奠定了基础。

英国的风景式园林起源于18世纪初期,它的造园理念崇尚自然主义,追求广阔的自然风景与园林建筑景观互相结合统一,并从自然要素中直接产生情感。成熟期的英国风景式园林排除几何形构图、中轴对称布局和等距离的直线种植形式,以英国茂密的草地森林、树丛与丘陵等自然地貌作为造园的基点,将风景画家和浪漫派诗人对大自然的情感灌注其中,尽量避免人工雕琢的痕迹。以自由流畅的线条、动静结合的水面、连绵自然的植被,形成了独特的"浪漫派"园林的造园理念。英式园林在很长一段时间于欧洲风靡一时,给欧洲园林带来了新的气象,并影响到世界各地。

(二)法国园林

16世纪初,法国园林受到意大利文艺复兴时期园林风格的影响,随之出现了台地式花园布局、剪树植坛、岩洞、果盘式喷泉等。结合法国的地理条件,又有自己的特点。法国地形平坦,因此园林规模更显宏大而华丽。在园

林理水技巧上多用平静的水池、水渠,很少用瀑布、落水。在剪树植坛的边缘加上花卉镶边,以后大量将花卉引入,发展成为绣花式花坛。

凡尔赛宫园林(见图8-4-4)位于法巴黎西南部凡尔赛镇,是法兰西国王路易十四至路易十六的主要住处。凡尔赛宫园林由宫殿、大片天然植物和大量河流湖泊组成。宽阔的园林区在宫殿建筑的西面,由著名的造园家勒诺特尔设计。他把中轴线对称均齐的规整式园林手法运用得淋漓尽致。因此,这种园林布局和建筑风格也成为欧洲17世纪和18世纪许多皇家宫殿和园林的典范。这座园林也成为当时世界上规模最大的名园之一。凡尔赛宫园林于1979年被列入《世界遗产名录》。

图8-4-4　凡尔赛宫园林

纵观东西方园林发展历史,可以看到不同文化民族、不同地区形成的独特的造园风格,不分优劣都是人类文化遗产的重要的组成部分。在众多的文化形态中,建筑、哲学、科技、诗文、绘画等因素对园林艺术都起到了至关重要的影响。把自然美和人工美巧妙地相结合,从而达到一种创造之美、和谐之美、统一之美,这是园林艺术创作不断追求的境界。

同时,不同文化背景所产生的不同审美特征,绝不仅局限于造型和色彩上给人带来的视觉感受,以及一般意义上的对人类征服大自然的心理描述,更重要的是园林艺术是文化发展历程的必然产物,即通过园林艺术对人的生活环境的调节,来把握其存在的特征和意义。